그림의 쓸모

일러두기

* 그림의 제목 병기는 모두 영어식으로 통일했다.
* 그림의 크기는 가로×세로로 표기했다.

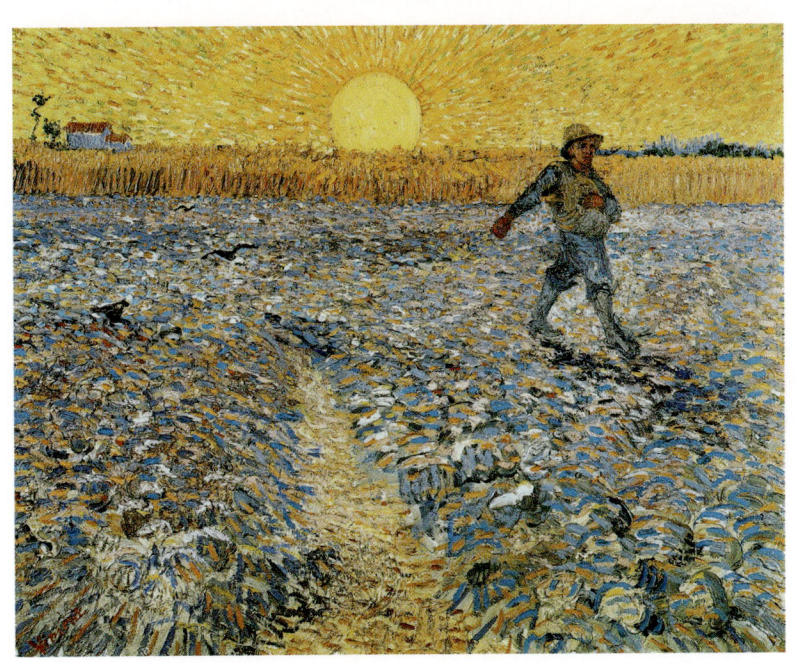

그림의 쓸모

윤지원 지음

나를 더 나은 사람으로 만드는 인생 그림

| 들어가는 글 |

그림은 삶을 비추는 거울이다

"가장 어두운 밤도 언젠간 끝나고 해는 떠오를 것이다."

한국인이 가장 사랑하는 화가, 빈센트 반 고흐의 말입니다. 고흐의 그림은 독특한 붓터치와 노란색과 파란색으로 대표되는 특색들이 있죠. 아름다운 밤하늘을 그린 그림을 보고 있노라면 말 그대로 '아름답다'라는 생각이 가장 먼저 듭니다.

사실 고흐의 삶은 그의 그림처럼 아름답지만은 못했습니다. 생전에 그림을 딱 1점밖에 팔지 못해 평생 경제적인 어려움을 겪었고, 내내 자신을 후원해 주는 동생에게 미안함을 느꼈습니다. 동료와의 갈등이나 건강상의 문제 등으로 우울증에도 시달렸고, 자신의 귀를 자른 뒤 스스로 정신병원에 찾아가 입원하기에 이릅니다. 끝내 자살로 생을 마감하고 말죠.

그러나 고흐는 내내 자신의 삶에서 희망의 끈을 놓지 않았습니다. 그가 동생인 테오에게 보낸 편지를 보면 이러한 내용들이 잘 살아 있습니다.

열심히 노력하다가 갑자기 나태해지고 잘 참다가 조급해지고 희망에 부풀었다가 절망에 빠지는 일을 반복하고 있다. 그래도 계속해서 노력하면 수채화를 더 잘 이해할 수 있겠지. 그게 쉬운 일이었다면 그 속에서 아무런 즐거움도 얻을 수 없었을 거다. 그러니 계속해서 그림을 그려야겠다.

고흐는 이 말처럼, 계속해서 그림을 그려나갑니다. 자신의 영혼을 담은 이 그림들을 언젠가는 사람들이 알아볼 것이라 말하면서요. 그의 장담대로, 오늘날 전 세계는 고흐의 그림을 사랑하는 수많은 사람이 생겼습니다.

수백 년 전 화가의 붓끝에서 탄생한 한 폭의 그림이 지금 이 순간 우리의 삶에 깊은 울림을 주고, 변화시키며, 새로운 시각으로 세상을 바라보게 만드는 경험은 저 멀리 유럽의 박물관에 직접 가지 않아도 충분히 쌓을 수 있습니다. 《그림의 쓸모》는 바로 이런 경험을 함께 나누고자 하는 작은 시도입니다. 단순히 눈으로 '보는' 수동적인 행위에 그치는 것이 아니라, 그림을 '만나는' 적극적인 상호작용으로 이끌고자 합니다. 마치 오랜 친구를 만나 속 깊은 대화를 나누는 것처럼요.

때문에 이 책에 소개하는 22점의 그림은 단순히 미술사적 가치나 대중적 인기만을 생각해 고르지 않았습니다. 세상에 남겨진 작품들은 하나같이 화가의 삶과 예술관, 그리고 가치관이 응축된 결정체입니다. 우리는 이 그림들을 통해 화가의 내면세계로 들어가 그들의 고민

과 갈등, 희망과 좌절, 나아가 그들이 세상을 바라보는 방식을 만나 보게 될 것입니다.

예를 들어, 많은 사람이 아는 뭉크의 〈절규〉를 생각해 보세요. 고통으로 일그러진 얼굴과 붉은 하늘은 우리에게 무엇을 말하고 있을까요? 너무 빠르게 변화해 적응도 쉽지 않고, 불신과 외면, 혐오와 차별이 넘쳐나는 현대 사회를 사는 우리의 불안과 공포를 대변하는 것 같지 않나요? 이 그림을 보면 우리는 자신의 내면에 숨겨진 절규가 들리는 것 같지 않나요?

세상에서 가장 유명한 그림 가운데 하나인 고흐의 〈별이 빛나는 밤〉은 어떤가요? 이 그림을 볼 때 우리는 소용돌이치는 밤하늘의 아름다움에 감탄하는 데 그치지 않습니다. 우리는 그가 정신병원에 입원해 있을 때도 끊이지 않았던 열정과 고뇌를 동시에 느낄 수 있습니다. 자연스럽게 내 인생의 어두운 순간을 떠올리고, 고흐처럼 별을 바라보며 희망을 찾던 기억을 떠올릴 수도 있습니다. 또한 일상에서 너무 흔해 무심코 지나친 아름다움이 없을지도 생각해 보게 합니다.

몇 년 전부터 인기에 가속도가 붙어 한 시대의 아이콘이 된 프리다 칼로의 자화상을 마주할 때도 마찬가지입니다. 우리는 독특한 외모나 화풍에만 주목하지 않습니다. 그가 겪은 육체적, 정신적 고통과 그것을 예술로 승화시킨 과정을 통해 자신의 상처와 아픔을 어떻게 대면하고 표현할 수 있을지에 통찰하게 되죠. 내 삶에서 가장 큰 고통은 무엇이었는지, 그리고 그 고통을 어떻게 극복했는지 하고 말입니다.

이 책은 크게 네 개의 파트로 나누었습니다. 첫 번째 파트에서는 삶의 희망을 찾는 법을 이야기합니다. 흔히 "바닥을 찍어야 올라온다"라는 말을 많이 하죠. 고통, 어려움, 힘듦이 없는 삶은 없습니다. 하지만 그 속에서 희망을 찾고, 빛을 향해 끝없이 나아가는 지루한 여정을 견딜 수 있는 사람은 많이 없습니다. 우리는 뭉크, 프라다, 고흐, 카라바조, 아르테미시아의 그림과 인생을 통해 그들이 어떻게 역경의 삶을 살아냈는지 알아볼 것입니다.

두 번째 파트에서는 고독과 허무의 긍정적인 면을 들여다봅니다. 보통 고독이나 허무라고 하면 매우 부정적인 인상을 가지는 경우가 많죠. 하지만 "입에 쓴 약이 몸에는 좋다"라고 하듯, 이 고독과 허무가 '몸에 좋은 쓴 약'이 되어 줄 수도 있습니다. 여기에서는 루소, 프리드리히, 홀바인, 쇠라, 뒤러, 라파엘로의 그림과 인생을 통해, 부정적인 인생 감상을 긍정적으로 바꾸는 방향을 살펴보게 될 것입니다.

세 번째 파트에서는 삶에서 가장 가치 있는 것을 찾는 법을 이야기합니다. "모든 일에는 경중이 있다"라는 말이 있죠. 삶에도 마찬가지입니다. 우선순위로 챙겨야 할 가치와 두 번째, 가끔은 잊어도 괜찮을 가치순위도 있습니다. 우리에게는 이 돌멩이들 가운데 옥석을 가려낼 줄 아는 혜안이 필요할 뿐입니다. 렘브란트, 클림트, 뒤피, 밀레, 모네, 르누아르의 그림과 인생을 통해 내 주변의 수많은 것들 가운데 가장 가치 있는 것을 볼 줄 아는 눈을 키우게 될 것입니다.

네 번째 파트에서는 마침내 인생을 행복으로 채우는 법을 말합니다. 삶에는 어쩔 수 없이 희로애락이 교차합니다. 좋은 일이 있으면

나쁜 일도 있고, 나쁜 일이 있으면 좋은 일도 있다는 "새옹지마"라는 말은 인생 불변의 법칙이기도 합니다. 그렇다면 우리에게 필요한 것은 나쁜 일이 왔을 때 최대한 타격을 받지 않도록 도울 단단한 마음근력과 유연한 사고방식입니다. 마지막에는 미켈란젤로, 마티스, 드가, 무하, 벨라스케스의 그림과 인생을 통해 작은 기쁨을 크게 느끼는 법, 큰 불행을 작게 느끼는 법에 대한 힌트를 얻을 수 있을 것입니다.

"삶이 언젠가 끝나는 것이라면 사랑과 희망의 색으로 칠해야 한다."

프랑스 화가 마르크 샤갈은 인생과 그림을 두고 이렇게 말했습니다. 많은 사람이 미술은 어렵고 난해하며 때로는 지루한 것으로 여깁니다. '예술' 분야니까 당연히 '공부'하지 않으면 안 된다고 생각하거나, 전문가의 현학적인 해설이나 복잡한 미술사 맥락에 압도되어 위축되기도 합니다. 하지만 그림은 결국 한 인간이 자신의 감정과 생각, 그리고 인생을 표현한 결과물입니다. 그것은 우리의 삶과 동떨어진 것이 아니라, 오히려 더욱 풍요롭게 만드는 연결점이 됩니다.

이 책에 실린 22점의 그림들은 각각 다른 시대, 다른 문화권에서 탄생했지만, 그 안에는 보편적인 인간의 고뇌와 기쁨, 사랑과 증오, 삶과 죽음에 대한 깊은 성찰이 담겨 있습니다. 우리는 이 그림들을 통해 시공간을 초월한 인간 경험의 본질을 마주하게 될 것입니다. 또한, 그림을 지식의 대상으로만 보기보다는 나 자신을 돌아보고 내 삶에 깊이를 더하는 계기가 되기를 바랍니다. 그림은 때로는 거울이 되어 우리

의 현재 모습을 비추고, 때로는 창문이 되어 새로운 세계를 보여줄 것입니다. 그렇게 우리는 '현재의 나'를 더욱 선명하게 인식하고, '어떻게 살아야 하는가'에 대한 힌트를 얻을 수 있을 것입니다.

빠르게 변화하는 현대 사회에서 우리는 종종 깊이 있는 사고와 감상의 시간을 잃어버리곤 합니다. 하지만 한 폭의 그림 앞에 서서 천천히, 깊이 있게 바라보는 경험은 우리에게 잠시 멈춰 서서 생각할 수 있는 여유를 줍니다. 마치 명상과도 같은 경험이 될 수 있습니다. 당신의 하루는 어떤가요? 이 책을 펼치는 순간 잠시 멈춰 서서 자신을 돌아보는 시간을 맞게 되길 바랍니다. 또한, 책장을 하나하나 넘기는 모든 과정이 내면을 풍요롭게 만드는 여정이 되기를 바랍니다.

마지막으로, 이 책은 완성된 결론을 제시하는 것이 아니라 새로운 시작점을 제공하고자 합니다. 여기에 실린 그림과 글이 삶에 대한 성찰과 탐구의 출발점이 되기를 바랍니다. 그림을 보고 난 뒤 내가 어떤 생각을 하고 어떤 감정을 느꼈는지, 그리고 그것이 삶에 어떤 의미를 가져다주었는지 스스로에게 물어보면 좋겠습니다.

우리는 늘 삶의 의미나 방향을 고민합니다. '어떻게 살아야 하는가', '어떻게 더 나은 인간이 될 것인가' 같은 질문은 인류의 역사만큼이나 오래되었지만, 여전히 각자가 스스로 답을 찾아야 하는 숙제이기도 합니다. 이 책에 실린 그림들이 해답을 직접 제시하지는 않겠지만, 적어도 그 답을 찾아가는 길에 작은 도움이 되기를 바랍니다.

윤지원

차례

들어가는 글 | 그림은 삶을 비추는 거울이다 ⋯ 004

Part 1.
어둠이 짙을수록 별은 빛난다

· 포기하고 싶을 때 보는 그림 ·

피하지 않고 마주할 때 일어나는 기적 | 뭉크, 〈절규〉 ⋯ 017

"하나의 문이 닫히면 또 하나의 문이 열린다" | 프리다, 〈뿌리〉 ⋯ 028

깊은 절망 속에서도 잊지 말아야 할 단 한가지 | 고흐, 〈별이 빛나는 밤〉 ⋯ 041

빛과 어둠의 공존을 꿈꾼 화가 | 카라바조, 〈골리앗의 머리를 들고 있는 다윗〉 ⋯ 055

한계와 차별을 넘어서기 위하여 | 아르테미시아, 〈회화의 알레고리로서의 자화상〉 ⋯ 068

Part 2.

인생에서 버릴 것은
하나도 없다

· 고독할 때 보는 그림 ·

평안에 이르는 가장 빠른 방법 | 루소, 〈잠자는 집시〉 … 087

조용히 내면을 바라보는 일이 중요한 이유 | 프리드리히, 〈안개 바다 위의 방랑자〉 … 101

인생의 유한성을 깨달아야 다음이 있다 | 홀바인, 〈대사들〉 … 113

친구가 많아도 혼자인 것 같을 때마다 | 쇠라, 〈그랑드 자트 섬의 일요일 오후〉 … 125

간절히 바라는 마음의 힘 | 뒤러, 〈기도하는 손〉 … 138

이상과 현실 사이에서 흔들리지 않는 법 | 라파엘로, 〈아테네 학당〉 … 152

Part 3.

진짜 가치 있는 것은
보이지 않는다

· 시야를 넓히고 싶을 때 보는 그림 ·

진짜로 타인을 이해하기 위해 필요한 것들 | 렘브란트, 〈돌아온 탕자〉 … 167

사랑의 본질을 묻다 | 클림트, 〈키스〉 … 175

행복을 그리는 화가 | 뒤피, 〈니스의 열린 창문〉 … 185

인생에서 뿌리고 키워야 하는 것 | 밀레, 〈씨 뿌리는 사람〉 … 201

있는 그대로 바라보는 힘 | 모네, 〈수련〉 … 214

인생에서 가장 귀중한 것은 바로 옆에 있다 | 르누아르, 〈피아노를 연주하는 소녀들〉 … 228

Part 4.

인생은 견디는 기쁨을 발견하는 과정이다

· 행복을 채울 때 보는 그림 ·

인공지능 시대에 인간을 구성하는 것들 | 미켈란젤로, 〈아담의 창조〉 … 241

남이 정한 길을 벗어나야 비로소 보이는 것들 | 마티스, 〈이카루스〉 … 254

자세히 보아야 보인다 | 드가, 〈무대 위 발레 리허설〉 … 266

"과거를 잊은 민족에게 미래는 없다" | 무하, 〈슬라브 서사시 연작 No. 1〉 … 279

매일 똑같던 것에 새로운 의미를 부여한다면 | 벨라스케스, 〈라스 메니나스〉 … 295

나가는 글 | 일상을 예술로 만드는 그림의 힘 … 313

참고문헌 … 317

Part 1.

어둠이 짙을수록
별은 빛난다

· 포기하고 싶을 때 보는 그림 ·

피하지 않고 마주할 때
일어나는 기적

뭉크, 〈절규〉

에드바르트 뭉크 Edvard Munch (1863-1944)
노르웨이 출신의 표현주의 화가이다. 그의 대표작인 〈절규〉에 대한 애착은 이를 바탕으로 변형시킨 작품의 수가 50종이 넘는다는 사실에서 알 수 있다. 유럽의 모든 중요 도시에 자신의 작품을 전시한 가장 유명한 예술가였음에도 1944년에 81세로 생을 마감할 때까지 거의 고립되어 지냈다.

금발의 한 소년이 거울 앞에서 노래를 부르며 아빠의 스킨을 얼굴에 바르다 별안간 "꺄아악!!!" 소리를 지릅니다. 대충 설명만 들어도 자연스럽게 떠오르는 한 장면이 있지요. 바로 크리스마스의 베스트프렌드 영화 〈나홀로 집에〉의 한 장면입니다. 이 장면뿐만이 아니라 포스터에도 양손으로 볼을 감싼 채 절규하는 소년의 모습이 커다랗게 실

려 있습니다. 이 유명하고도 강렬한 모습은 이미 너무나도 잘 알려진 뭉크의 〈절규〉를 오마주한 연출입니다. 〈절규〉는 뭉크의 작품 중 가장 유명한데, 내면의 고통과 불안을 극적으로 표현한 작품이지요.

강렬한 색채와 왜곡된 형태는 그림 속 인물이 느끼는 극심한 불안을 시각적으로 전달합니다. 하늘은 불타오르는 듯한 붉은색으로 칠해져 있으며, 마치 인물의 비명소리가 들릴 것 같은 표정은 우리의 감정을 마구 자극합니다. 평론가에 따라서는 붉은 하늘은 뭉크가 실제로 본 일몰의 색에서 영감을 받았을 수 있지만 폭발적으로 요동치는 감정을 상징한다고 해석하기도 합니다.

왜곡된 인물 역시 강렬한 심리적 고통을 시각적으로 표현한 것입니다. 비현실적으로 보이는 이 형태가 내면의 불안과 공포를 극대화하고 있지요. 온몸으로 절규하는 듯한 인물 뒤로 보이는 두 사람은 어떤 상호소통도 하지 않는데, 이 무관심으로 인해 그의 고립감과 소외감이 한층 강조되고 있습니다. 뭉크의 일기에는 이 그림과 관련해 다음과 같은 이야기가 써져 있습니다.

"나는 두 친구와 길을 걷고 있었다. 해가 지고 있었다. 우울한 기분이 들었다. 갑자기 하늘이 피처럼 붉게 물들었다. 나는 걸음을 멈추고 난간에 기대섰다. 피곤해서 죽을 지경이었다. 검푸른 피오르드와 도시 위로 마치 피가 뚝뚝 떨어지는 칼처럼 불타는 구름이 눈에 들어왔다. 바다와 곶은 푸른색을 띤 검은색이었다. 친구들은 계속 걸어가 버렸다. 나는 멈춰 선 채로 공포에 질려 몸을 떨었다. 바로 그 순간, 나는 자연

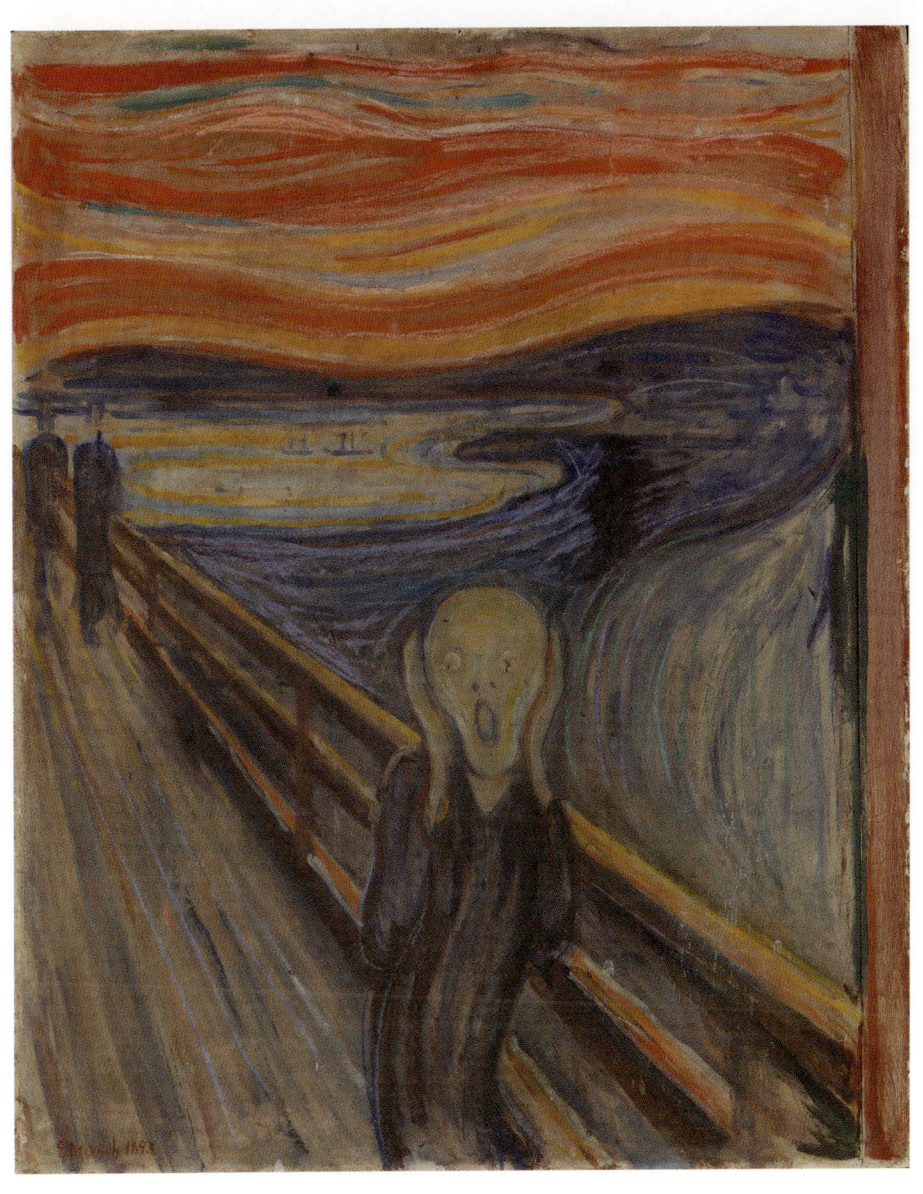

〈절규 The Scream of Nature〉, 1893
판지에 유채, 템페라, 파스텔, 크레용, 73.5×91㎝, 노르웨이 오슬로 국립미술관

을 관통하는 커다란 절규가 끝없이 계속되는 것을 들었다."

그림 속 인물은 자연의 절규를 감지하고 있습니다. 절규의 주체는 자연이지요. 뭉크는 극도로 불안과 공포를 느꼈던 이 날의 경험을 작품으로 옮긴 것입니다. 이런 이야기들을 바탕으로 〈절규〉는 자신의 정체성을 잃을지도 모른다는 불안과 외부로부터 잠식될 것 같은 공포감을 표현한 것으로 해석할 수 있습니다. 누군가는 뭉크가 미쳤다고 생각했고 또 다른 이들은 그가 인간의 보편적인 감정을 표현했다고 보기도 했습니다.

뭉크는 자신의 내면에서 일어나는 일들을 집요하게 파고 들어가 치열하게 붙잡고 작품에 표현했습니다. 이 작품이 단순한 그림이 아니라, 인간의 내면 깊숙한 곳에 있는 감정들을 끄집어내어 우리에게 보여 주는 듯한 느낌이 드는 건 이 때문이죠. 강렬한 붉은 하늘과 인물의 표정은 우리의 감정을 자극하고, 그림 속 인물의 고통스러운 표정은 마치 우리의 내면을 대변하는 듯합니다. 우리는 모두 어떤 형태로든 불안과 두려움을 경험하는데, 뭉크의 〈절규〉는 이러한 감정들을 인정하고 표현하는 것의 중요성을 알려 줍니다.

개인을 넘어
보편적인 정서로 연결하는 힘

뭉크는 스스로가 죽음과 동거했다는 말을 할 정도로 인생 전체가 불안과 죽음 그 자체였습니다. 어렸을 때 어머니와 큰 누나가 결핵으

로 세상을 떠나는 걸 목격했고, 여동생은 정신병을 앓고 있었습니다. 뭉크는 가족들의 죽음으로 충격을 받아 광신도가 된 아버지에게 엄격하고 무시무시한 교육을 받고 자랐으며, 매질을 당하고 호되게 혼나는 일도 하루에 여러 번이었습니다. 비현실적이고 격정적인 성격의 아버지와 달리 어머니는 다정하고 밝았는데, 다섯 살 어린 나이에 그런 어머니를 잃은 뭉크는 자신의 세계에서 빛을 잃은 것 같았다고 말합니다.

"우리의 요람을 지켜 준 것은 병마와 착란이라는 '검은 천사'였다. 나는 엄마 없는 병약한 아이로 끊임없이 지옥의 문책에 시달리는 느낌에서 벗어날 수 없었다."

이런 불행한 유년 시절의 영향과 허약한 몸으로 성장한 그는 결핵 등의 병을 안고 살았고, 늘 죽음에 둘러싸인 것 같은 기분을 떨칠 수 없었습니다. 어머니와 누나의 죽음 이후 뭉크의 예술 세계는 죽음, 죽음의 의미, 죽음에 대한 두려움, 남은 자의 슬픔, 삶의 가혹함이 주를 이루었습니다. 죽음을 통해 삶을 바라보고 이해한 것입니다.

여러 작품에서 보이는 소용돌이 같은 흐름이나 붉은 묘사 등은 뭉크의 트라우마나 슬프고 암울하게 살아온 인생에서 기인한 것입니다. 〈절규〉 역시 그러한 인생을 표현한 작품 중 하나였으니 그의 그림에서 두려움, 슬픔, 피 같은 묘사가 보이는 것은 이상하지 않습니다. 뭉크는 자신이 경험한 고통과 슬픔 같은 감정을 작품의 주제로 삼았는

데 그의 작품은 개인적인 사건을 넘어서 개인의 감정들을 인간의 보편적인 정서로 연결하는 힘이 있었습니다.

다만 암울한 인생과는 다르게 타고난 재능 덕분에 다른 화가에 비해 비교적 순탄하게 화가로서 출세할 수 있었습니다. 19세기 말부터 20세기 초까지 활동한 노르웨이의 표현주의 화가이자, 그림 그리기와 인쇄법을 사용한 작품으로 유명한 화가였습니다. 주로 심볼리즘과 표현주의의 영향을 받아 자신만의 예술적 언어를 개발했고, 독특하고 특별한 작품으로 말년에는 국제적으로도 인정받았지요.

생전에 넓은 땅을 구매해서 거기서 살며 그림을 그렸을 정도로 돈도 많이 벌었고, 노르웨이 왕실에게 기사 작위를 받을 정도로 인정받은 화가이기도 했습니다. 그의 예술적 역량은 현대 미술에 지속적으로 영향을 미치고 있으며 노르웨이뿐만 아니라 국제 미술사에서도 높은 평가를 받고 있습니다.

생전에 작가로서 성공한 혼치 않은 행운에도 불구하고 뭉크는 당대 유행하던 풍경화를 위시한 자연주의의 경향에서 벗어나 인간의 삶과 죽음의 문제, 존재의 근원에 존재하는 고독, 질투, 불안 등을 그림을 표현하는 표현주의 양식을 주로 채택했습니다.

뭉크는 인간의 감정과 삶의 단계에 몰두했습니다. 평생 그가 관심을 쏟았던 연작이 바로 〈생의 프리즈(The Frieze of Life)〉입니다. 뭉크는 사랑, 불안, 질병, 죽음 등 인생의 다양한 측면을 다룬 자신의 작품들을 연작이라는 형식으로 묶어서 인생의 파노라마로 만들려는 시도를 해왔습니다. 그의 작품들은 하나하나가 독립된 작품이면서 동시에 전

체 드라마의 한 부분이기도 합니다. 마치 우리 인생의 매 순간이 그러한 것처럼 말이죠.

프리즈는 그리스와 로마 건축에서 기둥과 지붕 사이의 긴 띠 부분의 명칭인데, 조각이나 문양으로 장식되어 있습니다. 뭉크는 긴 띠와 같은 인생의 화면을 재창조하고 연작 형식을 통해 대하드라마 또는 교향곡으로 연출하려는 시도를 했습니다.

뭉크는 실내 정경이나 책 읽는 사람들, 바느질하는 여자가 아니라 숨 쉬고 느끼고 고통받고 사랑하는 살아 있는 존재를 그려야 한다고 생각했습니다. 또한 내밀한 인간의 경험을 충실히 묘사하는 데 집중했지요. 뭉크의 인생과 예술을 집약적으로 보여 주는 생의 프리즈는 그의 예술 세계를 이해하는 중요한 열쇠입니다.

불안을 인정하면
비로소 보이는 것

불안은 인간의 보편적인 감정입니다. 철학자 키르케고르는 불안을 '자유의 현기증'이라고 표현하며, 우리에게 주는 도전과 성장의 기회라고 보았습니다. 불안은 우리에게 새로운 가능성을 열어 주고, 이를 통해 더 나은 존재로 성장할 수 있으므로 불안을 회피하지 말고 이를 직면하고 성찰할 것을 권하는 것이지요.

뭉크를 이해하기 위해서는 덴마크의 철학자 키르케고르를 빼놓을 수 없습니다. 키르케고르 철학의 핵심도 불안인데, 뭉크 자신도 자신의 예술 세계가 그의 철학과 통하는 점이 있다고 인정했습니다.

"나는 이미 태어나면서부터 죽음을 경험했다. 진정한 탄생, 즉 죽음이라는 존재가 또 나를 기다리고 있다."

뭉크미술관 도서관에는 《니체 전집》과 《키르케고르 전집》이 보관되어 있는데, 그중 '불안의 개념' 부분은 뭉크가 여러 번 읽은 흔적이 남아 있습니다. 키르케고르의 불안 개념이 바로 〈카를 요한의 저녁〉의 모티프가 되었습니다.

뭉크의 예술 세계에서 불안은 사랑, 죽음과 더불어 중요한 감정입니다. 뭉크는 사랑과 죽음이 밀접하게 연결되어 있다고 강조하는데, 사랑은 불안의 가장 큰 원인이며 사랑의 종착지는 죽음이라고 생각했습니다. 죽음은 새로운 생과 연결되고 사랑, 죽음, 삶은 과거와 미래를 연결하는 커다란 순환이 되어 생의 프리즈가 되는 것이지요.

뭉크는 늘 가까이 다가오는 죽음을 예감하며 불안을 느낄 때마다 더 철저히 작품에 집중했습니다. 어쩌면 자신을 갉아먹을 수도 있었던 불안이야말로 그의 예술과 삶을 붙잡아 주는 '검은 천사'였는지도 모릅니다. 뭉크는 자신에게 삶의 불안과 그를 힘들게 하는 병마가 없었다면 노를 잃은 배처럼 되었을지도 모른다고 고백합니다. 그는 불안을 두려워하지 않고 자신을 더 깊이 이해하고 성장할 수 있는 기회로 삼았습니다.

누구나 한 번쯤은 불안이나 두려움으로 펄떡이는 자신의 심장소리를 들어본 경험이 있을 겁니다. 원인은 다양합니다. 직장생활, 학업, 대인관계, 불확실한 미래에 대한 불안 등 다양한 원인으로 인한 심리

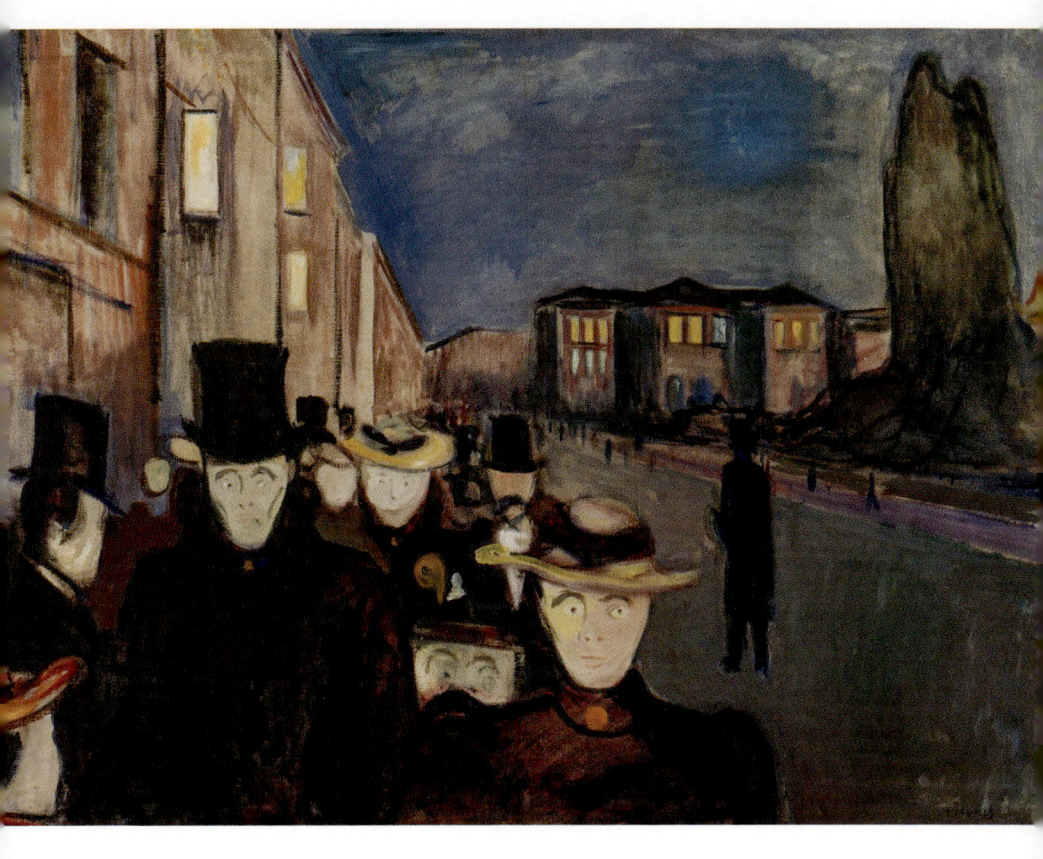

〈카를 요한의 저녁 Evening on Karl Johan〉, 1892
캔버스에 유채, 121×84.5㎝, 라스무스 메이어 컬렉션

적 압박과 스트레스를 겪습니다. 취업난, 높아지는 주거비, 불확실한 진로 등은 특히 큰 불안을 안기죠. 빠르게 발전하는 기술은 우리 생활을 편리하게 만들어 주지만, 동시에 도태되면 어떡하나 하는 불안을 느끼게도 합니다. 이처럼 오늘날 많은 사람이 불안과 두려움 속에서 살아갑니다. 불안은 종종 우리를 삶을 마비시키고, 앞으로 나아가는 것을 막습니다.

뭉크 역시 정신적인 고통과 불안으로 인해 많은 어려움을 겪었습니다. 뭉크는 죽음을 통해 삶을 파악하고 생을 이해했고, 이는 뭉크 예술의 원천이었습니다. 다만 그의 작품은 단순히 개인적인 고통을 표현한 것이 아니라, 인간 존재의 보편적인 불안을 시각적으로 담아냈습니다. 〈절규〉가 많은 많은 이들에게 깊은 공감을 불러일으키는 이유는 여기에 있을 것입니다.

여러 가지 원인으로 인해 불안은 피할 수 없는 감정입니다. 그렇다면 불안을 마주하고 이를 통해 자신을 성장시키는 것이 더 중요할 것입니다. 우리가 살아 있는 한 불안을 완전히 없애는 것은 불가능하고, 아직 오지 않은 미래는 가능성과 불안을 동반하기 때문입니다. 두려움과 불안은 그림자와 같아서 늘 따라다닙니다. 불안의 실체를 알게 되면 나아가고자 하는 방향을 정확하게 알게 되는데, 대개 불안은 결국 원하는 것의 반대편에 있습니다.

자신의 감정을 인정하고, 이를 통해 자신을 성장시킬 수 있는 방법을 찾아봅시다. 자신의 불안을 예술, 글쓰기, 명상 등의 방법으로 표현해 보는 건 어떨까요? 일상생활에서 늘 만나는 불안을 정면으로 마주

하고 피할 수 없는 것임을 인정하고 받아들인다면, 우리도 얼마든지 자신을 성장시키는 밑거름으로 삼을 수 있습니다.

Q

- 지금 내가 느끼는 불안은 무엇인가요?
- 그 불안을 직면했을 때 나는 어떻게 반응했나요?
- 뭉크의 〈절규〉를 보며 느끼는 감정은 무엇인가요?

"하나의 문이 닫히면
또 하나의 문이 열린다"

프리다, 〈뿌리〉

프리다 칼로 Frida Kahlo (1907-1954)
멕시코 출신의 화가. 교통사고로 인한 신체적 불편과 남편의 문란한 사생활에서 오는 정신적 고통을 극복하고 삶을 향한 강한 의지를 작품으로 승화시켰다. 자신의 죽음을 예견하고 쓴 마지막 일기에 '이 외출이 행복하기를 그리고 다시 돌아오지 않기를…'이라는 글을 남겼다.

"560만 달러라니! 중남미 예술작품 가운데 가장 높은 가격이에요!"

2006년 5월, 뉴욕 소더비 경매장에서는 엄청난 사건이 발생했습니다. 바로 20세기 멕시코에서 가장 중요한 인물 가운데 한 명인 프리다 칼로의 작품 〈뿌리〉가 소더비 경매에서 중남미 예술작품 중 가장 고가에 낙찰이 된 것이죠. 낙찰가는 5,616,000달러로, 당시의 환율로 약

65억 원에 달합니다.

알려진 바에 따르면 익명의 입찰자가 전화로 이 작품의 낙찰을 희망했다고 하는데, 정확하게 밝혀진 사실은 아니지만 예술계에서는 그 익명의 구매자가 세계적인 팝스타 마돈나일 것이라고 추측하고 있습니다. 평소 마돈나가 프리다의 작품을 여러 점 소유한 열렬한 팬이기도 하고, 그의 예술 작품에 깊은 애정을 가지고 있다는 사실을 지속적으로 밝혀 왔기 때문입니다. 여러 차례의 인터뷰에서 프리다의 작품 속 감정적 깊이와 강렬함, 불굴의 정신에 감동을 받았으며, 자신의 예술적 영감의 원천 중 하나라고 말하기도 했습니다.

〈뿌리〉는 프리다가 36세에 그린 자화상입니다. 메마르고 갈라진 땅 위에 흰 프릴이 달린 주황색 드레스를 입고 옆으로 누워 있지요. 가슴과 배는 창문처럼 열려 있고 그 안에서 마치 심장과 이어진 동맥과 정맥 같은 나뭇가지가 땅으로 뻗어 있습니다. 잎에서 나온 실핏줄 같은 붉은 잔뿌리는 땅으로 연결되고, 프리다의 피가 메마른 대지에 스며들고 있습니다. 풀 한 포기 자라지 못하는 메마르고 척박한 땅에 스스로 풍요로운 흙이 되어 땅에 생명을 공급하는 모습이 연상됩니다.

상체가 열리며 덩굴이 뻗어 나오는 모습은 아이를 낳지 못하는 여성의 바람이 담겨 있습니다. 세 번의 유산으로 그토록 원했던 어머니가 되지는 못했지만, 작품 속에서나마 대지의 어머니가 된 것이지요. 애니메이션 〈모아나〉에서 생명의 여신 테피티가 마지막에 자연 그 자체가 되어 옆으로 누워 있는 모습이 떠오르기도 합니다. 뿌리는 대지와의 관계일 뿐 아니라 자연을 향한 애착과 소속감을 상징합니다. 프

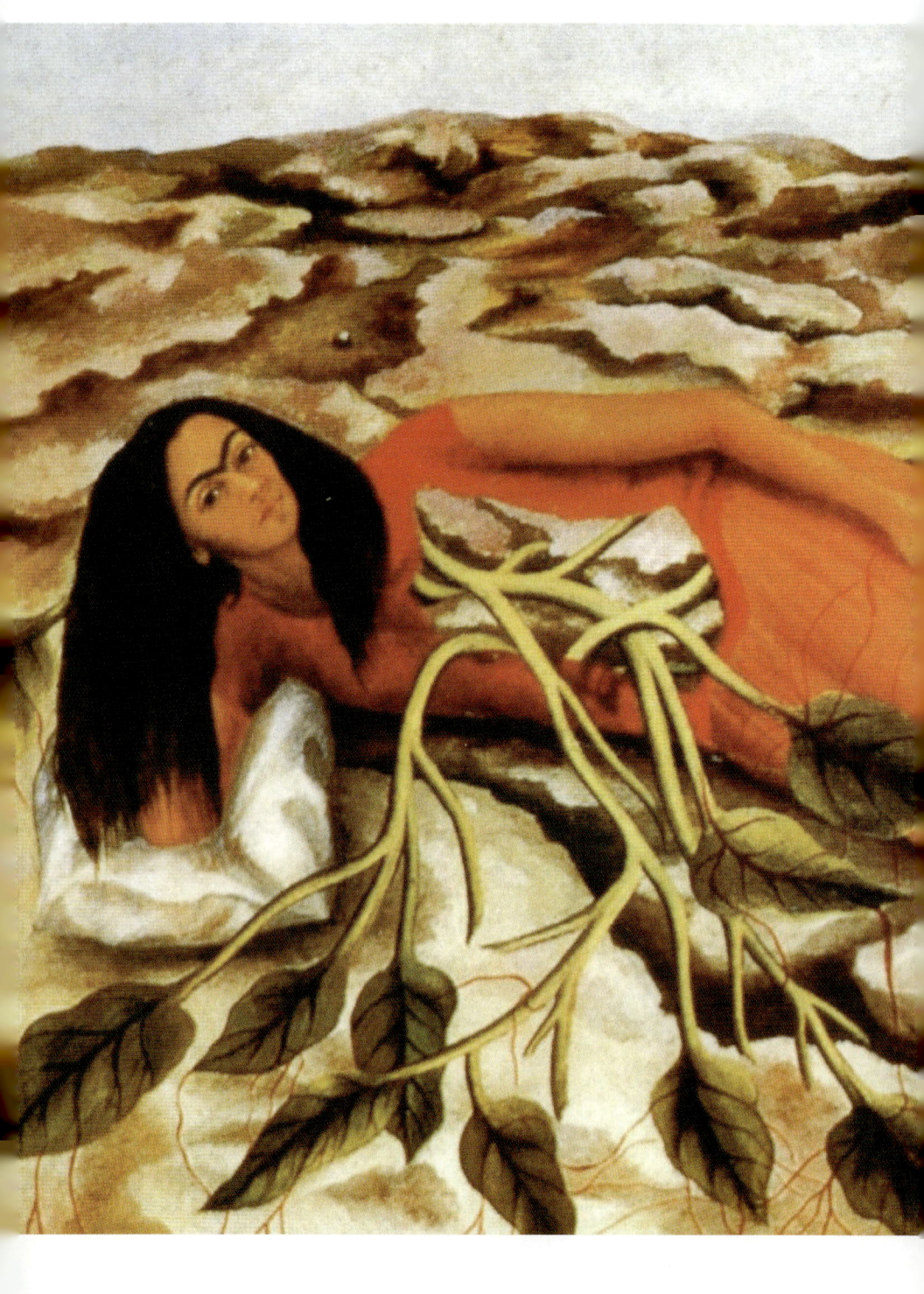

〈뿌리 Roots〉, 1943
금속판에 유채, 49.9×30.5㎝, 개인 소장

리다는 인간과 자연의 연결과 순환을 자연스러운 현상으로 받아들였지요.

또한 〈뿌리〉는 멕시코 혁명가로서의 정체성이자, 고통에 굴하지 않고 예술로 승화시키고 있는 작가로서의 정체성의 상징입니다. 갈라지고 메마른 땅은 프리다를 둘러싼 상황과 환경이고, 주변 풍경의 황량함에도 불구하고 자라난 나뭇잎과 뿌리는 재생, 생명력, 성장을 상징합니다. 고통을 극복하고자 하는 희망과 연결되고 있습니다. 이 자화상에는 프리다의 복잡한 정체성과 내면에 대한 깊은 성찰이 담겨 있는 것입니다.

정체성과 의지가
예술이 되는 순간

6세에 척추성 소아마비, 18세에 교통사고, 총 35번의 수술, 하반신 마비, 세 차례의 유산, 남편의 문란한 사생활로 인한 두 번의 이혼과 재결합… 이 모두가 한 사람이 겪은 일이라고 하면 믿겨지나요? 이처럼 프리다의 인생은 한 번도 평탄한 적이 없었던 굴곡과 고통의 시간 그 자체였습니다.

프리다는 1907년 멕시코시티의 코요아칸에서 유태계 독일인 아버지와 스페인과 인디오의 혼혈인 어머니 사이에서 태어났습니다. 어린 시절에 소아마비를 앓았던 탓에 다리를 절게 되면서 왼쪽보다 훨씬 가느다란 오른쪽 다리를 숨기기 위해 평생 긴 치마를 입었습니다.

1922년에는 멕시코 최고의 교육기관인 에스쿠엘라 국립 예비학교

에 입학하여 총명하고 당찬 소녀로 유명해졌습니다. 이곳에서 훗날 남편이 되는 멕시코 미술계의 거장 디에고 리베라를 처음 만나게 되지요. 이때까지만 해도 프리다에게 디에고는 자신과는 무관한, 그저 괴팍한 예술가였을 뿐이었습니다.

1925년, 프리다가 18세였을 때 당한 사고는 인생의 방향을 송두리째 바꿔버렸습니다. 타고 가던 버스가 전차와 충돌하면서 척추와 골반이 부서지는 큰 교통사고를 겪게 된 것이지요. 살아 있는 것이 신기할 정도로 상태는 처참했습니다. 이 사고로 프리다는 9개월을 누워서 지내야만 했습니다. 그의 표현에 따르면 자신은 다친 게 아니라 부서졌던 것이라고 할 정도였습니다.

"나는 너무나 자주 혼자이기에 또 내가 가장 잘 아는 주제이기에 나를 그린다."

척추가 부서진 여자를 지탱해 주는 것은 오직 그림밖에 없었습니다. 결국 프리다는 자신의 모든 고통을 그림으로 그려 내는 화가가 되었습니다. 만약 이 사고가 아니었다면 프리다는 의사가 되어 진보적인 멕시코 여성의 삶을 살았을지도 모릅니다. 프리다는 부모님이 침대에 설치해 준 전신거울을 보고 자신을 관찰하며 그림을 그리기 시작했습니다.

프리다는 미술교육을 제대로 받은 적이 없었기에 자신의 그림을 제대로 평가받고 싶어 했습니다. 이 때문에 당시 거장으로 평가받던 디

에고에게 자신의 그림을 보여 주었고, 그는 프리다의 재능을 높이 평가했습니다. 이 일을 계기로 하여 1929년 프리다는 21살의 나이 차를 극복하고 디에고와 결혼하게 됩니다. 하지만 디에고의 여성 편력으로 결혼생활은 늘 외로웠습니다.

"일생 동안 나는 심각한 사고를 두 번 당했다. 하나는 열여덟 살 때 나를 부스러뜨린 전차이다. 두 번째 사고는 바로 디에고다. 두 사고를 비교하면 디에고가 더 끔찍했다."

디에고를 너무나 사랑했던 프리다는 남편의 문란한 사생활로 인한 분노와 상실감으로 늘 고통스러워했습니다. 자신이 그림 그리는 걸 포기할 정도로 남편을 사랑하고 위했는데 돌아온 것은 차가운 무관심과 자제되지 않는 바람기뿐이라니! 프리다의 마음은 얼마나 고통스러웠을까요?

두 번째 유산 이후, 프리다는 다시 그림 그리기에 미친 듯이 몰두합니다. 1932년 작품인 〈떠 있는 침대〉를 보면 그가 유산을 하며 겪은 처절한 고통이 적나라하게 담겨 있습니다. 하지만 리베라는 이 작품을 보고도 자식을 잃은 당사자가 아니라 지극히 평론가스러운 평을 남기고 맙니다.

하지만 프리다는 자신의 고통을 치유하기 위해 본능적으로 끊임없이 그림을 그립니다. 그림을 향한 열정 덕분이었을까요? 프리다의 생애 대부분은 디에고의 아내 정도로 여겨졌으나 1940년대에 들어서면

서 화가로서 널리 인정을 받았고, 프리다는 더 이상 디에고의 아내가 아니라 다른 누구의 후원도 필요 없는 유명한 화가임과 동시에 독립적인 여성이 되었습니다.

"나의 평생 소원은 단 세 가지, 디에고와 함께 사는 것, 그림을 계속 그리는 것, 혁명가가 되는 것이다."

디에고와 재결합한 후 프리다는 더 이상 수줍은 소녀처럼 리베라를 의지하지 않았습니다. 여전히 그를 사랑했으나 현실을 똑바로 바라보면서 받아 주기 시작한 것입니다. 하지만 1940년대 말부터 건강이 계속 악화되어 하루도 아프지 않은 날이 없었던 프리다는 육체적 고통으로 디에고의 외도를 신경 쓸 겨를이 없을 정도의 지경에 이르렀습니다. 결국 오른쪽 다리를 잘라내야 했고, 몇 차례의 척추 대수술은 계속 실패했습니다. 대부분의 시간은 누워서 지냈으며, 아주 잠시 휠체어에 간신히 기대어 앉을 수 있는 정도였습니다. 하지만 이때에도 그림을 놓지 않았습니다.

고통 속에서
그려 낸 희망

프리다는 현실주의, 초현실주의, 상징주의와 멕시코의 전통문화를 결합하여 원시적이고 화려한 그림을 그렸습니다. 반복되는 삶의 고통과 절망은 수많은 작품의 오브제가 되었지요. 거울 속의 자신을 관찰

하며 고통을 이겨 냈고, 자신과 관련된 소재를 즐겨 그렸기 때문에 특히 자화상이 많습니다. 총143점의 회화 작품 중 1/3 가량인 55점이 자화상입니다. 또한, 강렬한 색채와 독창적인 상징주의가 특징인데, 주로 정체성, 고통, 여성의 경험 등의 주제를 다루었습니다.

프리다는 평생 동안 끊임없이 심각한 신체적 고통에 시달렸습니다. 이 고통은 그의 작품에 깊이 반영되었고, 신체적 고통과 감정적 고뇌를 강렬하게 표현하고 있지요. 프리다는 자신을 그리면서 주위에 다양한 상징을 지닌 이미지들을 배치했습니다. 그림을 통해 자신의 고통을 시각적으로 표현함과 동시에 관람자들에게 그 고통을 이해시키고자 한 것입니다. 유산과 관련한 슬픔과 고통을 표현한 작품에서는 날 것과 같은 작화를 통해 그 고통이 처절하게 느껴질 정도입니다.

그러나 프리다는 늘 죽음을 생각할 정도로 동행하는 삶 속에서도 삶에 대한 강한 의지를 보였습니다. 그의 그림들은 자신의 고통을 예술로 승화시킨 결과입니다. 이 고통이야말로 프리다의 정체성 그 자체라고 할 수 있을 것입니다.

"고통과 쾌락, 죽음은 존재의 과정일 뿐이다. 이 과정에서의 혁명적 투쟁은 지성을 향한 열린 문이다."

현대 사회는 빠른 변화와 필연적인 경쟁 구도로 인해 고통과 어려움을 피할 수 없는 환경입니다. 기술의 발전과 정보의 홍수는 우리의 일상 속도를 가속화시키고 있으며, 직장에서의 경쟁, 학업의 부담, 인

간관계에서의 갈등 등은 우리를 끊임없이 스트레스와 불안 속으로 몰아넣습니다.

특히, 우리가 통제할 수 없는 사건과 사고는 우리에게 더 큰 충격과 고통을 안깁니다. 예기치 못한 건강 문제, 교통사고, 자연재해, 팬데믹과 같은 전 세계적인 위기 상황들은 우리의 정신적, 신체적 건강에 큰 타격을 주며, 때로는 삶의 방향을 완전히 바꿔놓기도 합니다. 이러한 상황 속에서 우리는 고통을 어떻게 받아들이고 극복할 수 있을까요?

여기서 이야기는 다시 〈뿌리〉로 돌아갑니다. 1937년에 그린 〈유모와 나〉를 〈뿌리〉와 비교해 봅시다. 〈유모와 나〉에서는 프리다가 아이로서 멕시코인 유모의 가슴에서 생명을 공급받고 있습니다. 하지만 1943년에 그린 〈뿌리〉에서는 자신이 대지에 생명을 공급하고 대지로부터 자신도 치유받습니다. 고통 속에서도 생명력을 잃지 않고 자연의 일부로 살아가고자 하는 의지를 나타낸 것이지요. 이 두 점의 그림을 나란히 두고 보면 프리다 자신이 스스로를 바라보는 인식이 어떻게 달라졌는지 알 수 있습니다.

〈유모와 나〉에서는 유모에게 안겨 보살핌을 받는 아이의 모습이지만, 〈뿌리〉에서는 대지로 표현되는 자연과 연결된 성숙한 모습으로 자신을 바라봅니다. 땅에 옆으로 누워 있는 프리다의 모습은 그가 자연의 일부분임을 상징하지요. 동시에 스스로를 치유하고 회복하려는 의지의 표현입니다. 이 작품은 디에고와의 재결합 후 정신적으로 평온한 시기에 그려졌으며, 프리다의 전신 자화상 중 가장 아름다운 작품으로 알려져 있습니다.

〈유모와 나 My Nurse and I〉, 1937
금속판에 유채, 35×30.5㎝, 돌로레스 올메도 미술관

〈뿌리〉는 고통과 감정적 고뇌의 결과를 성숙하게 표현한 작품으로 평가받습니다. 고통과 치유, 존재의 본질에 대한 성찰을 시각적으로 표현한 작품이지요. 우리는 프리다를 통해 예술이 어떻게 고통을 승화시키고 자신의 존재와 정체성을 탐구하는 도구가 되었는지 이해할 수 있습니다. 그 방법은 이러합니다.

첫째, 고통을 표현합시다. 프리다처럼 고통을 예술이나 기타 창작 활동을 통해 승화시키는 방법을 찾아봅시다. 고통은 우리의 존재와 본질에 대한 깊은 이해를 돕는 자양분이 되어 줄 것입니다. 둘째, 목적을 탐구합시다. 자신의 목적을 찾고, 그 목적을 향해 나아가는 과정을 중시해 봅시다. 삶의 의미와 목적을 탐구하는 것은 인생의 중요한 과업이기 때문입니다. 셋째, 상황을 수용해 보세요. 프리다는 자신의 신체적 질병과 장애를 정체성의 중요한 부분으로 받아들였습니다. 자신의 신체적 한계를 수용하고 고통 속에서도 재생과 회복의 메시지를 찾았지요. 나의 정신적, 신체적 상황을 수용하기 위해 무엇을 인정해야 하는지 생각해 볼 기회가 될 것입니다.

"나에게 날개가 있는데 다리가 왜 필요하겠어요."

끝내 한쪽 다리를 절단하는 상황에서도 프리다는 이처럼 말합니다. 이처럼 고통이 찾아온다고 하더라도 무작정 피하고 두려워할 것이 아니라, 성장하고 자신을 초월할 기회로 삼아야 합니다. 프리다의 인생과 그의 예술을 통해 고통을 승화시키는 삶의 방법을 배울 수 있기를

바랍니다.

> Q ··
>
> - 내 삶에서 시련이 새로운 기회로 바뀐 경험이 있다면 무엇이었나요?
> - 〈뿌리〉처럼 나를 지탱하는 내면의 힘은 무엇인가요?
> - 한계를 극복하고 새로운 가능성을 발견한 순간이 있었나요?

깊은 절망 속에서도
잊지 말아야 할 단 한가지

고흐, 〈별이 빛나는 밤〉

빈센트 반 고흐 Vincent van Gogh (1853-1890)
고흐는 자신의 감정과 내면 세계를 솔직하고 강렬하게 표현함과 동시에 자연을 향한 깊은 애정과 경외심이 드러나는 그림을 그렸다. 또한 그의 작품에는 정신적 고통과 불안정이 반영되어 있는데, 이 때문에 많은 작품에서 영적인 차원을 향한 동경이 드러나는 편이다.

#인생드라마 #닥터후 #반고흐에피 #원픽…

이 해시태그들이 다 무엇이냐고요? 바로 세계에서 가장 오래된 드라마 〈닥터후〉의 70년 세월 중 가장 최고로 손꼽히고 사랑받는 에피소드에 관한 이야기입니다. 이 드라마를 보지 않았더라도 오르세 미술관 한복판에서 고흐 그림의 위대함에 관해 말하는 노년의 남성과

그 말을 들으며 눈물을 흘리는 고흐의 영상을 어디선가 한 번쯤은 보았을 것입니다.

이 장면은 우리에게 깊은 감동을 줍니다. 왜냐하면 우리는 고흐가 생전에 겪었던 고통과 좌절, 그리고 그의 작품이 인정받지 못했던 현실을 알고 있기 때문입니다. 그의 작품 중 〈별이 빛나는 밤〉은 이러한 고흐의 삶과 예술 세계를 가장 잘 보여 주는 걸작 중 하나입니다. 드라마 속 고흐는 밤하늘을 올려다보며 자신이 보는 세상이 어떤 모습인지 고조된 목소리로 이야기합니다.

> 살아서 이 아름다운 세상을 본다는 건 정말 큰 행운이에요. 하늘을 봐요. 모두 어두운 것도 아니고 특색 없는 것도 아니에요. 검은색은 사실은 짙은 파란색입니다. 저쪽은 좀 더 연한 파란색이네요. 이 파란색과 어둠 사이로 부는 바람은 소용돌이를 치고, 빛나고, 타오르고, 폭발합니다.
>
> _〈닥터후〉 시리즈의 에피소드 'Vincent and the Doctor'

화면 전체를 휘감는 듯한 소용돌이 모양의 붓질은 마치 우주의 움직임을 표현한 듯합니다. 이 역동적인 하늘 표현에는 고흐의 내면에서 요동치는 격정적인 감정과 불안정한 정신 상태가 녹아 있는 것처럼 보입니다. 미술사학자 메이어 샤피로는 "고흐는 현실을 단순히 모방하는 것이 아니라 자신의 내면 세계를 투영하여 새로운 현실을 창조했다"라고 평가했습니다.

"오늘 아침 나는 해 뜨기 한참 전 창가에서 이 시골 지역을 바라보았다. 샛별 외에는 아무것도 보이지 않았고, 그 샛별은 매우 크게 보였다."

하늘에는 11개의 별과 1개의 그믐달이 빛나고 있습니다. 이 천체들은 각각이 고유한 생명력을 가진 존재처럼 표현되어 있습니다. 특히 화면 오른쪽의 거대한 소용돌이 속 달은 마치 태양과 달을 합친 듯한 강렬한 존재감을 뿜냅니다. 화면 왼쪽의 거대한 사이프러스 나무는 하늘과 지상을 연결하는 매개체 역할을 합니다. 이 나무의 어두운 색채와 불꽃 같은 형태는 고흐의 내면에 존재하는 격정적인 감정을 상징하는 동시에, 영적인 상승을 향한 갈망을 나타내는 것으로 해석되기도 합니다. 고흐는 이 나무를 "불꽃처럼 검은 줄기와 잎을 가진 나무"라고 표현했습니다. 미술사가, 천문학자, 화가, 심리학자 모두 여전히 이 그림의 의미를 두고 논쟁 중입니다.

마을의 모습은 상대적으로 평온해 보입니다. 하지만 이 평온함은 하늘의 역동성과 대비되어 오히려 긴장감을 자아냅니다. 마을 중앙의 교회 첨탑은 하늘을 향해 솟아 있지만, 별들의 거대한 존재감에 비해 작고 무력해 보입니다. 인간 세계와 우주의 대비, 또는 종교적 신념과 자연의 압도적인 힘 사이의 긴장 관계를 암시하는 것으로 볼 수도 있습니다. 고흐는 목사의 아들로 태어났고, 젊은 시절 스스로 선교사가 되려고 했을 만큼 깊은 종교적 배경을 가지고 있었기에 미술사학자들은 이 교회 첨탑이 고흐의 영적 갈망을 상징한다고 해석하기도 합니다.

색채 사용에 있어서도 고흐의 천재성이 돋보입니다. 고흐의 상징과

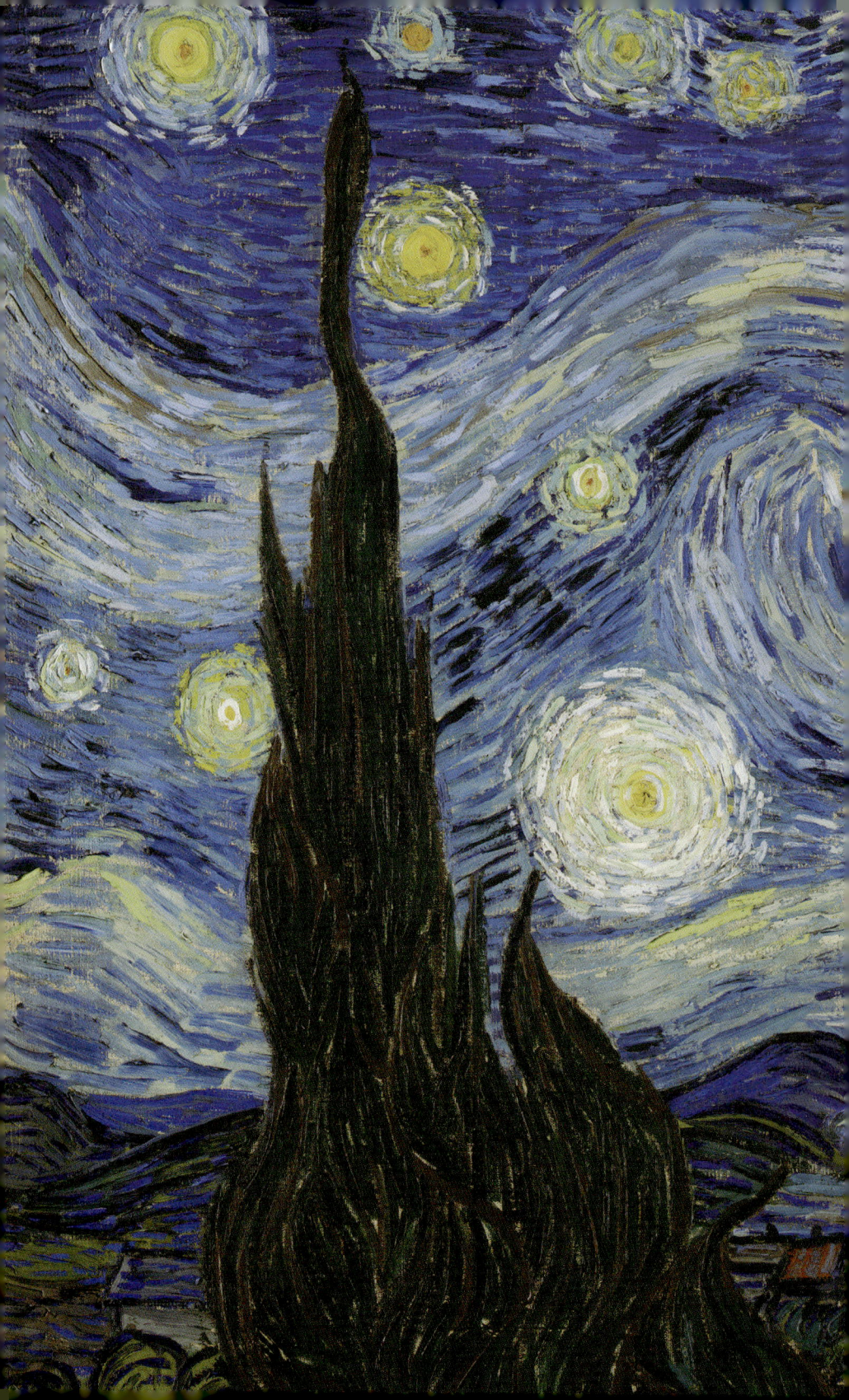

〈별이 빛나는 밤 The Starry Night〉, 1889
캔버스에 유채, 92.1×73.7㎝, 뉴욕 현대 미술관

도 같은 푸른색과 노란색의 대비는 작품에 생동감을 불어넣습니다. 특히 밤하늘임에도 불구하고 전체적으로 밝은 톤을 유지하고 있어, 어둠 속에서도 빛을 발견하고자 하는 고흐의 갈망을 엿볼 수 있습니다.

〈별이 빛나는 밤〉은 고흐의 내면 세계, 고뇌와 희망, 절망과 동경이 모두 녹아들어 있는 정신적 자화상이라고 할 수 있습니다. 현실의 풍경을 기반으로 하되, 그것을 자신만의 방식으로 재해석하고 변형하여 내면의 풍경으로 승화시킨 것입니다.

짧지만 강렬했던 예술가로서의 삶

고흐는 1853년 네덜란드의 준더트라는 작은 마을에서 태어났습니다. 아버지는 개신교 목사였고, 이러한 종교적 배경은 고흐의 예술 세계에 큰 영향을 미쳤습니다. 어린 시절에 그는 평범한 성격이었습니다. 관찰하는 것을 즐겼는데 마치 과학자처럼 곤충을 수집하고 분류했다고 합니다. 이런 면이 나중에 고흐가 자연을 많이 그린 것과 연결이 되는 듯합니다. 또한 독서광이기도 했는데, 특히 좋아했던 신학 서적과 문학 작품 들은 나중에 고흐의 인생에 큰 영향을 미치게 됩니다.

고흐의 초기 직업은 미술상이었습니다. 16세에 큰아버지의 소개로 헤이그의 미술상인 구필 화랑에서 일을 시작했습니다. 고흐는 27세가 되어서야 본격적으로 화가의 길을 걷기 시작했는데, 늦은 출발은 예술을 향한 열정과 집중력을 더욱 강하게 했습니다.

고흐의 예술 인생은 크게 세 시기로 나눌 수 있습니다. 첫 번째는

초기(1880-1886)로, 네덜란드 시기라고 부릅니다. 이 시기에 고흐는 주로 어두운 색조의 사실주의적 작품들을 그렸습니다. 대표작으로 〈감자 먹는 사람들〉이 있습니다. 이 시기의 고흐는 농민들의 고된 삶을 사실적이고 공감적으로 표현하는 데 집중했습니다.

두 번째는 중기(1886-1888)로, 파리 시기입니다. 1886년 파리로 이주한 뒤 고흐의 화풍은 극적인 변화를 겪습니다. 이 시기 고흐의 팔레트는 인상주의 화가들과의 교류를 통해 밝고 선명한 색채로 가득 차게 됩니다. 또한 자신만의 독특한 화풍을 발전시켰죠. 특히 점묘법을 자신만의 방식으로 해석하여 두껍고 역동적인 붓 터치로 변형시켰습니다.

마지막으로 후기(1888-1890)는 아를과 생 레미 시기로, 고흐의 예술 세계가 절정에 달한 시기입니다. 그러나 동시에 정신적 불안정도 심화됩니다. 폴 고갱과의 갈등, 자해 사건 등을 거치며 고흐는 결국 정신병원에 입원하게 됩니다. 〈별이 빛나는 밤〉을 포함한 대표작들이 바로 이 시기에 탄생했습니다. 이 시기 고흐의 작품들은 강렬한 색채와 표현적인 붓 터치, 그리고 깊은 감정의 표출이 특징입니다.

고흐는 생애 마지막 2년 동안 놀라운 속도로 작품을 그려 냅니다. 그러나 정신적 고통 또한 심화되었고, 결국 1890년 7월 29일 37세의 나이로 생을 마감합니다. 미술사학자 멜리사 맥퀼란은 "고흐의 예술은 고통을 승화시키는 과정이었다"라고 평가하는데, 그의 작품들이 자신의 내면 세계와 감정을 강렬하게 표현하는 수단이었기 때문입니다. 짧은 생애 동안 고흐는 약 2,100점의 작품을 남겼으며, 이 중 유화도 850점이나 됩니다. 그러나 생전에 단 한 점의 그림만을 팔았다는

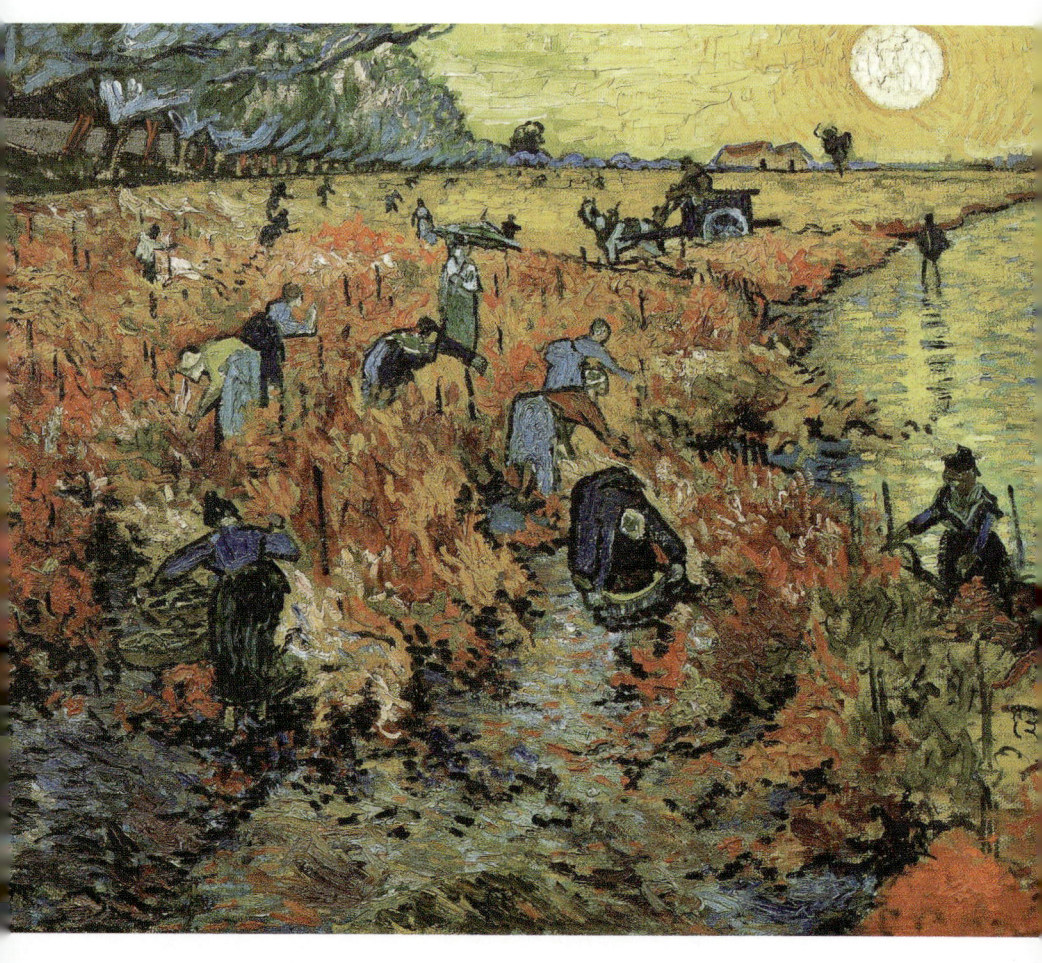

〈아를의 붉은 포도밭 Red Vineyards at Arles〉, 1888
캔버스에 유채, 93×75㎝, 푸쉬킨 미술관

사실(이 작품은 〈아를의 붉은 포도밭〉으로, 친구의 동생에게 판매했다)에서 그의 비극적인 삶을 알 수 있습니다.

어둠 속에서
발견한 희망

〈별이 빛나는 밤〉은 고흐의 고통 섞인 삶과 예술이 집약된 작품입니다. 이 작품은 자발적으로 입원한 생 레미 드 프로방스의 정신병원에서 그려졌는데, 이 시기에는 심각한 정신적 불안정을 겪으면서도 놀라운 창작력을 발휘했습니다. 그는 약 1년간의 입원 기간 동안 150여 점의 그림을 그렸는데, 이를 두고 미술사학자 얀 홀스커는 "고흐의 정신적 고통이 오히려 그의 창의성을 자극했을 수 있다"라고 주장했습니다. 고흐는 이 작품을 그리는 동안 동생 테오와 꾸준히 편지를 주고받았는데, 한 편지에서 이렇게 썼습니다.

"밤은 낮보다 더 생생하고 더 풍부한 색채를 지니고 있다."

이는 고흐가 어둠 속에서도 아름다움과 생명력을 발견하려 했음을 보여 줍니다. 또한 그는 별을 두고 '희망의 점'이라고 표현했는데, 고흐가 자신의 고통 속에서도 희망의 빛을 놓지 않으려 했음을 시사합니다.

흥미롭게도 고흐는 이 작품에 그다지 만족하지 않았던 것으로 알려져 있습니다. 그는 테오에게 보낸 편지에서 이 그림을 '실패작'이라고 언급했습니다. 자신이 추구하는 이상적인 표현에 도달하지 못했다고

생각했던 것 같습니다. 하지만 역설적으로 이 실패작은 후대에 그의 가장 위대한 걸작 가운데 하나로 평가받게 됩니다.

"저 위의 별들, 그리고 무한함을 선명히 느낄 수 있어야 한다. 어쨌든 삶은 거의 마법과도 같으니."

사실 고흐가 그린 〈별이 빛나는 밤〉의 풍경은 실제 그가 병실 창문에서 본 풍경과는 상당히 다릅니다. 실제로 고흐의 병실에서는 사이프러스 나무나 마을이 보이지 않았다고 합니다. 고흐가 자신의 기억과 상상력을 결합하여 작품을 창조한 것인데, 자신의 고통을 예술로 승화시키는 놀라운 능력을 가지고 있었음을 보여 줍니다. 고흐는 이 작품을 그린 후 동생 테오에게 편지를 보냈습니다.

"나는 별을 그리고 싶은 강한 욕구를 느꼈다. 나는 아직도 별들이 말을 하는 것 같다."

이 편지는 고흐가 밤하늘을 바라보며 내면의 대화를 했다는 것을 보여 줍니다. 중국과 프랑스의 여러 해양, 지구, 기상 등 연구실 소속 대기 과학자와 유체역학자들의 공동 연구팀이 최근에 밝힌 연구 결과에 따르면 고흐가 그린 하늘의 소용돌이 패턴이 실제 유체역학의 난류 현상과 매우 유사하다고 합니다. 그림 속 별의 비율이나 색의 밝기, 채도가 대기의 움직임과 난류 현상을 극도로 정확하게 표현한다

고 말이지요. 이 연구 결과는 물리학 분야 국제 학술지인 《유체 물리학(Physics of Fluids)》에도 실렸습니다.

또한 그림 속 주요 별의 소용돌이 형태의 크기가 '콜모고로프 난류 이론'과 일치하는 것으로 확인했습니다. 콜모고로프 난류 이론은 큰 규모에서 작은 규모로 대기의 운동에너지 전이를 설명하는 에너지 흐름 이론입니다. 고흐가 한순간 바라본 하늘의 인상을 그린 게 아니라 아주 오랫동안 하늘을 유심히 관찰하고 지켜본 결과라는 것을 알 수 있습니다.

〈별이 빛나는 밤〉은 고흐가 전통적인 표현 방식에서 벗어나 자신만의 독특한 스타일을 추구했다는 것을 보여 주는 작품이며, 이 작품에서 그의 화풍이 절정에 달했다고 평가받습니다.

- **역동적인 붓질**: 고흐의 특징적인 소용돌이 모양의 붓질은 정적인 풍경에 생동감을 불어 넣었다. 고흐의 내면 세계를 표현하는 중요한 수단이다.
- **대담한 색채 사용**: 푸른색과 노란색의 강렬한 대비는 작품에 극적인 효과를 더한다. 인상주의의 영향을 받았지만, 고흐만의 독특한 방식으로 발전시킨 것이다.
- **현실과 상상의 조화**: 실제 풍경을 기반으로 하되, 고흐의 상상력과 감정을 덧입혀 새로운 현실을 창조한 것이다. 후기 인상주의의 주요 특징 중 하나이다.
- **상징주의적 요소**: 사이프러스 나무, 별, 교회 등의 요소들은 풍경의

일부가 아니라 각각 깊은 상징적 의미를 내포하고 있다.

또한 〈별이 빛나는 밤〉은 예술사적으로도 중요한 의미가 있습니다.

- **후기 인상주의의 대표작**: 이 작품은 인상주의의 영향을 받았지만, 그것을 넘어선 고흐만의 독특한 표현 방식을 보여 준다.
- **표현주의의 선구**: 감정적이고 주관적인 표현 방식은 20세기 초 표현주의 운동에 큰 영향을 미쳤다.
- **현대 미술의 기반**: 대담한 색채 사용과 형태의 왜곡은 후대의 많은 현대 미술가들에게 영감을 주었다. 특히 추상표현주의 작가들이 많은 영향을 받았다.
- **대중문화의 아이콘**: 현대 대중문화에서 가장 많이 인용되고 패러디되는 미술 작품 중 하나로, 이것만으로도 미술의 대중화에 크게 기여했다고 볼 수 있다.

시대를 초월하는
치유의 메시지

고흐는 이 작품을 통해 어떤 메시지를 전하고 싶었을까요?

첫째, 자연의 신비와 경외입니다. 고흐는 자연, 특히 밤하늘의 신비로움과 아름다움을 표현하고자 했습니다. 그는 "나는 항상 밤에 산책하는 것을 좋아했다. 별을 보면 항상 꿈을 꾸게 된다"라고 말했습니다. 이 작품에서 우리는 고흐가 느낀 자연의 장엄함과 신비로움을 느

낄 수 있습니다.

둘째, 내면의 표출입니다. 소용돌이치는 하늘은 고흐의 격동하는 내면을 반영합니다. 단순한 풍경화가 아니라 자신의 감정과 생각을 캔버스에 투영한 것입니다. 우리는 이 작품을 통해 고흐의 내면 여정을 함께 경험하게 됩니다.

셋째, 영성과 초월의 갈망입니다. 교회 첨탑과 빛나는 별들은 고흐의 영적 갈망을 상징합니다. 그는 예술을 통해 현실을 초월한 더 높은 차원의 진리를 추구했던 것 같습니다.

넷째, 희망과 절망의 공존입니다. 어두운 밤하늘과 밝게 빛나는 별들의 대비는 고흐의 삶에 존재했던 희망과 절망의 공존을 나타냅니다. 미술사학자 알버트 보임은 "고흐의 작품은 그의 고통 속에서도 빛나는 희망을 보여 준다"라고 평가했습니다.

마지막으로, 현실과 상상의 융합입니다. 실제 풍경과 고흐의 상상이 결합된 이 작품은 현실을 초월한 새로운 세계를 창조하고자 하는 예술가의 의지를 보여 줍니다.

〈별이 빛나는 밤〉은 130년이 지난 오늘날에도 여전히 우리에게 강력한 의미를 전합니다. 고난 속 희망의 메시지를 발견하는 법입니다. 팬데믹, 경제적 불확실성 등 다양한 어려움에 직면한 현대인에게 〈별이 빛나는 밤〉은 어둠 속에서도 빛나는 별들처럼 희망을 잃지 말라는 메시지를 전합니다. 미술평론가 존 버거는 "고흐의 작품은 시대를 초월해 우리에게 말을 건넨다"라고 평했습니다. 고흐에게 있어 그림 그리기는 일종의 치유 과정이었습니다. 절망을 희망으로 그리고, 내면

을 성찰하고 표현하는 방법이었죠.

고흐의 삶과 예술은 우리에게 실패를 두려워하지 말고 자신의 신념을 따르라고 말합니다. 생전에는 인정받지 못했지만 사후에 위대한 화가로 평가받은 그의 이야기는, 당장의 성과에 연연하지 않고 진정한 자아를 표현하는 것의 가치를 보여 줍니다. 붓질 하나하나에 담긴 열정과 고뇌, 희망은 시대를 뛰어넘어 오늘을 사는 우리에게도 깊은 영감을 줍니다.

결국 〈별이 빛나는 밤〉은 절망을 희망으로 그린 고흐의 영혼의 자화상이자, 인간 정신의 불멸성을 보여 주는 위대한 증거입니다. 이 작품을 통해 우리는 자신의 내면을 들여다보고, 우리를 둘러싼 세계와 더 깊이 교감하며, 삶의 어려움 속에서도 희망의 별을 발견할 용기를 얻게 됩니다. 고흐가 자신의 붓으로 밤하늘에 그린 별들처럼, 우리 각자도 자신만의 방식으로 이 세상에 빛나는 별을 그릴 수 있기를 바랍니다.

Q

- 고흐처럼 어려움 속에서도 희망을 발견한 경험이 있나요?
- 자신만의 독특한 시선으로 〈별이 빛나는 밤〉을 보았던 고흐처럼 당신만이 가진 독특한 시각이나 재능은 무엇일까요?
- 만약 현재 나의 내면 세계를 그림으로 표현한다면 어떤 모습이 될까요?

빛과 어둠의
공존을 꿈꾼 화가

카라바조, 〈골리앗의 머리를 들고 있는 다윗〉

미켈란젤로 메리시 다 카라바조 Michelangelo Merisi da Caravaggio (1571-1610)
이탈리아 초기 바로크의 대표적 화가. 빛과 그림자의 대비를 잘 표현하였고 근대사실주의의 길을 개척했다. 금색을 바탕으로 한 밝은 색의 조화로 구성된 초기 작품부터 격하게 억제된 빛으로 조명된 만년의 음울한 작품에 이르기까지, 언제나 빛과 그림자의 강한 대비를 구사했다.

2024 파리 올림픽에서는 '다윗과 골리앗의 대결'이라는 타이틀이 붙은 기사가 여럿 쏟아졌습니다. 우리나라 선수 중에서는 유도의 김민종 선수 이야기가 화제였죠. 김민종 선수는 결승전에서 세계 최강이라 불리는 프랑스 선수 테디 리네르와 맞붙게 됩니다. 상대 선수는 세계선수권 11회 우승, 올림픽 메달도 무려 5개나 보유한 최강의 선수

였습니다. 또한 두 선수의 키 차이도 커 수상 이력뿐만 아니라 피지컬 부분에서도 마치 다윗과 골리앗의 대결을 연상시켰습니다.

이 대결에서 아쉽게도 우리나라의 김민종 선수가 이기지는 못했지만, 성경 속 진짜 다윗은 자신보다 덩치가 크다 못해 거인에 가까운 골리앗의 목을 베어버립니다. 이 극적인 장면을 한 편의 영화처럼 묘사한 화가가 있습니다. 바로 17세기 이탈리아의 천재 화가 카라바조입니다. 이 작품의 제목은 〈골리앗의 머리를 들고 있는 다윗〉인데, 그의 마지막 작품 중 하나입니다.

이 작품은 마치 한 편의 누아르 영화처럼 우리를 어둠과 빛의 세계로 인도합니다. 그의 붓 끝에서 탄생한 세계는 현실과 예술의 경계를 모호하게 만들며 우리에게 깊은 질문을 던집니다. "과연 승리자는 누구인가? 패배자는 누구인가? 그리고 우리는 이 그림 속에서 무엇을 보고 있는가?"

다윗과 골리앗 이야기는 구약성경 사무엘상 17장의 내용입니다. 이스라엘과 블레셋은 엘라 골짜기 양쪽에 진을 치고 대치하며 전쟁을 치르던 중입니다. 이때 이스라엘의 진 앞에 블레셋의 장수 골리앗이 나타납니다. 그의 키는 여섯 규빗 한 뼘(약 3미터)이었고, 무거운 갑옷과 무기로 무장한 상태였습니다. 골리앗은 40일 동안 매일 나와 이스라엘 군대를 조롱하며 일대일 결투를 요구했습니다.

다윗은 이새의 막내아들로 당시에는 양을 치는 목동이었는데, 전쟁터에 있는 형들에게 음식을 전하러 왔다가 골리앗의 도발을 듣게 됩니다. 다윗은 골리앗의 모욕적인 말에 분노하며 사울 왕에게 자신이

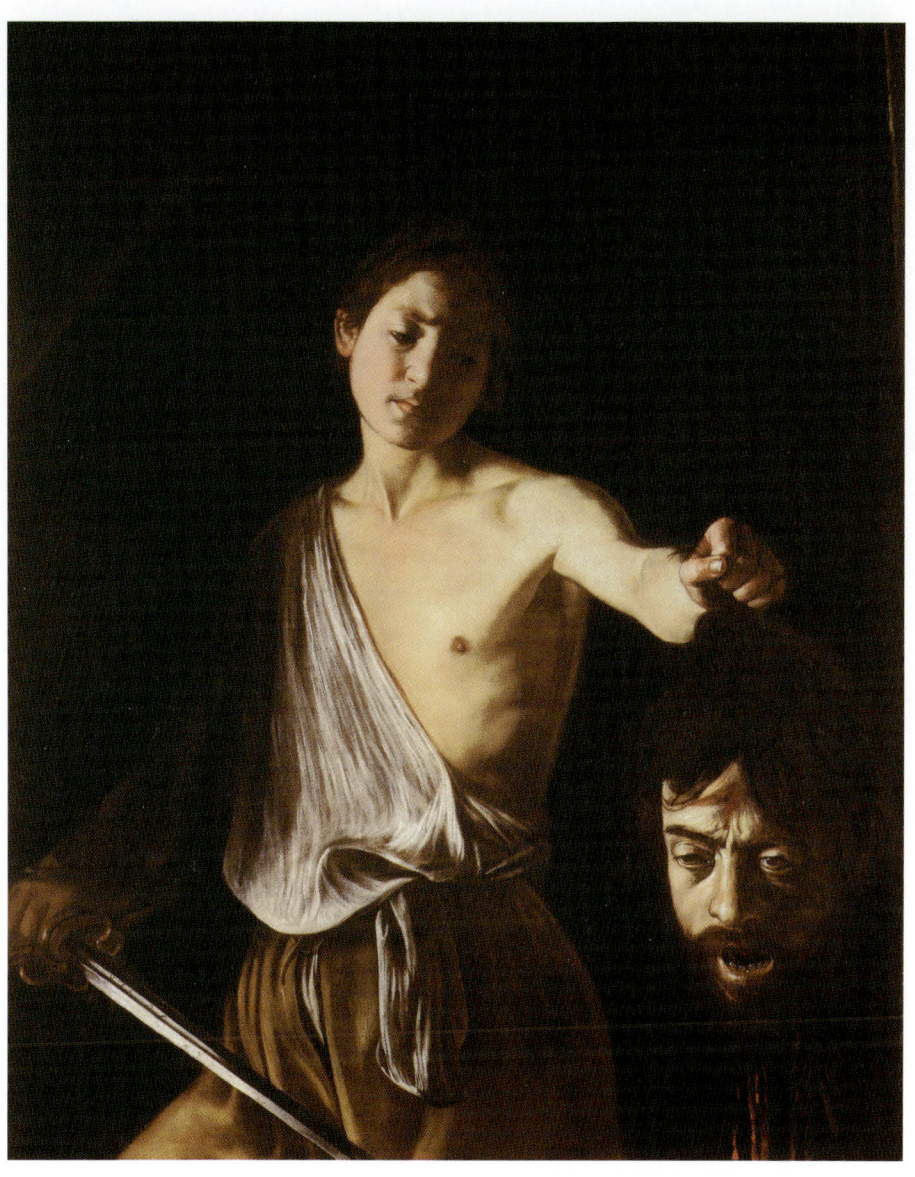

〈골리앗의 머리를 들고 있는 다윗 David with the Head of Goliath〉, 1609-1610
캔버스에 유채, 101×125㎝, 보르게세 미술관

골리앗과 싸우겠다고 자원합니다. 처음에 사울은 다윗의 나이가 어리다는 이유로 거절하지만, 다윗의 설득으로 결국 허락합니다. 대신 자신의 갑옷을 내어 주는데, 다윗은 익숙하지 않다며 거절합니다. 다윗은 자신의 막대기와 물매, 그리고 시냇가에서 주운 매끈한 돌 다섯 개만을 가지고 골리앗에게 나아갑니다.

당연히 골리앗은 나이도 어려 보이고 자신보다 한참 작은 다윗을 보고 조롱합니다. 그러나 다윗은 골리앗에게 "하느님의 이름으로 대항하겠다"라고 선언하죠. 우선 물매로 돌을 던져 골리앗의 이마를 맞힌 다윗은 골리앗이 쓰러지자 그의 칼로 목을 베어 죽여 버립니다. 골리앗이 패배해 목이 잘리는 걸 본 블레셋 군대는 도망가고, 이스라엘 군대는 그들을 추격하여 대승을 거둡니다.

그런데 카라바조의 〈골리앗의 머리를 들고 있는 다윗〉은 성경의 다윗과 골리앗 이야기를 독특한 시각으로 재해석했습니다. 전통적인 영웅 서사와는 달리, 이 그림은 승리의 순간을 넘어선 깊은 내적 갈등과 인간성을 드러냅니다.

두 개의 자화상, 빛과 그림자

그림의 중앙에는 젊은 다윗이 서 있습니다. 그의 몸은 살짝 옆으로 돌아선 자세로, 한 손에는 골리앗의 거대한 머리를 들고 있고, 다른 손에는 정의의 상징인 검을 쥐고 있습니다. 다윗의 얼굴은 빛과 그림자로 나뉘어 있는데, 오른쪽은 밝게 빛나지만 왼쪽은 어둠에 잠겨 있습

니다. 다윗의 내면에 존재하는 빛과 어둠, 승리와 고뇌의 이중성을 상징하는 듯합니다.

그런데 어딘가 이상합니다. 다윗의 표정은 승리의 기쁨과는 거리가 멀어 보이네요. 오히려 그의 눈에는 깊은 연민과 동요에 가까운 감정이 깃들어 있습니다. 적을 물리친 영웅의 모습이 아니라, 자신의 행동의 무게를 깨닫고 고뇌하는 인간의 모습을 보여 줍니다. 다윗의 하얀 옷은 순수함과 정의로움을 상징하지만, 동시에 반쯤 벗겨진 모습은 취약함과 인간적인 면을 드러냅니다.

골리앗의 머리는 그림의 가장 충격적인 요소입니다. 카라바조는 골리앗의 마지막 순간을 생생하게 포착했습니다. 눈은 크게 뜨여 있고, 입은 마지막 비명을 지르려는 듯 벌어져 있습니다. 골리앗의 얼굴에는 절망과 공포, 그리고 믿을 수 없다는 듯한 표정이 혼재되어 있습니다. 골리앗의 머리 역시 빛과 어둠으로 나뉘어 있는데, 오른쪽은 밝게 빛나고 있지만 왼쪽은 어둠 속으로 사라지고 있습니다.

배경은 거의 검은 색에 가까운 짙은 어둠으로 가득 차 있습니다. 극단적인 명암 대비(키아로스쿠로)는 카라바조의 트레이드마크로, 인물들을 더욱 극적으로 부각시키는 효과를 줍니다. 마치 무대 위의 배우들처럼, 다윗과 골리앗의 머리는 어둠 속에서 조명을 받은 듯 강렬하게 빛나고 있습니다.

색채 사용에 있어서도 카라바조의 독특한 스타일이 드러납니다. 전체적으로 따뜻한 톤의 갈색 계열이 주를 이루고 있지만, 다윗의 하얀 옷과 창백한 피부, 그리고 차가운 쇠의 색감이 대비를 이루며 긴장감

을 더합니다.

이 작품에서 가장 주목할 만한 점은 다윗과 골리앗의 얼굴입니다. 많은 미술사학자가 골리앗의 얼굴이 카라바조 자신의 자화상이라고 해석합니다. 그리고 다윗의 얼굴은 젊은 날의 자화상이라고 말이지요. 이것은 성경 이야기를 재현하는 것을 넘어 작가 자신의 내면 세계와 갈등을 드러내는 깊이 있는 자기성찰의 표현으로 볼 수 있습니다.

"나는 상상해서 그리는 능력은 없고 직접 본 것만 그릴 수 있다."

카라바조는 그림 속 인물을 그릴 때 모델을 세워 두고 그렸는데 종종 자신의 얼굴을 그리기도 했습니다. 대표적인 작품이 바로 이 〈골리앗의 머리를 들고 있는 다윗〉입니다. 카라바조가 골리앗과 다윗의 얼굴을 자신의 모습으로 그렸다는 점은 이 작품을 해석하는 데 중요한 열쇠가 됩니다.

카라바조의 특징 중 하나인 명암의 대비는 이 작품에서도 극적으로 사용되었습니다. 배경은 거의 완전한 어둠 속에 있으며, 인물들만이 무대 위의 배우처럼 빛을 받아 부각됩니다. 가장 밝은 빛을 받는 다윗은 화면의 주요 초점이 되고, 골리앗의 머리는 어둠에 묻혀 있어 마치 죽음을 상징하는 듯합니다.

빛은 시각적 효과만을 위한 것이 아니라 작품 속 인물들의 감정과 내면 상태를 표현하는 중요한 수단입니다. 빛을 받은 다윗은 승리자의 위치에 있지만 표정은 승리와 거리가 멀어 보입니다. 반면, 어둠 속

의 골리앗은 패배한 악의 상징이지만 그 얼굴에 담긴 고통 역시 단순히 악당의 최후라기보다는 인간적 고뇌를 상징합니다. 카라바조는 이러한 명암 대비를 통해 인물들의 감정 상태를 극적으로 전달하면서, 그들 사이의 갈등을 강조하고 정서적, 심리적 긴장감을 고조시키는 역할을 합니다.

카라바조의 〈골리앗의 머리를 들고 있는 다윗〉은 바로크 미술의 주요 특징들을 집약해 보여 주는 작품입니다. 이 작품은 성경 이야기를 표현하는 동시에 인간의 복잡한 심리와 내면 세계를 탐구하며 바로크 시대의 정신을 깊이 있게 표현하고 있습니다.

카라바조 이전의 르네상스 화가들이 주로 균형 잡힌 조명을 사용했다면, 카라바조는 이러한 관습을 깨고 극단적인 대비를 통해 강렬한 감정적 효과를 이끌어 냈습니다. 이러한 기법은 후대 바로크 화가들에게 큰 영향을 미쳤고, '카라바조주의(Caravaggism)'라는 새로운 화풍을 탄생시킵니다.

카라바조는 당대의 이상화된 표현 방식을 거부하고 있는 그대로의 현실을 담아내고자 했습니다. 그의 인물들은 완벽한 미의 기준에 부합하는 이상화된 모습이 아니라, 실제 사람의 모습 그대로를 반영합니다. 다윗의 소박한 외모, 골리앗의 고통스러운 표정 등은 모두 현실에서 볼 수 있는 생생한 모습들입니다. 이러한 사실주의적 접근은 종교화의 전통적인 표현 방식에 혁명을 일으켰습니다. 카라바조는 성경 속 인물들을 저 멀리 천상이 아닌 현실로 끌어옴으로써 종교적 주제를 더욱 직접적이고 강렬하게 전달했습니다.

또한, 이 작품에서 순간을 포착하는 데 탁월한 능력을 보여 줍니다. 골리앗의 머리가 막 잘린 직후의 순간, 다윗이 그 머리를 들고 있는 찰나의 순간을 눈빛까지 생생하게 포착함으로써, 정적인 회화에 동적인 느낌을 부여합니다. 이것은 후대 바로크 미술의 중요한 특징인 '동적 구성'의 선구적 예라고 할 수 있습니다.

전통적인 구도를 벗어난 혁신적인 화면 구성도 이 작품의 중요한 특징입니다. 피가 뚝뚝 떨어지는 골리앗의 잘린 머리를 화면 밖으로 넘겨주는 것처럼 배치함으로써 충격적인 효과를 자아내며, 다윗의 몸도 화면 밖으로 일부 잘라내어 관람자 앞으로 다가오는 듯한 효과를 줍니다.

예술사적으로 카라바조의 작품은 르네상스에서 바로크로의 전환점을 명확히 보여 줍니다. 그의 작품은 르네상스의 이상화된 아름다움과 균형을 추구하는 경향에서 벗어나, 현실의 극적인 순간과 인간의 내면을 탐구하는 바로크 미술의 본질을 구현했습니다. 미술 기법의 변화일 뿐 아니라 당대의 세계관과 인간관의 변화를 반영하는 것이기도 합니다.

예술적 고백 vs. 생존을 위한 전략

카라바조의 예술 세계는 그의 격동적인 생애와 밀접하게 연관됩니다. 그의 작품에서 볼 수 있는 극적인 대비, 강렬한 감정 표현, 인간 본성에 대한 깊은 통찰은 모두 그의 삶의 경험에서 비롯된 것이라고 볼

수 있습니다.

1571년 밀라노 근교에서 태어난 카라바조는 어린 시절 흑사병으로 아버지와 대부분의 가족을 잃었습니다. 이른 나이에 경험한 죽음과 상실은 그의 예술 세계에 깊은 영향을 미쳤습니다. 카라바조의 작품에서 자주 볼 수 있는 죽음과 폭력의 테마, 그리고 삶의 덧없음에 대한 깊은 통찰은 이러한 개인적 경험에서 비롯되었을 가능성이 큽니다.

젊은 시절 로마로 이주한 카라바조는 빠르게 명성을 얻었지만, 동시에 내면이 불안정하고 성격이 포악해 끊임없이 문제에 휘말렸습니다. 그의 미술적 재능을 귀하게 여겼던 추기경과 고위 성직자들, 후원자들이 카라바조가 사고를 치면 늘 해결하고 적당한 선에서 사면해 주는 일이 반복되었죠. 이것이 그의 제멋대로고 난폭한 성격을 더욱 부추겼을지도 모릅니다.

1606년, 카라바조는 로마에서 한 남자를 살해한 혐의로 도주 생활을 시작합니다. 사소한 일로 붙은 시비였는데 양측 다 비슷한 성격이라 살인에까지 이르게 됩니다. 이번에도 전과 마찬가지로 그를 지켜주는 사람들이 나섰지만, 어찌 되었든 살인 사건인 데다가 하필 죽은 이가 힘 있는 가문 사람이어서 일이 걷잡을 수 없게 커지고 맙니다.

게다가 겁을 먹은 카라바조가 판결이 나오기 전에 도망치는 바람에 현상금까지 걸리게 됩니다. 현상금은 생사와 상관없이 잡아만 오면 받을 수 있었기에 언제 자신의 목이 잘릴지 모르는 상황에서 살아가게 된 것입니다. 다행히 카라바조의 그림을 좋아하는 추종자들이 어디에나 있어서 도망 다니는 내내 대접을 받았지만, 나폴리, 몰타, 시칠

리아 등을 떠돌며 살았고 피해자의 가문에서 고용한 자객에 의해 끊임없이 추격을 받았습니다.

도망 다니던 중 사면권을 요청하기 위해 몰타의 기사단에서 1여년의 고생 끝에 불체포 특권이 있는 기사 작위를 얻었는데, 이마저도 술자리에서 시비가 붙어 상대에게 중상을 입히는 바람에 빼앗기고 맙니다. 이후 도망간 나폴리에서도 선술집에서 싸움을 벌여 상대에게 부상을 입혔습니다.

이런 맥락에서 〈골리앗의 머리를 들고 있는 다윗〉을 카라바조의 자기 고백이자 용서를 구하는 간청으로 해석하는 것입니다. 스스로 보기에도 한심한 현재의 자신을 패배한 골리앗으로 그림으로써 자신의 죄를 인정하고 동시에 용서를 구하는 것이지요. 젊은 날의 자신의 얼굴을 한 다윗의 연민 어린 표정은 이런 해석을 더욱 뒷받침합니다. 젊고 순수했던 과거의 자아인 다윗이 현재의 타락하고 고통 받는 자아인 골리앗을 심판하는 모습으로도 볼 수 있습니다.

카라바조의 생애는 1610년 38세의 나이로 요절하면서 마감되었습니다. 직접적인 사망 원인은 확실하지 않고 도망을 다니며 쌓인 피로, 풍토병, 납 중독, 암살 등이 거론됩니다. 피렌체로 가던 중 교황 바오로 5세가 사면했지만 카라바조는 그 소식을 듣지 못하고 죽었습니다. 만약 사면 소식을 조금 더 일찍 들어서 피렌체가 아니라 로마로 바로 갔다면 이른 나이에 죽지 않았을지도 모르는 일입니다.

짧지만 격정적인 삶은 그의 예술만큼이나 드라마틱했습니다. 카라바조는 살아 있는 동안 많은 논란의 대상이 되었지만, 사후에는 바로

크 미술의 선구자로 인정받았습니다. 혁신적인 기법과 깊이 있는 인간 탐구는 후대 화가들에게 지대한 영향을 미쳤으며, 오늘날까지도 많은 예술가에게 영감을 주고 있습니다.

내면의 다윗과 골리앗을 마주하다

카라바조는 골리앗의 머리를 끔찍하게 묘사했습니다. 눈은 반쯤 감겨 있고, 입은 벌어져 있으며, 목에는 피가 흘러내리고 있습니다. 골리앗의 머리는 큰 크기로 그려졌으며, 어둠 속에 있는 것처럼 보입니다. 카라바조는 자신을 골리앗에 투영함으로써 자신이 느끼는 내면의 고통과 절망을 표현했습니다. 자신을 골리앗에 동일시한 것은, 그의 살인 혐의와 관련된 고통스러운 과거를 반영하는 것일 수 있습니다.

골리앗의 머리는 단순한 악의 상징을 넘어 카라바조 자신이 처한 어두운 운명과 도망자의 삶을 상징하기도 합니다. 골리앗의 머리에 카라바조 자신의 얼굴을 넣음으로써 자신의 삶과 예술 사이의 경계를 허물고 내면의 투쟁을 작품에 반영했습니다. 어둠과 끊임없이 싸우는 존재로 다윗을 묘사함으로써 카라바조 자신도 끊임없이 과거의 죄와 싸우고 있음을 상징적으로 표현했다고 볼 수 있습니다.

카라바조가 어떤 마음이었는지 추측만 할 뿐 확실하게 알 수는 없습니다. 그가 죄책을 느끼고 후회하는지 아니면 예술적 기교일 뿐인지 말이지요. 하지만 그의 작품을 통해 우리는 스스로 질문할 수 있습니다.

우리는 내면에 다윗과 골리앗을 동시에 지니고 있습니다. 순수하고 이상적인 면(다윗)과 악함과 그림자(골리앗)는 모두가 우리를 구성하는 부분들입니다. 그러나 카라바조의 작품이 암시하듯, 우리의 과제는 이 두 면을 단순히 공존시키는 것이 아니라 골리앗을 인식하고 잘라내는 것입니다.

여기서 잘라낸다는 것은 어두운 면을 부정하거나 억압하는 것을 의미하지 않습니다. 오히려 명확히 인식하고 우리의 삶에 미치는 부정적 영향을 제거하는 과정을 뜻합니다. 자기혐오나 자기비판이 아닌, 깊은 이해와 연민의 자세로 이루어져야 합니다. 약점을 이해하고 받아들이되, 그것이 우리의 삶과 다른 이들에게 해를 끼치지 않도록 의식적으로 노력하는 과정입니다.

작품 속 다윗은 골리앗의 머리를 들고 있지만, 그의 표정에는 승리의 기쁨이 아닌 깊은 연민과 고뇌가 담겨 있습니다. 우리가 자신의 어두운 면을 다룰 때 취해야 할 태도를 보여 줍니다. 우리는 자신의 약점과 실수, 어두운 충동들을 냉정히 직면해야 하지만, 동시에 그것들을 가진 자신을 향한 깊은 연민과 이해를 잃지 말아야 합니다.

결국 카라바조의 〈골리앗의 머리를 들고 있는 다윗〉은 우리에게 자기 성찰과 성장의 깊은 지혜를 전합니다. 우리 안의 골리앗을 완전히 제거할 수는 없지만, 그것을 인식하고 연민으로 대하며 그 영향력을 잘라내는 과정을 통해 우리는 더 통합되고 성숙한 인간으로 성장할 수 있습니다. 이것이야말로 내면의 빛과 어둠을 인정하는 진정한 자아실현의 길이며, 우리 자신과 화해하고 더 풍요로운 삶을 살아가는

방법일 것입니다.

Q

- 내 삶에서 〈골리앗의 머리를 들고 있는 다윗〉 속 다윗과 골리앗은 각각 무엇을 상징하나요? 극복해야 할 어려움(골리앗)은 무엇이며, 그것을 극복할 수 있는 강점(다윗)은 무엇인가요?
- 자신의 어두운 면이나 약점과 직면하고 인정한 경험이 있을까요?
- 승리한 뒤 다윗의 슬픈 표정처럼, 어떠한 일을 성취한 뒤 예상치 못한 감정을 느낀 경험이 있나요?

한계와 차별을
넘어서기 위하여

아르테미시아, 〈회화의 알레고리로서의 자화상〉

아르테미시아 젠틸레스키 Artemisia Gentileschi (1593-1652?)
이탈리아 바로크 시대를 대표하는 여성 화가로서 성경과 신화의 주인공을 주제로 한 강력한 여성상을 그렸으며 서양 역사상 최초의 페미니스트 화가로 널리 이름을 알렸다. 카라바조 화풍의 영향을 받은 후대 화가들 가운데 가장 높은 성취를 이룬 화가로 평가받고 있다.

2003년에 개봉한 영화 〈프리다〉는 멕시코의 여성 화가 프리다 칼로의 삶과 예술을 다루고 있습니다. 영화는 프리다가 육체와 정신의 고통을 극복하고 자신만의 예술 세계를 구축해 나가는 과정을 감동적으로 그려 냅니다. 고통의 내용은 다르지만 지금부터 살펴볼 아르테미시아 젠틸레스키의 삶과 작품 세계와 놀랍도록 유사합니다.

17세기 이탈리아, 여성이 화가로 인정받기 힘들었던 시대에 아르테미시아는 수많은 좌절과 고난을 이기고 당대 최고의 화가 중 한 명으로 자리매김했습니다. 〈회화의 알레고리로서의 자화상〉은 아르테미시아가 45세 무렵에 그린 작품으로, 그의 예술적 성숙기를 대표하는 걸작입니다.

아르테미시아는 어두운 배경 앞에 앉아 있고 오른손에는 붓을, 왼손에는 팔레트를 들고 있습니다. 시선은 관람자를 향하는 대신 약간 위를 향해 있어 마치 영감을 받는 듯한 인상을 줍니다. 특히 주목할 만한 점은 자세입니다. 오른팔을 들어 올려 마치 지금 막 캔버스에 붓을 대려는 듯한 동작을 취하고 있습니다. 매우 역동적이고 생동감 넘치는 포즈로, 자신의 창작 과정을 생생하게 전달합니다.

실제로 작업 중인 모습을 표현한 것으로, 자신의 정체성이 바로 화가임을 강조하고 있습니다. 아름답고 정숙한 여성으로서가 아닌 그림에 집중하고 있는 화가로서의 정체성입니다. 이 작품에서 주목할 만한 점은 아르테미시아가 자신을 '회화의 알레고리'로 표현했다는 것입니다. 자신을 회화 그 자체와 동일시하는 대담한 선언인데, 자신을 예술의 화신으로 표현함으로써 남성 중심의 예술계에 도전장을 내민 것입니다. 또한, 좌절을 이겨내고 당당히 자신의 자리를 찾은 한 예술가의 승리의 순간을 포착한 것입니다.

의상도 상징적입니다. 녹색 드레스와 황금색 목걸이는 당시 회화의 알레고리를 표현할 때 자주 사용하던 요소입니다. 목걸이는 가면 모양의 펜던트로 장식되어 있는데, 이는 모방(imitazione)을 상징합니다.

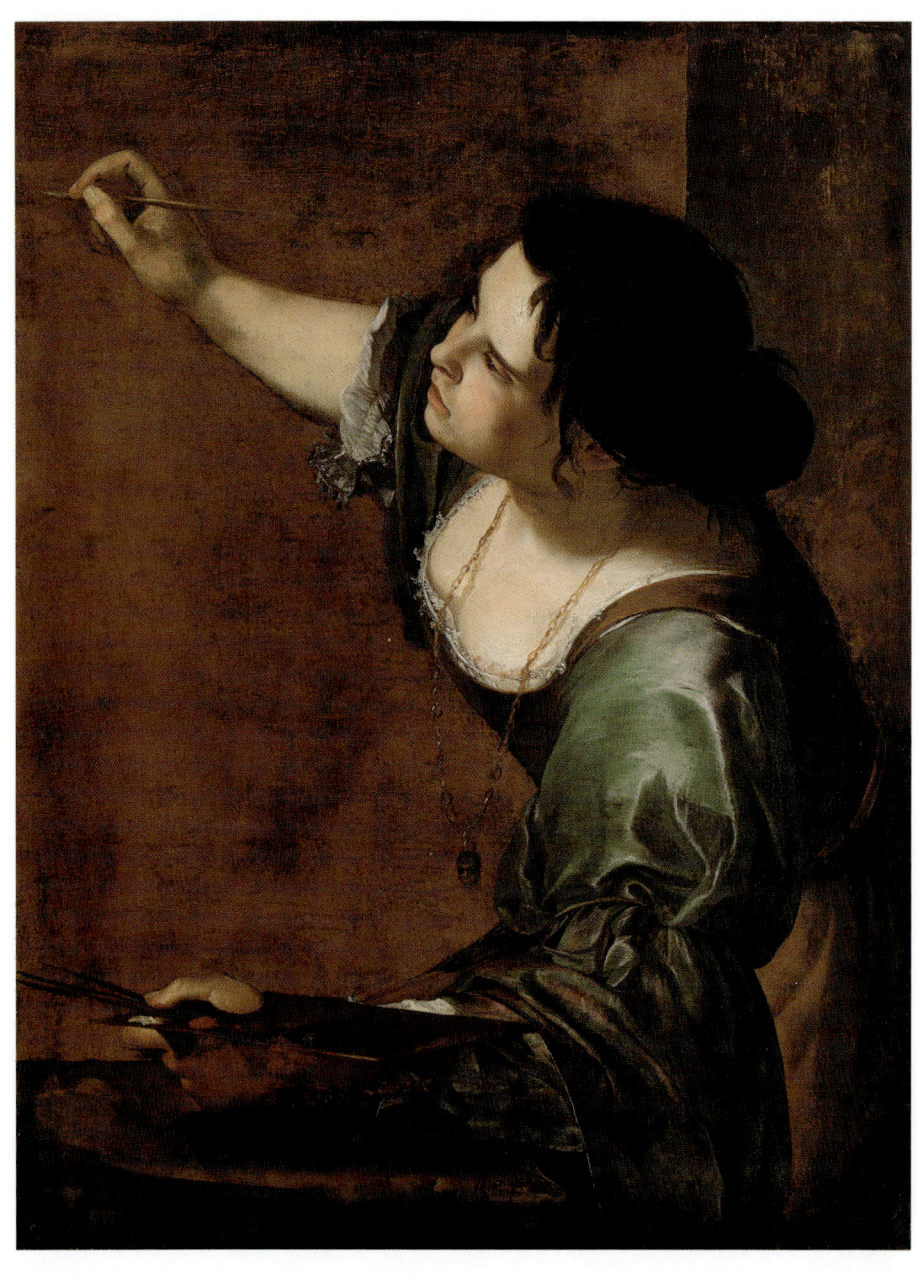

〈회화의 알레고리로서의 자화상 Self-Portrait as the Allegory of Painting〉, 1638-1639
캔버스에 유채, 75.2×98.6㎝, 영국 왕실 컬렉션, 켄싱턴 궁

회화가 자연을 모방하는 예술이라는 의미를 담고 있죠.

이 작품을 통해 아르테미시아의 뛰어난 기술을 엿볼 수 있는데, 특히 얼굴의 표정, 손의 세밀한 묘사, 옷의 주름진 질감 등에서 그의 뛰어난 묘사력을 확인할 수 있습니다. 색채 사용에 있어서도 짙은 갈색과 금색의 조화, 피부톤의 섬세한 표현 등이 돋보입니다.

이 자화상은 아르테미시아가 자신의 외모를 그대로 재현한 것이 아니라 그의 내면, 즉 예술가로서의 자부심과 열정, 그리고 자신의 재능에 대한 확신을 드러내는 것입니다.

〈회화의 알레고리로서의 자화상〉은 바로크 시대의 특징인 극적인 명암 대비를 잘 보여 줍니다. 아르테미시아는 카라바조의 영향을 받은 뒤 이 기법을 발전시켜 자신만의 스타일로 완성했습니다. 카라바조의 명암 대비가 깊은 그림자와 강한 빛의 대비를 통해 공간감과 깊이를 만들어 내어 마치 무대 위에서 조명을 받은 듯한 효과를 만들어 낸다면, 아르테미시아는 명암 대비를 통해 인물, 특히 여성의 강인함과 결의를 강조했습니다. 빛은 종종 여성 주인공들의 의지와 힘을 부각하는 데 사용되었습니다.

시련을 밟고 날아오르다

〈회화의 알레고리로서의 자화상〉은 아르테미시아가 영국 왕실의 초청을 받아 런던에 머물던 시기에 그려졌습니다. 찰스 1세의 부인인 헨리에타 마리아 왕비의 요청이었는데, 이를 통해 당시 아르테미시아

의 명성이 얼마나 대단했는지를 알 수 있습니다. 당시 45세였던 아르테미시아는 이미 이탈리아에서 명성 높은 화가로 자리 잡았지만, 이 초청은 그의 국제적 명성을 확고히 하는 계기가 되었습니다.

영국 체류는 약 2년간 지속되었습니다. 아르테미시아는 이 기회를 통해 그리니치 궁전의 천장화 작업에 참여하기도 하고, 〈회화의 알레고리로서의 자화상〉을 포함한 여러 중요한 작품을 그렸습니다. 특히 이 자화상은 그가 영국에서 얼마나 자신감 있게 자신의 예술적 정체성을 표현했는지, 스스로를 어떻게 생각하는지 보여 주는 중요한 증거입니다.

이는 17세기 여성 화가로서는 전례 없는 성공이었으며, 그가 얼마나 뛰어난 재능과 강인한 의지를 가졌는지를 잘 보여 주는 사례입니다. 이 작품에는 왕실 화가로서의 위상과 자신감이 반영되어 있습니다. 특히 그림 속 의상과 헤어스타일은 당시 영국 궁정의 패션을 반영하고 있어 국제적인 명성을 얻은 화가로서의 지위를 암시합니다.

사실 〈회화의 알레고리로서의 자화상〉은 약 1940년대까지 아르테미시아의 아버지인 오라치오 젠틸레스키의 작품으로 잘못 알려져 있었습니다. 20세기 미술사학자 마이클 레비가 이 작품이 아르테미시아의 자화상이라는 것을 처음 제안했는데, 일부 미술사가들은 그림 속 인물의 특징이 다른 작가들 초상화의 특징과 너무 다르다며 보편적으로 받아들여지지 않았습니다.

1593년 로마에서 태어난 아르테미시아는 화가인 아버지 오라치오에게 어린 시절부터 그림을 배웠습니다. 타고난 재능은 일찍부터 빛

을 발했고, 10대 후반에 이미 아버지의 작업실에서 중요한 역할을 담당했습니다. 보통 17세기 여성들은 예술 훈련을 거의 받을 수 없었습니다. 아카데미에 입학할 수 없었고, 계약을 맺거나 길드의 회원이 될 수도 없었습니다. 남성의 허락 없이는 물감을 살 수도 없었습니다. 아르테미시아는 아버지가 화가이고 직접 가르쳤기 때문에 화가로서 훈련받을 수 있었던 것이지요.

아르테미시아는 남성에게만 허락되었던 여성 누드화를 그렸고, 성경과 신화 주제의 역사화를 그렸습니다. 그의 작품에는 극적인 구성과 인물의 감정 묘사, 빛과 그림자를 활용한 효과, 역동성을 강조한 바로크 양식의 특징이 모두 갖추어져 있습니다.

아르테미시아의 인생에서 가장 큰 시련이자 전환점이 된 사건은 1611년에 일어난 성폭행 사건이었습니다. 오라치오는 아르테미시아에게 뛰어난 재능이 있다는 것을 알아보고 기술을 연마할 수 있도록 자신의 동료인 풍경 화가 아고스티노 타시에게 그림을 배우게 했습니다. 아르테미시아는 그에게 투시 기술을 배웠는데, 아버지가 집을 비운 사이 당시 17세였던 아르테미시아는 성폭행을 당했습니다.

이 시대는 결혼 전에 처녀가 아니게 되면 가족의 수치로 여기던 때였고, 그것을 감추기 위해서 자신을 겁탈한 이와 결혼하게 했습니다. 타시는 이 사건을 결혼 약속으로 무마하려고 했으나 수개월이 지나도록 약속을 지키지 않았고, 무엇보다 이미 아내가 있었습니다. 몇 개월이 지나서야 오라치오가 이 사실을 알게 되었고 타시를 고소합니다.

재판 과정에서 아르테미시아는 극심한 정신적, 육체적 고통을 겪었

습니다. 피해자가 피해 사실을 증명해야 했기 때문입니다. 또한 당시의 관행에 따라 진술의 신빙성을 확인하기 위해 고문을 받아야 했습니다. 몸과 마음이 피폐해지는 시간을 견디며 그는 끝까지 진실을 밝히기 위해 싸웠고, 결국 타시의 유죄를 입증하는 데 성공했습니다.

결국 타시는 유죄 판결을 받고 5년의 망명형을 선고받지만, 카라바조가 그랬던 것처럼 후원자를 비롯한 인맥으로 인해 형이 집행되지 않았고 미적거리면서 계속 로마를 떠나지 않았습니다. 타시의 화가로서의 경력도 계속되었고 아르테미시아의 아버지인 오라치오와도 여전히 친구였습니다. 오직 아르테미시아만 모든 이에게 명예롭지 못한 존재였습니다.

재판이 끝나고 한 달 뒤 오라치오는 아르테미시아를 피렌체 출신의 무명화가와 결혼시켰습니다. 부부는 결혼하고 얼마 뒤 피렌체로 이사를 합니다. 시대 정서상 결혼한 여성 화가는 자신의 이름을 내세워 적극적인 활동을 할 수 없었지만, 경제적으로 무능한 남편 때문에 아르테미시아는 세 아이의 엄마가 된 뒤에도 가정 경제를 위해서 계속 활동할 수 있었습니다.

피렌체에서의 6년은 아르테미시아에게 중요한 시기였습니다. 메디치 가문의 인정을 받아 후원을 받으며 성공적인 궁정 화가가 되었고, 궁정 문화에 중요한 역할을 했습니다. 1616년에는 피렌체의 미술 아카데미(Accademia del Disegno)의 회원으로 선출되었습니다. 당시로서는 매우 이례적인 일이었습니다. 피렌체 미술 아카데미는 유럽에서 가장 오래되고 권위 있는 미술 기관 중 하나였으며, 여성이 회원으로 받아

들여진 것은 아르테미시아가 처음이었습니다. 아르테미시아의 예술적 능력이 공식적으로 인정받았음을 의미합니다.

아르테미시아는 당대 최고의 예술가들과 어깨를 나란히 하게 되었고, 더 많은 후원자와 의뢰인을 얻을 수 있었습니다. 아카데미 회원이 된 뒤 아르테미시아의 작품 세계는 더욱 다양해지고 깊이가 더해졌습니다. 종교화, 역사화, 초상화 등 다양한 장르의 작품을 그렸으며, 특히 여성 인물을 주제로 한 작품들에서 독보적인 성과를 이뤄냈습니다. 아르테미시아의 아카데미 가입은 개인적인 성취를 넘어 당시 사회에서 여성 예술가의 지위 향상에 큰 기여를 했습니다.

아르테미시아는 생애 동안 로마, 피렌체, 베네치아, 나폴리, 런던 등 유럽의 주요 도시들을 오가며 활발히 활동했는데, 당시 여성으로서는 매우 드문 일이었습니다. 특히 1630년대 나폴리에서의 활동이 국제적 명성을 확고히 하는 시작이 되었습니다. 이 시기에 그는 스페인 부왕의 궁정을 위한 작품들을 제작했고, 아르테미시아라는 이름은 유럽 전역에 알려지게 되었습니다.

아르테미시아는 독립적인 화가로서의 삶을 살았습니다. 결혼한 뒤에도 자신의 이름으로 계약을 체결하고 작품을 판매했으며, 자신의 작업실을 운영했습니다. 이 또한 여성의 재산권을 인정하지 않던 당시 사회에서 매우 이례적인 일이었습니다. 이러한 삶의 방식은 〈회화의 알레고리로서의 자화상〉에서 잘 드러납니다.

여성 화가의
자기 선언

성폭행 사건 이후 아르테미시아의 작품 세계는 큰 변화를 겪습니다. 이 사건은 그의 인생과 예술 세계에 깊은 상처를 남겼지만, 동시에 더욱 강인한 예술가로 만드는 계기가 되었습니다. 이 시기 이후 아르테미시아의 작품에는 강인하고 주체적인 여성들이 자주 등장하기 시작했습니다. 개인이 겪은 경험과 사회의 편견을 향한 예술적 응답이었다고 볼 수 있습니다.

〈유디트와 홀로페르네스〉, 〈수산나와 장로들〉 등의 작품에서는 전통적으로 남성의 시각에서 그려지던 성경 속 여성들을 강인하고 주체적인 모습으로 재해석했습니다. 카라바조의 〈유디트와 홀로페르네스〉와 비교하면 이 차이가 확연합니다.

특히 〈유디트와 홀로페르네스〉 연작에서 그는 성폭행 사건에 대한 자신의 분노와 복수심을 강렬하게 표현했다고 평가받고 있습니다. 아르테미시아의 〈유디트와 홀로페르네스〉에서 홀로페르네스의 얼굴 모델이 타시라는 직접적인 증거는 없지만, 많은 미술사학자가 이 그림을 아르테미시아의 개인적 경험, 특히 타시에 의한 성폭행 사건과 연관지어 해석합니다.

메리 가라드와 같은 학자들은 이 작품이 "예술가의 사적이고 억압된 분노의 정화적 표현"이라고 말합니다. 유디트가 홀로페르네스를 처단하는 장면은 아르테미시아가 가해자에게 상징적 복수를 한 것으로 볼 수 있습니다. 한편, 자신이 타시에게 어떻게 위협당했는지 직접

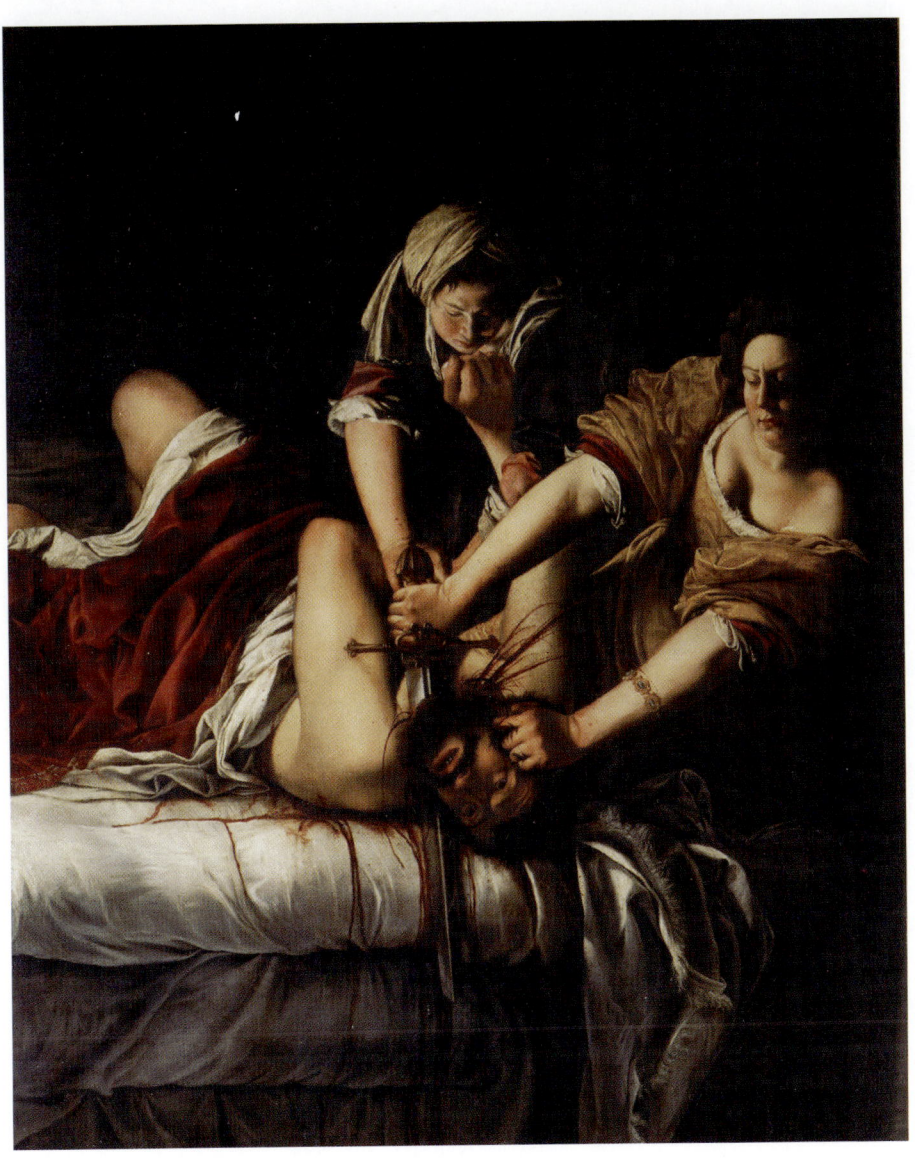

〈홀로페르네스의 목을 베는 유디트 Judith Slaying Holofernes〉, 1614-1620
캔버스에 유채, 162.5×199cm, 피렌체 우피치 미술관

적으로 보여 주는 것이라는 또 다른 해석도 있습니다. 유디트가 홀로페르네스의 목에 칼을 댄 것처럼 말이지요.

아르테미시아는 고통스러운 경험을 예술로 승화시킵니다. 그의 작품은 복수나 분노의 표현을 넘어 여성의 힘과 존엄성을 드러내는 강력한 메시지를 담고 있습니다. 자신의 상처를 치유하는 동시에 당대 사회에 만연한 성차별과 폭력에 대한 비판적 목소리를 내었습니다.

아르테미시아의 아버지 오라치오 역시 당대에 유명한 화가였습니다. 그는 카라바조의 친구이자 추종자로 알려져 있었고, 초기에는 아르테미시아의 예술적 스승이기도 했습니다. 그러나 아르테미시아는 '오라치오의 딸'이라는 꼬리표에 만족하지 않았습니다. 점차 자신만의 독특한 화풍을 발전시키고 아버지의 영향에서 벗어나 더욱 극적이고 감정적인 표현을 특징으로 하게 되었습니다.

특히 대표작 가운데 하나인 〈유디트와 홀로페르네스〉는 카라바조의 영향을 보여 주면서도 여성의 시각에서 재해석된 독창적인 작품으로 평가받습니다. 아르테미시아가 아버지의 그림자를 벗어나 독자적인 예술가로 인정받게 된 것은 그의 끊임없는 노력과 재능의 결과였습니다. 자신의 경험과 감성을 바탕으로 한 독특한 예술 세계를 구축함으로써 오라치오의 딸이 아닌 '아르테미시아 젠틸레스키'라는 이름으로 미술사에 남게 된 것이죠.

1612년, 19세의 아르테미시아는 자신의 이름으로 첫 번째 작품인 〈수산나와 장로들〉을 완성했습니다. 〈수산나와 장로들〉은 두 장로가 목욕하던 수산나에게 겁탈 의사를 밝히며 응하지 않으면 다른 남자와

〈수산나와 장로들 Susanna and the Elder〉, 1610?, 캔버스에 유채, 119×170㎝, 쇤보른 컬렉션

캐슬린 길제: 〈수산나와 장로들, 복원〉, 1998, 캔버스에 유채, 170×121㎝, 쇤보른 컬렉션

간통을 저질렀다는 소문을 퍼뜨리겠다며 협박하는 장면입니다. 당시 간통은 중범죄였고 사형을 받을 수 있었습니다. 그럼에도 수산나는 거절했고 재판 후 억울하게 사형 선고를 받습니다.

이 작품은 기존의 남성 화가들이 그린 동일한 주제의 그림들과는 확연히 다른 시각을 보입니다. 수산나의 벗은 몸에 집중한 이들이 여성의 누드를 그릴 명분을 성경에서 찾은 것이라면, 아르테미시아는 수산나의 괴로움에 집중했습니다. 수산나를 관음의 대상도 팜므파탈도 아닌 정신력이 강하고 존엄한 한 인간의 존재로 묘사한 것입니다.

1998년에 현대 미술가이자 복원가인 캐슬린 길제가 〈수산나와 장로들〉을 복원했습니다. 이때 길제는 자신만의 독특한 작품을 하나 더 만들어 냅니다. 바로 〈수산나와 장로들〉을 재해석한 그림을 그려낸 것입니다. 길제의 그림은 겉으로 보기에는 원작품인 〈수산나와 장로들〉과 다를 바가 없습니다. 하지만 엑스레이로 촬영하면 납백(납으로 엑스레이를 잘 찍을 수 있는 흰색)으로 재해석한 밑그림이 나타나는 식으로 재현되었습니다.

이 밑그림에는 매우 폭력적인 장면이 담겨 있습니다. 바로 수산나가 칼을 들고 비명을 지르며 장로들로부터 스스로를 방어하려는 모습입니다. 이 그림이 아르테미시아가 직접 그린 그림은 아니지만, 수산나의 머리를 잡아당기는 장로들의 모습을 통해 아르테미시아가 겪었던 성폭행 사건을 암시함을 알 수 있습니다. 이 밑그림은 여성의 경험과 남성 중심 사회에서의 성적 위협을 현대적 관점에서 재조명했다는 점에서 매우 중요한 작품입니다.

고통과 좌절을 다루는
새로운 방법

〈회화의 알레고리로서의 자화상〉은 아르테미시아가 이미 성공한 화가로 자리 잡은 시기에 그려졌기에 자신을 회화의 화신으로 당당히 표현할 만큼 화가로서의 자부심과 성취가 높았음을 보여 줍니다. 또한 17세 때 겪은 성폭행과 그로 인해 겪어야 했던 고통스럽고 수치스러웠던 재판 경험을 극복하고 성공적인 화가가 된 자신의 모습을 이 작품에 투영했다고 볼 수도 있습니다.

여성이 전문 화가로 인정받기 어려웠던 사회적 배경 속에서 이 자화상은 여성도 뛰어난 예술가가 될 수 있다는 것을 보여 주는 세상을 향한 외침과도 같습니다. 삶에서 겪은 어려움을 극복하고 여성의 자아실현, 사회적 편견 극복의 상징이자 자신의 가치를 인정받은 결과를 반영합니다. 또한 자화상을 넘어 한 예술가의 굴하지 않는 의지와 자부심을 보여주는 선언문입니다.

아르테미시아는 여성이라는 이유로 받은 차별, 성폭행 피해자라는 낙인, 아버지의 그림자에 가려진 화가라는 편견을 모두 극복하고 자신의 재능을 증명해 냈습니다. 이런 삶의 자세는 현대 사회에서 다양한 형태의 차별과 편견에 맞서 싸우는 모든 이에게 큰 용기를 줍니다. 인종, 성별, 나이, 출신 등으로 인한 편견을 극복하고 자신의 능력을 인정받고자 하는 이들에게 아르테미시아의 이야기는 강력한 원천이 될 수 있겠죠.

우리 모두는 삶에서 크고 작은 좌절을 경험합니다. 직장에서의 승

진 탈락, 꿈꾸던 대학 입학의 실패, 사업 실패, 또는 개인적인 관계에서의 상처 등 다양한 형태의 좌절이 우리를 찾아옵니다. 아르테미시아의 그림은 이러한 어려움을 극복하고 다시 일어설 수 있다는 희망의 메시지를 전합니다.

극복하는 것을 넘어 고통스러운 경험마저도 더 큰 세계로 나아가기 위한 자원으로 삼아 자신의 가치를 증명했듯이, 우리도 '각자의 붓'으로 스스로의 가치를 세상에 보여 줄 수 있습니다. 무조건 가치를 증명해야만 하는 것은 아닙니다. 아르테미시아가 말하는 증명은 편견과 억압에 분노하고 정당한 목소리를 내는 것을 말합니다.

아르테미시아의 이야기는 우리에게 희망과 용기, 그리고 행동의 필요성을 일깨웁니다. 우리가 직면한 어려움은 극복의 대상일 뿐 아니라, 더 나은 세상을 만들기 위한 원동력이 될 수 있습니다. 우리는 모두 각자의 삶에서 아르테미시아가 될 수 있습니다. 부당한 현실에 분노하고, 변화를 요구하는 목소리를 내며, 우리의 경험을 창조적으로 승화시킴으로써 말입니다. 그리고 이 과정에서 우리는 개인의 가치를 증명하는 것을 넘어, 보다 나은 사회를 만드는 데 기여할 수 있습니다.

아르테미시아의 붓이 그가 살던 시대의 편견에 도전장을 냈듯이, 우리의 행동 하나하나가 현대 사회의 불평등과 차별에 맞서는 강력한 붓이 될 수 있음을 기억해야 할 것입니다.

Q

- 나의 삶에서 가장 큰 좌절은 무엇이었으며, 어떻게 극복했나요?

- 〈회화의 알레고리로서의 자화상〉처럼 자신의 재능을 가장 잘 표현할 수 있는 방법은 무엇일까요?
- 사회적 편견이나 장벽에 직면했을 때 어떻게 대처해야 할까요?
- 만약 스스로 자화상을 그린다면 어떤 모습으로 표현하고 싶은가요?
- 자신의 가치를 당당히 드러내기 위해 필요한 것은 무엇일까요?

Part 2.

인생에서 버릴 것은 하나도 없다

· 고독할 때 보는 그림 ·

평안에 이르는
가장 빠른 방법

루소, 〈잠자는 집시〉

앙리 루소 Henri Rousseau (1844-1910)
원시적 화풍이 특징적인 프랑스 화가이다. 당시에는 대부분 사람이 그의 그림을 두고 조소하고 비난했으나 루소 본인은 자신을 위대한 화가라고 믿었다. 이국적인 식물, 새, 동물 들이 가득한 정글 그림이 많으며, 따로따로 그려 오려 붙인 듯한 나뭇잎들이 특징이다. 극사실적이면서 환상적인 그림이 많다.

평화롭고 무방비하게 잠든 여인, 사막에서의 생존을 위한 필수품 물병, 여인의 정체성을 암시하는 만돌린, 짙은 파란색의 밤하늘, 따뜻한 갈색의 사막, 여인의 의상을 표현한 형형색색의 무늬까지… 여기까지만 보면 무척이나 평화롭고 따뜻한 그림이라는 느낌이 듭니다. 그런데 잠든 여인의 뒤로 사자 한 마리가 나타납니다. 사자가 여인을

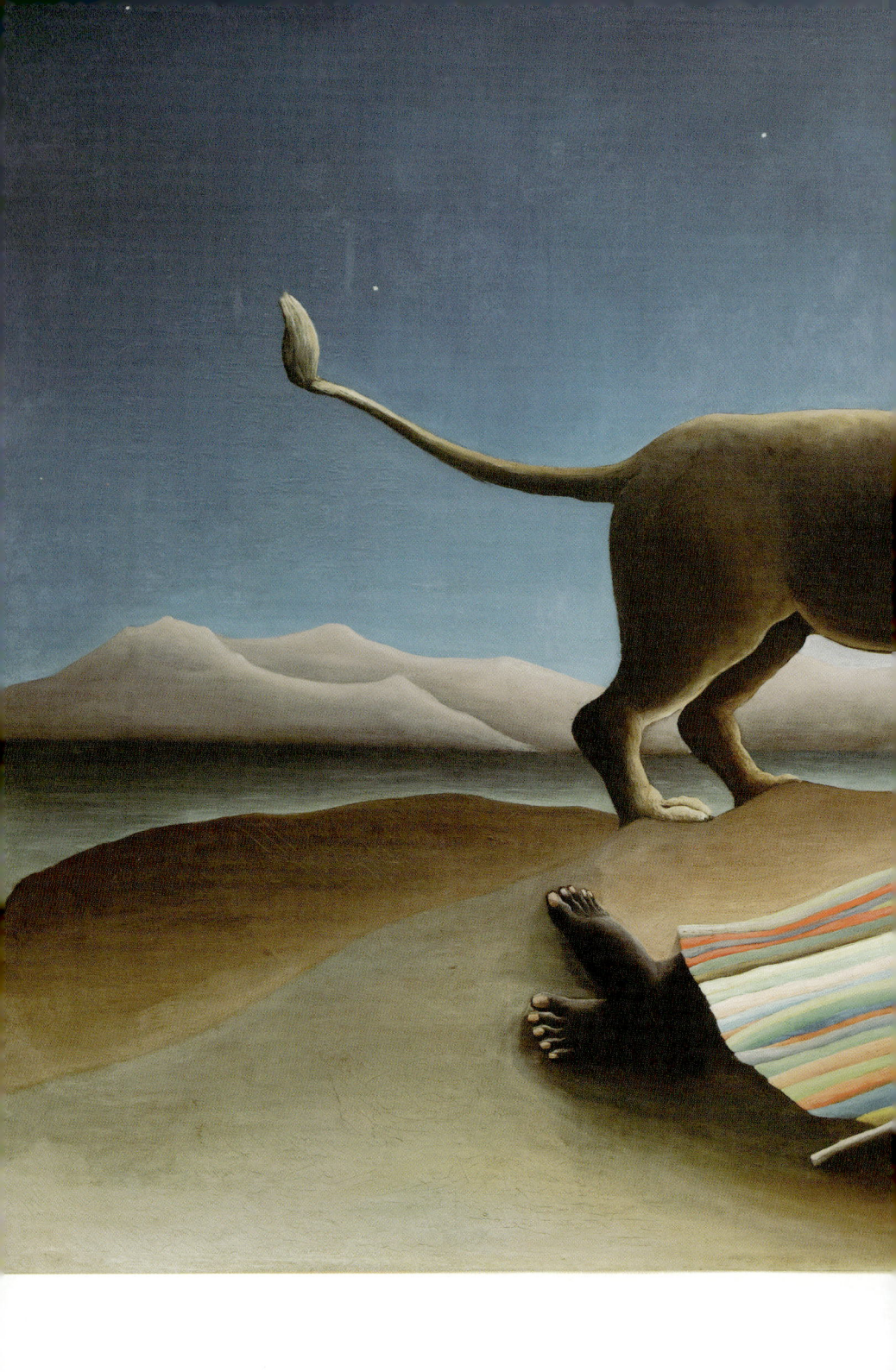

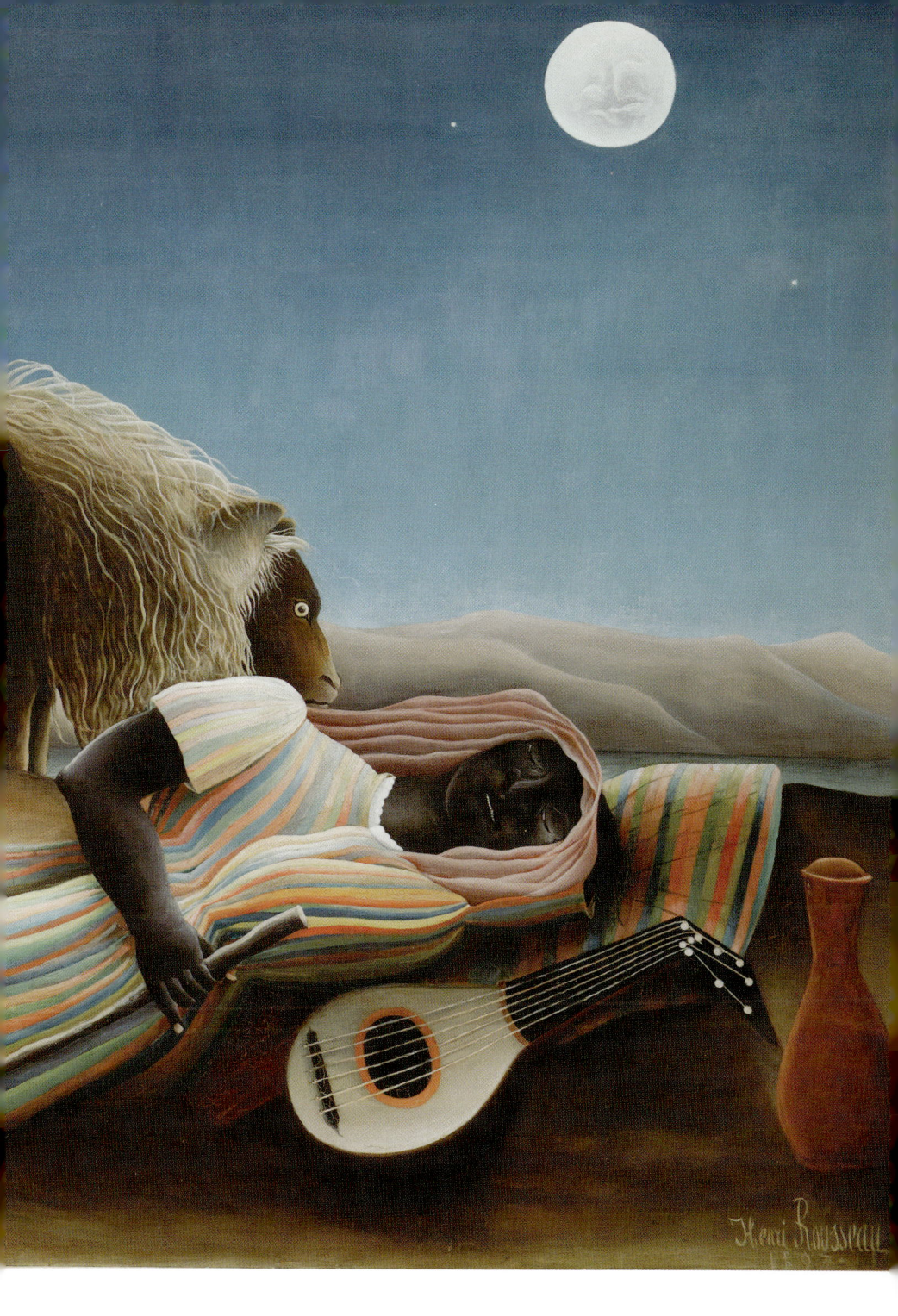

⟨잠자는 집시 The Sleeping Gypsy⟩, 1897
캔버스에 유채, 200.7×129.5㎝, 뉴욕 현대 미술관

해치지 않을까 한껏 긴장되는 순간인데, 가만히 그림을 보노라면 평화로운 이 느낌이 가시질 않습니다.

이 작품은 뉴욕 현대미술관에서 고흐의 〈별이 빛나는 밤〉 옆에 전시된 루소의 대표작 〈잠자는 집시〉입니다. 1897년 낙선전에 출품했던 〈잠자는 집시〉는 루소의 독특한 원시주의 화풍을 잘 보여 주는 작품입니다. 원시주의란 원시 시대의 예술 정신과 표현 양식을 현대 예술에 접목하려는 예술 운동을 말합니다.

그림의 중앙에는 달빛 아래 사막의 모래 위에 누워 있는 한 여인의 모습이 그려져 있습니다. 이 여인은 북아프리카 마그레브 지역에서 입는 화려한 색상의 줄무늬 옷인 젤라바를 입고 있고, 그 옆에는 물병과 만돌린이 놓여 있습니다. 왼팔을 머리 위로 올려 베개 삼아 누워 있는 자세는 편안함과 무방비 상태를 동시에 나타냅니다.

그림의 배경은 단순하면서도 강렬합니다. 밤하늘에는 보름달이 떠 있고, 그 아래로 언덕의 실루엣이 보입니다. 그리고 이 평화로운 장면에 긴장감을 더하는 요소가 있습니다. 바로 여인 곁에 서 있는 사자입니다. 사자는 여인을 응시하고 있지만, 공격적인 자세는 아닙니다. 오히려 호기심 어린 눈빛으로 여인을 바라보고 있습니다.

상상이
그림이 되다

작품의 구도는 매우 단순하지만 효과적입니다. 화면은 크게 하늘, 사막, 인물로 수평 분할되어 있어 안정감을 줍니다. 동시에 여인의 누

운 자세와 사자의 위치가 큰 삼각형을 이루고 있어 그림에 역동성을 더합니다. 여인과 사자는 매우 평면적으로 그려져 있습니다. 사자는 옆에서 본 모습으로 그리고, 여인은 가장 완전한 모습으로 보이게 하려는 것처럼 위에서 내려다본 모습으로 그렸습니다. 마치 이집트 미술처럼 말이지요. 만돌린과 물병도 루소가 보여 주고 싶은 가장 완전한 모습으로 표현했습니다.

이렇게 한 화면에 동시에 여러 시점을 표현하고 평면적 형태로 나타낸 루소의 그림은 피카소, 브라크가 이끄는 초기 입체파 회화와 연결됩니다. 그림자가 있으나 입체적으로 보이지 않습니다. 하늘과 저 멀리의 모래 언덕도 평면에 붙여 놓은 종이 같습니다. 이는 루소의 특징적인 화풍으로, 원근법을 무시한 듯한 표현이 그림에 동화적이면서도 환상적인 독특한 분위기를 더합니다.

색채에 있어서도 원색을 대담하게 사용하는 루소의 독특한 감각이 돋보입니다. 밤하늘, 달, 사막, 그리고 여인의 옷에 사용된 빨강, 노랑, 주황, 파랑 등 화려한 색상들이 조화를 이루며 신비로운 분위기를 자아내고, 어두운 밤하늘 및 사막과 대비를 이루어 그림에 생동감을 불어넣습니다. 달빛도 그림 전체에 은은한 광채를 부여합니다. 이 빛은 여인의 옷, 사자의 갈기, 사막의 모래에 반사되어 환상적인 분위기를 만들어 냅니다. 아이와 같은 순수성을 추구했던 피카소가 우연히 발견한 루소의 그림에 매료된 것은 필연이었을 것입니다.

이 그림은 여러 가지 해석이 가능합니다. 가장 일반적인 해석은 이 장면이 꿈 또는 환상을 나타낸다는 것입니다. 집시 여인은 현실의 위

험(사자)으로부터 벗어나 평화로운 안식을 취하고 있습니다. 이는 우리 모두가 추구하는 내적 평화와 안정의 상태를 상징합니다. 루소의 이러한 표현은 이후 초현실주의 화가들에게 큰 영향을 미칩니다.

또 다른 해석으로는 이 그림이 자연과 인간의 조화로운 공존을 표현하고 있다는 의견이 있습니다. 사자와 여인이 평화롭게 공존하는 모습은 이상적인 세계에 대한 루소의 비전을 보여 줍니다. 이는 문명과 자연, 이성과 본능 사이의 균형을 추구하는 인간의 노력을 상징할 수 있습니다. 19세기 말 산업화로 인해 파괴되어 가는 자연에 대한 루소의 염려와 이상향을 반영한 것으로 볼 수 있습니다.

세 번째로는 1863년부터 1867년까지 4년 동안 군 복무를 하며 들은 이야기를 그린 것이라는 설이 있습니다. 루소는 북아프리카에서 복무한 동료들에게 사막에서 죽은 집시 여인의 이야기를 들은 적이 있는데 그것을 자신만의 심상으로 변화시켜 〈잠자는 집시〉를 그린 것이라는 의견입니다.

마지막으로는 파리 동물원에서 관찰한 동물과 1889년 파리 만국 박람회에 전시된 식민지 마을에서 영감을 받은 것이라는 의견이 있습니다. 루소는 평생 살아 있는 사자를 본 적이 없습니다. 대신 파리의 자연사 박물관을 자주 방문하여 그곳에 전시된 박제 사자를 관찰하고 스케치했습니다. 루소의 상상력과 관찰력을 보여 주는 일화이죠. 실제로 〈잠자는 집시〉의 사자는 루소가 자주 갔던 파리의 식물원 자르뎅 데 플랑트의 사자 조각상과 닮았습니다.

루소는 동식물이 가득한 정글을 대담하게 그린 그림이 많은 것으

로 잘 알려져 있는데, 특히 이국적인 정글이나 사막 풍경이 자주 등장합니다. 루소가 식물원과 동물원, 여행 잡지 등에서 얻은 영감을 자신만의 상상력으로 재해석한 결과입니다. 〈잠자는 집시〉의 사막 풍경과 사자 역시 이러한 상상력의 산물입니다. 루소는 평생 프랑스를 벗어난 적이 없었고 당연히 사막을 본 적도 없었기 때문입니다.

루소의 작품 대부분은 직접 경험한 것이 아니라 자신이 방문했던 장소나 인쇄 광고, 핸드북, 학술 그림, 모험 소설의 삽화, 유행하던 여행 잡지 등을 바탕으로 자신만의 독특한 스타일을 만들어 그린 것입니다.

루소의
꿈

루소는 1844년 프랑스 중서부의 마옌주 라발에서 태어났습니다. 그의 아버지는 배관공이었는데 빚으로 인해 재산을 압류당할 정도로 경제적으로 어려움을 겪었습니다. 1869년에 클레망스와 결혼한 루소는 파리의 세관 사무소에서 말단 공무원으로 일했는데, 이 직업으로 인해 '세관원 루소'라는 별명으로도 불렸습니다. 루소가 맡은 일은 앉아서 기다리는 게 대부분이어서 긴 교대 시간을 이용해 그림을 그리기 시작했습니다. 은퇴한 뒤부터 루소는 전업 화가의 길을 걸었습니다. 이 시기에 그는 자신만의 독특한 화풍을 발전시키게 됩니다.

1885년에는 41세에 처음으로 살롱 전시회에 작품을 출품했지만, 보수적인 비평가들로부터 좋은 평가를 받지 못했습니다. 루소는 정규

미술 교육을 받지 않은 독학 화가였기 때문입니다. 외부인이었던 루소는 예술계의 규칙에 익숙하지 않았고, 그 때문에 당시 미술계의 주류와는 매우 다른 스타일을 보였습니다. 그의 작품은 종종 '나이브 아트' 또는 '원시주의'로 분류되는데, 단순화된 형태, 강렬한 색채, 평면적인 구도가 특징입니다.

사람들은 루소의 독특한 작품으로 인해 그를 초현실주의자로 분류하기도 했는데, 실제로 초현실주의 운동의 원동력이었습니다. 눈에 보이지 않는 것을 볼 수 있는 능력과 종이에서 보이지 않는 것을 인식하는 루소의 능력은 그의 작품에 극도의 깊이를 부여했습니다.

생전에 루소는 예술계로부터 크게 인정받지 못했고, 종종 조롱의 대상이 되기도 했습니다. 하지만 끝까지 자신만의 독특한 화풍을 고수했고, 결국 사후에 그의 예술성이 재평가되어 현대 미술사에서 중요한 위치를 차지하게 되었습니다. 알프레드 자리, 기욤 아폴리네르, 로베르 들로네, 파블로 피카소 등 젊은 세대의 전위 예술가와 작가들은 그의 작품에서 미래의 새로운 가능성을 보고 자유를 동경하며 그를 지지하게 됩니다.

이미 유명 화가로 자리 잡은 피카소는 1908년 파리의 한 벼룩시장에서 우연히 발견한 루소의 작품에서 그토록 찾던 순수성과 본질적인 아름다움을 발견합니다. 피카소는 루소의 작품이 아카데미의 규칙에 얽매이지 않은 자유로운 표현이라고 생각했습니다.

루소는 정식으로 그림을 배우지 못한 탓에 아카데믹한 색채, 비례, 원근법을 능숙하게 표현하지 못했습니다. 보기 좋은 비례로 배치한

것이 아니라 마치 콜라주 기법처럼 종이를 오려 붙인 듯한 화풍이 오히려 독특한 분위기를 자아냈고, 이는 이후 콜라주기법에 영향을 주었습니다. 또한 인상주의 이후 검은색은 거의 사용하지 않는 추세였지만 루소는 그런 유행에 신경 쓰지 않고 자유롭게 검은색을 썼습니다.

세련된 취향을 가진 사람에게는 루소의 그림이 우스꽝스러워 보일 수도 있으나 그 속에는 힘차고 솔직하며 시적인 무언가가 있다. 따라서 그를 거장으로 꼽지 않을 수가 없다.

_에른스트 곰브리치(미술사가)

루소의 작품 대부분은 생전에 판매되지 않았지만, 사망한 직후에 큰 수요가 발생했습니다. 이로 인해 판매된 작품의 가격이 상승했을 뿐만 아니라 루소의 이름과 예술계에서 매우 짧은 경력을 가진 그의 작품은 더 큰 화제를 불러 일으켰습니다. 피카소는 소장하고 있던 제법 많은 루소의 그림을 나중에 루브르 박물관에 기증했습니다. 루소의 꿈이 사후에 실현된 것입니다.

루소의 인생은 한 번도 순탄한 적이 없었습니다. 평생 가난했고, 자녀는 1명을 제외하고 모두 사망했으며, 두 명의 아내도 모두 사별했습니다. 또한 자신의 그림도 내내 미술계에서 조롱거리가 되곤 했습니다. 때문에 생전에 그의 그림은 거의 팔리지 않았습니다.

그럼에도 불구하고 루소는 아이 같은 순수함, 소박함, 본질 추구를 놓지 않았습니다. 곰브리치는 누구도 자의적으로 소박(primitive)해질

수는 없다고 말했습니다. 노력해서 되는 문제가 아닌 것이지요. 그렇다면 루소는 불행해 보이는 삶에서 어떻게 평안을 찾았을까요? 자신의 그림 〈잠자는 집시〉를 두고 루소는 그저 그림을 설명할 뿐 의도나 감정, 상징 등은 말하지 않습니다.

"만돌린을 연주하는 떠돌이 집시 흑인여성은 피곤에 지쳐 항아리(식수가 담긴 꽃병)를 옆에 두고 깊은 잠에 빠져 누워 있다. 사자가 우연히 지나가다가 그녀의 냄새를 맡지만 잡아먹지는 않는다. 매우 시적인 달빛 효과가 있다. 이 장면은 풀 한포기 없는 사막을 배경으로 한다. 집시는 동양적인 의상을 입고 있다."

그림처럼 사자와 인간이 평화롭게 공존하는 장면은 현실에서는 불가능합니다. 꿈이나 환상을 표현한 것으로 해석할 수 있는 지점이죠. 꿈을 '바라는 것'으로 해석한다면 '잠자는 집시'는 루소의 꿈이 아닐까요? 어쩌면 잠자는 집시는 루소 자신일 수 있습니다.

사막이라는 가혹한 현실과 평화로운 이상도 공존합니다. 사자라는 위험 요소가 있음에도 불구하고 여인은 평온히 잠들어 있습니다. 여인은 주류사회에서 소외된 존재인 집시죠. 루소도 예술계 주류는 아니었습니다. 집시의 방랑하는 삶은 루소의 어디에도 매이지 않는 예술적 자유와 연결됩니다. 외부의 혼란에도 불구하고 평온함을 유지하는 집시 여인의 모습은 루소가 추구한 내적 평화를 상징한다고 해석할 수 있습니다. 우리 삶에서도 완벽한 환경이 아닐지라도 내면의 평

화를 찾을 수 있다는 메시지로 해석할 수 있을 것입니다.

궁극의 평안을 이루다

루소가 죽기 전 작업한 마지막 작품은 〈꿈〉입니다. 루소는 이 그림의 이해를 돕기 위해 시를 써서 덧붙였습니다.

아드위가는 아름다운 꿈속에서
부드럽게 잠이 들었네
그녀는 사려 깊은 매혹자가 연주하는
악기 연주 소리를 들었네
강, 푸른 나무에 달빛이 비추는 동안
야생 뱀이 귀를 쫑긋 세우고
악기의 경쾌한 선율에 귀를 기울이네

소파에 누운 나체의 여인은 완전한 편안함과 취약성을 동시에 상징하며 초식동물과 육식동물이 한 자리에 있는 것은 모든 존재가 조화롭게 어우러진 평화로운 공존의 상태로 볼 수 있습니다. 이것이 루소가 생각하는 궁극적인 평안의 상태, 즉 모든 갈등과 위협과 고통이 사라진 유토피아 비전이라고 볼 수 있습니다.

제목인 〈꿈〉은 이것이 현실이 아니라 상상의 세계라는 것을 알려줍니다. 진정한 평안은 외부 환경이 아닌 내면에서 시작된다는 메시

〈꿈 The Dream〉, 1910
캔버스에 유채, 298.5×204.5㎝, 뉴욕 현대 미술관

지로도 해석할 수 있겠죠. 루소는 친절하게 시로 우리에게 자세히 설명합니다. 정글 속의 위협적인 요소인 맹수와 뱀이 있으나 그것은 문제가 아니라고. 달빛이 비추는 지금 뱀도 귀를 기울이듯 음악을 들어보라고. 평생의 가난과 질병, 예술계의 냉대 등 많은 어려움을 겪었던 루소가 삶의 위협과 고난을 초월한 상태를 그림으로 보여 주는 듯합니다.

이 그림으로 확실한 루소의 마음을 느낄 수 있는 것은 〈꿈〉 속의 여인이 눈을 뜨고 있기 때문입니다. 눈을 감아서 위협을 보지 않는 것이 아니라 눈을 뜬 상태에서도 평안한 궁극의 상태를 유지하고 있는 것으로 해석할 수 있습니다. 루소는 〈잠자는 집시〉와 〈꿈〉이 연결된다고 말하는 듯합니다.

루소의 그림은 우리에게 삶에서 중요한 것이 무엇인지 깊이 생각해 보게 합니다. 내적 평화의 중요성, 자연과의 조화, 현실과 이상의 균형의 중요성을 일깨우죠. 진정한 평안이란 외부 환경의 완벽함이 아닌 내면의 조화와 균형에서 온다는 사실을 강조합니다.

또한, 루소의 독특한 예술 행보는 우리에게 기존의 틀을 벗어나 새로운 시각으로 세상을 바라볼 것을 제안합니다. 그의 순수하고 대담한 표현은 오늘날 복잡하고 빠르게 변화하는 현대 사회를 살아가는 우리에게 중요한 메시지를 전달합니다. 우리에게 삶의 본질적인 가치들에 주목하고, 창의적이고 열린 마음으로 세상을 바라볼 것을 제안합니다.

Q

- 루소의 〈잠자는 집시〉를 보며 어떤 감정을 느꼈나요?

- 나에게 있어 평안은 어떤 의미일까요?

- 〈잠자는 집시〉 속 여인처럼 사자(위험이나 두려움의 대상)와 평화롭게 공존하기 위해 무엇을 해야 할까요?

조용히 내면을 바라보는 일이 중요한 이유

프리드리히, 〈안개 바다 위의 방랑자〉

카스파르 다비드 프리드리히 Caspar David Friedrich (1774-1840)
깊은 종교적 신념을 바탕으로 한 영적, 신비주의적 요소가 작품 전반에 드러난다. 특히 빛의 묘사를 통해 초월적 세계를 암시하는 경우가 많다. '뒷모습의 인물(Rückenfigur)' 기법을 자주 사용하여 관람자가 그림 속 인물과 자신을 동일시할 수 있도록 했다. 관람자의 적극적인 참여를 유도하는 혁신적인 방법이었다.

영화 〈인터스텔라〉에는 주인공인 쿠퍼가 우주의 한가운데 홀로 서 있는 인상 깊은 장면이 나옵니다. 마치 무한한 우주 앞에 한없이 작은 인간의 모습을 꼬집는 듯하죠. 이 장면은 200년 전 독일의 낭만주의 화가 프리드리히가 그린 〈안개 바다 위의 방랑자〉를 연상시킵니다. 광활한 자연 앞에 선 인간의 모습을 통해 우리의 존재에 대한 깊은 질

문을 던집니다.

화면 중앙에 한 남자가 관람자를 등지고 서 있습니다. 그는 검은색에 가까운 짙은 녹색 코트를 입고 지팡이를 손에 쥔 채 바위 절벽 위에서 안개에 싸인 산맥과 계곡을 내려다보고 있습니다. 안개가 끝없이 펼쳐지는 가운데 저 멀리 희미하게 산이 솟아 있는데, 안개로 인해 남자가 서 있는 바위 절벽이 얼마나 높은지 가늠하기 어렵습니다. 온 사방이 짙은 안개로 뒤덮인 산 위에서 남자는 무엇을 보고 있는 걸까요? 어떤 생각을 하고 있을까요?

보통 안개는 움직입니다. 이러한 유동적인 성질은 시간의 흐름과 변화를 암시합니다. 바위의 견고함과 안개의 일시성은 영원과 순간의 대비를 보여 줍니다. 거대한 자연 앞에 선 인간의 뒷모습은 자연의 압도적인 힘과 인간의 유한성을 대비시킵니다. 동시에 높은 곳에서 자연을 내려다보며 조망하는 모습은 자연을 이해하면서 해석하려는 인간의 의지처럼 보입니다.

남자의 뒷모습은 관람자로 하여금 그의 시선을 따라가게 만들고 동시에 내면을 상상하게 합니다. 홀로 서 있는 인물은 대개 인간 존재의 근본적인 고독을 나타내는데, 부정적인 의미의 고독이 아니라 자기 성찰과 초월적 경험을 위한 필수적인 상태로 해석할 수 있습니다. 또한 높은 곳에 오른 인물의 모습은 정신적, 철학적 고양을 상징하죠.

당시 프리드리히의 나이와 비슷해 보이는 남성의 뒷모습이었기에 그림 속 인물이 프리드리히의 자화상이라는 주장도 오랫동안 제기되어 왔습니다. 그러나 하버드 대학의 조셉 코너 교수에 따르면 이 인물

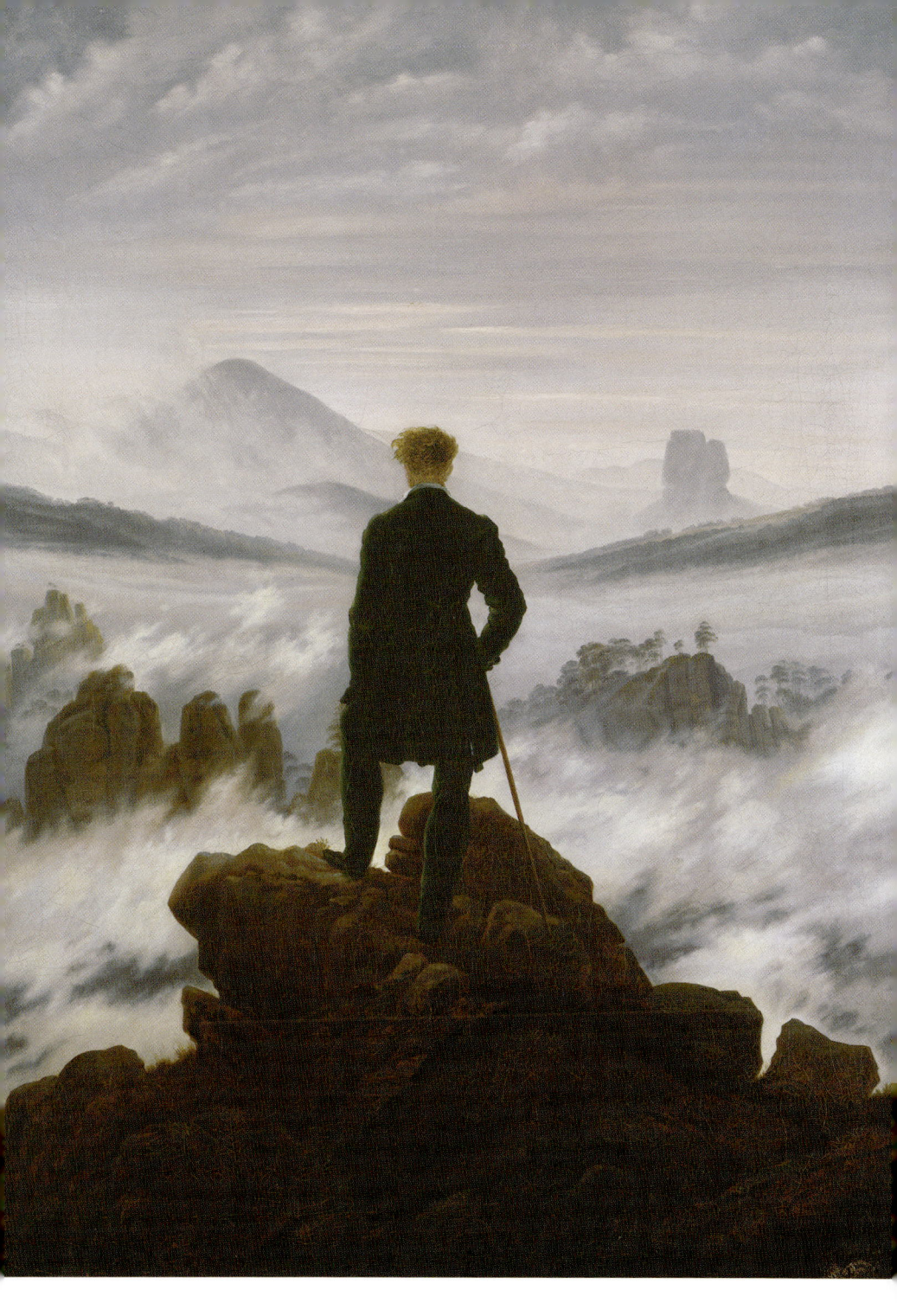

〈안개 바다 위의 방랑자 Wanderer above the Sea of Fog〉, 1818
캔버스에 유채, 74.8×94.8㎝, 함부르크 미술관

은 프로이센 국왕 프리드리히 빌헬름 3세의 나폴레옹 전쟁에 참전했던 프리드리히 고트하르트 폰 브링켄 대령을 모델로 했을 가능성이 높다고 합니다. 별거 아닌 것 같지만, 이 논란은 작품의 해석에 중요한 영향을 미칩니다. 자화상이라면 작가의 자아성찰로, 타인을 그린 것이라면 보편적 인간에 대한 탐구로 해석할 수 있기 때문이지요.

눈으로 경험하는 숭고함

프리드리히의 초기 스케치 중에는 〈안개 바다 위의 방랑자〉와 유사한 구도를 가진 다른 그림들이 있습니다. 그 중 일부는 두 명의 인물이 함께 서 있는 모습인데, 처음에는 동반자와 함께 있는 장면을 구상했다가 나중에 홀로 선 인물로 변경했을 가능성도 생각해 볼 수 있습니다. 이러한 변화는 작품의 고독한 분위기를 더욱 강조하는 결과를 가져왔습니다.

프리드리히는 자연의 재현을 넘어, 풍경을 통해 인간의 내면과 존재의 본질에 가까이 가려고 노력했습니다. 당시로서는 혁신적인 접근 방법이었죠. 프리드리히의 작품에서 자연은 인간의 감정과 사상을 반영하는 거울이자 상징이 됩니다.

〈안개 바다 위의 방랑자〉의 왼쪽 배경의 산은 체코의 로센베르크산 아니면 칼텐베르크산으로 추정하고, 오른쪽 배경의 산은 독일 작센주의 지르켈슈타인산에서 가져온 것으로 봅니다. 남자가 서 있는 바위는 독일 작센주의 카이저크론 언덕의 바위입니다. 프리드리히는 각

요소를 재배치하여 구성했는데, 세밀하게 묘사된 자연은 현실 세계에 대한 정확한 관찰을 바탕으로 합니다. 낭만주의 예술에서 주관성과 객관성의 조화를 보여 주는 부분입니다.

다만 작품의 풍경은 객관적 현실이 아니라 화가의 내면 세계와 이상을 반영하는 '정신적 풍경'으로 해석할 수 있습니다. 이는 객관적 재현보다 주관적 해석을 중요하게 생각하는 근대 미술의 예고로 볼 수 있으며, 자연을 통한 내면 세계의 표현은 후대 상징주의 미술의 선구가 됩니다. 나아가 인간 존재의 고독과 실존적 고뇌는 20세기 예술의 주제로도 연결되죠.

뒷모습의 인물을 화면 중앙에 배치하는 이러한 구도를 '뤼켄피규어(Rückenfigur)'라고 하는데, 프리드리히가 자주 사용한 기법입니다. 관람자로 하여금 그림 속 인물과 자신을 동일시하게 만들어 작품의 감상 경험을 더욱 깊고 개인적인 것으로 만들며, 관조가 아닌 적극적인 참여를 요구합니다. 이러한 기법은 이후 많은 예술가에게 영향을 미쳤습니다.

〈안개 바다 위의 방랑자〉는 독일 낭만주의 회화의 대표작으로 꼽힙니다. 낭만주의는 18세기 말에서 19세기 초에 걸쳐 유럽에서 일어난 예술, 문학, 음악의 운동으로, 이성과 질서를 중시하던 계몽주의에 대한 반작용으로 등장했죠. 낭만주의 예술가들은 감정, 상상력, 자연의 숭고함을 강조했는데, 이 모든 요소가 프리드리히의 작품에 잘 나타나 있습니다.

이 작품에서 안개 낀 광활한 산악 풍경은 인간을 압도하는 자연의

숭고함을 잘 보여 줍니다. 프리드리히는 색채와 빛을 통해 숭고라는 감정을 더욱 강화합니다. 어두운 전경과 밝은 배경의 대비, 안개를 통해 표현되는 빛의 미묘한 변화는 신비롭고 초월적인 분위기를 자아내는데, 이는 숭고의 영적, 초월적 측면을 강조합니다.

작품의 색채는 전반적으로 차갑고 어두운 톤을 유지하고 있습니다. 회색빛 안개가 화면의 대부분을 차지하고 있고, 원경의 산들은 푸른빛을 띱니다. 이러한 색채는 고독한 분위기를 자아 냅니다. 안개는 미지의 세계, 불확실성과 신비를 상징하며, 안개 너머로 보이는 산봉우리들은 인간의 이성으로는 완전히 이해할 수 없는 자연의 신비를 나타냅니다. 낭만주의 예술가들이 추구했던 숭고의 중요한 요소인 '알 수 없는 것에 대한 경외심'을 시각화한 것입니다.

숭고라는 개념은 18세기 철학자들, 특히 에드먼드 버크와 임마누엘 칸트에 의해 발전되었습니다. 버크는 저서 《숭고와 아름다움의 이념의 기원에 대한 철학적 탐구》에서 숭고를 '공포와 경이의 혼합된 감정'으로 정의했습니다. 칸트는 이를 더 발전시켜 《판단력 비판》에서 숭고를 '이성의 한계를 넘어서는 압도적인 경험'으로 설명합니다.

프리드리히는 이러한 철학적 개념을 시각적으로 구현했습니다. 〈안개 바다 위의 방랑자〉에서 숭고는 거대한 산맥을 통해 압도적인 자연 풍경을 보여 주며, 높이를 알 수 없는 아득히 높은 곳에 위치한 인물의 뒷모습도 관람자로 하여금 아찔한 고도감을 느끼게 합니다. 버크가 말한 공포 요소를 시각화한 것입니다. 전체적으로 깔린 안개는 풍경을 가리고 있어 끝을 알 수 없게 만들며 무한성을 암시합니다.

알 수 없는 공포를 암시하는 동시에 칸트가 언급한 이성의 한계를 넘어서는 경험을 표현합니다.

또한 남자의 자세와 위치는 자연과의 합일, 또는 자아의 초월을 암시합니다. 프리드리히의 이러한 시각화 방식은 숭고의 개념을 그림으로 옮긴 것뿐만이 아니라, 회화적 요소들을 통해 관람자가 직접 숭고를 경험하게 만든다는 점에서 매우 혁신적이었습니다.

작품으로 승화한
희망의 기도

프리드리히는 어린 시절부터 여러 비극적인 사건들을 경험했습니다. 가족들의 죽음을 이른 나이부터 지켜보아야 했던 것이죠. 어머니를 7세에 잃었고, 1년이 지난 뒤 누이 엘리자베트도 죽었습니다. 1791년에는 둘째 누이인 마리아가 티푸스로 죽었습니다.

그가 겪은 가장 큰 비극은 13세에 동생 요한 크리스토퍼가 익사한 사건입니다. 강가의 얼음 위에서 동생과 스케이트를 타다가 얼음이 깨지며 프리드리히가 물에 빠졌고, 동생은 그를 구하려다가 죽었습니다. 이 사건으로 인해 프리드리히는 죄책감을 바탕으로 한 불안함과 우울한 심리를 갖게 되었습니다. 눈앞에서 동생의 죽음을 지켜볼 수밖에 없었던 무기력함은 죽음에 대해 끊임없이 생각하게 했고, 그 너머의 구원에 대한 개념으로 이어집니다.

성장기에 경험한 가족들의 죽음은 그의 예술 세계에 깊은 영향을 미칩니다. 이런 경험으로 인해 삶과 죽음, 그리고 자연의 위력을 향한

독특한 시각이 형성되었습니다. 〈안개 바다 위의 방랑자〉에서 느껴지는 고독감과 멜랑콜리한 분위기는 이러한 어린 시절의 경험과 연결됩니다. 자연을 위안과 동시에 두려움의 대상으로 보는 시선의 이유입니다.

프리드리히는 1794년 입학한 코펜하겐 왕립 미술 아카데미에서 엄격한 소묘 훈련을 받았습니다. 학업을 마친 뒤 드레스덴으로 이주해서 평생을 보냈는데, 드레스덴에서도 한동안 소묘와 판화 작업에 집중했습니다. 유화로 그림을 그리기 시작한 것은 삼십대에 접어들어서입니다. 그때까지 그는 소묘에만 몰두했습니다.

프리드리히는 수년간의 소묘 훈련을 통해 자연을 정확히 관찰하고 묘사하는 능력을 키웠습니다. 〈안개 바다 위의 방랑자〉에서 볼 수 있는 바위와 인물의 세밀한 묘사, 균형 잡힌 구도, 깊이 있는 공간감도 이러한 소묘 경험의 결과입니다. 소묘는 색채 없이 명암만으로 형태와 분위기를 표현하는 훈련도 되는데, 이 작품에서 볼 수 있는 섬세한 명암 처리, 특히 안개의 표현은 분명 소묘 경험을 통해 발전한 기술입니다. 프리드리히는 주요 작품을 그리기 전에 항상 많은 소묘 습작을 했기에, 이 작품 역시 여러 소묘 습작을 거쳐 완성되었을 가능성이 높습니다.

또한, 프리드리히는 평생 깊은 신앙심을 가지고 있었습니다. 〈안개 바다 위의 방랑자〉에서 보이는 안개 낀 풍경과 높은 곳에서의 조망은 그의 영적 세계관을 반영합니다. 그에게 자연은 신성을 경험하는 매개체였습니다.

"영적인 눈으로 그림을 볼 수 있도록 육신의 눈을 감아라."

프리드리히의 첫 주요 유화인 〈산중의 십자가〉는 사실적인 자연 세부 묘사와 강렬한 영성을 결합한 작품입니다. 자연 속에 위치한 십자가를 통해 신성의 결합을 직접적으로 표현한 것이죠. 프리드리히에게 자연의 불가사의는 신의 존재를 입증하는 증거물이기도 했습니다.

프리드리히는 인물에 더해 직접적인 상징을 사용하기도 했는데, 〈겨울 풍경〉의 십자가가 그렇습니다. 풍경화에 가깝도록 자연을 재현한 이 그림의 중앙에는 작게 그려진 인물이 바위에 기대어 앉아 기도하고 있습니다. 그리고 그 앞의 나무 덤불 안에는 나무 십자가가 서 있습니다. 눈밭에는 기도하는 이의 목발로 보이는 한 쌍의 나무 막대기도 던져져 있군요. 멀리 보이는 고딕 양식의 교회 윤곽과 나무의 수직 구도가 유사합니다. 마치 나무가 교회처럼 보이기도 합니다.

이 그림이 그려진 1811년은 나폴레옹 전쟁이 유럽을 휩쓸고 있었고, 프리드리히의 고국인 독일 역시 프랑스 군대로 인해 파괴되어 민족 정체성이 위협받던 시기입니다. 그림 속 인물은 상처 입은 독일과 독일 국민을 상징한다고 볼 수 있습니다. 기도의 내용은 전쟁의 폐허에서도 회복할 수 있기를 바라는 미래를 향한 희망이겠지요.

가능성의 안개 바다를 응시하라

〈안개 바다 위의 방랑자〉는 그 다음해인 1812년의 작품입니다. 나

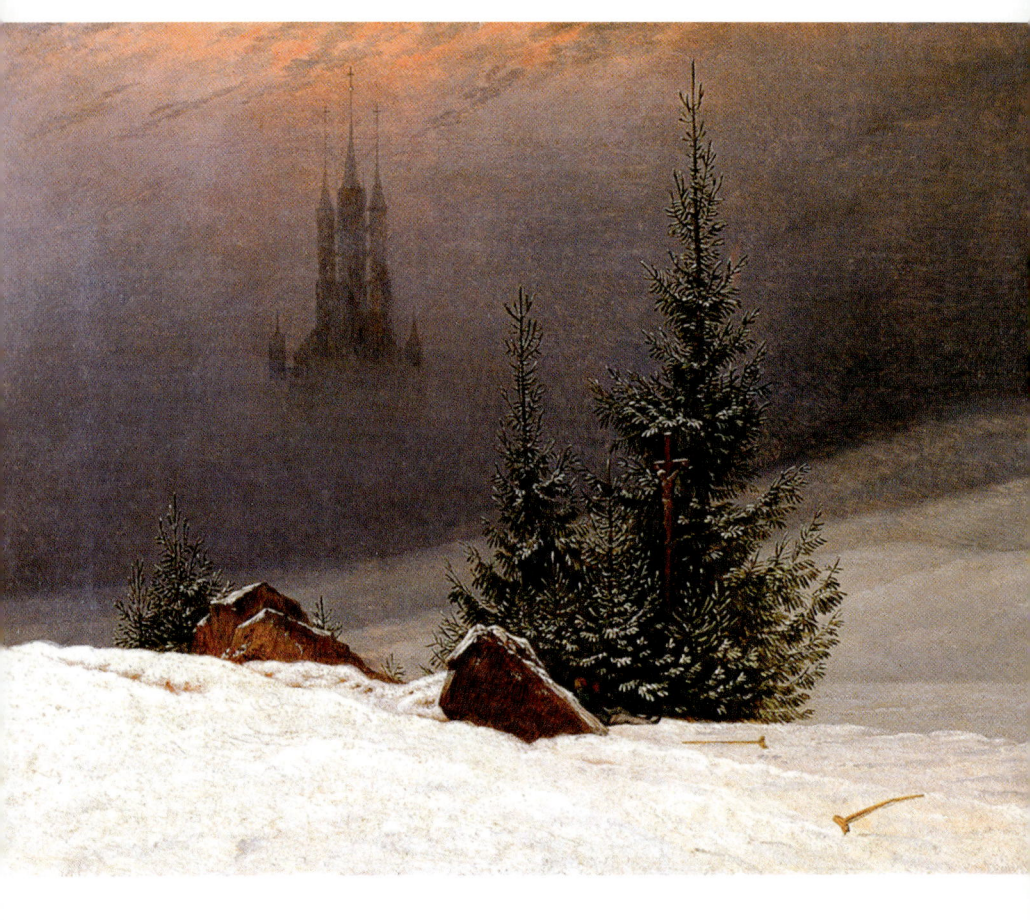

〈겨울 풍경 Winter Landscape〉, 1811
캔버스에 유채, 45×32.5㎝, 런던 내셔널 갤러리

폴레옹 전쟁이 끝난 지 얼마 되지 않아 독일 민족주의가 고조되던 시기입니다. 일부 미술사학자들은 이 그림 속 인물의 복장이 당시 독일의 반 프랑스 민족주의 운동인 '해방전쟁(Befreiungskriege)'에 참여했던 자원병들의 복장과 유사하다고 말합니다. 이러한 맥락에서 독일의 자연 풍경을 바라보는 애국자의 모습을 그린 것이라는 해석도 있습니다.

현대 사회의 빠른 속도 속에서 우리는 종종 자신의 내면을 돌아볼 시간을 잃어버리곤 합니다. 프리드리히의 작품은 고요히 자연을 응시하는 인물을 통해 우리에게도 잠시 멈춰 서서 자신의 내면을 들여다보는 시간의 중요성을 상기시킵니다. 이는 최근 주목받고 있는 마음챙김(mindfulness) 개념과도 연결됩니다.

프리드리히의 〈안개 바다 위의 방랑자〉는 인간 존재의 본질, 자연과의 관계, 미지의 세계를 향한 인간의 끊임없는 탐구 정신을 상징적으로 표현한 철학적 작품입니다. 200년이 지난 오늘날에도 이 작품이 우리에게 강력한 메시지를 전달하는 이유는, 이 작품이 우리에게 시대를 초월한 인간 존재의 보편적인 질문을 던지기 때문입니다.

불확실성과 고독, 도전과 극복, 자연과의 조화 등 이 작품이 다루는 주제들은 현대를 살아가는 우리에게도 여전히 중요한 의미를 갖습니다. 프리드리히는 이 작품을 통해 우리에게 삶의 큰 그림을 볼 것을 권유합니다. 때로는 높은 곳에 올라 우리의 삶을 조망하고, 때로는 바로 앞에 펼쳐진 가능성의 안개 바다를 응시해 보라고도 말합니다. 그리고 그 과정에서 우리 존재의 의미와 가치를 깊이 성찰해 보라고 제안하죠.

또한, 이 작품을 감상하며 앞으로의 길을 생각해 볼 수 있습니다. 어떤 산을 오르고 있는지, 어떤 안개와 마주하고 있는지, 그리고 그 너머에 어떤 새로운 세계가 기다리고 있는지를 상상해 볼 수 있습니다. 이러한 성찰들이 나의 삶을 더욱 풍요롭고 의미 있게 만들 것입니다.

Q

- 인생에서 '안개 바다'와 같은 불확실한 상황에 직면했을 때 어떻게 대처해야 할까요?
- 〈안개 바다 위의 방랑자〉 속 인물처럼 높은 곳에서 전체를 조망하는 시간을 가진다면 어떤 새로운 통찰을 얻을 수 있을까요?
- 현대 사회의 끊임없는 연결성 속에서 어떻게 하면 프리드리히의 그림처럼 고요한 자기성찰의 시간을 가질 수 있을까요?

인생의 유한성을 깨달아야 다음이 있다

홀바인, 〈대사들〉

한스 홀바인 Hans Holbein (1497-1543)
독일 르네상스를 대표하는 화가이며, 헨리 8세의 궁정 화가로 특히 초상화에 능했다. 신성한 것과 세속적인 것이 동등하게 그려진 종교적 기풍 등으로 인해 독일 최고의 화가로 일컫는다. 또한, 인물의 심리를 꿰뚫는 통찰력과 정확한 사실주의적 묘사에 힘입어 역사상 가장 위대한 초상화가로 평가받기도 한다.

SNS를 자주 사용하지 않는 사람이라도 인스타그램에 완벽해 보이는 일상을 한 번쯤 올려 본 적이 있을 겁니다. 또는 링크드인 같은 곳에 자신의 이력을 자랑하듯 게시해 본 적이 있을 수도 있겠습니다. 500년 전에도 이와 비슷한 '인생의 쇼윈도'가 있었습니다. 바로 이 그림, 홀바인의 〈대사들〉입니다. 화려한 옷을 입은 두 남자, 그들을 둘러

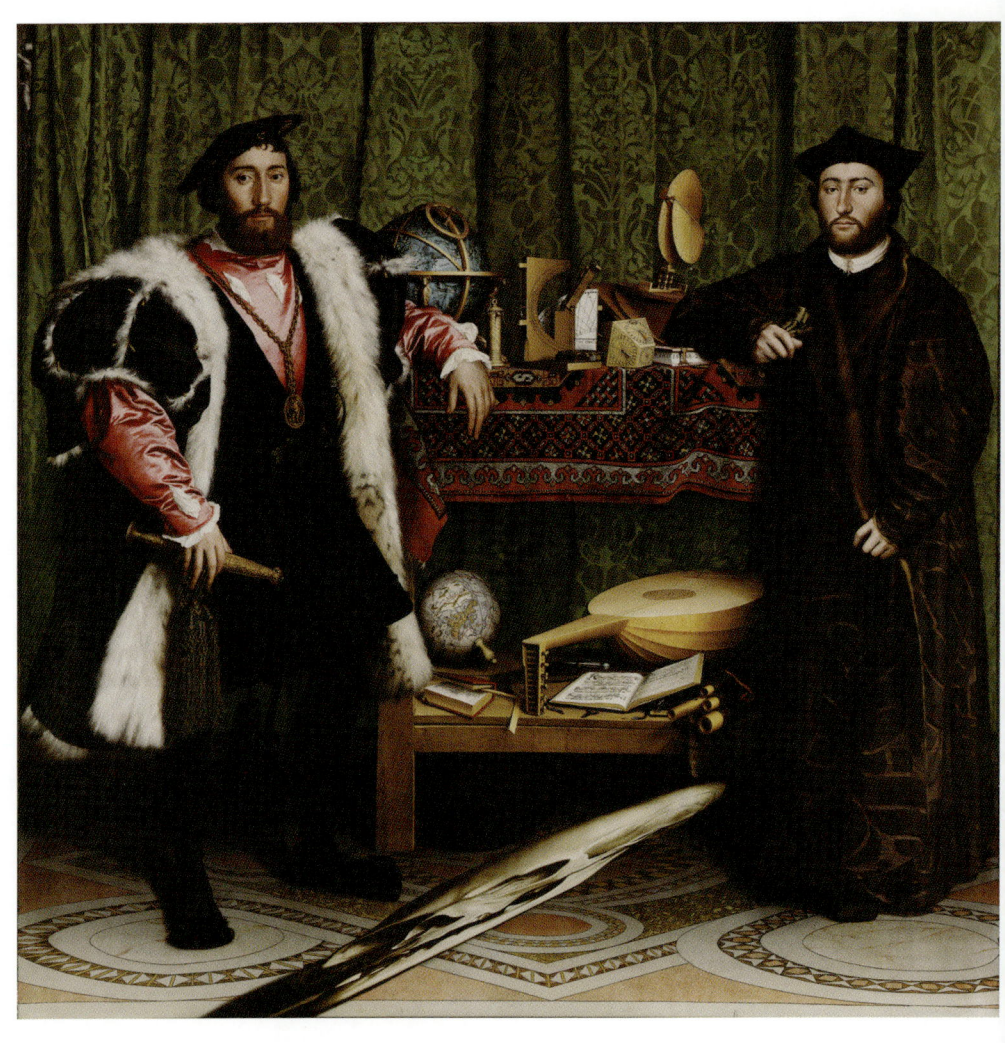

〈대사들 The Ambassadors〉, 1533
오크패널에 유채, 207×209.5cm, 영국 내셔널 갤러리

싼 값비싼 물건들. 마치 오늘날 우리가 SNS에 올리는 모습과 닮지 않나요?

이 작품은 가로 207센티미터, 세로 209.5센티미터로 거의 정사각형에 가깝습니다. 실제 인물 크기로 그려진 이 그림은 보는 이에게 강렬한 인상을 줍니다. 그림의 중앙에는 두 명의 남성이 서 있습니다. 이들이 바로 이 그림의 주인공들입니다. 첫 눈에는 두 명의 당당한 귀족 신사를 그린 초상화로 보입니다.

그런데 그림을 자세히 들여다보면 초상화 이상의 복잡하고 심오한 메시지가 느껴집니다. 두 명의 남성 사이의 선반 위 다양한 물건들과 그림 아래쪽의 뭔가 이상한 형태의 물체가 자꾸 눈길을 잡아끄네요. 이 얼룩은 뭘까요? 카펫의 얼룩일까요?

먼저 두 인물을 알아보겠습니다. 왼쪽에 서 있는 사람은 장 드 댕트빌이라는 29세의 프랑스 대사입니다. 오른쪽의 인물은 프랑스 라보르의 주교이자 외교관이었던 25세의 조지 드 셀브입니다. 두 사람 모두 의상과 자세에서 당시 상류층의 전형적인 모습이 드러납니다.

두 인물 사이에 있는 선반과 그 위의 물건들을 살펴봅시다. 이 물건들은 각각 깊은 상징적 의미를 지니고 있습니다. 상단에는 값비싼 천문학 도구들이, 하단에는 음악과 수학, 지리학 관련 물건들이 배치되어 있습니다. 당시 르네상스 시대의 학문과 예술, 그리고 인본주의적 이상을 상징합니다.

중앙의 류트라는 현악기를 보죠. 음악과 조화를 상징하는 이 악기에는 한 가지 특이한 점이 있습니다. 바로 줄 하나가 끊긴 것입니다.

불협화음을 암시하는데, 당시 유럽의 종교개혁으로 인한 구교와 신교의 종교적 불화를 의미합니다. 류트 앞쪽으로 루터교의 찬송가집이 펼쳐져 있습니다. 자세히 보면 〈오소서 성령이여(Veni Sancte Spiritus)〉라는 찬송가의 악보입니다. 이 찬송가는 가톨릭과 개신교 양쪽에서 모두 사용되었기에 구교와 신교가 지혜롭게 화해하기를 바라는 마음을 담았다 볼 수 있습니다.

이제 이 그림에서 가장 독특하고 신비로운 요소를 소개할 시간입니다. 그림 하단 중앙에 있는 이상한 형태의 물체는 정면에서 보면 무엇인지 알아보기 힘듭니다. 마치 카펫의 얼룩처럼 보이는 이것은 사실 왜곡된 해골입니다.

'아나모르포시스(anamorphosis)'라는 특별한 기법으로 그려진 것인데, 이 기법은 특정한 각도에서 봐야 제대로 된 형태를 볼 수 있는 왜상기법입니다. 그림의 오른쪽에서 비스듬히 바라보면 제대로 된 해골의 모습을 볼 수 있습니다. 이 기법은 관람자의 적극적인 참여를 유도합니다. 현대 미술에서 중요하게 여기는 관람자와의 상호작용이라는 개념을 선구적으로 보여 준 것이라 할 수 있습니다.

역사의 소용돌이가 낳은
위대한 그림

1497년 독일 아우크스부르크에서 태어난 홀바인은 북유럽 르네상스를 대표하는 화가로, 아버지도 유명한 화가였고 형 역시 화가였습니다. 초기에는 아버지의 공방에서 미술 교육을 받았는데, 이 시기에 정교한 드로잉 기술과 세밀한 관찰력을 기르게 됩니다. 10대 후반에 이미 뛰어난 재능을 보였고, 성경의 여백을 장식하는 삽화 작업 등을 통해 실력을 인정받기 시작했습니다.

1515년경에는 형과 함께 인문주의의 중심지 중 하나였던 스위스 바젤로 이주합니다. 이후 저명한 인문주의자들과 교류하며 지적 성장을 이루는데, 이것이 이후 작품에 깊이 있는 상징성을 부여하는 데 큰 영향을 미칩니다.

홀바인은 르네상스 인문주의의 대표 지성인 에라스무스의 초상화를 그려 명성을 얻기 시작하는데, 이때 〈죽음의 무도〉 목판화 시리즈를 그립니다. 이 목판화는 죽음의 보편성과 평등성을 표현한 작품으로, 홀바인의 철학적 깊이를 보여 줍니다. 홀바인은 바젤에 있던 시기에 북유럽의 세밀한 사실주의와 이탈리아 르네상스의 조화로운 구도를 결합한 자신만의 독특한 화풍을 발전시킵니다.

〈대사들〉은 홀바인의 대표작으로 이 시기의 모든 예술적, 기술적 성취를 집대성한 작품입니다. 이 그림이 그려진 1533년은 엘리자베스 1세가 태어난 해로, 영국의 종교적, 정치적 갈등이 고조되던 시기였습니다. 그가 이 작품을 그릴 당시 유럽은 가톨릭교회의 권위가 신교에

의해 도전받고 있었고, 지성에 대한 확신도 계속되는 과학의 발전과 새로운 발견들로 인해 흔들리고 있었습니다.

- **1533년 1월 25일**: 헨리 8세와 앤 불린의 결혼
- **1533년 5월 23일**: 영국의 종교개혁 지도자 크랜머가 헨리 8세와 아라곤의 캐서린의 결혼이 무효임을 선언
- **1533년 5월 28일**: 크랜머가 헨리와 앤의 결혼을 선하고 유효하다고 선언. 교황은 나중에 헨리와 크랜머가 파문되었다고 선언
- **1533년 6월 1일**: 앤이 왕비로 즉위
- **1533년 9월 7일**: 앤이 엘리자베스 1세(미래의 여왕) 출산

이 작품은 혼란스러운 유럽의 역사 가운데서 외교적 임무를 띠고 영국에 건너간 프랑스 대사이자 그림 속 모델(왼쪽)이기도 한 장 드 댕트빌의 주문으로 만들어졌다고 알려져 있습니다. 프랑스의 국익을 보호하고 영국이 로마 가톨릭과 결별하는 것을 막아야 하는 어려운 임무를 수행하기 위해 왔지만, 결국 목적을 달성하지는 못했습니다.

헨리 8세가 1534년 종교개혁 성향 성직자 귀족들과 젠트리 계층의 지지를 바탕으로 〈수장령(Acts of Supremacy, 首長令)〉●을 선포하며 로마 교황청과의 관계를 단절하기 때문이지요. 이때 끝까지 수장령을 거부한 신하가 둘인데, 헨리 8세의 최측근 신하이자 대법관인 토머스 모어

● 1534년 영국 왕 헨리 8세가 로마 교황청과의 관계를 단절하고 영국 교회를 관리하는 모든 권한이 국왕에게 있음을 선포한 법령

와 존 피셔 주교입니다. 두 사람은 모두 처형당했습니다. 홀바인이 가톨릭을 상징하는 십자가상을 그림의 왼쪽 상단 커튼 속에 숨겨둔 이유입니다. 그림에 다양한 상징을 사용한 이유와도 비슷합니다.

홀바인이 전한
삶의 5가지 속성

한스 홀바인의 〈대사들〉은 르네상스 시대의 예술적 성취를 집약적으로 보여 주는 작품입니다. 홀바인의 뛰어난 사실주의 기법은 이 작품에서 극대화됩니다. 인물의 의복, 장신구, 각종 물건들의 질감과 디테일이 매우 정교하게 표현되어 있습니다. 특히 털의 질감, 금속의 광택, 직물의 주름 등의 세부 묘사가 놀라울 정도로 사실적입니다.

홀바인은 빛과 그림자를 섬세하게 다루어 입체감과 깊이감을 만들어 냈는데, 특히 인물들의 얼굴에 드리워진 미묘한 명암 처리는 그들

의 개성과 감정을 효과적으로 전달합니다. 또한 르네상스 시대에 발전한 선형 원근법을 완벽하게 구사하여 공간감을 생생하게 표현했는데, 이러한 사실주의적 표현은 북유럽 르네상스 미술의 특징을 잘 보여 줍니다.

홀바인은 독일에서 태어나 오랜 시간을 영국에서 보낸 작가지만 초기 네덜란드 회화의 영향을 많이 받은 부분들이 보입니다. 〈아르놀피니의 결혼〉을 그린 네덜란드의 화가이자 북유럽 르네상스 미술의 거장 얀 반 에이크처럼 그림의 주제와 종교적 개념을 연결하기 위해 다양한 도구를 사용했고 인물 주변에 상징적인 물건들을 배치함으로써 세속적인 의미와 문화적 코드를 담았습니다.

이 때문에 〈대사들〉에는 상징이 가득합니다. 이는 중세 미술의 전통을 계승하면서도 르네상스적 해석을 더한 것입니다. 또한 지구본, 천구의, 수학 책 등은 당대의 인문주의적 이상을 상징합니다. 이는 르네상스 시대의 '보편적 인간(uomo universale)' 개념을 반영합니다. 숨겨진 십자가, 루터의 찬송가 등은 당시의 종교적 갈등과 변화를 암시합니다. 이러한 풍부한 상징의 사용은 북유럽 르네상스 미술의 특징이며, 동시에 홀바인 개인의 뛰어난 지성과 예술성을 보여 주는 부분입니다.

홀바인은 〈대사들〉을 통해 초상화 이상의 복잡하고 다층적인 메시지를 전합니다. 첫째, 인간의 삶은 유한하며 세속적인 성취와 물질적 풍요는 결국 덧없다는 것입니다. 그림의 중심에 위치한 왜곡된 해골은 '메멘토 모리(memento mori, 죽음을 기억하라)'의 상징입니다. 끊어진 류

트의 줄은 음악의 조화가 깨진 것을 상징하며, 인생의 불완전성을 암시합니다. 모래시계는 시간의 흐름과 생의 유한성을 상징합니다.

특히 이 해골 상징은 북유럽 르네상스 미술에서 흔히 사용되던 '바니타스(vanitas)' 모티프와 일맥상통합니다. 삶의 허무와 유한성은 중세 이래 기독교 미술의 전통적 주제였지만, 홀바인은 이를 세속적 성공을 구가하는 듯한 인물들의 모습과 대비시켜 더욱 강렬한 메시지로 전합니다. 수많은 귀족이 자신의 영광을 담아 남기기 위해 초상화를 의뢰했지만 결국 처형당하거나 해외로 망명을 가는 모습을 지켜보며 홀바인은 인생의 무상함을 느꼈을 테지요.

둘째, 인간의 지식과 권력은 한계가 있으며 죽음 앞에서 무력하다는 것입니다. 값비싼 과학 기구들인 천구의, 해시계, 지구본 등은 당대 최고의 지식과 기술을 상징합니다. 초상화 속 두 대사의 위엄 있는 모습은 그들의 화려한 의상과 자신감 넘치는 표정으로 완성되는데 이 또한 세속적 성공과 권력을 나타냅니다. 하지만 이들과 대비되는 해골이 중심에 놓여있습니다. 세상의 모든 지식과 권력이 죽음 앞에서는 무의미해짐을 암시합니다. 홀바인은 르네상스 시대의 인본주의적 낙관론에 대한 비판적 시각을 제시합니다. 결국 죽어 없어질 유한한 존재인 인간 중심 사고의 한계를 지적하는 것이지요.

셋째, 당시 유럽을 뒤흔들고 있던 종교 개혁의 영향과 그로 인한 갈등과 변화를 반영합니다. 그림 왼쪽 상단 모서리에 부분적으로 십자가를 숨겼던 것은 헨리 8세의 종교 개혁으로 인해 가톨릭 상징을 노골적으로 드러내는 것이 위험할 수 있었기 때문입니다. 〈대사들〉은 손

상이 심했는데 1890년에 영국 국립 미술관이 구입한 뒤 복원 작업을 하는 과정에서 숨겨져 있던 부분이 드러났습니다. 홀바인은 종교 개혁이라는 시대적 격변을 미묘하게 작품에 반영하면서, 변화의 시기에 처한 인간의 고뇌를 표현했습니다.

넷째, 현실 인식은 관점에 따라 달라질 수 있으며, 진리는 단일한 시각으로는 포착하기 어렵다는 것입니다. 홀바인은 아나모르포시스 기법을 사용해서 정면에서 볼 때와 측면에서 볼 때 전혀 다른 모습을 보이는 해골을 그렸습니다. 이것은 인식의 상대성을 시각화한 것으로 볼 수 있습니다. 또한 선반에 놓인 다양한 측정 도구들은 각기 다른 방식으로 세계를 측정하고 이해하려는 인간의 노력을 상징합니다.

마지막으로 세속과 종교, 삶과 죽음, 지식과 지혜 사이의 균형이 필요하다는 것입니다. 두 인물과 그 사이의 선반은 균형 잡힌 구도를 이룹니다. 과학 기구들과 종교적 상징들을 함께 배치하여 세속적 요소와 종교적 요소의 공존을 바라는 마음을 담았습니다. 홀바인은 대립되는 요소들 사이의 조화로운 균형이 필요함을 암시합니다. 살아 있는 인물을 통해 삶을, 해골을 통해 죽음을 동시에 그려 생과 사의 조화를 바라는 마음도 나타냅니다.

미술사학자들은 이 그림이 원래 계단 근처의 벽에 걸려 있었을 것이라고 추정하기도 합니다. 해골을 제대로 보기 위해서는 그림의 오른쪽에서 비스듬히 내려다 봐야 한다는 점 때문입니다. 이러한 배치는 당시 귀족들의 저택 구조와 관련이 있습니다. 관람자들은 계단을 올라가면서 자연스럽게 그림을 비스듬히 보게 되고, 특정 지점에서

왜곡된 형태가 해골로 변하는 놀라운 경험을 하게 됩니다. 홀바인이 단순히 평면적인 그림을 그린 것이 아니라 관람자의 움직임과 공간 전체를 고려한 일종의 설치 미술 개념을 가지고 있었다는 것을 보여 주는 부분이기도 합니다.

불확실한 삶 안에서
균형을 잡는 법

이 그림은 우리에게 디지털 시대의 과시 문화를 생각해 보게 합니다. SNS에 완벽해 보이는 삶을 공유하는 현대인들의 모습이 〈대사들〉의 화려한 모습과 닮아 있습니다. 하지만 그 이면에 숨겨진 해골, 즉 불안과 허무가 있다는 점도 동일합니다.

또한 이 그림은 현대 기술과 지식의 한계를 상기시킵니다. 그림 속 과학 기구들처럼 우리도 최신 기술에 둘러싸여 살고 있지만, 여전히 죽음이나 삶의 의미 같은 근본적인 문제 앞에서는 한계를 느낍니다.

이 그림은 우리에게 다양한 관점의 중요성을 일깨워 줍니다. 아나모르포시스 해골처럼 우리 삶의 문제들도 다른 각도에서 바라보면 전혀 새로운 모습으로 다가올 수 있습니다. 또한, 메멘토 모리를 항상 기억하며 삶의 유한성을 인식하고 현재를 의미 있게 살아가야 한다는 메시지를 전합니다.

우리는 팬데믹을 겪으면서 다시 한번 삶의 불확실성을 체험했습니다. 이런 상황에서 〈대사들〉의 메시지는 더욱 의미 있게 다가옵니다. 개인의 초상화를 넘어 당대의 지적 성취와 종교적 갈등, 그리고 인간

존재의 근본적인 문제까지 다루고 있는 이 작품은 우리에게 삶과 죽음, 현재와 영원, 성공과 허무 사이의 균형을 찾아가라고 말하고 있는 듯합니다.

Q

- 인생을 그림으로 그린다면, 어떤 물건들을 배치하고 싶으신가요?
- 삶에서 '아나모르포시스'처럼 관점을 바꿔야 할 부분이 있다면 무엇일까요?
- 삶의 유한성을 인식하는 것이 우리의 삶에 어떤 영향을 미칠 수 있을까요?

친구가 많아도
혼자인 것 같을 때마다

쇠라, 〈그랑드 자트 섬의 일요일 오후〉

조르주 쇠라 Georges Seurat (1859-1891)
프랑스의 화가이자 신인상주의의 창시자이다. 색채학과 광학이론을 적용해 점묘화법을 발전시켰고, 순수색의 분할과 색채 대비로 신인상주의를 확립했다. 가장 유명한 대작인 〈그랑드 자트 섬의 일요일 오후〉는 신인상주의의 시작이자 19세기 회화의 하나의 상징이 되었으며, 현대 예술의 방향을 바꾸었다.

1984년 미국 뉴욕의 브로드웨이 부스 시어터(Booth Theatre)에는 뮤지컬 〈조지와 함께한 일요일 공원에서〉가 올라왔습니다. 미국 뮤지컬의 자존심이자, 모든 뮤지컬 작곡가들의 우상이며, 미국 뮤지컬의 절대적인 존경의 아이콘인 스티븐 손드하임이 제임스 라파인과 함께 작업한 뮤지컬입니다.

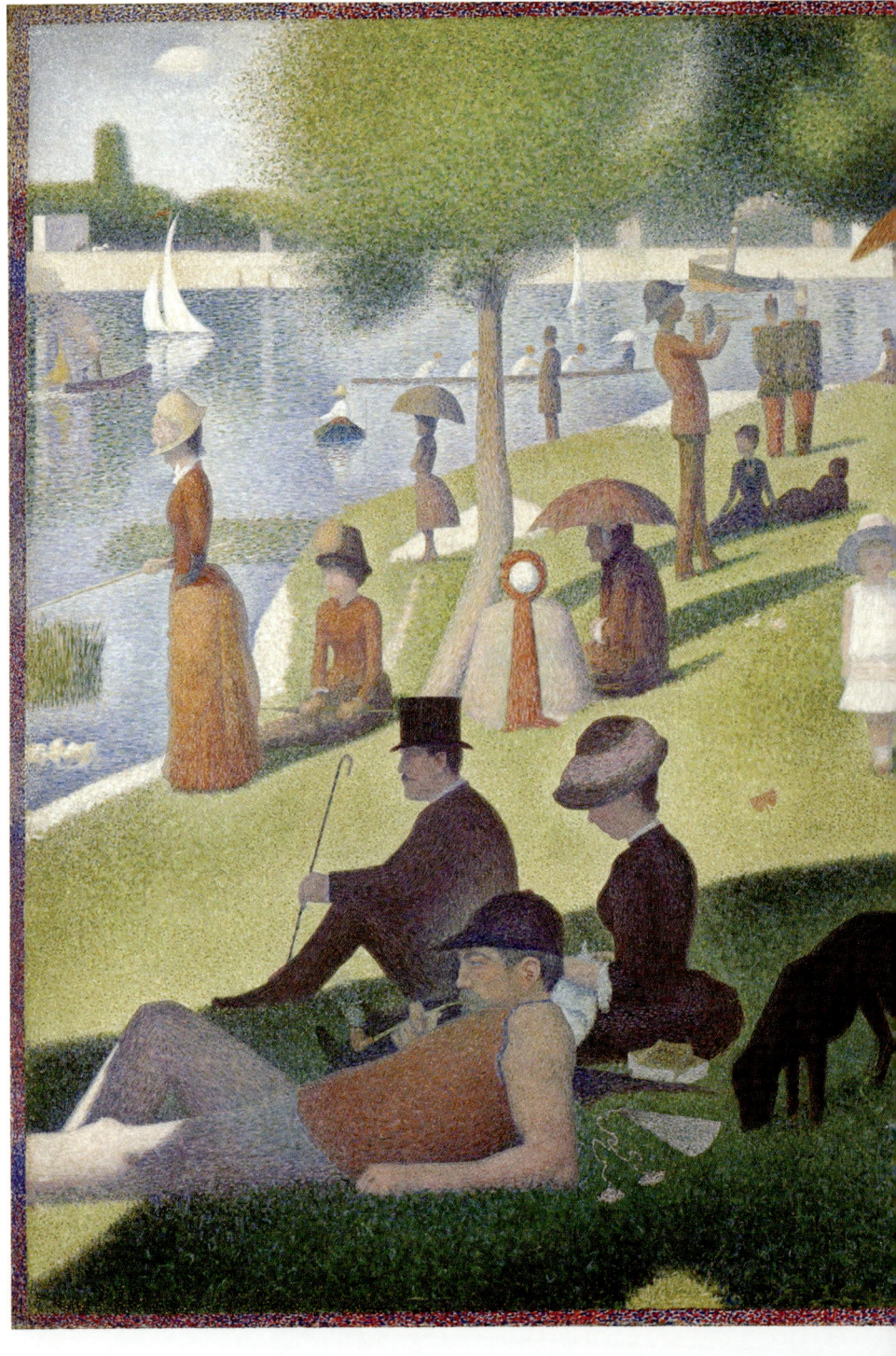

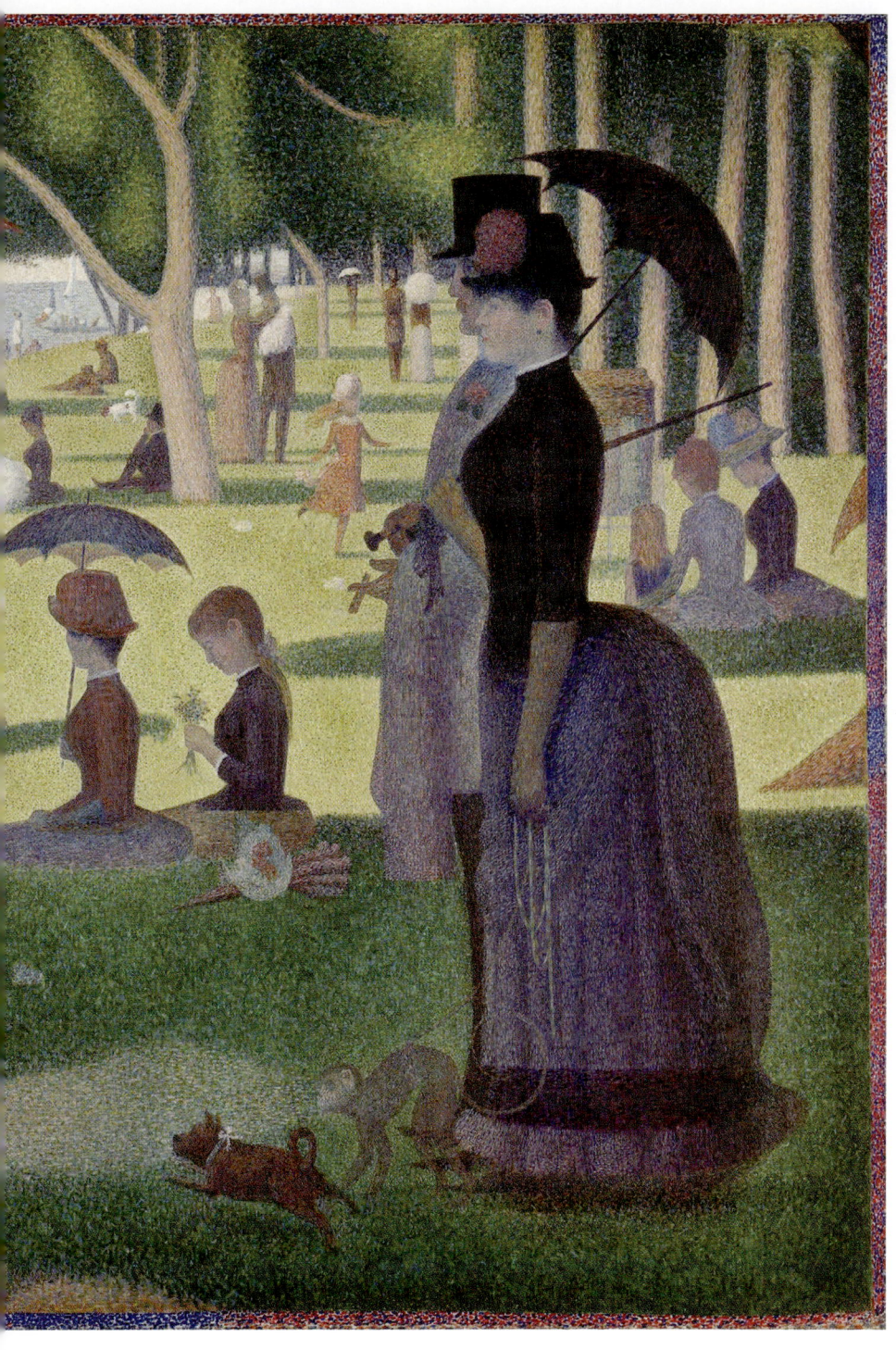

〈그랑드 자트 섬의 일요일 오후 A Sunday Afternoon on the Island of La Grande Jatte〉, 1885
캔버스에 유채, 308×207cm, 미국 시카고 미술관

이 뮤지컬은 점묘법으로 유명한 조르주 쇠라의 삶과 예술을 다뤘습니다. 그중 1막은 19세기 후반 프랑스 미술계에 혁명을 일으킨 작품이자 지금까지도 많은 이에게 사랑받는 그림인 〈그랑드 자트 섬의 일요일 오후〉를 그리던 1884년부터 1886년까지가 배경입니다. 점묘화처럼 구성된 무대 세트와 점과 같은 인물들의 이어지지 않는 파편 같은 스토리는 쇠라의 그림 그 자체입니다. 이 뮤지컬은 그림 속 인물들에게 생명을 불어넣고, 그들의 이야기를 상상해 보는 시도였습니다.

〈그랑드 자트 섬의 일요일 오후〉는 가로 약 3미터, 세로 약 2미터의 대형 캔버스에 그려진 작품입니다. 쇠라는 이 거대한 화면을 정교하게 구성하여 관람자의 시선을 효과적으로 이끌어 갑니다.

이 작품은 구도 면에서 크게 세 개의 수평선으로 나뉩니다. 가장 아래쪽은 그늘진 전경, 중간은 밝은 빛을 받는 중경, 그리고 상단은 나무와 하늘이 있는 원경입니다. 이러한 구도는 화면에 깊이감을 부여하고, 동시에 등장인물들을 효과적으로 배치할 수 있는 공간을 만들어냅니다. 쇠라는 황금 비율을 활용하여 화면의 균형을 잡았습니다. 주요 인물들과 요소들은 이 비율에 따라 배치되어 있어 전체적으로 조화로운 구성을 이룹니다.

기법 면에서는 점묘법이 전면적으로 사용되었습니다. 쇠라는 보색 관계의 색들을 작은 점으로 찍어 나가면서 형태와 색채를 표현했습니다. 예를 들어 그늘진 부분에는 차가운 색조의 점들이, 밝은 부분에는 따뜻한 색조의 점들이 주로 사용되었습니다. 이러한 기법은 화면에 독특한 진동감과 생동감을 부여합니다.

이 작품에는 약 48명의 인물이 등장합니다. 이들은 다양한 포즈와 활동, 그리고 울창한 나무들과 잔디밭, 멀리 보이는 강과 보트들을 통해 한가로운 일요일 오후의 분위기를 잘 표현하고 있습니다. 쇠라는 자연 풍경을 기하학적으로 단순화하여 표현함으로써 인물들의 모습과 대비를 이루도록 했습니다.

특히 주목할 점은 쇠라가 이 작품에서 빛과 그림자를 어떻게 처리했는가 하는 것입니다. 전통적인 명암법 대신 색채의 대비를 통해 빛의 효과를 표현했습니다. 이것은 신인상주의의 특징적인 기법으로, 화면에 독특한 분위기를 자아냅니다.

복식으로 들여다보는
19세기 프랑스

쇠라의 〈그랑드 자트 섬의 일요일 오후〉는 19세기 후반 프랑스 인상주의 미술의 대표작 중 하나로, 당시 파리 사회의 모습을 생생하게 담았습니다. 1884년부터 1886년까지 약 2년에 걸쳐 완성된 이 그림은 파리 근교의 센 강변에 있는 그랑드 자트 섬에서 여가를 즐기는 다양한 계층의 사람들을 묘사합니다. 그림 속 인물들이 거의 실제 크기로 그려져 있어 마치 우리가 그들과 함께 그랑드 자트 섬에 와 있는 듯한 느낌을 주죠.

이 작품이 그려진 19세기 후반의 프랑스, 그 가운데에도 파리는 급격한 사회 변화를 겪고 있었습니다. 산업혁명의 여파로 도시화가 가속화되었고, 새로운 중산층이 부상하면서 사회 계층 구조에도 변화가

일어났습니다. 이러한 배경 속에서 여가 문화가 발달하기 시작했고, 도시 근교의 자연은 파리 시민들의 새로운 휴식 공간으로 각광받게 되었습니다.

〈그랑드 자트 섬의 일요일 오후〉는 이러한 시대적 배경을 반영하면서, 동시에 19세기 후반 프랑스 사회의 계층 구조를 섬세하게 포착했습니다. 등장인물들의 복식도 그들의 사회적 지위와 계층을 드러내는 중요한 시각적 단서가 됩니다. 특히 남성의 탑 햇과 여성의 버슬 스타일은 빅토리아 시대의 정점을 장식하는 대표적인 패션 아이템으로, 당대의 가치관과 사회 구조를 담고 있는 문화적 산물입니다.

상류층 남성들은 주로 정장 차림을 하고 있습니다. 검은색이나 짙은 색상의 프록코트를 입었으며, 실크 모자인 탑 햇을 썼습니다. 당시 상류층 남성의 전형적인 외출복으로, 사회적 지위와 부를 과시하는 수단이었습니다.

19세기 후반의 이상적인 남성상은 자제력, 이성, 그리고 공적 영역에서의 성공의 강조였는데 탑 햇은 이러한 가치들을 시각적으로 구현한 상징물입니다. 높고 곧은 탑 햇의 형태가 착용자의 위엄과 자제력을 나타내는 것으로 여겨졌으며, 동시에 공적 영역에서의 성공과 권위를 상징했습니다. 탑 햇은 계급, 젠더, 그리고 근대성이 교차하는 복잡한 사회적 기호입니다.

상류층 여성들의 복식은 더욱 화려합니다. 작품 오른쪽에 있는 검은 드레스를 입은 여성이 대표적입니다. 19세기 말 여성 복식의 가장 두드러진 특징은 과장된 실루엣이었는데, 특히 1870년대부터 1890년

대 초반까지 유행한 버슬 스타일은 이 시기 여성 복식의 대표적인 형태였습니다. 버슬이란 엉덩이 부분을 강조하기 위해 스커트 아래에 착용하는 패드나 프레임입니다. 이는 당시의 미적 기준을 반영한 것인데, 오직 여성의 실루엣을 S자 형태로 만들기 위해서였습니다.

버슬 스타일은 여성의 신체를 극단적으로 왜곡시켰지만, 동시에 여성의 사회적 지위와 부를 과시하는 수단이기도 했습니다. 복잡하고 화려한 의상을 입는 것은 곧 그 여성이 일을 하지 않아도 된다는 것을 의미했기 때문입니다. 또한, 버슬 스타일은 엉덩이 부분을 부풀리기 위한 복잡한 구조와 많은 옷감을 필요로 해 부와 지위의 상징이었습니다.

중산층 남성들은 상류층보다는 덜 격식 있는 차림새를 하고 있습니다. 중산층 여성들은 상류층 여성들보다는 덜 화려하지만, 여전히 세련된 복장을 하고 있습니다. 버슬 스타일의 드레스를 입고 있지만, 디자인이나 소재가 상류층에 비해 단순합니다. 또한 작은 모자나 보닛을 쓴 모습을 볼 수 있습니다.

전경 왼쪽 아래에는 노동자로 보이는 남성이 누워 있습니다. 그의 자세는 상류층의 경직된 모습과 대조를 이룹니다. 노동자 계층의 복식은 상류층이나 중산층과 확연히 구분됩니다. 남성들은 주로 셔츠와 조끼, 그리고 단순한 바지를 입고 있습니다. 모자는 캐스킷이라 불리는 작업모를 썼습니다. 여성들은 실용적이고 편안한 블라우스와 스커트 차림이 주를 이루고, 버슬 스타일은 찾아보기 힘듭니다. 모자도 단순한 스타일이거나 아예 쓰지 않은 경우도 있습니다.

작품에는 군인의 모습도 보입니다. 그들은 당시 프랑스 육군의 제복을 입고 있으며, 붉은 바지와 파란 상의로 구성되어 있습니다. 군인의 존재는 당시 프랑스 사회에서 군대가 차지하는 중요성을 반영합니다. 주목할 만한 점은 이 모든 인물들이 서로 단절된 채 각자의 공간에 고립되어 있다는 것입니다. 서로 간의 시선 교환이나 상호작용이 전혀 없습니다.

광학과
예술의 만남

1859년 파리의 중산층 가정에서 태어난 쇠라는 비록 짧은 생애를 살았지만, 미술사에 깊은 족적을 남겼습니다. 그의 아버지는 법률 고문이었고, 어머니는 부르주아 출신이었습니다. 태어날 때부터 집이 부유한데다, 아버지의 뛰어난 재정 관리 덕분에 쇠라에게는 개인 수입이 있었고, 덕분에 다른 직업을 찾을 필요 없이 그림에 집중할 수 있었습니다.

1875년, 16세의 쇠라는 조각가 쥐스탱 르키앙의 지도 아래 그림을 배우기 시작했습니다. 이 시기에 쇠라는 고전적인 드로잉 기법을 익혔고, 이후 그의 작품에 중요한 기초가 되었습니다. 1878년에 쇠라는 파리의 명문 미술학교인 에콜 데 보자르(École des Beaux-Arts)에 입학했습니다. 그러나 학교의 보수적인 교육 방식에 만족하지 못했고, 자신만의 예술적 방향을 모색하기 시작했습니다.

쇠라는 프랑스의 후기 신인상주의(Neo-Impressionism) 운동의 창시

자로 알려져 있습니다. 신인상주의는 1880년대에 등장한 미술 운동으로, 인상주의의 자연광 표현과 색채 이론을 과학적 접근 방식으로 발전시켰습니다. 이 운동의 핵심은 '점묘법(pointillism)' 또는 '분할주의(divisionism)'라고 불리는 기법입니다. 점묘법은 작은 점들을 캔버스에 찍어 이미지를 구성하는 방식인데, 그의 독특한 회화 기법과 색채 이론은 19세기 말 미술계에 큰 영향을 미쳤습니다.

1886년 파리에서는 인상주의자들의 마지막 단체전이 열렸습니다. 그때 피사로는 클로드 모네, 오귀스트 르누아르, 구스타브 카유보트 같은 주요 인상파 화가들의 반대에도 무릅쓰고 조르주 쇠라를 전시에 초대합니다. 그런데 이 전시에서 〈그랑드 자트 섬의 일요일 오후〉가 엄청난 반응을 얻게 되었습니다. 비평가인 펠릭스 페네옹이 격찬을 하며 쇠라의 혁신적인 기법을 설명하기 위해 점묘법이라는 용어를 만들어 내는데, 쇠라가 고안한 용어인 분할주의보다도 점묘법이 훨씬 더 유명해졌습니다.

페네옹은 쇠라의 혁신적인 기법에 감탄하며 신인상주의라고 명명합니다. 신인상주의자들은 인상주의자들이 매 순간 변화하는 인상, 감각을 포착한 것과 달리 감각들의 궁극적인 면을 종합하고자 했습니다. 그래서 페네옹은 이렇게 말합니다.

인상주의 기법은 본능적이고 순간적인데 비해서 신인상주의 기법은 세심하고 영구적이다.

_펠릭스 페네옹(Félix Fénéon), 비평가

쇠라는 인상파의 양식에서 벗어나 자신만의 분할주의인 광학적 혼합에 집중합니다. 광학적 혼합이란 색을 섞지 않은 순색의 작은 점들을 캔버스에 찍고 일정한 거리에서 그림을 보면 이 각각의 색이 마치 섞인 것처럼 보이는 것을 말합니다. 페네옹의 말처럼 캔버스 위에서 따로 분리되어 있던 색점들이 망막에서 재구성되는 것이지요. 이 방법은 팔레트 위에서 색을 섞어서 채색하는 것보다 훨씬 더 반짝이는 색채를 얻을 수 있습니다.

쇠라는 이 방법을 체계적으로 작품에 적용한 최초의 화가입니다. 이 광학적 혼합은 훗날 컬러 이미지를 인쇄할 때 사용하게 되는 방법입니다. 인쇄는 색이 실제로 섞이는 게 아니라 노랑, 검정, 사이언, 마젠타 네 가지 기본색이 아주 작은 점을 찍는 방식입니다. 인쇄물의 총천연색은 보는 이의 눈 속에서 재구성된 결과입니다.

쇠라는 보색 이론과 광학적 혼색 원리를 적용하여, 순수한 원색들을 작은 점으로 캔버스에 찍어 나갔습니다. 이 점들은 관람자의 망막에서 섞여 새로운 색으로 인식되는데, 이를 통해 쇠라는 더욱 선명하고 생동감 있는 색채 효과를 얻고자 했습니다. 그는 보색 관계의 색들을 나란히 배치하여 색의 강도를 높이는 효과를 얻었습니다.

오른쪽 여성의 검은 드레스 주변에는 밝은 색조들이 배치되어 있어 더욱 눈에 띕니다. 그늘진 부분과 햇빛이 비치는 부분의 대비도 뚜렷합니다. 특히 강물은 다양한 색의 점들로 표현되어, 물의 반짝임과 움직임을 효과적으로 나타내고 있습니다.

쇠라의 독특한 접근 방식은 당시 발전하던 색채 이론과 광학 이론

에 크게 영향을 받았습니다. 특히 프랑스의 화학자 미셸 외젠 슈브뢸의 동시 대비 이론을 자신의 작품에 적극적으로 적용했습니다. 가까이에 있는 색에 따라 특정 색이 다르게 보일 수 있다는 이론입니다. 병치혼합이라는 시각 현상입니다. 가까이에서 보면 빨간색과 파란색의 점이 멀리서 보면 보라색으로 보이는 것처럼 말이지요.

〈그랑드 자트 섬의 일요일 오후〉는 쇠라의 점묘법이 완성된 형태로 나타난 대표작입니다. 이 작품에서 쇠라는 수많은 작은 색점을 정교하게 배치하여 빛과 그림자, 형태와 질감을 표현했습니다. 그 결과, 멀리서 보면 부드럽고 통일된 이미지로 보이지만, 가까이에서 보면 각각의 색점들이 명확하게 구분되는 독특한 시각적 효과를 만들어 냈습니다.

신인상주의 운동은 기술적인 혁신에 그치지 않았습니다. 쇠라와 그의 동료들은 이 새로운 화법을 통해 사회의 모습을 더욱 객관적이고 과학적으로 포착하고자 했습니다. 〈그랑드 자트 섬의 일요일 오후〉에서 볼 수 있듯이, 그들은 당대의 사회상을 세밀하게 관찰하고 이를 체계적으로 화면에 담아내고자 노력했습니다.

이러한 맥락에서 〈그랑드 자트 섬의 일요일 오후〉는 단순한 풍경화가 아닌, 19세기 말 파리 사회의 복잡한 계층 구조와 문화적 양상을 세밀하게 기록한 사회적 기록물로서의 의미를 갖습니다. 특히 등장인물들의 복식은 당시의 사회적 규범과 계층 구조를 반영하는 중요한 시각적 요소로 작용합니다.

군중 속 개인의 고립을
극복하는 힘

〈그랑드 자트 섬의 일요일 오후〉는 19세기 말 파리의 모습을 담고 있지만, 동시에 현대 사회의 본질적인 모습을 예견한 듯한 통찰력을 보여 줍니다. 오늘날 우리가 겪는 '군중 속의 고독, 계층 간의 단절, 자연과의 괴리' 등의 문제들을 이미 130여 년 전에 포착한 것입니다.

이 작품은 우리에게 디지털 시대의 고독을 생각해 보도록 합니다. 스마트폰과 소셜 미디어가 일상이 된 현대 사회에서, 우리는 더욱 연결된 것처럼 보이지만 실제로는 더 고립되어 가고 있습니다. 쇠라의 그림 속 인물들처럼, 우리도 같은 공간에 있으면서도 각자의 디지털 기기에 몰입해 있는 경우가 많죠.

쇠라의 점묘법은 단순한 기술적 실험이 아니라 세상을 바라보는 새로운 방식을 제시했습니다. 그는 과학과 예술을 융합하여 현실을 재현하고자 했고, 오늘날 우리가 직면한 기술과 인간성의 균형 문제를 생각하게 합니다. 이 작품이 우리에게 주는 메시지는 여전히 유효합니다. 우리는 여전히 타인과의 진정한 소통을 갈망하고, 일과 삶의 균형을 찾고자 하며, 자연과의 조화로운 관계를 모색하고 있습니다. 쇠라의 작품은 이러한 현대적 고민들을 예술적으로 승화시킨 걸작이라고 할 수 있습니다.

쇠라가 사용한 점묘법 기법은 이러한 고립의 주제를 시각적으로 강화합니다. 각각의 색점은 개별적으로 존재하면서도 전체 그림을 구성하는데, 이는 마치 군중 속에서 각자의 정체성을 유지하며 살아가는

도시인의 모습과 유사합니다.

수많은 색점이 모여 하나의 장면을 만들어 내는 것처럼, 우리 각자의 삶도 수많은 순간들이 모여 하나의 큰 그림을 만들어 냅니다. 그 그림이 어떤 모습이길 원하시나요? 그리고 그 그림을 위해 우리는 지금 이 순간 무엇을 할 수 있을까요?

〈그랑드 자트 섬의 일요일 오후〉는 우리에게 이러한 깊이 있는 성찰의 기회를 제공합니다. 사회적 단절과 소통의 필요성을 일깨웁니다. 팬데믹을 겪으며 우리는 사회적 거리두기의 중요성을 알게 되었지만, 동시에 인간관계의 소중함도 깨달았습니다. 쇠라의 그림 속 단절된 인물들의 모습을 통해 진정한 소통의 필요성을 체감해 보기를 바랍니다.

Q
- 일상에서 '군중 속 고독'을 느낄 때가 있나요? 타인과의 관계에서 느끼는 고립감은 어떤 형태로 나타나나요?
- 만약 〈그랑드 자트 섬의 일요일 오후〉 속 인물이라면, 주변 사람들과 어떻게 상호작용하고 싶나요?
- 삶에서 누군가와 더 깊이 연결되지 못하고 있는 느낌이 있다면, 이를 해결하기 위해 무엇을 할 수 있을까요?

간절히 바라는
마음의 힘

뒤러, 〈기도하는 손〉

알브레히트 뒤러 Albrecht Dürer (1471-1528)
독일 르네상스의 대표적인 화가이자 가장 위대한 작가 중 한 명으로 꼽힌다. 제단화, 종교화, 초상화, 자화상, 판화 등 다양한 분야에서 방대한 작품을 남겼고, 북유럽의 미술전통과 이탈리아 르네상스의 성과를 성공적으로 접목시킨 최초의 화가로 평가받는다. '독일 미술의 아버지'로 추앙받고 있다.

영화 〈타이타닉〉의 한 장면을 기억하시나요? 북대서양의 빙산과 충돌한 배가 가라앉고 구명정에 타지 못한 승객들은 차가운 밤바다 위에 속수무책 떠있습니다. 빙산이 떠 있던 바다는 영하 2도로 얼음물 그 자체였습니다. 남극해와 북극해 한가운데와 같습니다. 몸은 점점 굳어가고 호흡이 느려집니다.

승객들은 절박한 심정으로 기도를 올렸을 테지요. 생사의 갈림길보다 더 간절한 순간이 있을까요? 실화를 바탕으로 한 영화이기에 더 충격으로 다가옵니다. 아이만은 살릴 수 있기를 바라며 떠나 보내는 아버지의 마음, 다음 구명정으로 곧 따라가겠다는 남편의 거짓말을 믿어야 하는 아내의 심정은 어떠했을까요?

'간절함'은 인간의 가장 깊은 감정 중 하나입니다. 우리는 살아가면서 수많은 순간 무언가를 간절히 바랍니다. 사랑하는 이의 건강, 꿈꾸던 목표의 달성, 또는 단순히 평화로운 하루를 보내는 것일 수도 있겠죠. 이러한 간절함은 때로 우리의 손을 모아 기도하게 만들고, 때로는 우리의 삶 자체를 하나의 기도로 만들기도 합니다.

독일의 화가이자 판화가, 조각가인 알브레히트 뒤러의 대표적인 작품 〈기도하는 손〉은 바로 이러한 인간의 간절함을 예술로 승화시킨 걸작입니다. 이 작품을 통해 16세기 초 독일 르네상스의 거장이 포착한 인간의 간절함, 그리고 그것이 어떻게 시대를 초월한 예술적 감동으로 이어지는지를 살펴보려 합니다.

〈기도하는 손〉은 단순하면서도 깊은 영성을 담고 있습니다. 자체 제작한 파란색 바탕의 종이 위에 흰색 하이라이팅과 검은색 잉크로 정교하게 그려진 두 손은 중앙에 위치하여 관객의 시선을 사로잡습니다. 손가락은 서로 맞닿아 있고, 손바닥은 하늘을 향해 살짝 들려 있어 간절한 기도의 순간을 포착하고 있습니다.

손의 표현에서 가장 눈에 띄는 것은 그 세밀함입니다. 뒤러는 손가락 마디마다의 주름, 손톱의 형태, 심지어 손등의 핏줄까지 놀라울 정

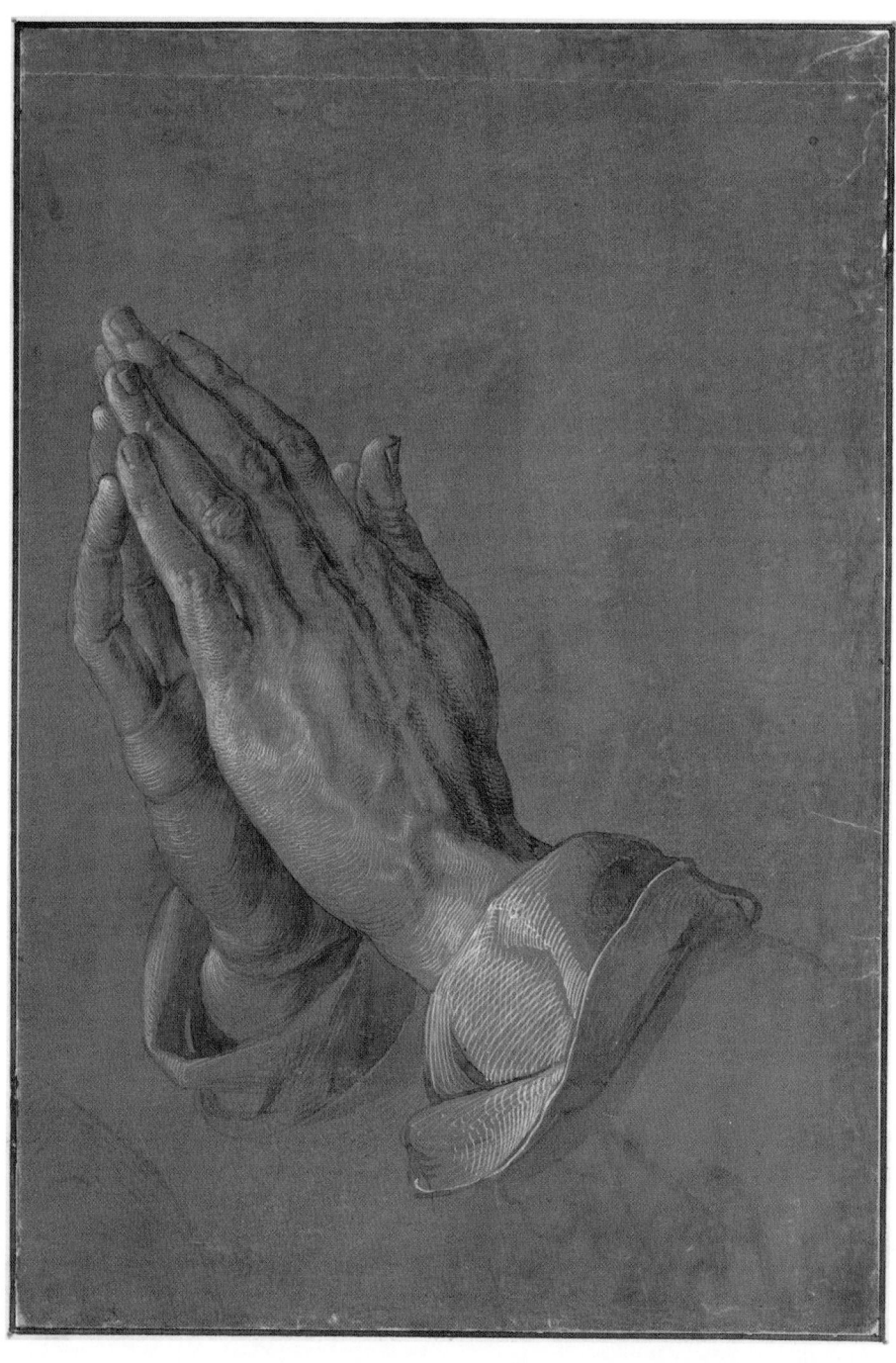

⟨기도하는 손 Praying Hands⟩, 1508?
파란색 종이에 잉크, 19.7×29.1㎝, 비엔나 알베르티나 미술관

도로 정교하게 묘사했습니다. 이러한 세밀한 표현은 단순히 기술적 완성도를 넘어, 인간의 육체성과 영성이 만나는 지점을 시각화한 것으로 해석할 수 있습니다.

회색 워시 기법으로 표현된 음영은 손에 입체감을 부여하며 동시에 영적인 빛에 감싸인 듯한 느낌을 줍니다. 손이 종이에서 튀어나올 것 같은 착각을 일으킵니다. 그림의 배경은 의도적으로 단순하게 처리되어 있어, 온전히 손에만 집중할 수 있게 합니다. 이러한 구도는 기도의 순간에 느끼는 고요함과 집중력을 효과적으로 전달합니다.

특히 주목할 만한 점은 이 손이 노동의 흔적을 보인다는 것입니다. 굳은살이 박힌 듯한 손가락과 약간 거친 피부의 표현은 이 손의 주인공이 귀족이나 성직자가 아닌 평범한 일상을 살아가는 사람임을 암시합니다. 이는 기도가 특별한 사람들만의 것이 아니라 모든 이의 일상에 깃들 수 있는 것임을 보여 주며, 모든 인간의 기도와 믿음의 가치를 동등하게 여겼음을 보여 주는 것으로 해석할 수 있습니다.

〈기도하는 손〉에서 느껴지는 감정은 경건함을 넘어섭니다. 간절함, 희망, 그리고 인간의 나약함과 강인함이 동시에 느껴집니다. 손가락이 꼭 맞닿아 있는 모습은 마치 서로를 지지하고 있는 듯한 인상을 주어, 기도를 통해 얻는 내적 힘을 상징하는 것으로 볼 수 있습니다.

헬러 제단화에 담긴
믿음과 열망

〈기도하는 손〉은 사실 더 큰 작품의 일부분이었습니다. 이 그림은

뒤러가 프랑크푸르트의 도미니크회 교회에 있는 〈헬러 제단화〉를 위해 준비한 습작 중 하나였습니다. 그래서 이 작품은 '사도의 손 연구(Studie z den Hannden eines Apostels)'로도 알려져 있습니다. 〈헬러 제단화〉 중앙 패널 오른쪽 하단에 두 손을 모으고 있는 붉은 옷의 사도를 그린 것입니다.

완성된 제단화는 불행히도 1729년 화재로 인해 뒤러가 작업한 중앙 패널이 소실되어 현재는 복제본만이 남아 있지만, 이 습작은 살아남아 후대에 독립적인 작품으로 인정받게 되었습니다. 이 사실은 예술 작품의 가치가 어떻게 시간과 상황에 따라 변화할 수 있는지를 보여 줍니다. 원래는 더 큰 그림을 위한 준비 과정에 불과했던 것이 오늘날에는 그 자체로 걸작으로 평가받고 있는 것이지요.

〈헬러 제단화〉는 원래 프랑크푸르트의 도미니크회 교회에 설치되었던 대형 제단화입니다. 중앙 패널과 두 개의 측면 패널로 구성된 삼면화(triptych) 형식을 취하고 있으며, 닫혔을 때와 열렸을 때 서로 다른 그림이 보이는 구조입니다. 〈헬러 제단화〉는 독일 프랑크푸르트의 귀족이자 정치인이며 상인인 야콥 헬러가 프랑크푸르트의 도미니크회 교회를 위해 의뢰한 작품입니다. 프랑크푸르트의 치안 판사이기도 했던 그는 뒤러와 마티아스 그뤼네발트에게 헬러 제단화를, 한스 백코펜에게 대형 십자가 조각을 의뢰한 예술 후원자입니다.

이 작품에서 뒤러의 뛰어난 명암 처리와 색채 사용이 돋보입니다. 인물들의 의복에 사용된 풍부한 색감과 섬세한 주름 표현은 당시 북유럽 르네상스 미술의 정점을 보여 줍니다. 또한 배경의 풍경 묘사에

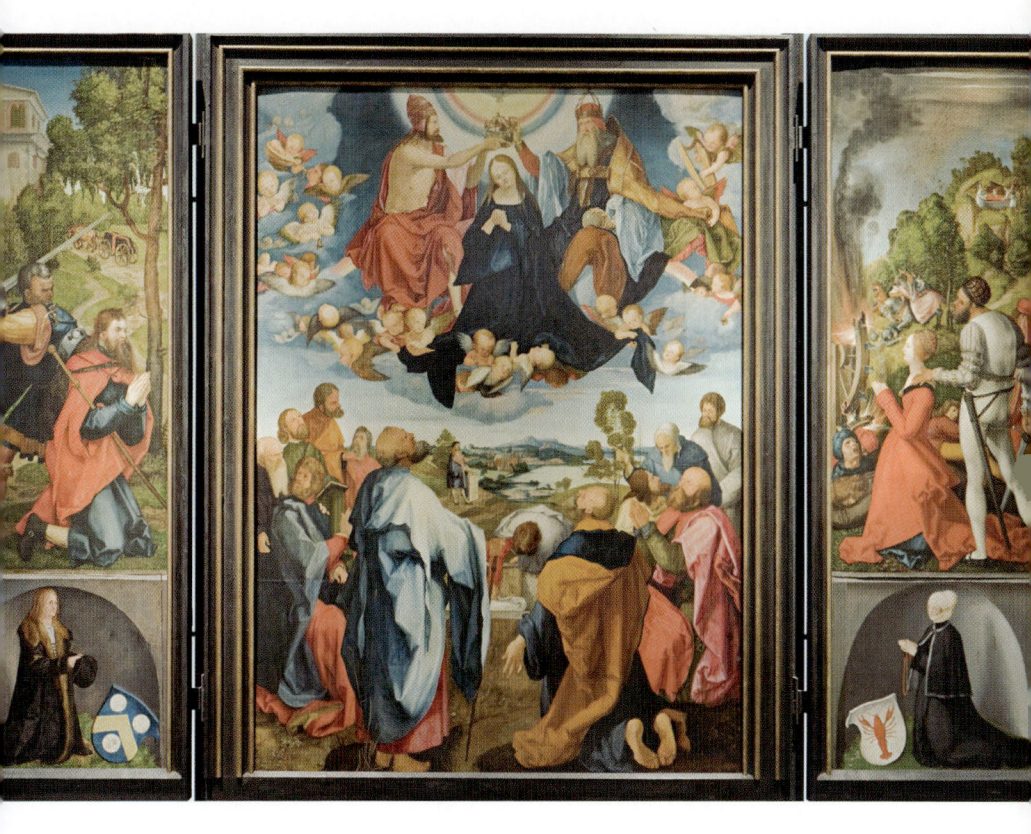

〈헬러 제단화 Heller Altarpiece〉, 1507-1509
목판에 유채, 슈테델 미술관, 프랑크푸르트 및 칼스루에 국립미술관

서도 뒤러의 뛰어난 관찰력과 표현력이 엿보입니다. 인물들의 개성적인 표현, 세밀한 디테일, 그리고 전체적인 구도의 조화는 뒤러가 이탈리아 르네상스의 영향을 받아 발전시킨 독자적인 스타일을 잘 보여 줍니다.

두 작품 모두에 뒤러는 간절함이라는 추상적인 감정을 구체적인 이미지로 승화시키는 데 성공했습니다. 〈기도하는 손〉에서는 단순하면서도 강렬한 이미지를 통해, 〈헬러 제단화〉에서는 복잡한 구도와 풍부한 상징을 통해 인간의 간절한 마음을 표현했습니다. 이를 통해 우리는 뒤러가 인간의 내면을 깊이 있게 탐구하고 표현할 줄 아는 진정한 예술가였음을 알 수 있습니다.

완벽을 향한 열망

뒤러는 북유럽 르네상스를 대표하는 예술가입니다. 뒤러는 어린 시절부터 예술을 향한 강한 열망을 보였습니다. 금 세공사였던 아버지의 작업장에서 정교한 기술을 익히다 자신의 재능을 발견합니다. 덕분에 뒤러는 어린 시절부터 세밀한 작업에 익숙했습니다. 이러한 배경이 〈기도하는 손〉과 같은 정교한 작품을 가능케 했습니다. 그의 자화상 습작들은 어린 나이부터 자신을 예술가로 인식하고 있었음을 보여 줍니다.

14세에 화가 미카엘 볼게무트의 문하생이 된 뒤러는 기술적 완성을 향한 강한 열망을 보였습니다. 뒤러는 끊임없이 스케치를 하고 연습

했는데 이것이 후에 그의 뛰어난 드로잉 실력으로 이어졌습니다. 이탈리아 르네상스의 기법과 사상을 배우기를 간절히 원했고, 이를 위해 1494년과 1505~7년 두 차례의 이탈리아 여행을 감행했습니다. 이 여행을 통해 이탈리아 르네상스의 기법과 사상을 접했고, 이는 뒤러의 예술 세계에 큰 영향을 미쳤습니다. 〈기도하는 손〉에서 볼 수 있는 정교한 명암법과 입체감은 이탈리아 르네상스의 영향을 받은 것으로 볼 수 있습니다.

또한, 지적 열망도 컸습니다. 뒤러는 레오나르도 다빈치의 지적 탐구를 향한 열망처럼 예술의 과학적 기초를 확립하기를 간절히 원했습니다. 수학과 기하학을 열심히 연구했고, 이를 바탕으로 원근법과 인체 비례에 대한 이론을 발전시켰습니다. 당대의 인문주의자들과 교류하며 폭넓은 지식을 쌓았고, 이는 작품에 깊이를 더했습니다.

지식을 향한 뒤러의 갈망은 여러 이론서의 저술로 이어졌습니다. 《측정론》,《인체비례론》등의 저서를 통해 자신의 예술 이론을 체계화하고 후대에 전하고자 했습니다. 뒤러는 예술가가 단순한 장인이 아닌 지적 창조자로 인정받기를 간절히 원했습니다. 자신의 작품에 서명(AD모노그램)을 하고, 자화상을 그리는 등 예술가로서의 정체성을 강하게 표현했습니다.

뒤러의 많은 작품이 깊은 종교적 신념을 반영합니다. 〈헬러 제단화〉나 〈기도하는 손〉 등의 작품은 그의 영적 갈망을 시각적으로 표현한 것이라 할 수 있습니다. 물론 의뢰를 받아 제작한 것이지만 종교 개혁 시기에 살았던 뒤러는 진정한 신앙의 의미를 깊이 고민했습니다. 그

의 후기 작품들에서는 이러한 영적 탐구의 흔적을 볼 수 있습니다. 정교한 세부 묘사와 완벽한 구도는 그의 완벽주의적 성향을 잘 보여 줍니다. 뒤러는 끊임없이 자신의 기술을 연마하고 개선하고자 했습니다. 〈기도하는 손〉 습작이 이러한 노력을 보여 줍니다.

〈기도하는 손〉은 시간이 지나면서 종교와 예술의 경계를 넘어 대중문화의 한 아이콘으로 자리 잡았습니다. 〈기도하는 손〉은 앤디 워홀부터 힙합 아티스트 드레이크까지 모두가 재현한 '세계에서 가장 유명한 손' 중 하나입니다. 이것은 예술 작품이 어떻게 시대를 초월하여 새로운 의미를 얻는지 보여 주는 좋은 예입니다. 원래 습작으로 그려진 작품이 독립적인 걸작으로 인정받게 된 것은 예술에서 드로잉의 가치를 새롭게 인식하게 된 계기가 되었습니다.

뒤러의 그림들 속
다양한 논란의 진실

기도하는 손의 모델에 대해서는 다양한 이야기가 전해집니다. 이름과 내용이 조금씩 다른 버전이 존재합니다. 그 가운데 한 버전을 소개합니다.

가난한 가운데 그림을 그리던 뒤러와 그의 형 알베르트는 미술학교에서 함께 공부를 하고 싶었지만 너무나 가난했습니다. 그래서 한 명이 고향에서 일을 하며 지원할 동안 다른 한 명이 미술 교육을 받고, 성공한 뒤 돌아와서 남은 사람이 공부하러 가기로 굳게 약속했습니다. 알베

르트의 손은 광산에서의 고된 노동으로 굳은살이 박히고 거칠어졌습니다. 오랜 시간이 흘러 뒤러가 성공하여 고향으로 돌아와 알베르트를 찾아갑니다. 창문 너머로 기도하는 목소리가 들립니다. "하느님, 감사합니다. 저의 손은 노동으로 거칠어지고 망가져 그림을 그리지 못하게 되었지만 동생인 뒤러가 유명한 화가가 되게 해 주셔서 감사합니다." 형의 기도를 듣고 눈물이 차오른 뒤러가 "이제 형 차례야."라고 말하지만 알베르트는 "나는 늦었어. 네가 성공한 것으로 나는 만족해."라고 말합니다. 뒤러는 눈물을 흘리며 형의 거친 손을 그림으로 남깁니다.

이 이야기는 후대에 지어진 이야기로 사실이 아닙니다. 뒤러의 아버지는 금 세공사였고 당대 최고 유망한 인쇄소를 운영하는 사업가였습니다. 학비를 댈 수 없을 정도로 가난하지 않았던 거죠. 〈기도하는 손〉 그림에 감동을 더하기 위해 만들어 낸 이야기입니다. 그리고 뒤러의 〈기도하는 손〉은 피부가 거칠기는 하지만 광산 노동자의 손이라고 하기에 무리가 있습니다. 그래서 이 손의 모델을 뒤러라고 보는 견해가 많습니다.

〈헬러 제단화〉와 관련해서도 흥미로운 이야기가 있습니다. 작품 속 인물 중 하나가 뒤러 자신이라는 주장입니다. 일부 미술사학자들은 제단화의 한 인물이 뒤러 자신의 모습을 그린 것이라고 주장합니다. 이 인물은 다른 이들과 달리 관람자를 바라보고 있고, 뒤러의 다른 자화상들과 유사한 특징을 보입니다. 중앙 패널의 중앙 배경을 자세히 보면 알브레히트 뒤러가 자신의 서명과 완성 연도가 적힌 패널을 들

고 서서 관객을 바라보는 걸 발견할 수 있습니다.

반대 의견도 있습니다. 일부 학자들은 종교화에 화가 자신의 모습을 넣는 것이 당시의 관행에 어긋난다고 주장합니다. 지나치게 오만한 행동이라는 의견입니다. 이 논란은 르네상스 시대 예술가의 자의식과 종교화의 전통 사이의 긴장 관계를 보여 주는 중요한 사례로 여겨지고 있습니다.

하지만 이것을 뒤러의 복수로 보는 주장도 있습니다. 헬러에 대한 뒤러의 분노는 1508년과 1509년에 쓴 아홉 통의 편지에 고스란히 드러나 있습니다. 처음 계약 당시 헬러는 뒤러에게 130플로린을 지불하기로 했습니다. 그러나 작업이 진행되면서 뒤러는 자신이 사용하는 재료의 품질과 작업에 들이는 노력을 고려할 때 이 금액이 너무 적다고 느꼈습니다. 특히 그가 사용한 파란색 안료인 울트라마린은 당시 금보다 비싼 재료였습니다. 뒤러는 헬러에게 편지를 보내 추가 비용을 요구했고, 결국 200플로린으로 계약 금액이 올랐습니다.

플로린은 1252년 이탈리아 피렌체 지방에서 유통된 금화입니다. 1플로린을 현재 가치로 계산하면 약 80만 원 정도로, 뒤러가 처음 계약했던 130플로린은 약 1억 400만 원입니다. 재계약한 금액인 200플로린은 현재 가치로 약 1억 6천만 원입니다. 이 과정에서 뒤러는 자신의 예술적 가치를 강력하게 주장했으며, 이것은 당시로서는 매우 이례적인 일이었습니다.

이런 후기는 르네상스 시대 예술가들의 사회적 지위 변화를 보여 주는 중요한 사례로 여겨집니다. 중세시대까지 손을 쓰는 장인으로

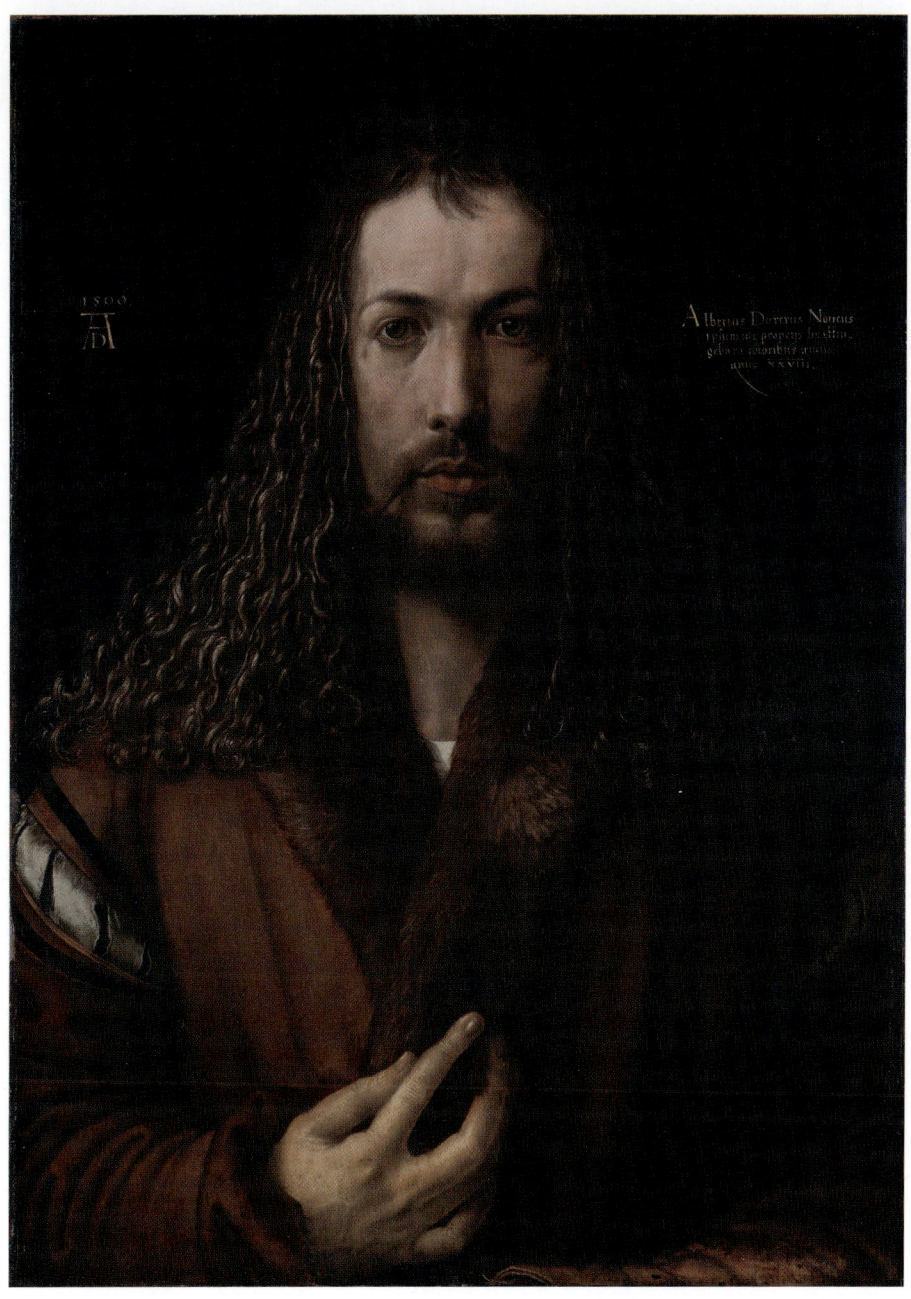

〈28세의 자화상 Self Portrait at the Age of Twnty Eight〉, 1500
목판에 유채, 49×67㎝, 독일 뮌헨 고전회화관

취급되던 화가들이 점차 자신의 창의성과 기술의 가치를 인정받기 시작했다는 것을 보여 주기 때문입니다.

뒤러는 예수 그리스도를 그린 성화에만 정면상을 그리던 당대의 관행을 깨뜨리고 자신의 모습을 정면으로 그린 적도 있습니다. 완전한 어둠인 검은 배경에 빛을 받아 빛나는 뒤러의 모습은 언뜻 보면 예수 그리스도의 성화로 보입니다. 이를 통해 우리는 뒤러의 작품이 단순한 종교화를 넘어 다양한 해석의 가능성을 열어 두고 있다는 점을 알 수 있습니다. 또한 뒤러가 자신의 예술가로서의 정체성과 종교적 신념 사이에서 어떤 고민을 했는지를 보여 주는 흥미로운 단서가 될 수 있습니다.

간절함의 힘

알브레히트 뒤러의 생애는 예술적 완성, 지식의 탐구, 사회적 인정, 영적 완성을 향한 간절한 열망의 파노라마였습니다. 뒤러의 작품에는 동물, 식물 등 자연물에 대한 정확한 관찰과 묘사가 돋보입니다. 이것은 르네상스 시대의 과학적 정신을 반영합니다. 뒤러는 예술과 과학의 경계를 넘나드는 르네상스적 인물이었습니다. 그는 인체의 비율, 원근법 등을 연구했고, 이러한 과학적 접근은 〈기도하는 손〉의 정확한 해부학적 묘사에서도 드러납니다.

또한 뒤러의 갈망들은 뛰어난 작품들로 결실을 맺었고, 그를 르네상스의 거장으로 만들었습니다. 그의 삶은 열정과 노력이 어떻게 한

개인을 시대를 대표하는 예술가로 만들 수 있는지를 보여 줍니다. 비록 결혼 생활은 행복하지 않았지만, 예술가로서의 성공뿐만 아니라 지적, 영적 성장을 동시에 추구했던 그의 모습은 오늘날 우리에게 균형 잡힌 삶의 모델을 제시합니다.

뒤러의 생애는 '간절히 바라는, 간절함의 힘'을 보여 줍니다. 그의 열망은 꿈에 그치지 않고 구체적인 행동과 끊임없는 노력으로 이어졌고, 북유럽 르네상스 예술의 새로운 지평을 열었습니다. 16세기에 그려진 습작 〈기도하는 손〉의 모습은 인간의 나약함과 강인함을 동시에 보여 줍니다. 도움을 구하는 간절함과 함께, 그 간절함 속에서 발견되는 내적 힘을 표현하는 것이죠.

〈기도하는 손〉은 단순한 손의 이미지를 통해 깊은 영적 경험을 표현함으로써, 예술이 재현을 넘어 영적 차원과 연결될 수 있음을 보여 주었습니다. 오늘날 우리도 각자의 분야에서 뒤러와 같은 간절함을 가지고 자신의 꿈을 추구한다면, 우리 시대만의 새로운 르네상스를 만들어 낼 수 있지 않을까요?

Q

- 삶에서 〈기도하는 손〉과 같은 간절함을 느꼈던 순간은 언제였나요?
- 지금 무엇을 간절히 바라나요?
- 〈기도하는 손〉에서 느껴지는 고요함과 집중력을 일상에서 어떻게 실천할 수 있을까요?

이상과 현실 사이에서
흔들리지 않는 법

라파엘로, 〈아테네 학당〉

라파엘로 산치오 다 우르비노 Raffaello Sanzio da Urbino (1483-1520)
16세기에 활동했던 이탈리아의 예술가로 레오나르도, 미켈란젤로와 함께 르네상스의 3대 거장으로 불린다. 짧은 생애에 남긴 수많은 걸작이 미술사에 끼친 영향은 지대하며, 19세기 전반까지 고전의 규범으로 받아들여졌다. 입체감이 살아 있고, 특히 원근감이 놀라울 정도로 환상적인 특징이 있다.

이탈리아 로마의 바티칸 궁전 내 '서명의 방(Stanza della Segnatura)'의 네 벽면에는 각각 철학, 신학, 법, 예술을 주제로 한 벽화가 그려져 있습니다. 이 가운데 시선을 사로잡는 거대한 벽화가 있는데, 바로 철학을 상징하는 라파엘로의 〈아테네 학당〉입니다. 이 작품은 르네상스 미술의 정수를 보여 주는 걸작으로, 복잡한 구성과 깊은 상징성으로

오랜 연구와 해석의 대상이 되어 왔고, 인류 지성사의 정수를 한 폭의 캔버스에 담아낸 르네상스 정신의 결정체입니다.

작품의 배경은 그리스 십자가 형태의 웅장한 건축물 내부입니다. 이는 당시 건축 중이던 성 베드로 대성당에서 영감을 받은 것으로 알려져 있으며, 브라만테의 건축 설계에 영향을 받았다고 합니다. 중앙의 거대한 아치형 구조물은 깊이감을 더하고, 그 너머로 보이는 청명한 하늘은 무한한 공간감을 자아냅니다. 이러한 건축적 배경은 그리스 철학의 정신적 고향인 아테네를 상징하면서도, 동시에 기독교 세계관을 대표하는 십자가 형태를 취함으로써 고대 그리스 철학과 기독교 신학의 조화라는 르네상스의 이상을 상징적으로 표현합니다.

건물의 구조적 특징들도 주목할 만합니다. 바닥의 기하학적 패턴은 르네상스 시대의 정확한 원근법 기술을 보여 주며 동시에 수학과 기하학을 향한 당대의 관심을 반영합니다. 중앙 아치의 장식으로 사용한 그리스식 프레트 문양은 그리스 문화와의 연속성을 상징하죠.

작품의 중심에는 플라톤과 아리스토텔레스가 있습니다. 이 두 철학자는 작품 전체의 중심축을 형성하며, 그들의 대조적인 철학을 시각적으로 표현합니다. 플라톤은 왼쪽에 서 있는데, 나이 든 모습으로 묘사되어 있습니다. 회색 수염을 기르고 맨발로 서 있는 그의 모습은 세속적인 것들을 초월했음을 암시합니다. 오른손은 하늘을 가리키고 있는데 이것은 그의 이데아론을 상징합니다. 플라톤에게 있어 진정한 실재는 이 세상 너머의 이데아 세계에 존재하며, 우리가 보는 현실 세계는 그 이데아의 그림자에 불과하다는 철학을 시각화한 것입니다.

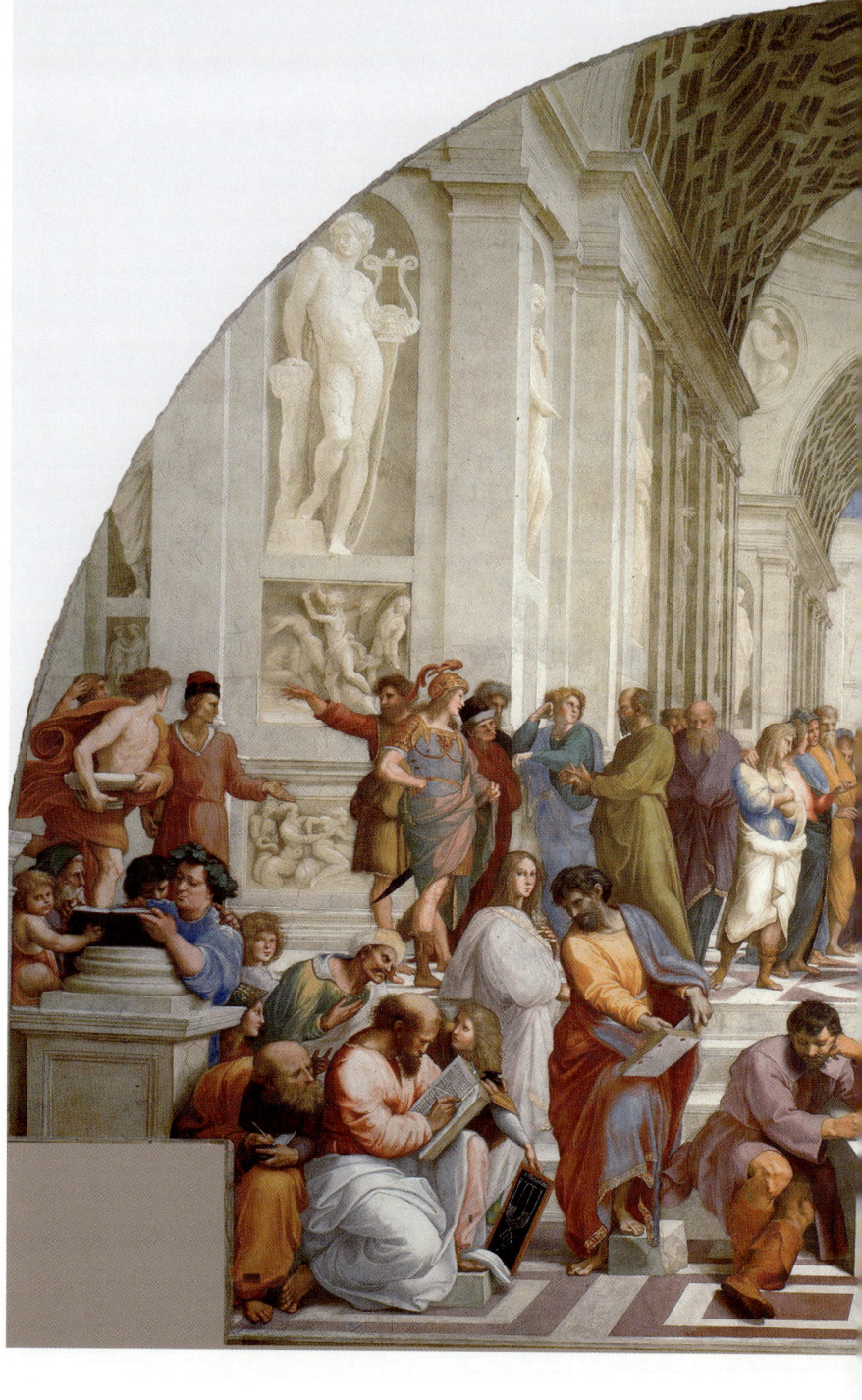

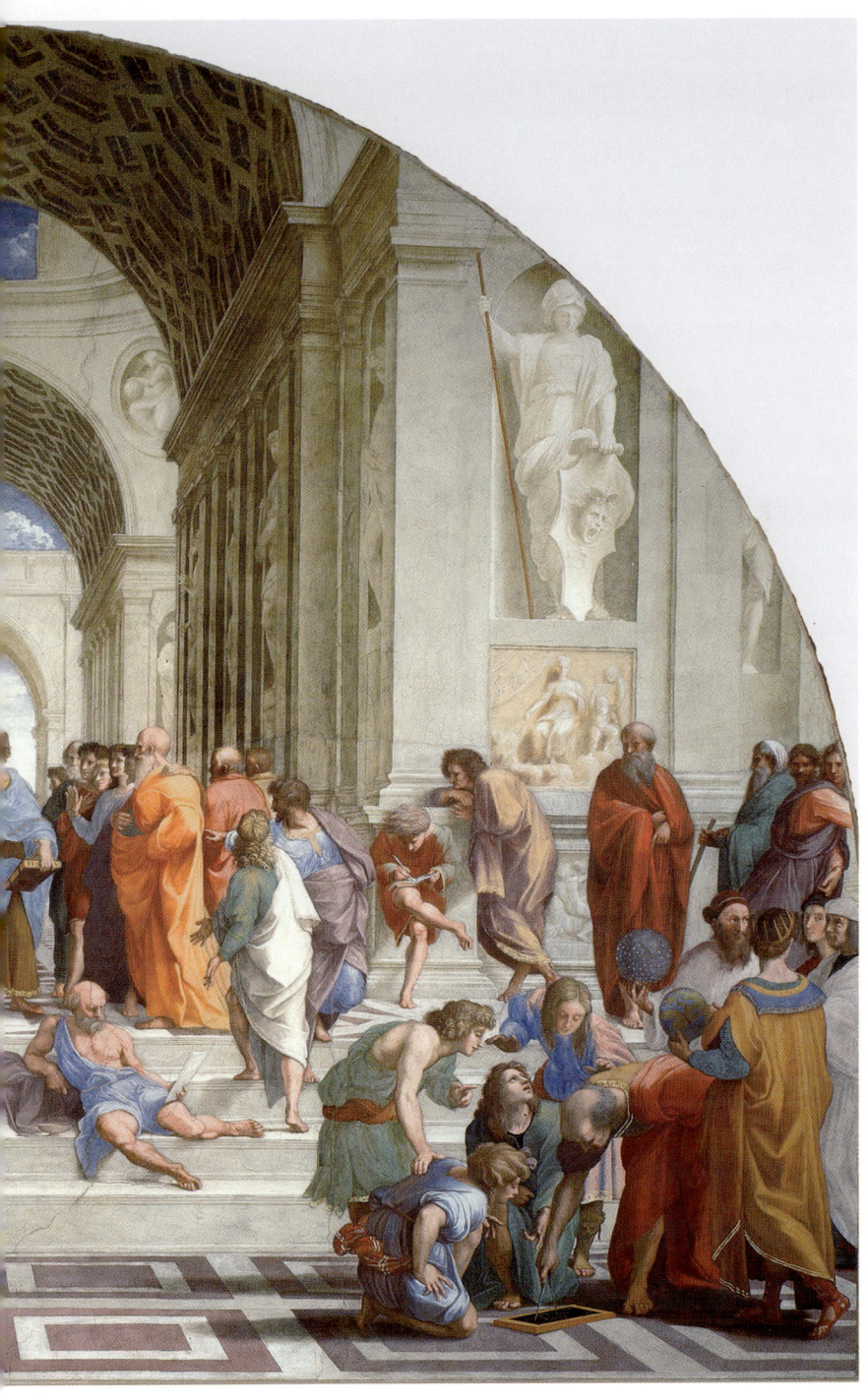

〈아테네 학당 The School of Athens〉, 1509-1511
프레스코, 770×500㎝, 바티칸 사도궁전

아리스토텔레스는 플라톤의 오른쪽에 서 있고, 더 젊고 활력 있는 모습으로 그려져 있습니다. 샌들을 신고 금색으로 장식된 옷을 입고 있어 현실 세계를 향한 그의 관심을 암시합니다. 아리스토텔레스의 오른손은 지면을 향해 뻗어 있어 그의 경험주의적 철학을 나타냅니다. 그에게 있어 진리는 이 세상의 구체적인 사물들을 관찰하고 연구함으로써 도달할 수 있는 것이었습니다.

두 철학자가 들고 있는 책도 중요한 상징적 의미를 지닙니다. 플라톤은 《티마이오스》를, 아리스토텔레스는 《니코마코스 윤리학》을 들고 있습니다. 《티마이오스》는 우주론을 다룬 플라톤의 대화 편으로 그의 형이상학적 사상을 대표합니다. 《니코마코스 윤리학》은 아리스토텔레스의 윤리학 저작으로 현실 세계에서의 덕과 행복을 논합니다.

이 두 책의 대비는 두 철학자의 사상적 차이를 더욱 강조합니다. 라파엘로는 이 두 철학자를 대립구도가 아닌 나란히 걸어가는 모습으로 그림으로써 두 사상의 조화와 상호 보완성을 강조하고 있습니다. 이것은 르네상스 시대의 종합적 세계관을 반영하는 것인데, 서로 다른 철학적 입장들이 궁극적으로는 진리 탐구라는 하나의 목표를 향해 나아간다는 메시지를 전달합니다.

위대한 지성들의
화합

플라톤과 아리스토텔레스를 둘러싸고 다양한 철학자, 과학자, 예술가들이 배치되어 있습니다. 이들의 정확한 신원에 대해서는 학자들

사이에 이견이 있지만, 대체로 다음과 같이 해석됩니다.

왼쪽 아래에는 피타고라스로 추정하는 인물이 무언가를 책에 쓰고 있습니다. 제자들에게 수학을 가르치는 것처럼 보이기도 합니다. 그의 옆에는 음악의 화음을 상징하는 서판을 들고 있는 인물이 있어, 피타고라스 학파가 발견한 음악과 수학의 관계를 암시합니다.

중앙 계단에 홀로 누운 인물은 디오게네스로 추정합니다. 단순한 옷차림과 고립된 자세는 그의 견유학파 철학, 즉 물질적 욕망을 거부하고 단순한 삶을 추구한 사상을 반영합니다. 디오게네스의 존재는 다른 철학자들과의 대조를 통해 다양한 철학적 관점을 보여 줍니다.

왼쪽 중앙에는 소크라테스로 추정되는 인물이 있습니다. 납작한 코와 대머리 모습으로 묘사된 그는 손가락을 세어가며 논증하는 듯한 모습을 보이고 있습니다. 소크라테스의 문답법, 즉 대화를 통해 진리를 탐구하는 그의 철학적 방법을 상징합니다.

오른쪽 전경에서는 유클리드 또는 아르키메데스로 해석되기도 하는 인물이 기하학적 도형을 그리고 있고, 주변의 학생들이 그의 설명을 주의 깊게 듣고 있습니다. 이 장면은 르네상스 시대의 수학과 과학을 향한 깊은 관심을 반영하고, 동시에 고대 그리스의 기하학 전통이 르네상스 시대까지 이어지고 있음을 보여 줍니다.

오른쪽에 천구를 들고 있는 조로아스터와 지구본을 들고 있는 프톨레마이오스로 추정되는 인물들이 있습니다. 이들의 존재는 천문학과 지리학의 중요성을 강조하며, 동시에 르네상스 시대의 폭넓은 지적 관심사를 반영합니다.

특히 주목할 만한 점은 라파엘로가 동시대의 인물들을 고대 철학자의 모습으로 포함시켰다는 것입니다. 예를 들어, 계단 앞 작은 탁상에 홀로 앉아 턱에 손을 괸 우울한 표정의 인물은 헤라클레이토스인데 미켈란젤로의 모습을 본떠 그렸다고 알려져 있습니다. 라파엘로가 고대와 현대를 연결하려 했음을 보여 주며, 동시에 동시대 예술가를 향한 존경을 표현한 것으로 해석할 수 있습니다.

라파엘로는 자신의 자화상도 오른쪽 하단 끝에 포함시켰는데, 유일하게 관람자를 정면으로 바라봅니다. 그는 예술가의 지위를 기술자에서 지식인으로 격상시키고자 했습니다. 또한 자신을 위대한 철학자들과 동등한 위치에 놓음으로써 위대한 지성의 계보에 포함되고자 하는 야심을 보여 주며, 동시에 관람자를 작품 속으로 초대하는 효과를 줍니다.

작품의 색채 사용도 주목할 만합니다. 중심인물인 플라톤과 아리스토텔레스의 의상은 각각 붉은색과 청색으로 상호 보완적이면서도 대비를 이루어 시선을 집중시킵니다. 색채의 대비로 두 철학자의 사상적 차이를 시각적으로 강조했지만, 전체로는 부드러운 파스텔 톤을 사용하여 조화로운 분위기를 만들었습니다. 이러한 색채 사용은 다양한 철학적 관점이 궁극적으로는 조화를 이룬다는 메시지를 전달합니다.

라파엘로의 뛰어난 원근법 사용은 이 작품의 또 다른 특징입니다. 중앙 아치의 끝, 두 중심인물 사이에 위치한 소실점은 관람자의 시선을 자연스럽게 유도합니다. 이러한 정확한 원근법의 사용은 레오나르도 다빈치의 영향을 받은 것으로 알려져 있습니다. 원근법은 단순히

기술적인 성취를 넘어, 르네상스 시대의 과학적 정신과 자연의 정확한 관찰을 상징합니다.

인물의 배치와 구도에도 의미가 있습니다. 전경의 인물들은 큰 원을 이루고 있는데, 중앙의 두 철학자를 향해 수렴합니다. 이러한 구도는 다양한 학문과 사상이 궁극적으로 철학이라는 중심으로 모여든다는 메시지를 전합니다. 또한, 인물들의 다양한 자세와 표정, 그리고 상호작용은 활발한 지적 교류와 토론의 분위기를 생생하게 표현합니다.

예술로 구현된 지성의 세계

〈아테네 학당〉은 다양한 층위에서 해석될 수 있습니다. 철학사 관점에서는 고대부터 르네상스까지 이어지는 서양 철학의 계보를 보여줍니다. 플라톤과 아리스토텔레스를 중심으로 한 고대 그리스 철학자들, 그리고 그들의 모습을 빌린 르네상스 시대 인물들의 공존은 철학적 전통의 연속성을 강조합니다. 지식의 분류학 관점에서 이 작품은 당대의 7자유학예(문법, 수사학, 논리학, 산술, 기하학, 천문학, 음악)를 시각화한다고 볼 수 있습니다. 각 인물들이 대표하는 학문 분야들은 이러한 자유학예의 구분을 반영하며, 동시에 이들이 하나의 공간에 공존함으로써 지식의 통합적 성격을 강조합니다.

1504년경 피렌체로 이주한 라파엘로는 레오나르도와 미켈란젤로의 작품을 접하게 됩니다. 이 시기의 경험은 〈아테네 학당〉에 직접적인 영향을 미쳤는데, 레오나르도의 원근법과 인물 표현 기법, 미켈란

젤로의 강렬한 인체 묘사 등을 라파엘로만의 방식으로 소화하여 〈아테네 학당〉에 적용했습니다. 특히 정교한 원근법과 해부학적으로 정확한 인물 묘사는 이 시기에 습득한 기술의 결과물입니다.

1508년 로마로 온 라파엘로는 고대 로마의 유적과 유물을 직접 접하며 고전 문화에 대한 이해에 깊이를 더했습니다. 〈아테네 학당〉의 건축적 배경이 고전 양식을 따르고 있는 것은 이러한 경험의 결과입니다. 바티칸의 풍부한 서적들을 통해 철학과 과학 지식을 넓힌 것 또한 〈아테네 학당〉에 등장하는 다양한 철학자와 과학자들을 정확하게 표현하는 데 도움을 주었습니다. 신플라톤주의 해석에 따르면 이 작품은 현실 세계에서 이데아 세계로의 상승을 묘사한다고 볼 수도 있습니다. 건물 하단부에서 시작하여 중앙의 플라톤과 아리스토텔레스를 거쳐 상단의 하늘로 이어지는 수직적 구도는 이러한 해석을 뒷받침합니다.

르네상스 이상의 구현이라는 관점에서 볼 때 〈아테네 학당〉은 고전과 현대, 종교와 철학, 예술과 과학의 조화를 완벽하게 보여 줍니다. 고대 그리스 철학자들과 르네상스 시대 인물들의 공존, 기독교적 건축 양식 속의 그리스 철학자들, 그리고 예술적 표현을 통한 철학적, 과학적 개념의 전달 등은 르네상스 시대가 추구했던 지식의 통합과 조화의 이상을 시각화한 것입니다. 작품 속 세부적인 상징들도 주목할 만합니다. 건물 좌우의 벽에 위치한 아폴로와 아테나(미네르바) 조각상은 각각 예술과 지혜를 상징합니다. 〈아테네 학당〉이 철학만을 다루는 것이 아니라 예술과 지혜가 조화를 이루는 이상적인 지성의 전당

을 표현하고 있음을 의미합니다.

이 가운데 특히 주목할 만한 점은 뛰어난 인물 표현 능력입니다. 각 인물들의 개성과 심리 상태가 섬세하게 표현되어 있으며, 정신을 신체적 행동으로 표현하는 기법은 이전의 미술에서는 볼 수 없었던 새로운 시도였습니다. 철학자들의 외양을 묘사하는 것을 넘어, 그들의 사상과 성격까지도 시각화하려는 라파엘로의 노력을 보여 줍니다.

〈아테네 학당〉의 또 다른 중요한 특징은 프레스코화라는 점인데, 프레스코 기법은 회반죽이 마르기 전에 빠르게 작업을 완성해야 하기에 고도의 기술과 계획성을 요구합니다. 때문에 라파엘로가 고대 그리스 철학과 당대의 인문주의 사상을 깊이 이해하고 있지 않았다면, 〈아테네 학당〉과 같이 복잡하고 함축적인 작품을 구상하고 실행하는 것은 불가능했을 것입니다. 이렇게 거대하고 복잡한 구성의 작품을 프레스코로 완성했다는 사실 자체로 그의 뛰어난 실력을 증명합니다.

〈아테네 학당〉은 라파엘로의 생애와 예술적 발전 과정이 집약된 작품이라고 할 수 있습니다. 성장 배경, 교육, 예술적 영향, 지적 호기심, 사회적 네트워크, 그리고 개인적 야망이 모두 이 한 작품 속에 녹아들어 있습니다. 〈아테네 학당〉은 라파엘로라는 한 예술가의 전 생애와 르네상스 시대 정신이 완벽하게 조화를 이룬 결정체인 것입니다.

인류의 영원한 과제, 지식과 지혜의 추구

라파엘로의 〈아테네 학당〉은 과거와 현재, 이상과 현실을 조화롭게

통합한 르네상스 미술의 정수를 보여 주며, 고대 그리스의 지혜와 르네상스 시대의 새로운 지식을 연결합니다. 플라톤과 아리스토텔레스와 같은 고대 철학자들이 르네상스 시대의 건축물 안에 있으며, 동시대 예술가들의 모습을 본뜬 인물들과 함께 어우러져 있습니다. 과거의 지혜가 현재에도 여전히 유효하며, 새로운 시대의 지식과 조화롭게 공존할 수 있음을 보여 줍니다.

라파엘로는 이상과 현실의 균형을 추구합니다. 플라톤이 상징하는 이상주의적 철학과 아리스토텔레스가 대표하는 경험주의적 접근이 중앙에서 대등하게 마주한 모습은 이 두 가지 관점이 모두 중요하며, 진정한 지혜는 이들의 조화에서 나온다는 메시지를 전달합니다. 또한, 예술과 과학의 융합을 통해 르네상스 시대의 이상적인 지식의 모습을 제시합니다. 정교한 원근법과 수학적 구도는 예술적 아름다움과 과학적 정확성이 조화를 이룰 수 있음을 보여 줍니다. 이것은 당시의 '보편적 인간' 이상을 반영하는 것이기도 합니다.

이 작품을 통해 시간의 경계마저 넘어선 라파엘로는 고대의 철학자들과 르네상스 시대의 인물들을 같은 공간에 존재시킴으로써 지식과 지혜의 추구가 시대를 초월하는 인류의 영원한 과제임을 상기시킵니다. 단순히 과거를 재현하거나 이상적인 세계를 그리는 데 그치지 않습니다. 과거의 지혜를 현재의 관점에서 재해석하고, 이상적인 개념을 현실의 형태로 구현하며, 서로 다른 사상과 학문을 하나의 조화로운 비전으로 통합합니다. 라파엘로는 르네상스 시대의 이상인 '새로운 탄생(rinascimento)'의 진정한 의미를 시각화했습니다.

오늘날 우리에게 〈아테네 학당〉은 여전히 유효한 지적 탐구의 모델을 제시합니다. 다양한 지식과 관점을 포용하고, 과거와 현재를 연결하며, 이상과 현실의 균형을 추구하는 라파엘로의 비전은 현대 사회에서도 중요한 메시지를 전달합니다. 특히 지식의 파편화와 전문화가 심화되는 현대 사회에서 〈아테네 학당〉이 보여 주는 통합적 지식의 비전은 더욱 의미 있게 다가옵니다.

우리는 이 작품을 감상하면서, 라파엘로가 꿈꾸었던 이상적인 지성의 세계를 현실에서 어떻게 구현할 수 있을지, 그 과정에서 각자가 어떤 역할을 할 수 있을지 깊이 고민해 봐야 할 것입니다.

〈아테네 학당〉은 르네상스 시대의 세계관, 지식에 대한 태도, 그리고 인간 중심적 사고를 총체적으로 보여 주는 시각적 철학서라고 할 수 있습니다. 라파엘로는 이 작품을 통해 과거와 현재, 이상과 현실, 다양한 학문 분야를 아우르는 조화로운 지성의 세계를 그려냈습니다. 이 작품이 오늘날까지도 우리에게 깊은 영감을 주는 이유는 바로 이러한 인류 지성사를 총집합한 위대한 유산이기 때문일 것입니다.

Q

- 〈아테네 학당〉 속 인물과 만날 수 있다면 누구와 어떤 대화를 나누고 싶은가요?
- 라파엘로는 〈아테네 학당〉에 '이상적 아름다움'을 담았습니다. 내가 추구하는 이상적인 아름다움은 무엇인가요?
- 삶에서 완벽을 추구하는 부분이 있다면 무엇인가요?

Part 3.

진짜 가치 있는 것은
보이지 않는다

· 시야를 넓히고 싶을 때 보는 그림 ·

진짜로 타인을 이해하기 위해 필요한 것들

렘브란트, 〈돌아온 탕자〉

렘브란트 하르먼손 판레인 Rembrandt Harmenszoon van Rijn (1606-1669)
렘브란트는 '빛과 어둠의 대가'로 불린다. 키아로스쿠로 기법을 완벽하게 구사하여 극적인 효과를 만들어 내고, 인물의 내면 심리를 섬세하게 포착하여 표현하는 능력이 탁월했다. 말년으로 갈수록 인간의 본질과 감정에 대한 깊은 통찰을 작품에 담으며 반 고흐, 피카소 등 후대 예술가들에게 지대한 영향을 미쳤다.

"오래된 떡갈나무에 노란 손수건을 달아 주세요."

1971년 뉴욕 포스트에 칼럼 하나가 실립니다. 〈Going Home〉이라는 제목의 이 칼럼에는 형기를 마치고 막 출소한 한 남자가 고향으로 돌아가는 사연이 담겨 있습니다. 이 남자는 자신이 수감되어 있던 3년 간 홀로 아이를 키우며 고생하는 아내를 생각하며 죄책감에 시달렸습

니다. 그러나 가석방이 확정된 남자는 출소 직전 아내에게 편지를 보냅니다. 만약 마을 어귀의 떡갈나무에 노란 손수건이 매어 있다면 자신을 용서한 줄 알고 버스에서 내리고, 만약 손수건이 없다면 버스에서 내리지 않고 그대로 지나치겠다는 내용이었습니다. 마침내 버스가 마을 어귀에 이르고, 오래된 떡갈나무에 매인 노란 손수건이 바람에 나부끼고 있습니다. 아내는 남편을 용서한 것입니다.

이 글은 사랑, 환대, 그리고 돌아온 두 번째 기회를 의미하는 감동적인 이야기입니다. 그런데 이 모든 키워드를 담은 그림도 하나 존재합니다. 바로 렘브란트의 〈돌아온 탕자〉입니다. 〈돌아온 탕자〉는 성경의 누가복음 15장 11-32절에 나오는 탕자를 비유하고 있습니다.

작은 아들은 아버지에게 유산을 미리 요구하여 받은 뒤 먼 나라로 가서 방탕한 생활을 하다 모든 것을 탕진합니다. 굶주림과 고난 끝에 아들은 회개하고 집으로 돌아오기로 결심합니다. 그런데 놀랍게도 아버지는 모든 재산을 탕진하고 돌아온 아들을 따뜻하게 맞아 주고 용서합니다. 렘브란트는 이 이야기에서 가장 극적인 순간, 바로 아들이 돌아와 아버지의 용서를 받는 장면을 포착했습니다.

그림의 중심에는 두 인물이 있습니다. 무릎 꿇은 아들과 그를 포옹하는 아버지입니다. 배경은 어둡고 간소하게 처리되어 있어 인물들의 감정과 관계에 집중하게 하고, 빛이 아버지와 아들에게 집중되어 있어 이들의 재회가 작품의 핵심임을 강조합니다.

때로는 한 폭의 그림이 수천 마디 말보다 더 강력한 메시지를 전달합니다. 렘브란트의 〈돌아온 탕자〉는 단순한 성경 이야기의 재현을

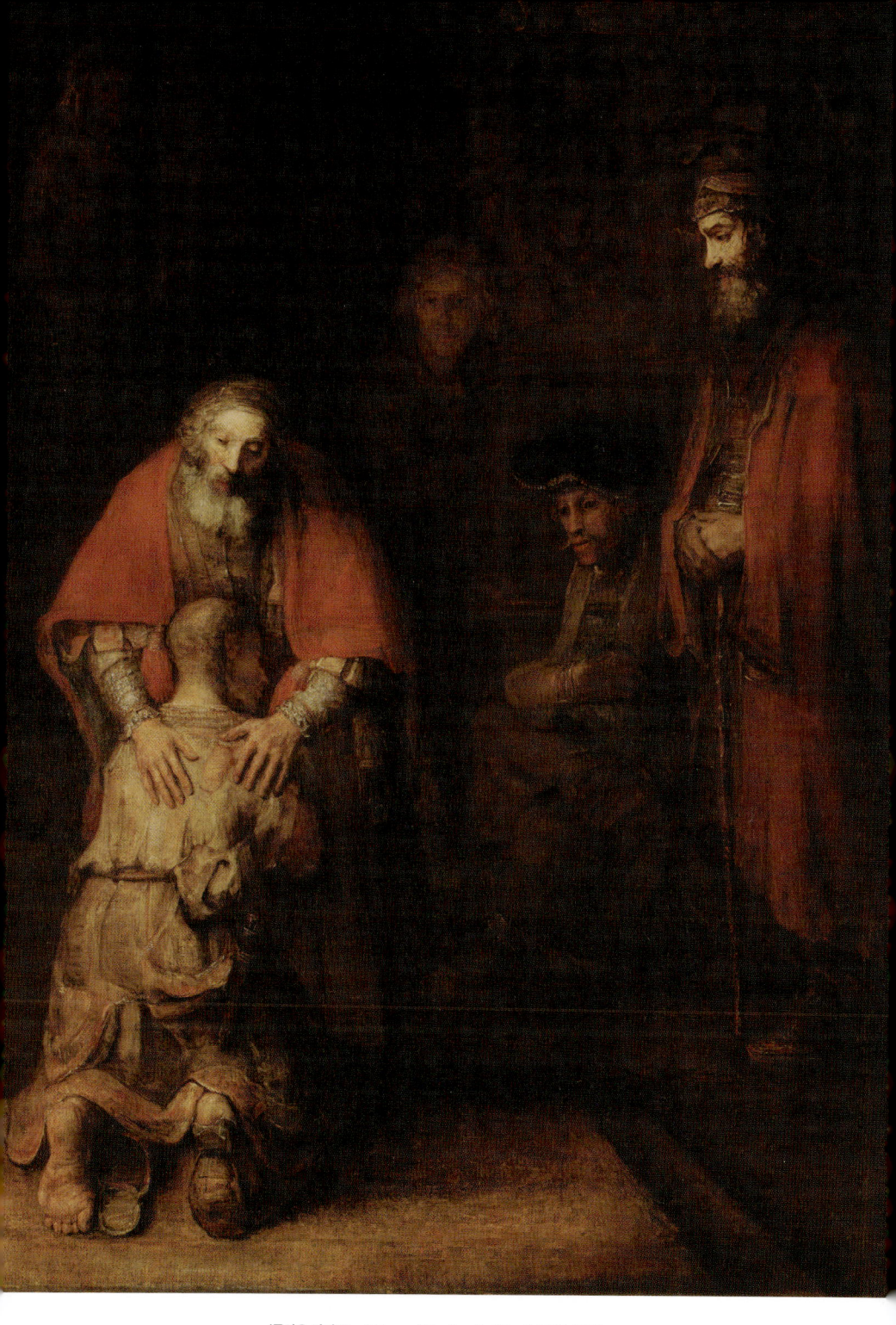

〈돌아온 탕자 The Return of the Prodigal Son〉, 1661-1669
캔버스에 유채, 205×262㎝, 러시아 상트페테르부르크 에르미타주 미술관

넘어섭니다. 이 그림은 인간의 가장 근원적인 욕구인 용서받고 싶은 마음과 조건 없이 사랑하고 싶은 마음을 담았습니다. 오늘날까지도 이 그림이 우리에게 강한 반향을 일으키는 이유는 무엇일까요? 그리고 이 오래된 걸작이 현대 사회에서 어떤 의미를 가질 수 있을까요?

빛으로 표현한 내면

아들의 모습을 보시죠. 그의 옷은 누더기입니다. 머리는 밀었고, 신발은 닳아 없어졌습니다. 그가 겪은 고난과 고통을 상징합니다. 자세는 어떻습니까? 완전한 항복과 회개를 나타내고 있습니다. 아버지의 발 앞에 무릎을 꿇고 있으며, 얼굴을 아버지의 가슴에 묻고 있습니다.

아버지의 모습은 연민과 사랑으로 가득 차 있습니다. 손은 아들의 어깨를 부드럽게 감싸고 있는데, 보호와 위안, 그리고 무조건적인 수용을 의미합니다. 얼굴에는 깊은 감정이 새겨져 있습니다. 눈은 거의 감겨 있지만 표정에서 우리는 기쁨과 안도, 약간의 슬픔을 읽을 수 있습니다. 특히 손이 주목할 만한데, 왼손은 강하고 남성적인 반면, 오른손은 부드럽고 여성적으로 묘사되어 있습니다. 이는 아버지의 사랑이 힘과 부드러움을 동시에 지니고 있음을 암시합니다.

아버지의 오른쪽으로 다른 인물이 서 있습니다. 아버지와 같은 붉은 옷을 입었고 빛을 받아 밝은 곳에 있는 것으로 보아 장자인 형으로 추정됩니다. 아버지와 동생에게서 약간 거리를 두고 있으며, 이 감동적인 순간을 지켜보고 있습니다. 그의 표정과 자세는 복잡한 감정을

드러냅니다. 놀라움, 의구심, 그리고 질투와 못마땅함이 엿보입니다.

렘브란트의 가장 큰 특징 중 하나는 강렬한 빛과 어둠의 대비, 즉 '키아로스쿠로 기법'입니다. 중심 인물들인 아버지와 둘째 아들은 따뜻한 황금빛 조명에 둘러싸여 있습니다. 반면, 그림의 오른쪽에 선 인물들은 상대적으로 어둠 속에 있습니다. 이러한 빛의 사용은 단순한 시각적 효과를 넘어 순간의 신성함과 중요성을 강조합니다. 마치 신의 은총이 이 용서와 화해의 순간을 비추고 있는 것 같지 않나요? 동시에 오른쪽 인물들의 어두움은 그들이 이 감동적인 재회의 순간에 완전히 참여하지 못하고 있음을 암시합니다.

색채 사용도 주목할 만합니다. 아버지의 붉은 망토와 아들의 누런 누더기 옷의 대비를 보세요. 붉은색은 전통적으로 사랑과 권위를 상징합니다. 아버지의 붉은 망토는 그의 사랑과 용서, 가장으로서의 권위를 나타냅니다. 아들의 누런 누더기 옷은 그의 비참한 상태와 겸손을 보여 줍니다. 이 색채의 대비는 아들의 비참한 상태와 아버지의 풍요로운 사랑을 더욱 강조하고 있습니다.

구도 또한 당시에는 혁신적인 시도였습니다. 그림은 전체적으로 삼각형 구도를 이루는데, 이는 안정감과 조화를 느끼게 합니다. 마치 오랜 방황 끝에 찾아온 평화를 시각적으로 표현한 것 같습니다. 또한 전통적인 종교화와 달리, 렘브란트는 화면의 중심을 약간 오른쪽으로 치우치게 배치했습니다. 관람자의 시선을 자연스럽게 이끄는 동시에 긴장감을 만들어 낸 것입니다.

삶의 굴곡을
예술로 풀어내다

렘브란트는 1606년 네덜란드 라이덴에서 태어났습니다. 20대 초반부터 뛰어난 재능을 인정받아 암스테르담에서 성공적인 화가로 자리 잡았으나, 1640년대부터 큰 시련을 겪기 시작합니다. 우선 1642년 그의 아내 사스키아가 사망합니다. 1656년에는 파산을 선고받아 경제적으로 큰 어려움을 겪었고, 1663년에는 두 번째 아내였던 헨드리키에도 세상을 떠납니다. 〈돌아온 탕자〉는 이러한 개인적 비극을 겪은 이후 말년인 1660년대에 그려졌습니다.

〈돌아온 탕자〉는 그의 인생 경험이 깊이 반영된 작품입니다. 경제적 몰락, 사랑하는 이들의 상실 등 인생의 굴곡을 겪은 렘브란트는 아버지의 연민 어린 표정이나 아들의 비참한 모습 등을 통해 자신이 깨달은 삶의 진리를 전달하고자 했습니다. 아들의 귀환은 단순한 물리적 이동이 아니라 내적 여정의 결과입니다. 마찬가지로 아버지의 용서 역시 깊은 내적 성숙의 결과로 볼 수 있습니다.

렘브란트는 이 작품을 통해 용서와 화해, 그리고 인간의 연약함에 대한 깊은 이해를 표현했습니다. 예술적 원숙함뿐만 아니라 삶의 지혜와 영적 깊이가 함께 담긴 것입니다. 어쩌면 렘브란트는 자신을 탕자와 동일시하면서, 동시에 용서하는 아버지의 모습에서 위안을 찾았을지도 모릅니다.

또한, 〈돌아온 탕자〉는 바로크 미술의 정수를 보여 주는 작품으로 평가받습니다. 바로크 미술의 특징은 바로 극적인 표현, 강렬한 명암

대비, 감정의 깊이 있는 표현입니다. 이 작품은 이러한 바로크 미술의 특징을 완벽하게 구현하는 동시에 렘브란트만의 독특한 스타일을 보여 줍니다.

렘브란트의 후기 작품들은 초기의 화려함과는 다른 깊이 있는 내면성이 나타납니다. 색채는 더욱 절제되었지만, 감정의 표현은 더욱 풍부해졌지요. 또 다른 중요한 의의는 종교화의 새로운 해석을 제시했다는 점입니다. 전통적인 종교화와 달리, 렘브란트는 성경 이야기를 매우 인간적이고 현실적으로 해석했습니다. 르네상스 이후 발전한 인본주의 정신을 반영하며, 종교화의 새로운 가능성을 보여 준 것입니다.

시대를 초월한
용서의 가치

이 작품의 가장 중요한 메시지는 바로 무조건적인 사랑과 용서입니다. 아버지의 포용적인 자세는 조건 없는 사랑과 용서를 상징합니다. 그리고 누더기 옷을 입은 아들의 모습을 통해 인간의 취약성과 실패를 나타냅니다. 하지만 동시에 이 장면은 회복과 구원의 가능성을 보여 줍니다. 돌아온 아들의 모습을 통해 모든 인간은 실수를 저지를 수 있지만, 동시에 용서받고 새로워질 수 있다는 메시지를 전합니다.

아버지의 표정과 자세에서 느껴지는 깊은 연민은 이 작품의 핵심인데, 렘브란트는 이를 통해 타인의 고통을 이해하고 공감하는 능력이 인간관계의 핵심임을 강조합니다. 아버지는 돌아온 아들을 판단하거나 비난하지 않습니다. 있는 그대로 받아들입니다.

현대 사회에서 가족 간의 갈등과 단절은 흔한 문제입니다. 〈돌아온 탕자〉는 우리에게 용서와 화해의 중요성을 상기시킵니다. 가족 관계에서 이 작품의 메시지를 어떻게 적용할 수 있을까요? 자신의 실수와 약점을 인정하고 받아들이는 것, 그리고 그럼에도 사랑하는 것이 중요합니다. 타인을 향한 용서의 마음, 포용력도 마찬가지지요.

렘브란트의 〈돌아온 탕자〉가 우리에게 주는 가장 큰 의미는 아마도 인간관계의 본질에 대한 깊은 통찰일 것입니다. 용서, 화해, 연민, 그리고 무조건적 사랑이라는 가치는 기술이 발달하고 사회가 복잡해진 현대에도 여전히 우리 삶의 근간을 이루고 있습니다.

우리는 변하지 않는 인간성의 핵심을 발견하고, 더 나은 개인과 사회를 만드는 지혜를 얻을 수 있습니다. 어쩌면 우리 모두가 때로는 탕자이고, 때로는 용서하는 아버지일 수 있습니다. 이 작품이 우리에게 가르쳐 주는 연민과 이해의 정신을 우리의 일상에서 실천할 수 있기를 바랍니다.

Q

- 살면서 〈돌아온 탕자〉와 같은 경험을 한 적이 있나요? 그 경험에서 무엇을 배웠습니까?
- 누군가를 〈돌아온 탕자〉의 아버지처럼 쉽게 용서하기 어려웠던 경험이 있나요? 그때 무엇이 용서를 방해했나요?
- 내가 부모나 보호자의 입장이 되어 누군가를 포용해야 했던 순간이 있었나요? 그때 어떤 감정을 느꼈나요?

사랑의
본질을 묻다

클림트, 〈키스〉

구스타프 클림트 Gustav Klimt (1862-1918)
19세기 말에서 20세기 초 오스트리아 빈에서 활동한 상징주의 화가다. 클림트는 당시 보수적이었던 빈 사회에서 대담하게 인간의 성과 욕망을 표현했고, 전통적인 회화 기법에서 벗어나 새로운 표현 방식을 끊임없이 모색했다. 이는 그가 주도한 빈 분리파 운동의 정신과도 일맥상통한다.

"저렇게 아름다운 여인이 있을 줄이야!"

그리스의 소문난 바람둥이이자 태양신인 아폴론이 아름다운 요정을 보고 첫눈에 반해 쫓아갑니다. 이게 다 에로스가 사랑의 화살을 아폴론에게 쐈기 때문입니다. 반면 아폴론에게 쫓기는 중인 나무요정 다프네는 증오의 화살을 맞았군요. 아무리 아폴론이 애를 써도 절대

로 마음을 내어 주지 않을 겁니다. 필사적으로 뒤쫓은 아폴론이 마침내 다프네를 껴안으려는 순간, 도망치던 다프네는 "도와 주세요, 아버지!" 하고 소리칩니다. 딸을 가엾게 여긴 아버지이자 강의 신인 페네오스는 다프네를 월계수 나무로 변하게 합니다.

갑자기 월계수 나무의 기원에 대한 그리스 신화를 왜 들려주는지 궁금한가요? 지금부터 소개할 클림트의 가장 유명한 작품 〈키스〉가 이 이야기를 상징한다는 미술사학자들의 해석이 있기 때문입니다. 이 이야기 하나뿐이냐고요? 다른 해석이 하나 더 있습니다.

두 번째 해석은 죽음도 감동시킨 오르페우스와 에우리디케의 사랑 이야기를 담았다는 주장입니다. 식물과 동물마저 감동시켰다고 하는 음유시인이자 리라 연주자인 오르페우스는 아내인 에우리디케가 뱀에 물려 죽자 아내를 찾아 저승까지 내려갑니다. 오르페우스는 음악으로 저승의 신들을 감동시켜 에우리디케를 다시 지상으로 데려가도 좋다는 허락을 받아 내고야 말죠. 하지만 "지상의 빛을 보기 전까지 절대로 뒤를 돌아보지 말라"라는 경고를 지키지 못합니다. 결국 아내 에우리디케는 저승으로 돌아가게 됩니다. 이러한 신화적 해석들은 작품 속 여성의 반투명한 얼굴이나 지상에 뿌리내린 발 등의 세부 요소에서 기인합니다.

클림트는 〈키스〉에 대한 공식적인 해석을 발표하지 않았습니다. 그래서 작품의 해석과 분석이 다양하게 존재합니다.

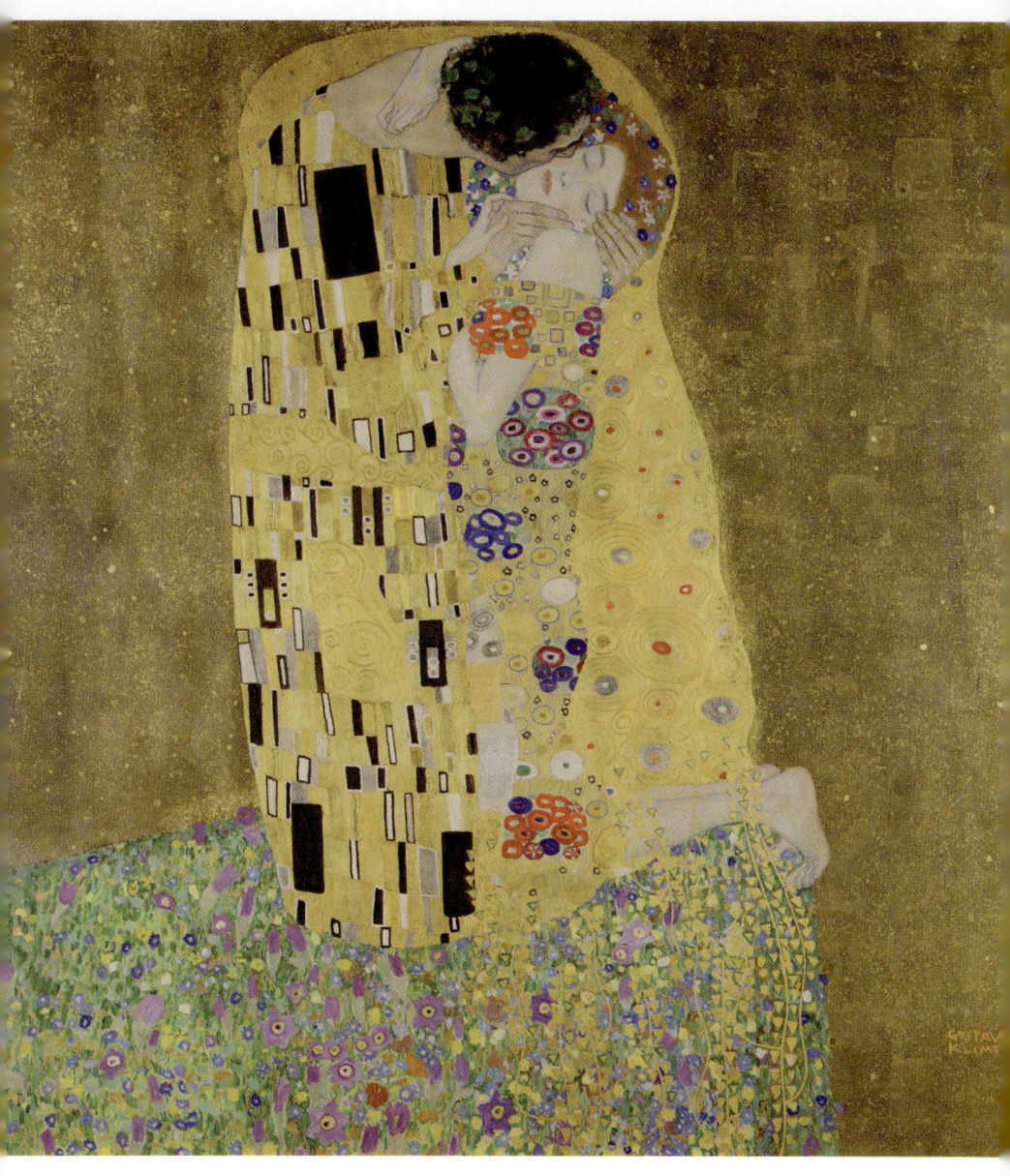

〈키스 The Kiss〉, 1907-1908
캔버스에 유채, 180×180㎝, 오스트리아 갤러리 벨베데레

사랑의 본질,
다면성

　20세기 초 빈을 대표하는 화가 클림트의 걸작 〈키스〉는 우리에게 사랑의 본질과 인간 감정의 깊이에 대해 많은 것을 말해 줍니다. 이 작품의 크기가 180×180cm라는 점에 주목해 주세요. 정사각형 캔버스에 그려진 이 대형 유화는 실제로 보면 압도적인 느낌을 줍니다. 마치 우리 앞에 실제 크기의 연인이 서 있는 것 같은 착각이 들 정도죠. 남성은 여성을 부드럽게 감싸 안았고, 여성은 남성의 목에 팔을 두르고 있네요. 두 사람의 얼굴이 서로를 향해 있는데 남성의 입술이 여성의 뺨에 닿아 있습니다.

　이 작품에서 가장 눈에 띄는 것은 바로 화려한 금색과 다양한 패턴의 사용입니다. 〈키스〉의 배경은 금박으로 덮여 있는데, 이 방식은 비잔틴 모자이크의 영향을 받은 것입니다. 클림트는 1903년 이탈리아 라벤나를 여행할 때 이 모자이크들에 영감을 받아 이후 자신의 작품들에도 금박을 사용하기 시작했습니다. 금의 사용은 사랑과 성적 결합의 신성함을 상징하며, 이들을 시대를 초월한 불멸의 상징으로 만들었습니다.

　남성의 로브는 기하학적인 사각형과 직사각형 패턴으로 가득 차 있고, 여성의 드레스는 동그라미와 꽃 모양의 패턴으로 장식되어 있습니다. 이러한 대비는 남성성과 여성성의 조화를 상징한다고 볼 수 있는데, 서로 다른 패턴은 남성성과 여성성의 차이를 인정하면서도 이들이 하나로 융합되는 모습을 보여 줍니다. 사랑 안에서 서로 다른 개

성이 조화를 이루는 것을 의미하는 것이죠. 클림트는 사랑의 다면성을 표현하고자 했는데, 〈키스〉에서 우리는 육체적 사랑과 정신적 사랑, 열정과 부드러움, 보호와 의존 등 사랑의 다양한 측면을 엿볼 수 있습니다. 클림트는 사랑이 단순히 하나의 감정이 아니라 복합적이고 다층적인 경험임을 이 작품을 통해 보여 준 것입니다.

연인의 얼굴과 손은 사실적으로 묘사되어 있지만, 나머지 부분은 평면적이고 장식적입니다. 클림트만의 독특한 화풍으로, 현실과 환상, 구상과 추상의 경계를 넘나드는 그의 예술 세계를 잘 나타냅니다. 금색의 사용 또한 매우 의미심장합니다. 신성함과 영원성을 상징하며, 동시에 관능성과 열정을 나타냅니다. 클림트가 금색을 이렇게 과감하게 사용한 것은 그의 아버지가 금 세공인이었다는 점과 무관하지 않은데, 어린 시절부터 금속 작업에 노출되었던 클림트는 이를 자신만의 예술 언어로 승화시켰죠.

마지막으로, 연인이 서 있는 곳은 절벽의 끝자락을 연상시킵니다. 이는 마치 연인이 현실 세계와 분리된 채 자신들만의 세계에 빠져 있는 듯한 느낌을 주는데, 현실과 이상, 또는 꿈의 경계를 상징한다고 볼 수 있습니다. 아마도 클림트는 사랑이 우리를 현실에서 벗어나 더 높은 차원의 경험으로 이끈다고 믿었던 것 같습니다.

현실과
환상의 경계에서

클림트는 1862년 오스트리아 빈 근교 바움가르텐에서 태어났습니

다. 그의 아버지는 금 세공인이었고, 이는 앞에서 말한 것처럼 클림트의 예술 세계에 큰 영향을 미치게 됩니다. 클림트의 예술 세계는 다음과 같이 크게 세 가지 시기로 나눌 수 있습니다.

- **초기**(1880년대-1890년대 중반): 전통적인 아카데미 화풍을 따르며 주로 역사화와 초상화를 그렸다. 빈 국립극장의 천장화와 쿤스트히스토리셰스 박물관의 벽화 등 대규모 공공 프로젝트에 참여했다.
- **황금기**(1890년대 후반-1910년): 〈키스〉를 포함한 그의 가장 유명한 작품들이 탄생했다. 금박을 적극적으로 사용하고 장식적인 요소를 강조하는 독특한 화풍을 발전시켰고, 에로티시즘과 신화적 주제를 자주 다루었다.
- **후기**(1911년-1918년): 색채가 더욱 밝아지고 붓 터치가 거칠어지는 등 표현주의적 경향이 강해졌다. 여성 초상화와 풍경화에 집중했다.

클림트는 평생 독신으로 살았지만 여러 여성들과 관계를 맺었고, 그들은 그의 작품에 큰 영향을 미쳤습니다. 특히 패션 디자이너 에밀리 플뢰게와의 평생에 걸친 우정(또는 연인 관계)은 그의 예술 세계에 중요한 영감의 원천이 되었습니다. 바로 이 에밀리가 〈키스〉의 모델이라는 설이 굉장히 유력합니다.

그러나 일부 연구자들은 이 여성이 '붉은 머리의 소녀'라는 별명으로 알려진 모델이라고 주장합니다. 클림트가 자신의 모델들의 신원을 밝히지 않았기 때문에 정확한 모델의 정체는 미스터리로 남고 말았죠.

〈키스〉가 그려진 1900년대 초반의 빈은 문화적, 지적으로 절정에 달한 매우 흥미로운 시기였습니다. 그러나 동시에 제국의 쇠퇴기이기도 했습니다. 사회와 정치에 변화의 바람이 불었고, 이는 예술계에도 큰 영향을 미쳤습니다. 전통적인 가치관과 새로운 사상이 충돌하는 가운데 예술가들은 새로운 표현 방식을 모색합니다.

클림트는 이러한 시대적 흐름의 중심에 있었습니다. 1897년 빈 분리파(Vienna Secession) 운동을 주도했는데, 이 운동은 전통적인 예술 관념에 도전하는 혁신적인 움직임이었습니다. "시대마다 자신의 예술이 있고, 우리의 예술은 자유로워야 한다"라는 그의 주장은 당시 큰 반향을 일으켰죠.

이 시기에 지그문트 프로이트가 정신분석학을 발전시키고 있었다는 점도 주목할 만합니다. 인간의 무의식과 성(性)에 대한 프로이트의 이론은 클림트의 작품 세계에 큰 영향을 미칩니다. 〈키스〉에서 볼 수 있는 에로티시즘의 대담한 표현은 이러한 시대적 배경과 무관하지 않죠.

〈키스〉가 처음 공개되었을 때 모든 사람의 반응이 긍정적이었던 것은 아닙니다. 일부 비평가는 이 작품이 '너무 관능적이고 외설적'이라고 비난했습니다. 당시 보수적이었던 비엔나 사회에서 이러한 반응은 어쩌면 당연한 것이었을지도 모릅니다.

그러나 대중의 반응은 달랐고, 〈키스〉는 많은 사람의 사랑을 받는 작품이 되었습니다. 클림트의 이전 작품들, 특히 빈 대학의 천장화 시리즈가 '음란하고 변태적'이라는 비판을 받았던 것을 생각하면 상당히 대조적인 작품으로 받아들여졌습니다. 이 작품은 대중에게 큰 호응을

얻었고, 오스트리아 정부가 전시 도중 미완성 상태에서 구매할 정도로 인기를 끌었습니다.

〈키스〉는 19세기 말에서 20세기 초로 넘어가는 과도기의 작품으로, 전통적인 회화 기법과 모더니즘의 요소를 결합하여 과거와 미래를 연결하는 가교 역할을 합니다. 이 작품은 아르누보 양식의 대표작으로 평가받는데, 아르누보는 19세기 말에서 20세기 초에 걸쳐 유행한 예술 양식으로 자연에서 영감을 받은 유기적인 곡선과 장식적 요소가 특징입니다. 〈키스〉에서 볼 수 있는 화려한 장식성과 유려한 곡선은 아르누보 양식의 전형입니다.

동시에 이 작품은 상징주의 미술의 걸작으로도 인정받고 있습니다. 상징주의는 눈에 보이는 현실 너머의 정신적, 심리적 진실을 표현하고자 한 예술 운동입니다. 〈키스〉에서 볼 수 있는 금색의 사용, 연인들의 포즈, 절벽의 표현 등은 모두 깊은 상징적 의미를 내포하고 있죠.

또한 이 작품은 에로티시즘과 낭만주의를 결합한 새로운 형태의 사랑의 표현을 제시했다는 점에서도 의의가 있습니다. 클림트는 인간의 본능적 욕망을 부끄러운 것이 아닌 생명력의 원천으로 보았고, 이를 아름답게 표현하고자 했습니다. 이는 당시로서는 매우 혁신적인 시도였다고 볼 수 있습니다.

인생의
황금 비율을 찾다

클림트는 프로이트의 정신분석학에 영향을 받아 인간의 무의식과

욕망에 깊은 관심을 가졌는데, 〈키스〉는 이러한 그의 관심이 예술적으로 승화된 결과물이라고 할 수 있습니다.

"모든 예술은 에로틱하다."

단순히 성적인 의미가 아니라, 삶을 향한 열정과 애정을 뜻하는 말입니다. 클림트는 일상의 모든 순간에서 예술적 영감을 얻었고, 그것을 자신만의 방식으로 표현했습니다.

또한, 당시 사회의 편견과 검열에 맞서 싸웠습니다. 그의 작품들은 종종 외설적이라는 비난을 받았지만, 그는 굴하지 않고 자신의 예술 세계를 구축해 나갔습니다. 특히 여성의 아름다움과 성을 대담하게 표현한 그의 작품들은 당시로서는 매우 획기적인 것이었습니다.

클림트는 〈키스〉에서 황금비율을 활용했는데, 황금비율이란 가장 아름답다고 여겨지는 비율로 예술과 건축 등 다양한 분야에서 활용되는 비율입니다. 우리의 삶에서도 이런 황금비율을 찾아볼 수 있습니다. 일과 휴식의 균형, 개인 시간과 가족 시간의 배분, 현실적인 목표와 이상적인 꿈 사이의 조화… 이런 것들이 바로 우리 삶의 황금비율이 아닐까요? 물론 이 비율은 사람마다 다르겠지만, 자신만의 완벽한 균형을 찾는 과정 자체가 의미 있는 여정이 될 것입니다.

클림트의 〈키스〉는 사랑과 욕망, 남성성과 여성성, 현실과 이상 등 인간 존재의 근본적인 주제들을 아름답고 대담하게 표현하고 있습니다. 동시에 이 작품은 20세기 초 비엔나라는 특정한 시공간의 산물이

면서도, 보편적이고 영원한 메시지를 전달합니다. 그렇기에 100년이 넘는 시간이 지난 지금까지도 많은 이의 사랑을 받는 것이겠죠.

〈키스〉를 감상하면서 우리는 사랑의 본질, 예술의 역할, 그리고 궁극적으로는 우리 자신의 삶 그 자체를 깊이 성찰해 볼 수 있습니다. 나의 무의식과 욕망은 무엇인지, 어떻게 내 삶의 균형을 잡아야 할지 등등 삶에서 돌아보고 찾아봐야 할 방향을 알려 줍니다. 이것이 바로 위대한 예술 작품의 힘이 아닐까요?

Q

- 삶에서 경험한 사랑 중 〈키스〉에서 표현된 것과 같은 열정적이면서도 조화로운 순간이 있었나요?
- 〈키스〉에서 남성과 여성의 의상 패턴이 다르면서도 조화를 이루는 것처럼, 관계에서 서로의 차이를 인정하면서도 조화를 이루는 방법은 무엇일까요?
- 삶의 찬란함과 일시성을 동시에 인식하면 우리의 삶은 어떻게 변할 수 있을까요?

행복을
그리는 화가

뒤피, 〈니스의 열린 창문〉

라울 뒤피 Raoul Dufy (1877-1953)
프랑스 야수파의 대표적인 화가. 마티스에게 영향을 받아 포비즘으로 전환한 이후 밝은 색채, 경쾌한 리듬, 스케치하듯 빠르게 그은 선 등의 표현으로 독자적인 화풍을 확립했다. 삶의 기쁨을 다채롭게 표현하는 화가라는 평가를 받으며, 자칭 '바캉스의 화가'라고 칭하기도 하였다.

1928년 어느 한 호텔, 20세기 프랑스를 대표하는 화가 라울 뒤피는 니스에 머무르며 이런 일기를 남겼습니다.

"창문을 열자마자, 나는 숨이 멎는 것 같았다. 푸른 하늘, 화사한 건물들, 멀리 보이는 지중해의 모습이 한 폭의 그림처럼 완벽하게 조화를

이루고 있었다. 그 순간 나는 이 장면을 반드시 그림으로 남겨야 한다고 생각했다."

뒤피는 즉시 스케치북을 꺼내 이 장면을 그리기 시작했고, 이것이 바로 〈니스의 열린 창문〉의 시작이 되었습니다. 예술가의 영감이 어떻게 일상적인 순간에서 찾아올 수 있는지를 보여 줍니다.

우리의 일상에서 창문은 실내와 실외를 구분 짓는 경계일 뿐 아니라 시선이 머무는 곳이자, 상상력이 펼쳐지는 무대이며, 때로는 희망과 자유를 향한 통로가 되기도 합니다. 뒤피의 작품 〈니스의 열린 창문〉은 바로 이런 창문의 특별한 의미를 아름답게 포착한 그림입니다.

이 그림은 네그레스코 호텔(Hotel Negresco)의 열린 창문을 통해 바라본 니스의 풍경을 담고 있습니다. 저 멀리 니스의 유명한 해안가 프롬나드 데 장글레(Promenade des Anglais)가 보이는데, 이 이름은 '영국인의 산책로'라는 뜻입니다. 니스는 프랑스 남동부 지중해 연안에 위치한 도시로 아름다운 해변과 온화한 기후로 유명한 휴양지입니다. 19세기 말~20세기 초 많은 예술가가 이곳을 방문하여 영감을 얻었고, 뒤피 역시 그중 한 명이었습니다.

열린 창문 너머로 펼쳐지는 니스의 풍경은 한 폭의 낙원을 연상시킵니다. 푸른 지중해, 노란 해변, 붉은 지붕의 건물들이 어우러져 지중해의 따스함과 활기를 전하죠. 〈니스의 열린 창문〉을 자세히 들여다보면, 마치 직접 그 방에 서 있는 듯한 느낌을 받습니다. 창문의 프레임은 마치 그림 속 풍경을 담는 액자와 같은 역할을 하죠. 이 프레임은

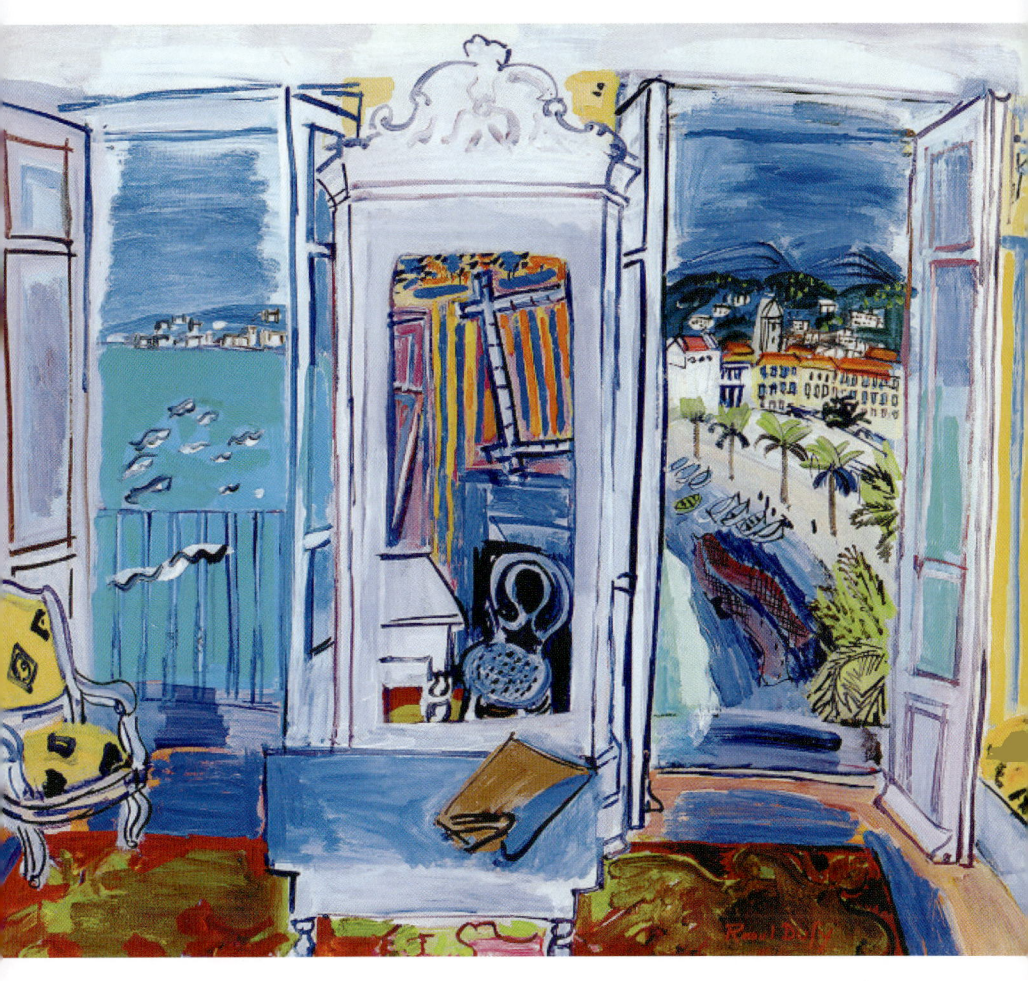

〈니스의 열린 창문 Window Opening on Nice〉, 1928
캔버스에 유채, 220×165㎝, 시마네 현립 미술관

실내와 실외를 구분 짓는 경계이자 관객의 시선을 니스의 풍경으로 자연스럽게 유도하는 장치입니다.

창밖으로 보이는 풍경은 다채로운 색채로 가득 차 있습니다. 하늘은 맑고 짙은 파란색으로 표현되어 있어 지중해의 쾌청한 날씨를 생생하게 전달합니다. 이 푸른 하늘 아래로 니스의 풍경이 펼쳐집니다. 도시의 건물들은 주로 밝은 노란색의 벽면에, 선명한 주황색의 지붕으로 덮여 있습니다. 멀리 보이는 건물은 파스텔 톤의 분홍색 등으로 그려져 있죠.

이러한 따뜻하고 밝은 색채는 지중해 연안 도시의 특징적인 건축양식과 분위기를 잘 표현하고 있습니다. 건물들의 형태는 단순화되어 있지만, 각각의 색채와 윤곽선으로 인해 도시의 활기찬 모습이 잘 드러납니다. 건물들 사이사이로 보이는 녹색 야자수는 도시에 생기를 불어넣는데, 이 녹색은 건물들의 따뜻한 색조와 대비를 이루며 풍경에 깊이와 다양성을 더합니다.

이 작품에는 뒤피의 특징적인 화풍이 잘 드러납니다. 그의 붓질은 빠르고 자유롭고, 세밀한 디테일보다는 전체적인 인상과 분위기를 전달하는 데 집중합니다. 이 화법은 인상주의의 영향을 받은 이유도 있지만, 동시에 뒤피만의 독특한 스타일로 발전한 것이기도 합니다.

색채의 사용에 있어서도 대담함이 돋보입니다. 보색 대비를 효과적으로 활용하여 화면에 생동감을 불어넣었습니다. 예를 들어, 푸른 하늘과 바다는 건물들의 따뜻한 색조와 대비를 이루며 서로를 돋보이게 합니다. 그림의 구도 또한 주목할 만한데, 열린 창문을 통해 보이는 풍

경은 마치 무대 위의 장면처럼 느껴집니다. 관객으로 하여금 그림 속 공간에 직접 참여하고 있다는 느낌을 줍니다.

창문의 프레임은 우리의 시선을 니스의 풍경으로 유도하는 동시에 실내와 실외의 경계를 명확히 하여 '들여다보는' 듯한 효과를 줍니다. 동시에 실내 바닥의 파란색과 창문에 비친 옥색 바다 덕분에 안과 밖의 경계를 허물고 바다로 이어지는 듯한 기분이 듭니다. 파란색으로 하늘과 바다의 경계를 허물고 실내와 실외의 분위기를 하나로 연결합니다. 노란색 벽면, 노란색 의자, 붉은 카펫, 연둣빛 문양은 다채롭고 경쾌한 분위기를 자아냅니다.

이 작품에서 뒤피는 니스의 풍경을 그대로 재현하는 데 그치지 않습니다. 자신의 주관적 경험과 감정을 색채와 형태를 통해 표현했습니다. 밝고 활기찬 색채, 자유로운 붓질, 단순화된 형태 등은 모두 뒤피가 니스에서 느낀 즐거움과 행복감을 전달하는 수단입니다. 관람자는 이 그림을 통해 뒤피의 눈으로 니스를 바라보며, 그가 느꼈던 감정들을 함께 경험할 수 있게 됩니다.

"저는 제가 보는 것이 아니라 제가 느끼는 것을 그립니다."

색채로 표현한
행복과 자유

뒤피는 1906년 여름, 노르망디와 지중해 연안의 항구도시인 르아브르, 트루빌, 옹플뢰르의 해변 마을에서 초기 야수파 화가였던 알베르

마르케와 함께 작업했습니다. 뒤피가 색을 묘사적인 기법이 아닌 표현적인 기법으로 사용하여 색채를 실험하는 동안, 마르케는 이 시기 예술의 길잡이가 되어 주었습니다.

이때 뒤피가 실험한 기법은 '색채-빛 기법(끌루르 루미에르, couleur-lumière)'입니다. 미술사학자 도라 페레즈-티비의 연구에 따르면, 이 기법은 뒤피가 1906~7년 처음 만들어 내어 평생 자신의 작품에 적용한 것인데, 빛을 캔버스 전체에 걸쳐 색채로 표현하는 방식입니다. 색채를 통해 빛의 효과를 표현하고, 밝고 어두움의 차이가 아닌 색채 자체가 빛의 역할을 하도록 만듭니다. 자연의 색채를 모방하는 것이 아니라, 표현의 수단으로 색채를 활용한 것입니다.

색채를 통해 빛을 분산시켜 전체적인 생기를 주는 이러한 접근은 그의 작품에 생동감과 활기를 더해 주었습니다. 〈니스의 열린 창문〉에서도 하늘의 청색, 건물들의 따뜻한 색조, 바다의 푸른 빛 등이 서로 어우러져 니스의 밝고 활기찬 분위기를 만들어 내고 있는 걸 보면 알 수 있습니다.

"태양의 빛을 따라가는 것은 시간 낭비라는 것을 발견했습니다. 회화에서의 빛은 태양의 빛과 완전히 다릅니다. 회화에서의 빛은 작품 전체에 분산된 빛, 즉 '색조'입니다."

뒤피는 전통적인 색채 이론에서 벗어나, 자신만의 독특한 색채 팔레트를 만들어 내고자 했고, 지중해의 강렬한 빛을 표현하기 위해 기

〈도빌에서의 레가타 Regatta at Deauville〉, 1934
캔버스에 유채, 133×82cm, 개인 소장

존에 사용하던 색상들보다 더 밝고 선명한 색상들을 실험적으로 사용했습니다. 특히 청색과 노란색의 대비를 극대화하여 니스의 맑은 하늘과 밝은 건물들의 대조를 효과적으로 표현했습니다.

이러한 색채 실험은 당시 미술계에서 상당한 주목을 받았습니다. 일부 비평가들은 뒤피의 대담한 색채 사용이 현실과 동떨어져 있다고 비판했지만, 많은 이가 뒤피가 보이는 대로의 재현을 넘어 감정과 인상을 전달하는 새로운 방식을 창조했다고 평가했습니다.

이 시기에 뒤피가 개발한 풍부한 색채는 〈르아브르 항구〉의 배와 항구 건물의 창문을 강조하는 밝은 녹색, 주황색, 보라색 색조 등에서 잘 드러납니다. 뒤피는 바다를 활기 넘치는 배경이자 빛의 효과를 관찰할 수 있는 궁극적인 장소로 여겼습니다. 그래서 바다에서 멀리 떨어진 곳에 사는 사람을 불행하다고 생각했습니다.

1934년에 그린 〈도빌에서의 레가타〉에서는 빛을 최대로 받은 초승달 모양의 돛을 단 보트들이 해안가 옆의 웅장한 건물들 사이를 질주합니다. 수평으로 표현된 바다와 하늘의 붓질은 관람자의 이동에 따라 속도감을 더해 주어 마치 움직이는 듯한 효과를 줍니다.

세상의 아름다움을
화폭에 담다

라울 뒤피는 1877년 모네의 고향이기도 한 프랑스 노르망디 지방의 항구 도시 르아브르에서 태어났습니다. 아버지 레옹 마리우스 뒤피는 제철 회사의 회계원이었는데, 노트르담 대성당과 생조셉 성당에서 오

르간을 연주하고 성가대 지휘자로 활동하는 음악 애호가였습니다.

뒤피의 집에서는 늘 음악이 흘렀고 어린 뒤피는 이런 아버지의 영향으로 어릴 때부터 예술에 관심이 많았습니다. 그래서 그의 작품 중에는 〈클로드 드뷔시에게 바치는 오마주〉, 〈바흐에게 바치는 오마주〉, 〈모차르트에게 바치는 오마주〉, 〈바이올린〉, 〈블루 바이올린〉, 〈5중주〉, 〈악기가 있는 히에르 광장〉, 〈바이올린이 있는 정물〉, 〈멕시칸 음악가들〉 등 음악과 관련 있는 것들이 많습니다.

14세에 르아브르 미술학교에 입학한 뒤피는 초기에 인상주의의 영향을 받았습니다. 이 시기에 빛과 색채에 대한 깊은 이해를 쌓았고, 훗날 독특한 화풍을 형성하는 데 중요한 바탕이 되었습니다. 가정 형편이 어려워 커피를 수입하는 회사에서 회계사 견습생으로 일해야 했지만, 오히려 이 경험이 노동의 가치와 일상의 아름다움을 발견하는 눈을 길러 주었습니다.

자연스레 바다와 항구의 풍경에 둘러싸여 자란 뒤피는 색채와 빛에 대한 감각을 키웠습니다. 특히 바다의 변화무쌍한 색채와 빛의 움직임은 이후 그의 작품에서 중요한 영감의 원천이 되었습니다. 실제로 많은 작품에서 항구의 풍경이 등장합니다.

"나의 눈은 르아브르의 빛으로 만들어졌습니다. 항구의 분주함, 노동자들의 땀, 그리고 그 모든 것을 감싸는 햇살, 이 모든 것이 내 그림의 원천이 되었습니다."

(위에서부터)
〈클로드 드뷔시에게 바침 Homage to Claude Debussy〉, 1952
〈멕시칸 음악가들 The Mexican Musicians〉, 1951

1900년, 23세의 나이로 파리로 이주한 뒤피는 에콜 데 보자르에서 공부할 수 있는 장학금을 받았습니다. 당시 파리는 전 세계 예술가들의 꿈의 도시였습니다. 인상주의, 후기 인상주의, 야수파 등 새로운 미술 사조들이 꽃피우던 곳이었지요. 뒤피는 이곳에서 더 넓은 세계를 만나게 됩니다.

뒤피는 이곳에서 레옹 보나의 지도를 받게 되는데, 보나는 당시 프랑스에서 가장 유명한 화가 중 한 명이었답니다. 구스타브 카유보트, 조르주 브라크, 토머스 에이킨스, 툴루즈 로트렉 등 인상주의 화가들이 그의 제자들입니다. 하지만 뒤피의 예술 세계에 가장 큰 영향을 미친 것은 학교 밖에서 만난 동시대 화가들이었습니다. 특히, 앙리 마티스의 〈열린 창문〉을 보고 큰 충격을 받았습니다. 마티스의 대담한 색채 사용과 단순화된 형태는 뒤피에게 새로운 예술적 가능성을 보여주었습니다. 뒤이어 1928년에는 뒤피도 〈열린 창문〉을 그립니다.

그 후 뒤피는 일러스트레이터, 유명한 디자이너 폴 푸아레의 패브릭 디자이너로 일하며 연극과 의상 디자인 분야에서 다양한 작업을 하며 본격적인 예술가의 길을 걷기 시작했습니다. 파리에서 당시 최신 예술 사조들을 접하게 되었고, 특히 야수파(Fauvism)의 영향을 크게 받았습니다. 파리에서 뒤피는 인상주의와 포비즘을 거치며 자신만의 독특한 화풍을 발전시켰습니다. 색채가 대상을 묘사하는 도구를 넘어 그 자체로 감정과 생명력을 표현한다는 혁신적인 아이디어였습니다.

1920년대에 접어들면서 뒤피의 예술은 성숙기에 접어들었습니다. 이 시기에 뒤피는 자신만의 독특한 스타일을 확립했는데, 밝고 경쾌

한 색채, 자유로운 붓질, 그리고 단순화된 형태가 그 특징입니다. 또한 이 시기에 프랑스 남부 지역, 특히 니스를 자주 방문하며 새로운 영감을 얻었습니다.

뒤피가 〈니스의 열린 창문〉을 그린 1920년대는 프랑스 사회가 큰 변화를 겪던 시기였습니다. 제1차 세계대전(1914-1918)이 끝난 뒤 프랑스는 전쟁의 상처를 치유하고 새로운 미래를 모색하고 있었습니다. 이 시기는 흔히 '광란의 20년대(Les Années folles)'라고 불리며 예술과 문화에 급격한 변화와 혁신이 일어났습니다.

프랑스 문화사학자 파스칼 오리에 따르면, 이 시기 파리는 세계 문화의 중심지로 부상했으며, 새로운 예술 운동들이 꽃피었습니다. 초현실주의, 다다이즘 등 전위적인 예술 운동들이 등장했고, 재즈 음악이 유행하기 시작했습니다. 또한, 코코 샤넬과 같은 패션 디자이너들이 여성의 복장에 혁명을 일으켰고, 이는 여성의 사회적 지위 변화를 반영했습니다. 경제에서도 호황기를 맞이했습니다. 역사학자 에릭 홉스봄의 연구에 따르면 1920년대 중반 프랑스의 산업 생산은 전쟁 이전 수준을 회복했고, 국민 소득도 크게 증가했습니다. 이러한 경제적 풍요는 사람들에게 여유와 낙관주의를 가져다 주었고, 예술계에도 영향을 미쳤습니다.

그러나 이 시기가 모두에게 축제의 시간은 아니었습니다. 전쟁의 상처는 여전히 깊었고, 사회의 불평등 문제도 존재했습니다. 파리의 주거 문제와 빈곤층의 어려움도 컸습니다. 1928년에 그려진 〈니스의 열린 창문〉은 바로 이러한 시대적 배경과 뒤피의 성숙기 스타일을 잘

보여 주는 작품입니다.

이 작품에서 우리는 뒤피가 평생 추구해 온 빛과 색채 탐구, 일상의 즐거움을 포착하는 능력, 그리고 자유로운 표현 방식을 모두 볼 수 있습니다. 전쟁의 아픔을 겪은 뒤 새로운 희망과 낙관주의를 갈구하던 시대 정신이 뒤피의 밝고 경쾌한 화풍을 만나 〈니스의 열린 창문〉이 된 것으로 볼 수 있습니다. 니스의 푸른 하늘과 따뜻한 햇살은 실제 모습에 더하여 당시 사회가 꿈꾸던 밝은 미래를 향한 은유로 해석할 수 있습니다.

뒤피는 말년까지 왕성한 작품 활동을 이어갔습니다. 특히 후기 작품에서는 더욱 자유로워진 붓질과 대담한 색채 사용이 돋보입니다. 1953년 76세의 나이로 세상을 떠날 때까지 그는 자신만의 독특한 시각으로 세상의 아름다움을 표현하는 데 전념했습니다. 뒤피의 예술은 20세기 프랑스 미술에 큰 영향을 미쳤고 그의 밝고 경쾌한 화풍은 전후 프랑스 사회에 희망과 낙관주의를 전파했습니다.

삶을
긍정으로 채색하다

뒤피의 삶이 항상 행복과 기쁨으로만 가득 찬 것은 아니었습니다. 두 차례의 세계대전을 겪었고, 전쟁의 참혹함과 그 여파로 인한 사회적 혼란을 직접 목격했습니다. 말년에는 류마티스 관절염으로 극심한 고통을 겪었습니다. 특히 제2차 세계대전 나치 점령하의 파리에서 보낸 시간은 그에게 큰 시련이었습니다. 그러나 이런 개인적, 사회적 어

러움 속에서도 뒤피의 그림은 여전히 밝고 경쾌한 색채로 가득했습니다. 1940년, 폭격 소리가 들리는 가운데서도 뒤피는 정원의 꽃, 창밖의 새들을 그렸습니다.

뒤피는 현실이 아무리 어렵더라도 긍정적인 면을 찾아 표현하려 노력했습니다. 삶을 대하는 이러한 태도는 우리에게 중요한 교훈을 줍니다. 어떤 상황에서도 희망과 아름다움을 발견하려는 마음가짐의 중요성을 일깨워 주죠. 그리고 삶의 고난을 부정적 에너지로 표출하는 대신, 창조적으로 승화시켜 아름다운 예술로 표현할 수 있다는 것도 보여 줍니다.

우리도 삶의 어려움을 만났을 때 피하거나 부정하기보다는 창조적으로 극복할 방법을 찾을 수 있습니다. 뒤피의 그림에서 볼 수 있는 단순한 형태는 본질에 집중하는 태도를 보여 줍니다. 우리 삶에서도 복잡하고 어려운 상황 속에서 진정으로 중요한 것이 무엇인지 파악하고 그것에 집중하는 것이 중요합니다.

평생 새로운 기법과 주제에 도전했던 뒤피의 삶 역시 우리에게 나이와 상관없이 계속해서 배우고 성장하려는 자세의 중요성을 일깨워 줍니다. 뒤피는 자신의 긍정적 에너지를 그림을 통해 다른 이들과 공유했습니다. 긍정적 태도와 에너지가 다른 이에게도 좋은 영향을 미칠 수 있다는 것을 깨닫게 됩니다. 신체적 고통에도 불구하고 뒤피는 그림을 향한 열정을 잃지 않았습니다. 마치 우리에게 어려움 속에서도 자신의 열정을 잃지 말라고 말해 주는 듯합니다.

라울 뒤피의 삶과 예술은 우리에게 행복이란 주어지는 것이 아니라

우리가 만들어 가는 것임을 보여 줍니다. 삶이 어둡고 힘들 때일수록 우리는 더욱 의식적으로 주변의 아름다움을 발견하고, 감사할 것들을 찾아야 합니다. 그리고 그 긍정의 에너지를 나만의 캔버스에 담아 내려 노력해야 합니다.

〈니스의 열린 창문〉처럼 우리도 인생이라는 창문을 활짝 열고 그 너머의 가능성과 아름다움을 바라봅시다. 때로는 그 창문 너머의 풍경이 우리가 원하는 모습이 아닐 수도 있습니다. 하지만 그 풍경을 나만의 색채로 채색하고, 나만의 방식으로 재해석할 수 있는 힘은 오직 나만이 가지고 있습니다. 결국 상황을 어떻게 해석하고, 어떻게 표현하며, 어떻게 살아갈 것인가는 전적으로 우리의 선택입니다. 라울 뒤피는 우리에게 이 선택의 힘을 일깨워 줍니다.

뒤피의 예술 세계를 통해, 우리는 단순히 그림 감상법을 배우는 것이 아니라 더 풍요롭고 아름다운 삶을 살아가는 방법을 배우게 됩니다. 그의 그림처럼 우리의 삶도 밝고 경쾌한 색채로 가득 채워질 수 있기를, 그리고 그 빛나는 삶의 모습이 다른 이들에게도 따뜻한 위로와 희망이 되기를 바랍니다.

Q
- 내 삶에서 〈니스의 열린 창문〉 속 창문의 역할을 하는 것은 무엇인가요? 그것이 실제 창문일 수도 있고, 책, 예술, 여행, 또는 다른 사람과의 대화일 수도 있습니다. 이 창문을 통해 어떤 새로운 시각과 가능성을 발견하고 있나요?

- 나를 특별하게 만드는 자신만의 고유한 색채는 무엇인가요?
- 뒤피에게 있어 니스가 그랬던 것처럼 영감과 기쁨을 주는 나만의 니스는 어디인가요?

인생에서
뿌리고 키워야 하는 것

밀레, 〈씨 뿌리는 사람〉

장 프랑수아 밀레 Jean-François Millet (1814-1875)
바르비종파(Barbizon School)의 창립자들 중 한 사람으로, 19세기 후반의 전통주의로부터 모더니즘으로의 전환을 보여 준다. 농민을 그린 그림들로 유명한데, 특히 〈이삭 줍는 여인들〉은 사회주의자로부터 찬사를 받고, 보수주의자로부터 비판받았다. 사실주의, 인상주의, 후기인상주의 화가들에게 영향을 미쳤다.

크리스토퍼 놀란 감독의 SF 영화 〈인터스텔라〉에서 주인공 쿠퍼는 전직 파일럿이고, NASA가 폐쇄된 뒤에는 농부가 됩니다. 하지만 그는 황폐해진 지구를 떠나 인류의 새로운 보금자리를 찾기 위해 한 치 앞을 알 수 없는 우주로 떠납니다. 지구에서는 옥수수를 재배하는 농부였지만, 이제는 인류를 위한 터전을 찾는 프로젝트의 시작이자 희망

의 씨를 뿌리는 농부입니다.

쿠퍼의 상황은 19세기 프랑스의 화가인 밀레의 명작 〈씨 뿌리는 사람〉을 떠올리게 합니다. 밀레의 그림 속 농부도, 〈인터스텔라〉의 쿠퍼도 모두 미래를 위해 씨를 뿌리는 사람들입니다. 그들의 행위는 시간의 흐름 속에서 과거와 현재, 미래를 연결합니다.

〈씨 뿌리는 사람〉은 황혼녘의 들판을 배경으로 한 농부의 모습을 묘사하고 있습니다. 실루엣은 어둑한 하늘을 배경으로 강렬하게 부각되며, 그가 뿌리는 씨앗은 마치 빛나는 별처럼 반짝입니다.

그림의 구도는 매우 대담하고 혁신적입니다. 중앙에는 화면 가득히 힘찬 동작으로 씨를 뿌리며 걸어가는 한 남자의 모습이 크게 부각되어 있습니다. 붉은색 셔츠와 녹색빛이 도는 파란색 바지, 그리고 머리에는 모자를 쓰고 있습니다. 자세도 매우 역동적입니다. 어깨서부터 허리에 매단 씨앗 주머니 입구를 왼손으로 움켜쥐고, 오른손으로는 넓은 동작으로 씨를 뿌리고 있습니다.

그림자에 가려져 농부의 정확한 표정을 알아볼 수는 없으나 무표정에 가깝습니다. 개인의 정체성보다는 노동하는 인간 그 자체를 표현하고자 한 화가의 의도로 볼 수 있습니다. 농부의 전체적인 모습에서는 강인함과 힘이 느껴지는데, 특히 다리와 발의 움직임이 매우 힘차고 역동적입니다. 힘찬 음악에 맞춰 행진하는 것 같기도 하고, 화면 밖으로 걸어 나갈 것 같은 인상을 주기도 합니다.

배경은 넓고 황량한 들판입니다. 하늘은 흐릿하고 어두워지기 시작한 황혼의 모습을 띠고 있으며, 멀리 지평선 너머로는 희미하게 산의

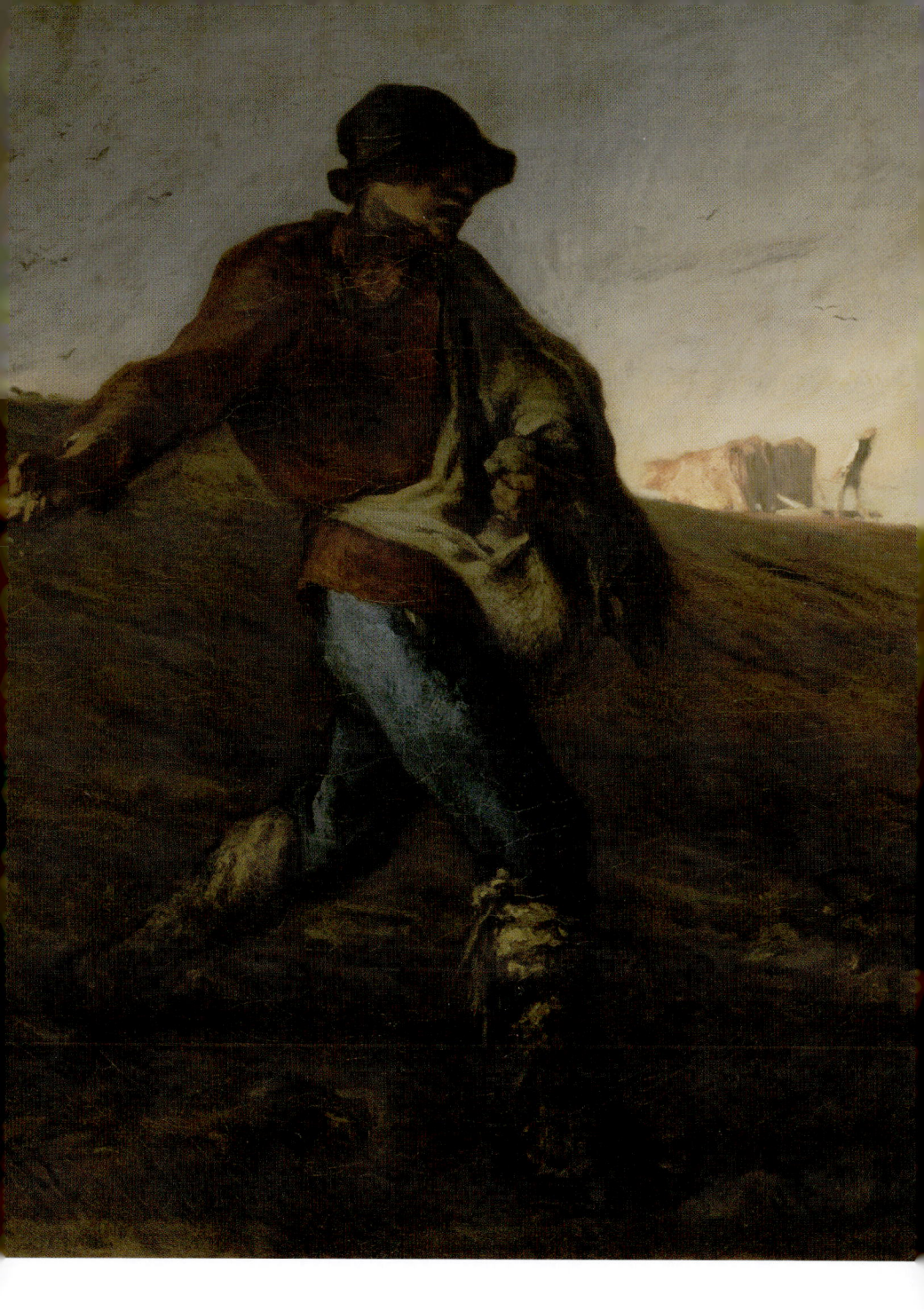

〈씨 뿌리는 사람 The Sower〉, 1850
캔버스에 유채, 82.6×101.6㎝, 보스턴 미술관

실루엣이 보입니다. 들판의 색채는 전체적으로 갈색과 회색 계열로 처리되어 있어 쓸쓸한 분위기를 자아냅니다.

 이 작품에서 가장 주목할 만한 점은 농부와 자연의 조화로운 관계입니다. 농부의 씨 뿌리는 동작은 마치 자연의 일부처럼 보입니다. 움직임은 리듬감 있고 유연하며, 들판의 지형과 완벽하게 일치합니다. 농촌에서 씨를 뿌리는 일은 한 해 농사일 중 가장 신성한 일이었고, 그렇기에 아무나 할 수 없는 일이었습니다. 씨를 뿌릴 때 한 곳에 너무 많이 뿌려서도 너무 적게 뿌려서도 안 됩니다. 전체 땅의 면적과 씨앗의 양을 가늠하며 적절하게 조절해야 합니다. 당당하고 거침없는 걸음으로 보아 아마도 씨 뿌리는 일이 익숙한 숙련된 농부라는 추측이 가능하겠네요.

논란의 중심에 서다

 색채 사용을 보면 밀레의 뛰어난 감각이 돋보입니다. 농부의 붉은 셔츠는 화면의 중심을 차지하며 관객의 시선을 사로잡습니다. 이 붉은색은 노동의 열정과 생명력을 상징하는 동시에, 황혼의 빛을 받아 더욱 강렬하게 빛나고 있습니다. 반면에 파란색 바지는 차분함과 안정감을 주어 열정적인 상의와 대비를 이루며 전체적인 균형을 잡아 줍니다.

 빛의 처리도 주목할 만합니다. 밀레는 빛의 처리를 통해 시간의 흐름을 효과적으로 표현했습니다. 오른쪽 하늘에는 석양의 붉은 빛이

남아 있지만, 전체적으로는 어두운 톤이 지배합니다. 하루의 끝자락, 즉 황혼을 나타내죠. 이 붉은 빛은 노동의 무게감으로 인한 무거운 분위기에 생기를 불어넣습니다. 이와 같은 빛과 그림자의 대비는 작품에 깊이감을 더할 수 있습니다. 붓 터치는 거칠고 대담한데, 오히려 그로 인해 농부의 거친 삶과 노동의 강도를 효과적으로 전달하게 됩니다. 동시에 그림에 생동감을 부여하여 정적인 화면에 움직임을 불어넣습니다.

밀레의 〈씨 뿌리는 사람〉이 '1850-1851년 파리 살롱전'에 출품되었을 때 이 작품은 예상치 못한 논란의 중심에 서게 되었습니다. 살롱전은 프랑스 미술계의 중심 무대였고, 여기서의 평가는 화가의 명성과 경력에 지대한 영향을 미쳤습니다. 그리고 경제적인 결과로 이어질 수 있는 강력한 기회였습니다.

당시 살롱전에서는 주로 역사화, 신화, 종교적 주제의 작품들이 선호되었는데, 평범한 농부를 주인공으로 내세운 밀레의 선택은 많은 이에게 충격으로 다가왔습니다. 또한, 밀레의 화풍 역시 비판의 대상이 되었습니다. 거친 붓 터치와 단순화된 형태는 당시의 학구적이고 세련된 미술 기준에서 크게 벗어난 것으로 여겨졌습니다.

유명 문학가이자 미술 평론가였던 테오필 고티에는 밀레의 작품을 "추하다"라고 평하며, 밀레가 일부러 우아하지 않게 그린다고 비난했습니다. 정치적 해석 또한 논란을 가중시켰습니다. 1848년 혁명 이후의 정치적 긴장 속에서 일부 비평가들은 농민을 영웅적으로 묘사한 이 작품에서 위험한 사회주의적 메시지를 읽어 냈습니다. 그리고 이

것은 당시의 보수적인 미술계와 사회에 큰 반향을 일으켰습니다.

영향력 있는 미술 평론가 구스타브 플랑쉬는 밀레의 화풍을 "야만적"이라고 비판했으며, 밀레가 기술적 완성도를 무시하고 있다고 주장했습니다. 또한, 아카데미 소속의 화가들 다수가 밀레의 작품이 전통적인 미술 교육의 가치를 훼손한다고 여겼습니다. 이러한 논란은 밀레의 작품이 당시 미술계의 관습에 얼마나 도전적이었는지를 잘 보여 줍니다. 동시에 19세기 중반 프랑스 미술계의 보수성과 변화에 대한 저항을 드러내는 중요한 사례이기도 합니다.

〈씨 뿌리는 사람〉을 둘러싼 이 논쟁은 결과적으로 미술사에서 중요한 전환점이 되었으며, 이후 현대 미술의 발전 방향에 큰 영향을 미쳤습니다.

자연과 인간의
숭고한 관계를 담다

밀레는 프랑스 노르망디 지방의 그레빌 아그에 있는 작은 농촌 마을 그뤼시에서 태어났습니다. 이곳은 농업이 주된 삶인 지역이라서 어린 시절부터 밀레는 농부들의 삶이 익숙했습니다. 어린 시절 경험은 평생의 예술 세계에 깊은 영향을 미쳤고, 후에 자연과 노동, 종교적 영성을 결합한 독특한 예술 세계를 형성하는 데 영향을 미쳤을 것입니다.

밀레의 예술적 재능은 어린 시절부터 두각을 나타냈습니다. 그의 재능을 알아본 아버지가 초상화가인 폴 뒤무셀과 뤼시앵 테오필 랑글

루아에게 정식으로 그림 수업을 받게 합니다. 이후 스승인 랑글루아와 다른 이들이 마련해 준 장학금으로 1837년 파리의 에콜 데 보자르에서 공부하게 됩니다. 하지만 학교의 보수적인 교육 방식에 만족하지 못했습니다.

초기에 밀레는 주로 초상화나 신화적 주제의 그림을 그렸습니다. 하지만 1848년 프랑스 혁명을 겪으면서 그의 예술 세계는 큰 전환점을 맞이합니다. 19세기 중반 프랑스 미술계에서는 새로운 흐름이 일어나고 있었습니다. 파리 근교의 퐁텐블로 숲 인근에 위치한 작은 마을 바르비종을 중심으로 모인 화가들이 그 주역이었습니다. 이들은 후에 '바르비종파'라고 불리게 되는데, 이 그룹은 프랑스 사실주의 미술의 중요한 흐름을 형성했고, 나아가 인상주의의 발전에도 큰 영향을 미쳤습니다.

바르비종파 화가들의 가장 큰 특징은 자연을 직접 관찰하고 그리는 것이었는데, 이러한 접근은 당시 미술계에 상당한 의미가 있습니다. 프랑스 사실주의 미술의 중요한 흐름을 형성했고, 야외에서 직접 그림을 그리는 방식과 빛에 대한 관심은 후에 인상주의자들에게 큰 영향을 미쳤습니다. 또한 풍경화를 중요한 예술 장르로 끌어올리는 데 기여했으며, 산업화로 인해 변화하는 농촌의 모습과 농민의 삶을 기록하고 예술적으로 승화시켰습니다.

이러한 맥락에서 밀레의 위치는 주목할 만합니다. 밀레는 1849년 바르비종에 정착한 후, 바르비종파의 중심인물 중 한 명이 되었습니다. 다른 바르비종파 화가들과 마찬가지로 자연을 직접 관찰하고 사

실적으로 묘사했지만, 특히 농민의 삶과 노동에 초점을 맞추었다는 점에서 독특한 위치를 차지했습니다.

밀레는 이곳에서 〈씨 뿌리는 사람〉, 〈이삭줍기〉, 〈만종〉 등 그의 대표작들을 제작했습니다. 이 작품들은 모두 농민의 노동을 숭고하고 위엄 있게 표현하고 있어, 밀레의 농민 화가로서의 정체성을 잘 보여 줍니다.

〈씨 뿌리는 사람〉은 바르비종파의 맥락에서 볼 때 농촌 풍경화이면서 동시에 당시 변화하는 프랑스 사회에 관한 깊은 성찰을 담은 작품입니다. 산업화로 인해 사라져가는 전통적인 농촌의 모습을 기록하면서도, 농업 노동의 가치와 존엄성을 강조합니다. 밀레는 이 작품을 통해 바르비종파의 사실주의적 접근을 따르면서도, 자신만의 예술적 비전과 철학을 담아내는 데 성공했습니다.

〈씨 뿌리는 사람〉이 그려진 1850년은 1848년 혁명 직후였습니다. 이런 상황에서 일부 비평가는 밀레가 이 그림에 혁명적 메시지를 담았다고 해석했습니다. 농부의 힘찬 동작과 위엄 있는 자세는 마치 혁명의 씨앗을 뿌리는 것처럼 보였기 때문입니다. 보수적인 비평가들은 이 작품이 노동자 계급을 지나치게 영웅적으로 묘사했다고 비판했습니다.

밀레는 이러한 정치적 해석을 의도하지 않았다고 주장했지만, 이 논란은 작품이 지닌 강력한 상징성과 시대적 의미를 잘 보여 주는 사례라고 할 수 있습니다. 이는 예술 작품이 어떻게 시대의 맥락 속에서 다양하게 해석될 수 있는지, 그리고 예술가의 의도와 관객의 해석 사

이의 간극을 보여 주는 사건입니다.

다만 모든 반응이 부정적인 것은 아니었습니다. 바르비종 화파의 동료 화가였던 테오도르 루소는 밀레의 작품을 강력히 옹호했으며, 밀레의 작품이 자연과 인간의 관계를 진실하게 표현하고 있다고 평가했습니다. 유명 시인이자 미술 평론가였던 샤를 보들레르 또한 밀레의 작품에서 '현대성'을 발견하고, 그가 동시대의 삶을 진실하게 포착하고 있다고 높이 평가했습니다.

초기의 부정적 반응에도 불구하고 〈씨 뿌리는 사람〉은 시간이 지나면서 점차 그 가치를 인정받게 되었습니다. 이 작품은 후에 사실주의 미술의 대표작으로 자리 잡았고, 고흐를 비롯한 후대 화가들에게 큰 영향을 미쳤습니다. 특히 고흐는 "밀레의 작품은 성경과 같다"라는 편지를 썼을 정도로 열렬한 팬이었는데, 특히 〈씨 뿌리는 사람〉에 깊은 감명을 받아 여러 차례 이 작품을 모사하고 재해석했습니다.

농민의 삶, 예술이 되다

밀레의 수많은 작품 속 농민들은 결코 미화되거나 왜곡되지 않았습니다. 대신 그들의 고된 노동과 그 속에서 발견되는 존엄성을 있는 그대로 표현했습니다. 〈씨 뿌리는 사람〉에서도 이러한 특징이 잘 드러납니다. 농부의 힘찬 동작과 강인한 체격은 노동의 고됨을 나타내면서도, 동시에 그 속에서 발견되는 인간의 위엄을 표현하고 있습니다. 밀레의 작품에서 인간은 항상 자연과 조화를 이루고 있습니다.

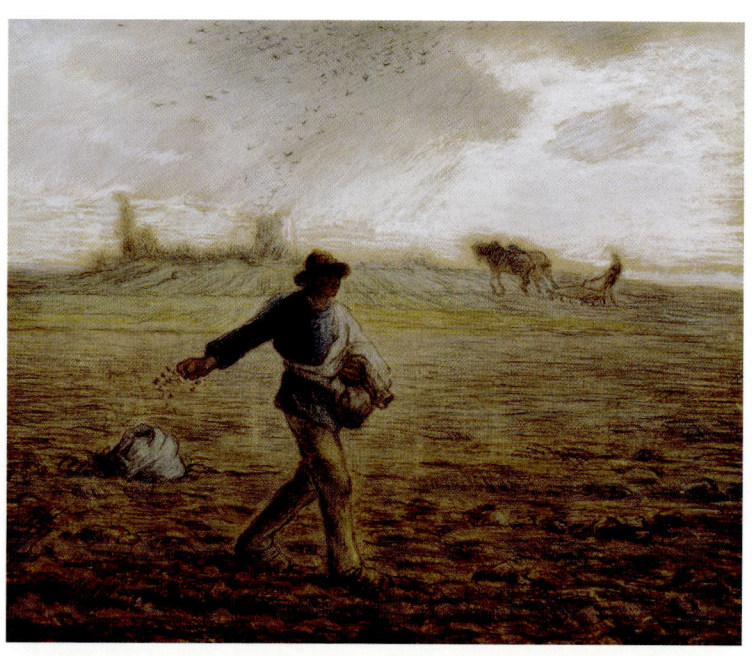

(위에서부터)
밀레, 〈씨 뿌리는 사람〉, 1865?, 종이에 파스텔 또는 크레용, 53.5×43.5㎝, **월터스 미술관**
고흐, 〈씨 뿌리는 사람〉, 1888, 캔버스에 유채, 80.5×64㎝, **크뢸러 뮐러 미술관**

〈씨 뿌리는 사람〉에서도 농부의 동작은 마치 들판의 일부처럼 자연스럽게 묘사되어 있습니다. 밀레가 어린 시절부터 경험한 농촌의 삶이 그의 예술 세계에 녹아들어 있음을 보여 줍니다. 밀레는 평범한 일상 속에서 숭고함을 발견하고 이를 표현하는 데 주력했습니다. 〈씨 뿌리는 사람〉에서 농부의 모습은 마치 성서의 한 장면처럼 웅장하고 숭고하게 묘사되어 있습니다. 이는 밀레가 가진 종교적 세계관과 농촌 생활에 대한 깊은 애정이 결합된 결과라고 할 수 있습니다.

밀레의 〈씨 뿌리는 사람〉은 '시간은 흐른다'라는 전제를 다층적으로 담아낸 작품입니다. 하루의 끝자락인 황혼을 배경으로 다가올 미래의 수확을 위해 씨를 뿌리는 농부의 모습을 포착함으로써 하루의 시간뿐만 아니라 계절의 순환, 농사의 주기, 더 나아가 인간 삶의 연속성을 상징하고 있죠.

또한 밀레의 삶 자체가 이러한 시간의 흐름을 반영합니다. 농부의 아들로 태어나 어린 시절 농사일을 직접 경험했고, 이후 파리에서 미술을 공부하며 화가로 성장했습니다. 그의 예술 세계가 초기의 신화적, 종교적 주제에서 점차 농민의 일상과 노동을 다루는 방향으로 변화한 것을 보면 개인의 성장과 예술적 발전이라는 시간의 흐름을 엿볼 수 있습니다.

〈씨 뿌리는 사람〉은 1850년에 그려졌지만 그 메시지는 시대를 초월하여 현재까지 이어지고 있습니다. 시간이 흘러 밀레의 시대와 우리의 시대는 많은 것이 달라졌습니다. 농업 기술은 발전했고, 많은 사람이 도시에서 살아가며 다른 형태의 노동에 종사합니다. 그러나 작품

속 농부의 행위는 현재의 노력이 미래의 결실로 이어진다는 보편적 진리를 상징합니다.

우리는 각자의 삶에서 다양한 형태로 씨앗을 뿌리고 있습니다. 학생은 공부를 통해, 직장인은 일을 통해, 예술가는 창작을 통해 미래를 준비합니다. 부모는 자녀 양육을 통해, 활동가는 사회 운동을 통해 더 나은 미래를 만들어 가고자 합니다. 이 모든 행위는 밀레의 작품 속 농부가 씨를 뿌리는 것과 본질적으로 다르지 않습니다.

시간은 끊임없이 흐르지만, 그 흐름 속에서 변하지 않는 것들이 있습니다. 노동의 가치, 자연과의 공존, 미래를 향한 희망과 같은 가치들은 밀레의 시대나 지금이나 여전히 중요합니다. 〈씨 뿌리는 사람〉은 이러한 불변의 가치들을 아름답게 포착해 냄으로써 시대를 초월하는 감동을 전달합니다.

우리는 지금 각자의 인생에서 어떤 씨앗을 뿌리고 있는지, 그리고 그 씨앗들이 미래에 어떤 열매를 맺을지 생각해 봐야 합니다. 밀레의 〈씨 뿌리는 사람〉이 우리에게 전하는 메시지는 바로 이것입니다. 시간은 흐르고, 우리가 뿌린 씨앗은 반드시 자라나 열매를 맺을 것이라는 희망과 믿음, 그리고 그 과정 자체가 우리 삶의 의미이자 가치라는 깨달음입니다.

Q

- 내 삶에서 어떤 '씨앗을 뿌리고' 있나요?
- 당장은 결과가 보이지 않지만 미래를 위해 꾸준히 노력하고 있는 일은

무엇인가요?

- 〈씨 뿌리는 사람〉의 농부처럼, 내가 하고 있는 일이 더 큰 그림(사회, 자연, 미래 등)에 어떤 영향을 미치고 있다고 생각하나요?

- 다음 세대를 위해 어떤 '씨앗'을 뿌리고 싶나요?

있는 그대로
바라보는 힘

모네, 〈수련〉

클로드 모네 Claude Monet (1840-1926)
'인상주의의 아버지'로 불리는 인상파의 창시자이자 개척자인 프랑스 화가이다. 대상을 뚜렷하고 명확하게 표현하는 전통 회화 기법을 거부하고, 자연의 빛과 색채를 포착하는 데 중점을 두었다. 말년의 〈수련〉 연작은 자연에 대한 우주적인 시선을 보여 준 위대한 걸작으로 평가받는다.

미술관에 처음 가거나 몇 번 가보지 못했다면 보통 미리 사서 하는 걱정들이 있습니다. '나는 그림을 볼 줄 모르는데 어떡하지?', '내가 배경 지식이 너무 모자라 도슨트한테 설명을 듣고도 이해를 못하는 거 아닌가?', '상징이나 그런 것들이 많으면 너무 어렵고 지루할 것 같은데… 나 같은 사람이 미술관을 가도 되나?' 이런 걱정을 '전혀!' 할 필요

가 없는 화가를 소개하려 합니다. 바로 프랑스의 대표적 인상파 화가인 모네입니다. 모네의 그림은 살아오며 꽤 많은 곳에서 마주한 기억이 있을 겁니다. 특히 〈수련〉 연작과 〈양산을 든 여인〉이 무척 유명하죠. 이름을 몰라도 그림을 보면 누구나 "아!" 하게 됩니다.

영화 〈미드나잇 인 파리〉를 보면 주인공인 길이 1920년대로 시간 여행을 하게 됩니다. 이곳에서 시대를 주름잡던 유명한 예술가들을 만나게 되죠. 모네를 만나는 장면이 직접 나오지는 않지만, 모네가 살았던 지베르니의 집과 그가 정성으로 가꾸었던 정원을 걷는 장면은 나옵니다. 그리고 파리 오랑주리 미술관에서 모네의 〈수련〉 연작을 감상하는데, 우연히 만난 친구 가운데 하나가 잘난 척하며 말합니다.

"색의 병치가 정말 놀라워. 모네야말로 진정한 추상표현주의의 선구자지. 작업은 지베르니에서 했는데 거기에 화가 카유보트가 자주 들렀대. 내가 보기엔 과소평가된 화가지."

사실 모네의 그림은 작품 해석을 위한 배경 지식이 필요하지 않습니다. 교훈을 위한 알레고리나 심오한 사상도 없습니다. 그저 보이는 그대로 감상하기만 하면 됩니다. 모네의 눈에 비친 장면을 과거로 시간 여행을 간 것처럼 함께 본다는 마음가짐 하나만이 필요합니다.

모네는 1883년부터 지베르니에 정착하여 정원을 가꾸기 시작했고, 1893년부터는 수련 연못을 조성하여 20여 년간 250점이 넘는 수련 그림을 그렸습니다. 이 작품은 그 대작 프로젝트의 중간 시기에 해당하는 걸작입니다. 이 작품은 1915년 모네가 75세 때 그린 것으로, 그 유명한 〈수련〉 연작 중 하나입니다.

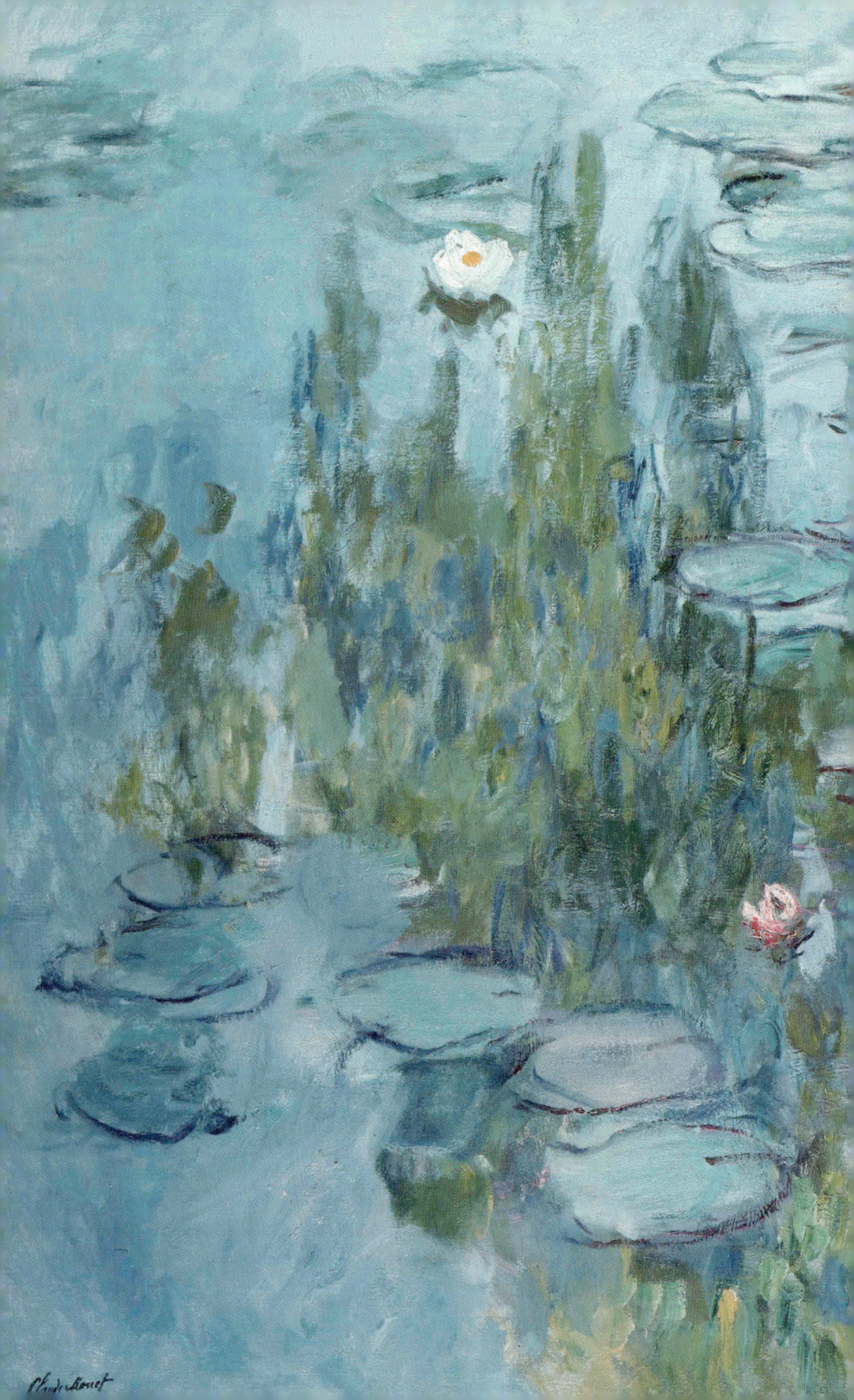

〈수련 Water Lilies〉, 1915
캔버스에 유채, 201×151.4㎝, 노이에 피나코테크

크기가 201×151.4cm인 거대한 유화 작품으로, 푸른빛이 감도는 평화로운 수면 위에 떠 있는 수련잎과 꽃들을 담았습니다. 화면 전체에 퍼진 연한 청록색 톤은 고요하고 서늘한 물의 느낌을 그대로 전달합니다. 연한 분홍색과 흰색의 수련 꽃이 몇 개 피어 있어 화면에 포인트를 주고 전체적으로 푸른 톤의 화면에 생기를 불어넣고 있습니다. 꽃잎 하나하나가 섬세하게 표현되어 있지는 않지만, 모네 특유의 붓 터치로 꽃의 형태와 색감을 암시적으로 나타내고 있습니다.

화면 중심과 오른쪽에는 수직으로 뻗은 녹색 수초들이 보입니다. 이 수직선들은 수면 위 수평으로 펼쳐진 수련 잎들과 대비를 이루며 화면에 균형을 부여하고 율동감을 더합니다. 빠르고 거친 듯한 붓 터치로는 물의 움직임과 빛의 반사를 표현했습니다. 모네는 이 작품에서 전통적인 원근법을 파괴했는데, 명확한 지평선이 없고 하늘과 물의 경계도 모호합니다. 대신 수면의 반사와 물속 식물들의 모습이 뒤섞여 깊이감을 만들어 내고 있습니다. 이 작품은 모네의 후기 작품 특징인 추상적 경향과 색채의 미묘한 변화를 잘 보여 주고 있습니다. 전체적으로 평화롭고 몽환적인 분위기를 자아내며, 관람자로 하여금 마치 연못 위에 떠 있는 듯한 감각을 느끼게 합니다.

대상을 바라보기 위해서는
바라보는 대상의 이름을 잊어야 한다

이 작품에서 모네는 자연의 순간적인 인상과 그것이 주는 감각적 경험을 캔버스에 담아내고자 했습니다. 그는 수련과 물, 빛의 상호작

용을 통해 시시각각 변화하는 자연의 모습을 포착하려 했고, 이를 통해 우리에게 '지금 이 순간' 있는 그대로의 아름다움을 전하고 있습니다. 그는 평생 "나는 단지 눈이다"라는 말을 강조했는데, 선입견이나 고정관념 없이 순수하게 보이는 대로 세상을 바라보고자 하는 그의 예술 철학을 잘 보여 줍니다.

모네는 밝고 선명한 색상을 좋아했는데, 19세기 후반에 새롭게 개발된 안료들 덕분에 가능했습니다. 물의 푸른색을 표현하기 위해 코발트 블루와 세룰린 블루를 사용했습니다. 이 안료들은 각각 1802년과 1860년경에 개발된 것으로, 모네와 같은 인상주의 화가들이 더욱 선명하고 생생한 색채를 표현할 수 있게 해 주었습니다.

또 한가지, 1840년대에 금속 튜브에 담긴 유화물감이 생산되기 시작했습니다. 이전에는 가루 안료를 개어서 그림을 그렸기 때문에 작업실을 떠나기 힘들었습니다. 바람에 가루가 날리고 말라버릴 수 있기 때문이지요. 튜브 물감 덕분에 언제든지 야외로 나가거나 그림 여행을 떠날 수 있게 되었습니다.

모네의 붓질은 빠르고 자유로우며, 때로는 거칠어 보이기까지 합니다. 이것은 모네가 순간적인 인상을 포착하려 했기 때문입니다. 대상을 정확하게 재현하는 것보다는 그 대상이 주는 느낌, 그리고 빛과 색의 효과를 표현하는 데 집중했습니다. 이러한 모네의 기법은 후대 예술가들에게 큰 영향을 미쳤습니다. 특히 그의 후기 작품들, 즉 우리가 지금 보고 있는 이 〈수련〉과 같은 작품들은 20세기 추상미술의 발전에 중요한 역할을 했습니다. 또한 현대의 설치 미술에도 영향을 미쳤

는데, 파리의 오랑주리 미술관에 설치된 대형 〈수련〉 연작은 관람객을 작품 속으로 완전히 몰입시키는 효과를 줍니다. 이것은 현대의 몰입형 설치 미술의 선구적 예라고 할 수 있습니다.

모네의 작품 기법도 시간이 지남에 따라 변화했습니다. 초기에는 전통적인 아카데미 스타일에서 벗어나 야외 풍경화에 집중했고, 점차 빠르고 즉흥적인 붓 터치와 보색 대비를 활용한 생동감 있는 색채 사용으로 발전했습니다. 중기에는 연작 작업을 시작하며 같은 대상을 다양한 빛과 대기 조건에서 반복해서 그렸고, 후기로 갈수록 대형 캔버스를 사용하고 물감을 더 두껍게 바르는 기법(임파스토)을 사용하며 추상적 경향이 증가했습니다.

모네의 이러한 예술적 발전은 그의 경제적 상황 변화와도 밀접한 관련이 있습니다. 초기의 극심한 빈곤에서 벗어나 점차 경제적으로 안정되면서 모네는 더 다양한 주제를 탐구하고 대규모 연작 작업을 시작할 수 있었습니다. 특히 1890년대 이후 경제적 성공을 거두면서 지베르니에 대형 스튜디오를 짓고 〈수련〉 연작과 같은 야심찬 프로젝트에 착수할 수 있었습니다.

빛과 자연을 담아낸 화가

모네는 1840년 11월 파리에서 태어났습니다. 살림이 그리 넉넉하지 않았던 모네 가족은 모네가 5세 때 북프랑스 노르망디 근처의 항구도시 르아브르로 이사했습니다. 바다와 가까운 환경에서 자란 그는

자연에 깊은 애정을 품었습니다. 바다에는 늘 수많은 배가 떠 있었는데 모네는 르아브르의 바다 풍경을 좋아했습니다. 이러한 경험은 후에 그의 작품의 주요 주제가 되었습니다.

청소년기의 모네는 캐리커처 그리기를 좋아했는데 그가 그린 캐리커처가 액자 가게에 진열되어 팔렸습니다. 1858년에 외젠 부댕을 만나지 않았다면 모네는 르아브르에서 캐리커처를 그리며 살았을지도 모릅니다. 외젠 부댕은 '천국의 라파엘'이라고 칭해졌던 화가입니다. 항해사의 아들로 태어난 부댕은 바다와 관련된 작품을 많이 그렸는데 모네에게 야외 스케치의 중요성을 가르쳤고, 이것이 후에 인상주의의 핵심적인 특징이 되었습니다.

"내가 화가가 된 것은 외젠 부댕 덕분이다."

모네의 예술 세계에 큰 전환점이 된 것은 1870~1년 프로이센-프랑스전쟁(보불전쟁)을 피해 런던으로 망명한 시기입니다. 이때 모네는 터너의 작품에 큰 감동을 받았고, 빛과 색채 탐구에 큰 영향을 받았습니다. 전쟁이 끝난 1871년 말, 모네가 파리로 돌아왔을 때는 이전보다 훨씬 더 보수적인 화풍이 인기를 끌고 있었습니다. 프랑스는 프로이센과의 전쟁에서 졌고 배상금 50억 프랑을 지불해야했으며 지하자원이 풍부한 알자스로렌 지역 대부분을 프로이센에 넘겨 주었습니다.

굶주림과 질병으로 삶이 피폐해진 상황에서 사람들은 상처 입은 자존심을 위로할 영웅적인 주제의 그림만 찾았습니다. 모네가 추구하는

새로운 그림은 인기가 없었죠. 그림을 팔아서 생활하기 힘들어진 모네는 아르장퇴유로 이사를 갔습니다. 그곳에서 여러 가지 실험적인 그림을 그리기 시작했습니다.

하지만 모네와 동료 화가들은 살롱전에서 번번히 낙선했고, 1874년 살롱전에 출품하는 대신 한 사진 작가의 빈 작업실을 빌려서 독자적인 전시회를 열었습니다. '제1회 인상주의 전시회'입니다. 아카데미가 추구하는 방식에 반대하는 의미였지요. 클로드 모네, 베르트 모리조, 폴 세잔, 에드가 드가, 카미유 피사로, 요한 바르톨트 용킨트, 알프레드 시슬레, 오귀스트 르누아르 등 서른 명의 화가들이 함께했습니다.

모네의 〈인상, 해돋이〉는 이때 전시한 작품입니다. 사람들은 이들의 그림을 보고 흙탕물이 튄 것 같다며 비웃었고, 평론가 루이 르루아는 모네의 그림을 보고 비꼬는 의미로 '인상주의자들의 전시회'라고 제목을 붙여 기사를 썼는데 모네를 비롯한 동료들은 이 이름이 마음에 들었습니다.

> "르아브르에서 안개 속의 태양과 돛대를 그렸다. 나는 이 그림을 '인상'이라 부르기로 했다."

2년 뒤인 1876년, 뒤랑 뤼엘의 갤러리에서 인상주의 화가들이 두 번째 인상주의 전시회를 열었습니다. 여전히 그림이 미완성 같다며 비웃는 사람들이 많았지만, 언론은 2년 전에 비해 호의적으로 변했습니다. 이 시기에는 산업이 빠르게 발전하면서 기계에서 나온 연기와

〈인상, 해돋이 Impression, Sunrise〉, 1873
캔버스에 유채, 63×48㎝, 마르모탕 미술관

그을음이 하늘을 뒤덮었습니다. 보기에 아름다운 장면은 아니지요.

보수적인 화가들은 산업 사회의 진풍경을 그리려고 하지 않았지만, 모네는 눈에 보이는 그대로 그리는 것을 두려워하지 않았습니다. 〈생-라자르 역〉, 〈노르망디 기차의 도착, 생-라자르 역〉처럼 기차역, 하늘로 퍼지는 기차의 연기를 눈에 보이는 대로 그렸습니다. 더 아름답게 꾸미지도, 거슬리는 부분을 생략하지도 않고 눈에 비친 인상을 그대로 화폭에 담았습니다.

모네의 예술 세계에서 가장 중요한 시기는 1883년 43세의 나이에 파리 근교 지베르니에 정착한 이후입니다. 이곳에서 43년간 거주하며 작업했습니다. 특히 1893년 지베르니에 연못을 만들고 수련을 심기 시작한 것은 그의 후기 작품의 주요 소재가 되었습니다. 특히 〈수련〉 연작은 그의 예술적 여정의 정점이라고 할 수 있습니다.

"정원은
내 가장 아름다운 걸작"

〈수련〉 연작이 탄생하기까지 모네의 삶은 순탄치만은 않았습니다. 젊은 시절 극심한 가난에 시달렸고, 1868년에는 자살을 시도하기도 했습니다. 하지만 그는 이러한 어려움을 극복하고 계속해서 자신만의 예술을 추구했습니다. 1870년대 중반부터 모네의 작품이 점차 인정받기 시작하면서 경제적 상황도 개선되었습니다. 1890년대에 들어서면서 모네는 경제적으로 안정을 찾았고, 이를 바탕으로 지베르니에서 대규모 연작 작업을 시작할 수 있었습니다. 〈수련〉 연작은 1899년부

터 시작되어 모네의 생애 마지막까지 계속되었습니다.

말년에 모네는 심각한 시력 문제로 고통받고 있었습니다. 백내장 진단을 받았고, 색채를 인식하는 데 어려움을 겪었습니다. 그럼에도 불구하고 모네는 그림 그리기를 멈추지 않았습니다. 오히려 이러한 어려움을 새로운 표현 방식을 모색하는 계기로 삼았습니다. 그래서 〈수련〉 연작은 시간이 지날수록 점점 더 추상적인 성격을 띠게 되었는데, 우리가 보고 있는 1915년 작품은 그 변화의 중간 지점에 있다고 할 수 있습니다.

시력 문제로 힘들어 할 때조차도 모네는 과거에 봤던 장면을 기억해서 그리려고 하지 않았습니다. 아름다웠던 순간이 아니라 지금 이 순간 보이는 대로, 있는 그대로 바라보며 그림에 담았습니다. 화가로서 시력, 특히 색채를 인식하지 못하는 것은 치명적이라는 것을 알면서도 말이지요. 모네는 인생의 마지막 30년 동안 약 250점의 〈수련〉 연작을 그렸습니다. 보이는 만큼 정직하게 말입니다.

모네의 〈수련〉 연작은 그의 예술적 여정의 정점이자 총체라고 할 수 있습니다. 이 작품들에는 모네의 어린 시절부터 키워온 자연 사랑, 인상주의 화가로서 쌓아온 빛과 색 탐구, 노년기의 깊은 통찰이 모두 녹아 있습니다. 모네는 이 작품을 통해 우리에게 무엇을 말하고 싶었을까요? 그는 아마도 "있는 그대로 바라보는 힘"의 중요성을 강조하고 싶었을 것입니다. 우리가 선입견과 고정관념을 버리고 세상을 바라본다면, 매 순간 새로운 아름다움을 발견할 수 있다는 것을 말이죠.

〈수련〉 연작에서 모네는 같은 풍경을 다양한 시간과 계절, 날씨 조

건에서 그렸습니다. 이는 세상의 모든 것은 끊임없이 변화한다는 사실을 받아들이고, 그 변화 속에서 아름다움을 발견하라는 메시지로 해석할 수 있습니다. 더불어 모네의 〈수련〉은 내면의 평화를 추구하라는 메시지도 담고 있습니다. 이 작품이 전쟁 중에 그려졌다는 점을 고려하면 더욱 의미 있게 다가옵니다. 모네는 혼란한 현실 속에서도 내면의 평화를 찾고, 그것을 예술로 표현하는 것의 중요성을 보여 주고 있는 것입니다.

루앙 대성당 연작을 보면 알 수 있듯이, 모네는 항상 주변의 공기의 형태, 빛의 변화에 관심이 많았습니다. 지베르니에 살면서 그 변화를 그려 내려고 부단히 노력했습니다. 그리고 모네는 젊은 날 그랬던 것처럼 야외에서 인상을 포착하여 그림을 그린 뒤 마무리만 작업실에서 했습니다.

우리는 모네의 〈수련〉을 감상하며 자신의 삶을 돌아보고 세상을 바라보는 새로운 시각을 얻을 수 있습니다. 모네가 평생에 걸쳐 추구했던 있는 그대로 바라보는 힘을 우리도 내면에 키워나갈 수 있기를 희망합니다.

마지막으로, 모네의 말을 인용하며 마치겠습니다.

"나의 정원은 나의 가장 아름다운 걸작이다."

이 말처럼, 우리 각자의 삶에서 우리만의 아름다운 걸작을 발견할 수 있기를 바랍니다.

Q ..

- 일상에서 〈수련〉과 같이 매일 보지만 '진정으로 보지' 못했던 것은 무엇인가요? 그것을 새롭게 바라본다면 어떤 변화가 생길까요?

- 모네가 수십 년간 같은 대상을 관찰하고 그렸듯이, 내가 오랫동안 꾸준히 관찰하고 싶은 대상은 무엇인가요?

- 〈수련〉에서 모네가 포착한 순간적인 아름다움처럼, 내 삶에서 스쳐 지나갔지만 깊은 인상을 남긴 순간은 언제였나요?

인생에서 가장 귀중한 것은 바로 옆에 있다

르누아르, 〈피아노를 연주하는 소녀들〉

오귀스트 르누아르 Auguste Renoir (1841-1919)
프랑스 인상주의를 대표하는 화가다. 르누아르의 작품은 대체로 밝고 따뜻한 색채를 사용하며, 긍정적이고 낙천적인 분위기를 자아낸다. 풍경화보다는 인물화를 주로 그렸고, 특히 여성과 아이들을 즐겨 그렸다. 인상주의 화가답게 빛의 효과와 색채의 변화를 섬세하게 포착하는 능력이 뛰어났다.

영화 〈어카운턴트〉의 주인공은 낮에는 성실한 천재 회계사, 밤에는 냉혹한 킬러인 크리스찬 울프입니다. 마치 지킬과 하이드 박사처럼 완전히 상반되는 이미지를 모두 가진 냉혹한 인물이기도 하지요. 그런데 아이러니하게도 그의 아지트 거실에는 따뜻한 느낌의 그림이 걸려 있습니다. 어떤 그림일까요? 바로 르누아르의 〈양산을 쓴 여인과

아이〉입니다. 거실이라고 해도 킬러인 그의 집에 누군가 방문할 일은 거의 없으니 자신을 위한 그림임이 분명합니다.

르누아르의 그림은 밝은 빛이 특징이라, 보고 있으면 평화로운 기분이 듭니다. 크리스찬이 냉혹한 킬러로 살고 있지만 어린 시절 헤어진 어머니를 그리워하는 마음을 드러내는 장치이죠. 어머니와 평화로운 시간을 보내는 어린 아이의 모습에 자신의 바람을 투영한 듯합니다.

프랑스의 대표 인상주의 화가인 르누아르는 여성 육체를 묘사하는 데 특별한 표현을 사용했고 풍경화에도 뛰어났기에, 인상파 중에서도 가장 아름답고 화사하다는 평을 받습니다. 마치 솜뭉치로 문지른 듯 부드럽고 따뜻한 화풍이기에 그림 전체가 화사하고 부드럽습니다. 그래서 '행복을 그리는 화가'라는 별명도 있습니다.

그의 후기작들을 대표하는 그림인 〈피아노를 연주하는 소녀들〉은 19세기 말 프랑스의 문화와 일상, 그리고 가족의 소중함을 아름답게 담아낸 작품입니다.

조용한 행복의
순간을 담다

〈피아노를 연주하는 소녀들〉은 당시 프랑스 정부가 뤽상부르 박물관에 전시하기 위해 비공식으로 르누아르에게 의뢰하여 그려졌습니다. 르누아르는 이 작품을 세 가지 버전으로 그렸는데 하나는 유화, 나머지 두 개는 오일과 파스텔로 스케치했습니다. 이 작품들은 현재 각각 파리 오르세 미술관, 파리 오랑주리 미술관, 뉴욕 메트로폴리탄 미

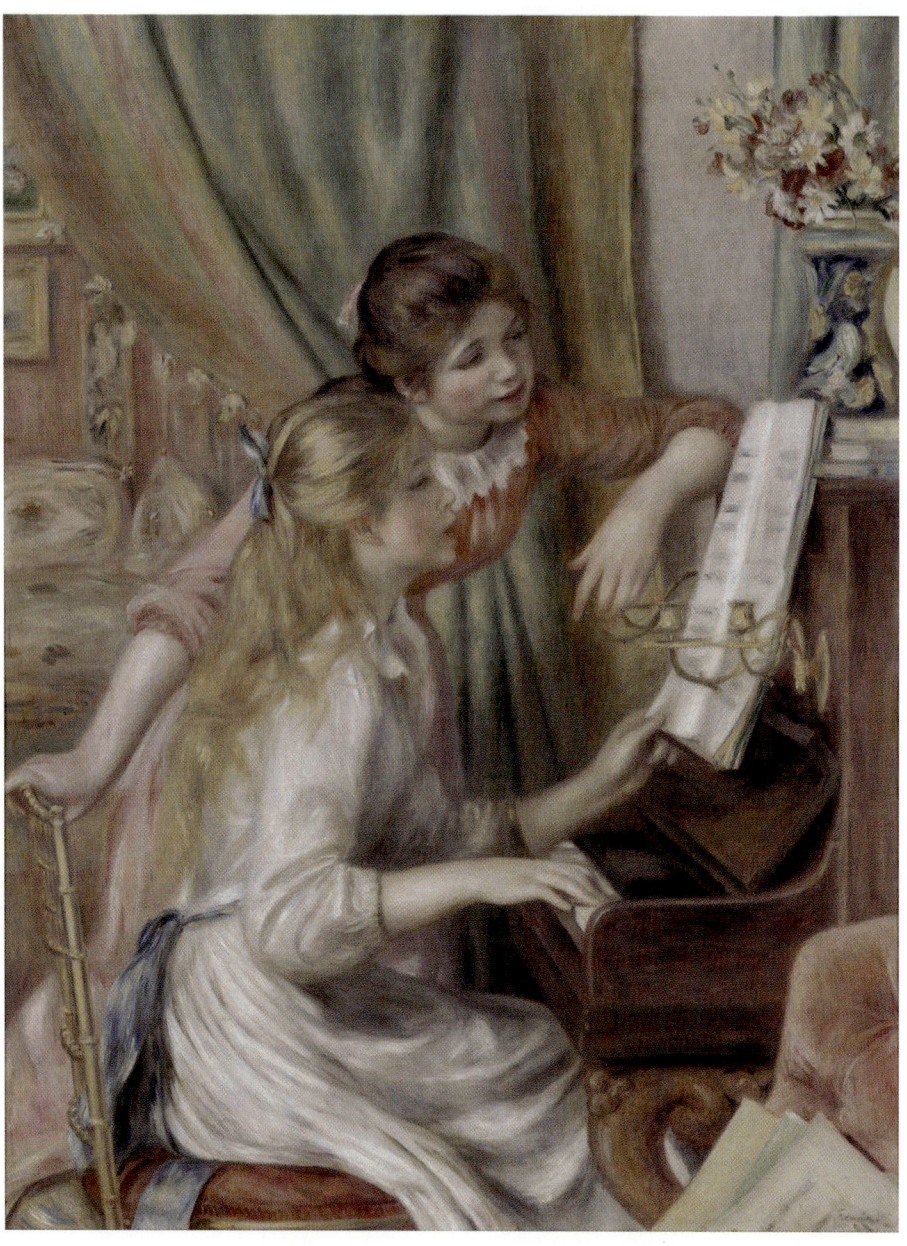

⟨피아노를 연주하는 소녀들 Young Girls at the Piano⟩, 1892
캔버스에 유채, 90×116cm, 오르세 미술관

술관에 전시되어 있습니다.

이 작품은 르누아르가 51세에 그린 것으로, 그의 예술적 성숙기에 해당합니다. 화면 중앙에는 크고 아름다운 피아노가 자리 잡고 있습니다. 피아노 앞에는 두 명의 소녀가 앉아 있죠. 한 소녀는 피아노를 연주하고, 다른 소녀는 그 옆에 서서 악보를 보고 있습니다. 두 소녀의 모습은 매우 친밀해 보입니다. 아마도 자매이거나 가까운 친구일 것입니다. 그들의 얼굴에는 미소가 어려 있고, 전체적인 분위기는 평화롭고 화목합니다.

작품 속 두 소녀는 화가이자 미술수집가 겸 후원가인 앙리 르롤의 딸입니다. 피아노 의자에 앉은 흰색 드레스의 금발머리 소녀는 11세의 이본느, 그 옆에 선 소녀는 13세의 크리스틴입니다. 이본느가 입은 흰색 드레스에 주목해 보세요. 르누아르 특유의 부드러운 붓 터치로 표현된 옷 주름이 마치 꽃잎처럼 보입니다. 이 흰색 드레스는 소녀의 순수함과 청춘의 아름다움을 상징합니다. 피아노 위의 꽃병은 화면에 생동감을 더하고, 벽에 걸린 그림과 방 안의 가구들은 이 가정의 문화적 수준과 경제적 여유를 암시합니다. 하지만 르누아르는 이러한 물질적인 요소보다는 소녀들 사이의 정서적 유대감에 더 초점을 맞추었습니다.

르누아르의 작품에서 빼놓을 수 없는 것이 바로 색채와 빛의 표현입니다. 〈피아노를 연주하는 소녀들〉에서 르누아르는 따뜻하고 부드러운 색조를 사용했습니다. 또한 뚜렷한 윤곽선을 사용하지 않았습니다. 대신 색채의 대비와 명암의 변화로 형태를 표현했습니다. 이는 더

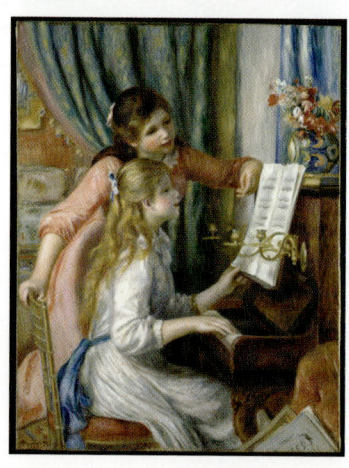

(위에서부터)
오르세 미술관 소장
오랑주리 미술관 소장
메트로폴리탄 미술관 소장

욱 부드럽고 자연스러운 느낌을 줍니다. 르누아르는 빛이 물체의 표면에 반사되어 만드는 미묘한 색채의 변화를 섬세하게 포착했습니다. 소녀들의 피부, 드레스, 그리고 주변 사물들에 반사된 빛의 표현이 특히 뛰어납니다. 이는 인상주의의 핵심적인 특징 중 하나이죠. 르누아르는 이러한 빛과 색채의 조화를 통해 시각적 아름다움을 넘어, 따뜻하고 행복한 가정의 분위기를 전하고 있습니다.

피아노를 중심으로 한 삼각형 구도는 화면에 안정감을 부여합니다. 이는 고전주의적 요소로, 르누아르가 인상주의의 혁신성과 전통적인 회화 기법을 조화롭게 결합했음을 보여 줍니다. 또한 공간의 깊이감을 교묘하게 표현하고 있습니다. 피아노와 소녀들이 있는 전경, 그 뒤의 벽과 그림이 있는 중경, 그리고 창문 너머로 보이는 배경의 흐릿한 풍경이 층을 이루며 공간감을 만들어 냅니다. 이러한 구도와 공간 구성은 관람객의 시선을 자연스럽게 화면 속으로 이끌며, 마치 우리도 그 공간에 함께 있는 듯한 친밀한 느낌을 줍니다.

평범한 일상 속에서
특별한 아름다움을 붙잡자

르누아르는 1841년 프랑스 리모주에서 재봉사의 아들로 태어났습니다. 어린 시절 파리로 이주한 뒤 13세부터 도자기 공장에서 일하며 그림에 재능이 있음을 발견했습니다. 이 시기의 경험은 이후 그의 작품에 나타나는 섬세한 색채 감각과 장식적 요소에 영향을 미쳤습니다.

1862년 에콜 데 보자르에 입학한 르누아르는 모네, 시슬레, 바지유

등 인상주의를 함께 이끌어 갈 동료들을 만납니다. 그리고 1874년에 제1회 인상파 전시회에 참여하면서 본격적으로 인상주의 화가로 활동하기 시작했습니다. 르누아르의 예술 세계는 크게 다음과 같은 세 가지 시기로 나눌 수 있습니다.

- **초기**(1860년대-1880년대 초): 인상주의의 영향을 강하게 받은 시기이다. 빛과 색채의 표현에 집중하며, 야외에서 직접 관찰한 장면들을 그렸다.
- **중기**(1880년대-1890년대 초): 폼페이의 벽화에 감명을 받아 선의 중요성을 재발견하고 고전적인 형태미를 추구했다.
- **후기**(1890년대 이후): 색채와 형태의 조화를 이루고 르누아르 특유의 부드럽고 관능적인 화풍을 완성했다. 〈피아노를 연주하는 소녀들〉은 이 시기에 속한다.

르누아르의 작품 세계를 관통하는 주제는 '삶의 기쁨'입니다. 그는 인생의 아름다운 순간들, 특히 여성의 아름다움과 가족의 행복한 모습을 즐겨 그렸습니다. 1890년 르누아르는 모델이자 제자였던 알린 샤리고와 결혼했습니다. 이후 세 아들을 얻었고, 가족의 모습은 그의 주요 주제가 되었습니다. 〈피아노를 연주하는 소녀들〉이 그려진 1892년은 르누아르가 가정의 행복을 만끽하던 시기였습니다.

〈피아노를 연주하는 소녀들〉 역시 가족의 소중함이 담겨 있습니다. 두 소녀의 친밀한 모습을 통해 가족 간의 사랑과 유대를 강조하고 있죠. 르누아르에게 가족은 삶의 중심이었고, 그의 작품에 자주 반영되

었습니다. 평범한 일상 속에서 특별한 아름다움을 발견하고 그것을 예술로 승화시키는 것이 르누아르의 주된 관심사였습니다.

소녀들의 모습에서 우리는 르누아르가 포착한 청춘의 아름다움과 순수함을 발견할 수 있습니다. 그의 작품에는 항상 삶에 대한 긍정적인 시선이 담겨 있는데, 〈피아노를 연주하는 소녀들〉 역시 따뜻하고 밝은 분위기를 통해 삶의 긍정적인 면을 강조하고 있습니다.

하지만 르누아르의 삶이 항상 순탄했던 것은 아닙니다. 1890년대 중반부터는 류마티스 관절염으로 고통받기 시작했습니다. 이 병은 점차 악화되어 말년에는 휠체어 생활을 하게 되었고, 그림을 그리려면 붓을 손에 묶어야 할 정도였습니다. 급기야 온몸에 마비가 와 입에 붓을 물고 그림을 그려야 할 지경까지 되었을 때에도, 왜 그렇게까지 그림을 그리느냐고 묻는 친구에게 르누아르는 이렇게 말합니다.

"고통은 지나가지만 아름다움은 남기 때문이지."

삶을 대하는 그의 긍정적이고 의지적인 자세를 알 수 있습니다. 르누아르는 생애 끝까지 그림을 그렸고, 오히려 이 시기에 더욱 풍요롭고 깊이 있는 작품들을 남겼습니다.

진정한 삶의 가치

현대 사회에서는 개인주의가 강해지면서 가족 구성원이라도 각자

의 시간과 공간을 중시하는 경향이 있습니다. 하지만 여전히 함께하는 시간의 가치는 중요합니다. 함께 요리를 하거나, 등산을 가거나, 영화를 보는 등의 활동은 가족 간의 친밀도를 높이고 추억을 만들어 줍니다.

르누아르의 〈피아노를 연주하는 소녀들〉은 19세기 말의 작품이지만, 가족의 형태와 의미가 다양화된 현대를 사는 우리에게 가족의 본질적 가치를 다시 생각해 보게 합니다. 스마트폰과 SNS가 일상이 된 오늘날, 이 그림 속 피아노 앞에 모여 있는 소녀들의 모습은 직접적인 인간관계의 따뜻함을 상기시킵니다. 혈연관계를 넘어 서로 사랑하고 지지하는 관계의 소중함과 기술의 발전 속에서도 잃지 말아야 할 인간적 교감의 중요성을 강조합니다.

코로나19 팬데믹을 겪으며 우리는 일상의 소중함을 새삼 깨달았습니다. 〈피아노를 연주하는 소녀들〉은 평범한 일상의 순간이 얼마나 특별할 수 있는지를 보여 주며, 우리의 일상을 새로운 시각으로 바라보게 합니다.

또한, 빠른 속도와 효율성이 중요한 시대에 우리에게 '느림의 미학'을 이야기합니다. 천천히 음악을 즐기는 소녀들의 모습이 우리의 삶의 속도를 생각하게 만드는 것이죠. 감성의 교류, 일상 속 작은 기쁨의 발견… 이것들이야말로 진정한 삶의 가치가 아닐까요?

〈피아노를 연주하는 소녀들〉을 보며 잠시 멈춰 서서 우리의 삶을 돌아봅시다. 가족과 함께한 마지막 식사는 언제였는지, 좋아하는 음악을 마지막으로 들은 것이 언제였는지, 우리 주변의 아름다움을 마

지막으로 느낀 것이 언제였는지 말이죠. "당신의 삶에서 진정으로 소중한 것은 무엇인가요?" 하는 질문에 대한 답을 찾는 과정에서 우리는 더욱 풍요롭고 의미 있는 삶을 살아갈 수 있을 것입니다.

Q

- 일상에서 〈피아노를 연주하는 소녀들〉과 같은 평화롭고 아름다운 순간은 언제인가요?
- 가족이나 친구와 함께 즐기는 예술 활동(음악, 미술, 문학 등)이 있나요?
- 내 삶에서 쉽게 지나치기 쉬운 아름다운 순간들은 무엇인가요? 그것들을 어떻게 더 자주 인식하고 감사할 수 있을까요?

Part 4.

인생은 견디는 기쁨을 발견하는 과정이다

· 행복을 채울 때 보는 그림 ·

인공지능 시대에
인간을 구성하는 것들

미켈란젤로, 〈아담의 창조〉

미켈란젤로 부오나로티 Michelangelo Buonarroti (1475-1564)
르네상스 3대 거장 중 하나로, 이탈리아의 조각가, 건축가, 화가이다. 피렌체, 로마 등 이탈리아 여러 지역에 거주하면서 수많은 걸작을 남긴 위대한 예술가로 손꼽힌다. 그의 작품은 인생의 고뇌, 사회의 부정과 대결한 분노, 우울과 신앙을 미적으로 잘 조화시킨 것으로 평가된다.

1982년 개봉한 스티븐 스필버그 감독의 SF 영화 〈E.T.〉에는 아주 유명한 명장면이 있습니다. 외계인 E.T.와 주인공 소년의 검지가 서로 맞닿는 장면입니다. 여러 콘텐츠에서 셀 수도 없이 패러디되어 온 장면이지요. 여러분도 어디선가 한 번쯤은 본 적이 있을 겁니다.

이렇게 검지가 서로 맞닿는 장면은 우리에게 익숙한 또 다른 이미

지를 떠올리게 합니다. 어디서 봤을까요? 바로 미켈란젤로의 〈아담의 창조〉입니다. 이 작품들은 시대를 초월하여 인간 존재의 본질에 대한 질문을 던집니다. "우리는 누구인가? 우리의 기원은 무엇인가? 인간의 잠재력은 어디까지인가?" 이러한 질문들은 수세기 동안 철학자, 과학자, 그리고 예술가들의 마음을 사로잡아 왔습니다.

〈아담의 창조〉는 바티칸 시스티나 성당 천장에 그려진 프레스코화의 일부입니다. 성경 창세기에 기록된 하느님의 창조 이야기를 화폭에 담았습니다. 천지창조는 아홉 개의 주요 장면을 통해 신이 우주와 인간을 창조하는 과정을 그렸는데, 그 중에서 가장 상징적인 장면이 바로 지금 소개하는 〈아담의 창조〉입니다. 성경 이야기를 전하면서 동시에 인간의 존재와 신성에 대한 미켈란젤로의 깊은 철학적 통찰을 담고 있습니다.

〈아담의 창조〉는 두 주요 인물, 하느님과 아담을 중심으로 구성되어 있습니다. 오른쪽에는 힘찬 모습의 하느님이 천사들에 둘러싸인 채 구름 위에 떠 있습니다. 왼쪽에는 지상의 바위 위에 누운 아담의 모습이 보입니다.

이 그림에서 가장 주목할 부분은 두 인물의 손가락이 '거의' 맞닿아 있는 중앙부입니다. 하느님의 오른손 검지와 아담의 왼손 검지 사이의 미세한 간격은 신과 인간 사이의 관계, 창조의 순간, 생명의 불꽃이 전달되는 순간을 상징하며 작품 전체에 긴장감을 부여합니다. 이 작은 공간은 곧 채워질 듯 말 듯한 기대감을 자아내며 창조의 순간을 생생하게 포착합니다.

미켈란젤로는 하느님을 강인하고 활력 넘치는 노인의 모습으로 묘사했습니다. 수염과 머리카락은 바람에 나부끼는 듯 역동적이며, 근육질의 팔과 다리는 전능함을 상징합니다. 하느님을 둘러싼 붉은색 망토는 권위와 열정을 나타냅니다.

반면 아담은 완벽한 육체를 가진 청년으로 묘사되었습니다. 자세는 아직 완전히 깨어나지 않은 듯 나른하지만, 동시에 생명력으로 가득 차 있습니다. 아담의 눈은 하느님을 향해 고정되어 있으며, 손은 하느님의 손을 향해 뻗어 있습니다. 이것은 인간이 신성을 갈망하고 연결되고자 하는 욕구를 지니고 있음을 암시합니다.

흥미로운 점은 하느님 주변의 천사들이 형성하는 형태입니다. 자세히 보면 이 형태가 인간의 뇌를 연상시킨다는 것을 알 수 있습니다. 신성한 지성과 인간의 이성 사이의 연결을 암시하는 것으로 해석되기도 합니다. 또한 하느님이 왼팔로 감싸고 있는 여성적 인물은 종종 이브로 해석되며, 모든 인류의 잠재적 존재를 상징한다고 볼 수 있습니다.

색채 사용에 있어서도 미켈란젤로의 탁월함이 드러납니다. 〈아담의 창조〉는 전체적으로 부드럽고 따뜻한 색조를 띱니다. 프레스코 기법의 특성과 미켈란젤로의 의도적인 선택이 결합된 결과입니다. 하늘색 배경은 신성한 영역을 상징하는데, 이 가운데에도 하느님을 둘러싼 영역은 붉은색과 자주색이 두드러집니다. 이 두 색의 대비는 각각 신성과 왕권을 상징합니다. 아담이 누워 있는 지상의 갈색 톤은 세속적인 영역을 나타내는데, 하늘과 지상 두 영역의 대비는 신과 인간 사이의 간극을 시각화하면서도, 동시에 두 존재가 얼마나 가까이 있는

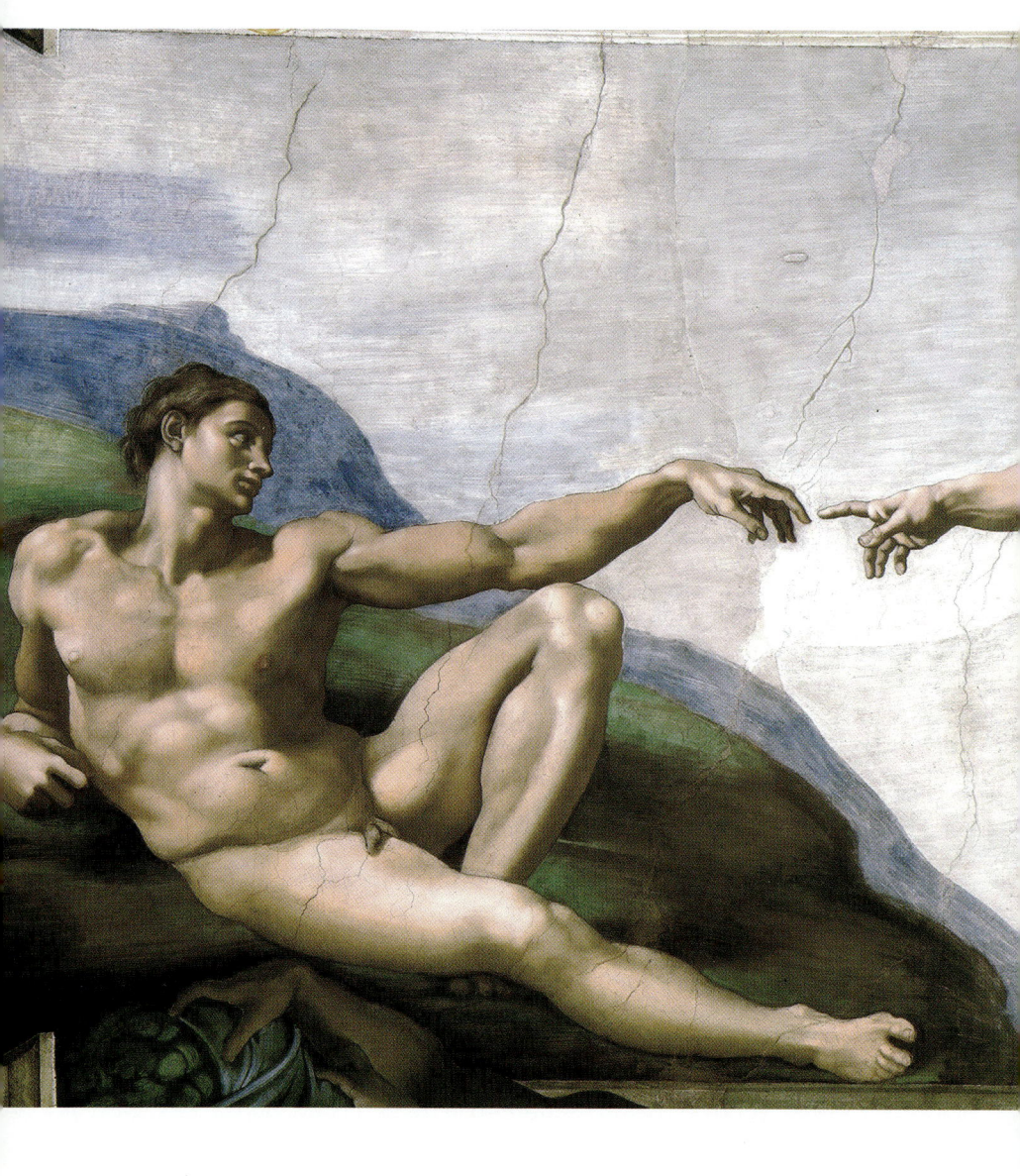

〈아담의 창조 The Creation of Adam〉, 1508-1512
프레스코, 570×280㎝, 바티칸 시스티나 성당 천장

지를 보여 줍니다.

또한, 작품의 중심을 가로지르는 강한 대각선 구도가 특징적입니다. 화면은 크게 좌우로 나누는 대각선은 하느님의 형태와 아담의 자세로 형성되며 긴장감과 역동성을 만들어 냅니다. 색채와 마찬가지로 오른쪽은 하느님과 천사들, 왼쪽은 아담과 대지의 영역입니다. 하느님을 중심으로 한 영역은 큰 삼각형 형태를 이룹니다. 이 삼각형 구도는 안정감과 동시에 상승하는 듯한 느낌을 줍니다. 이러한 대칭은 신과 인간 사이의 균형과 대비를 표현합니다.

인간의 본질에
천착하다

미켈란젤로가 시스티나 성당 천장화를 그리는 과정은 결코 순탄치 않았습니다. 본래 미켈란젤로는 조각가였기에 대규모 프레스코화를 그리는 일은 전문 분야가 아니었습니다. 교황 율리우스 2세의 명령으로 이 작업을 맡게 된 미켈란젤로는 처음에는 이를 거부하려 했습니다. 율리우스 2세는 예술의 후원자로 유명했지만, 동시에 야심 찬 정치인이기도 했습니다. 교황령을 확장하고 교회의 권위를 높이기 위해 노력했으며, 시스티나 성당 천장화도 이러한 목적의 일환이기 때문이었습니다.

예술적 자유와 교황의 요구 사이에서 미켈란젤로는 작업하는 내내 교황과 수없는 의견 차이를 겪었습니다. 교황은 더 화려하고 종교적인 상징을 원했지만, 미켈란젤로는 자신의 철학적 비전을 고수하며

인간과 신의 관계를 더 인문주의적인 시각에서 그리고자 했습니다. 천장을 화려하게 장식하기보다는 인간의 신체를 통해 인간의 존엄성과 본질을 탐구하려는 의도로 작업했습니다.

시스티나 성당 천장화 작업은 4년이라는 오랜 시간 동안 계속되었습니다. 미켈란젤로는 시간의 대부분을 비좁은 발판 위에서 고개를 뒤로 젖힌 채 천장을 올려다보며 보냈습니다. 이로 인해 그의 목과 등은 극심한 고통에 시달렸고, 눈은 페인트 방울과 먼지로 고통 받았습니다. 그럼에도 불구하고 미켈란젤로는 붓을 내려놓지 않았습니다. 고통 속에서도 스스로의 운명과 인간의 본질에 대한 생각을 화폭에 담아낸 것이죠. 그는 후에 자신의 친구인 조반니 다 피스토이아에게 보낸 편지에서 이렇게 썼습니다.

"내 수염은 하늘을 향하고, 목은 굽어 있으며, 가슴은 활처럼 휘어 있네. 붓은 끊임없이 얼굴에 떨어지고, 나는 마치 롬바르디아의 괴물 같은 모습이 되었네."

미켈란젤로의 조수 아스카니오 콘디비의 기록에 따르면, 미켈란젤로는 작업을 마친 뒤 몇 개월 동안 똑바로 서 있을 수 없었고, 책을 읽을 때도 위로 들어 올려야 했다고 합니다. 이 고통스러운 경험은 역설적으로 〈아담의 창조〉를 포함한 천장화에 더욱 강렬한 생명력과 역동성을 부여했습니다. 미켈란젤로의 육체적 고통은 예술적 표현에 깊이를 더했고, 결과적으로 인간의 고뇌와 승화를 동시에 담은 걸작을 탄

생시켰습니다.

미켈란젤로의 또 다른 특별한 점은 뛰어난 해부학 지식입니다. 전해지는 바에 따르면 미켈란젤로는 젊은 시절 산토 스피리토 수도원에서 시체 해부를 통해 인체에 대한 깊은 이해를 쌓았습니다. 이러한 경험은 〈아담의 창조〉에서 극명하게 드러납니다. 아담의 근육과 골격 구조는 놀라울 정도로 정확하게 묘사되어 있는데, 특히 복부 근육, 팔의 굴곡, 다리의 형태 등은 실제 인체와 거의 흡사합니다.

또한, 미켈란젤로의 의도였다고 확실하게 말하기는 어렵지만 하느님을 둘러싼 천사들이 형성하는 형태가 인간의 뇌를 연상시킨다는 점은 앞서 언급했습니다. 프랭크 린 메시버거와 같은 신경해부학자들은 이 형태가 뇌의 시상하부, 뇌하수체, 그리고 뇌간을 정확히 묘사하고 있다고 말합니다. 하느님이 아담에게 지성의 선물을 주셨고, 이것을 미켈란젤로가 뇌 해부학적으로 그려서 그림에 숨겼다고 해석하는 것입니다. 아래쪽으로 흘러내린 녹색 스카프 역시 인간의 척추를 의미하며, 이 또한 신성한 생명력이 인간의 신경계를 통해 전달된다는 의미로 해석하기도 합니다.

이러한 숨겨진 메시지들은 미켈란젤로의 작품이 성경을 보여 주는 단순한 종교화가 아니라 깊은 철학적, 과학적 사유를 담고 있는 복합적인 예술 작품임을 보여 줍니다. 미켈란젤로의 작품은 시대를 앞선 통찰력으로 인간의 본질에 대한 깊은 탐구를 담고 있었던 것입니다.

손끝으로 전하는
자유와 존엄의 가치

르네상스 3대 거장 중 한 사람인 미켈란젤로는 조각가이자 화가이며 건축가이고 시인이었습니다. 어린 시절부터 조각용 끌과 망치를 가지고 노는 것을 가장 즐거워했던 그는 아버지와 삼촌들의 반대에도 무릅쓰고 예술가의 길을 가게 됩니다. 결국 13세에 피렌체의 유명한 화가였던 도메니코 기를란다요의 제자로 들어가게 되지만, 너무나 뛰어났던 미켈란젤로의 눈에 스승의 실력은 실망스러워서 1년 만에 나옵니다.

이후 미켈란젤로의 재능을 눈여겨보던 로렌초 데 메디치의 배려로 메디치 가문의 아이들과 함께 함께 배우는 파격적인 대우를 받습니다. 이때 라틴어와 문학에서도 수준 높은 소양을 갖추게 되었습니다. 특히 단테의 신곡을 좋아한 것으로 보이는데, 이 때문에 그의 작품 전반에서 인간의 본질에 대한 고뇌의 흔적이 발견됩니다. 또한 당시 유행하던 신플라톤주의 철학에 깊이 영향을 받았습니다. 신플라톤주의는 물질세계와 정신세계의 조화를 추구했는데, 〈아담의 창조〉에서 신성과 인간성의 조화로운 표현으로 이것이 나타납니다.

미켈란젤로는 본래 조각가로 시작했습니다. 초기 작품인 〈피에타〉와 〈다비드〉 조각상은 미켈란젤로를 당대 최고의 조각가로 만들었습니다. 이러한 배경은 〈아담의 창조〉에서도 드러납니다. 프레스코화임에도 불구하고 인물들은 마치 조각상처럼 입체감 있게 표현되어 있습니다. 특히 아담의 근육 표현은 마치 대리석을 깎아 만든 듯한 질감을

보여 줍니다. 아래에서 천장을 올려다보면 성당의 기둥과 연결된 부분들은 입체적인 조각으로 보입니다.

〈아담의 창조〉에는 미켈란젤로의 깊은 철학적, 신학적 사유가 담겨 있습니다. 미켈란젤로는 아담을 신과 거의 대등한 위치에 놓음으로써 인간의 존엄성을 강조했습니다. 아담의 완벽한 육체는 인간이 지닌 잠재적 완벽성을 상징합니다. 이것은 르네상스 시대의 인본주의 사상을 반영하는 것으로, 인간을 죄악의 존재로만 보는 것이 아닌 신성한 잠재력을 지닌 존재로 바라보는 시각입니다.

아담과 하느님의 두 손가락 사이의 미세한 간격은 신과 인간 사이의 관계를 상징적으로 보여 줍니다. 인간이 신에게 거의 닿을 듯 말 듯 한, 즉 신성에 가까우면서도 완전히 도달하지는 못하는 존재임을 암시합니다. 동시에 이 간격은 인간의 자유의지를 상징하는 것으로도 해석할 수 있습니다. 아쉽게도 아담의 손가락은 미켈란젤로가 그린 원본이 아닙니다. 천장화가 완성된 후 벽면에 균열이 생겼는데 이때 아담의 손가락이 파손되어 카르네발리가 다시 그린 것이지요.

〈아담의 창조〉는 성경의 한 장면을 묘사하고 있지만, 동시에 시간을 초월한 영원한 순간을 포착하고 있습니다. 인간 존재의 본질적 질문이 시대를 초월해 지속됨을 암시합니다. 하느님을 둘러싼 형태가 인간의 뇌를 연상시킨다는 점은 앞서 언급했습니다. 미켈란젤로는 신성한 지혜와 인간의 이성이 밀접하게 연결되어 있음을 암시하고 있습니다. 이러한 시선은 르네상스 시대의 이상인 과학과 종교, 이성과 신앙의 조화를 반영합니다.

또한 작품에 숨겨진 해부학적 세부 사항들은 미켈란젤로의 과학적 지식을 보여 주는 동시에 인간 지식의 한계와 가능성을 동시에 암시합니다. 인간은 자신의 육체와 우주의 비밀을 탐구할 수 있지만, 동시에 완전한 이해에는 도달하지 못하는 존재임을 보여 줍니다.

미켈란젤로는 이 작품을 통해 예술 그 자체가 신성한 행위임을 보여 주고자 했습니다. 창조주의 행위를 예술로 표현함으로써 예술가의 창조 행위 역시 신성한 차원의 것임을 암시합니다. 인간의 본질, 신과 인간의 관계, 그리고 생명의 신비에 대한 깊은 철학적 명상을 담은 그림인 것입니다.

〈아담의 창조〉에 담긴 이러한 다층적 메시지들은 이 작품을 단순한 종교화를 넘어 깊은 철학적, 존재론적 탐구의 결과물로 만듭니다. 미켈란젤로는 이 작품을 통해 인간의 본질, 신과의 관계, 그리고 우주 속에서의 우리의 위치에 대한 자신의 고민과 통찰을 표현했습니다.

"우리는 어디에서 왔고 어디로 가는가"

현대 사회에서 과학과 종교의 관계는 여전히 중요한 주제입니다. 〈아담의 창조〉에 담긴 과학적 요소와 종교적 주제의 조화는 이 두 영역이 대립하는 것이 아니라 상호 보완적일 수 있다는 메시지를 전합니다.

오늘날 우리는 과학기술의 발전과 함께 인간 존재의 본질에 대한 질문을 다시 던지고 있습니다. 인공지능과 생명공학, 그리고 우주 탐

사와 같은 기술 발전은 인간의 한계를 시험하고 확장하며, "인간이란 무엇인가?"라는 질문을 더욱 부각시키고 있습니다. 미켈란젤로의 천지창조는 이러한 질문에 대한 철학적 출발점을 제공합니다.

인공지능(AI)의 발전으로 창조의 개념이 새롭게 조명받는 현대 사회에서 〈아담의 창조〉는 인간의 고유한 창조성을 생각해 보게 합니다. AI가 예술 작품을 만들어 내는 시대에 과연 인간만의 고유한 창조성은 무엇인지, 그리고 그것이 어디에서 오는지 질문을 던집니다.

디지털 시대에 우리는 그 어느 때보다 연결되어 있지만, 동시에 깊은 고독을 경험하기도 합니다. 〈아담의 창조〉에서 보이는 신과 인간의 거의 맞닿은 손가락은 현대인들의 연결에 대한 갈망과 두려움을 동시에 반영합니다. 우리에게 진정한 연결의 의미와 가치에 대해 생각해 보게 합니다.

또한 유전공학과 우주 탐사가 발전하는 현대 사회에서 〈아담의 창조〉는 인류의 기원과 미래에 관한 새로운 질문을 던집니다. "우리는 어디에서 왔고 어디로 가고 있는가? 우리의 창조와 진화는 어떤 방향으로 나아가고 있는가?" 이 작품은 이러한 근본적인 질문의 철학적 출발점을 제공합니다.

이처럼 〈아담의 창조〉는 시대를 초월한 보편적 주제들을 다루고 있기에, 현대 사회의 다양한 이슈들과 연결지어 해석할 수 있습니다. 이 작품은 우리에게 인간의 본질, 존재의 의미, 그리고 우리를 둘러싼 세계와의 관계를 끊임없이 질문하고 성찰하도록 유도합니다. 예술이 감상의 대상을 넘어 우리 삶의 나침반이 될 수 있음을 보여 주는 것입니

다. 이것이야말로 진정한 예술의 힘이 아닐까요?

Q

- 내 삶에서 아직 발현되지 않은 잠재력은 무엇이며 그것을 발견하고 발전시키기 위해 어떤 창조적 행동을 할 수 있을까요?
- 〈아담의 창조〉에서 하느님과 아담의 손가락이 연결되기 직전의 장면을 봅시다. 이처럼 삶에서 가장 의미 있는 연결의 순간은 언제였나요? 그리고 앞으로 어떤 연결을 만들어 가고 싶은가요?
- 현재의 한계를 넘어 성장하고 싶은 영역은 무엇인가요? 그리고 그 창조적 도약을 위해 필요한 첫 번째 단계는 무엇일까요?

남이 정한 길을 벗어나야
비로소 보이는 것들

마티스, 〈이카루스〉

앙리 마티스 Henri Matisse (1869-1954)
프랑스의 20세기 야수파 대표 화가이며, 피카소와 함께 '20세기 최고의 화가'로 손꼽힌다. 색채와 형태의 조합을 통한 시각적 경험을 제공하며, 여러 공간표현과 장식적 요소의 작품을 제작하였다. 포스트인상주의와 초현실주의 운동을 거쳐 초대현실주의를 이끈 핵심 인물이다.

"너무 높이 날지 마라. 태양이 밀랍을 녹일 것이다! 너무 낮게도 날지 마라. 바다의 물기가 날개를 무겁게 할 것이다!"

앞뒤 이야기는 자세히 몰라도, 아버지와 함께 날아서 섬을 탈출하다 태양에 너무 가까이 가는 바람에 날개가 녹아 바다에 빠져 죽은 이카루스의 이야기는 많은 사람이 알 것입니다. 이 대사는 바로 거기에

나오는 아버지, 다이달로스가 아들인 이카루스에게 한 당부입니다. 바로 그리스 로마 신화 속 이야기죠.

이 신화 속 아버지인 다이달로스는 뛰어난 건축가이자 조각가이며 발명가였습니다. 본래 아테네 출신이었는데 추방당해 크레타에 머물고 있었습니다. 머리가 좋고 무엇이든 잘 만들어 내는 기술 덕분에 크레타의 왕 미노스의 환대를 받으며 지내고 있었습니다.

그런데 크레타 섬의 왕비 파시파에가 포세이돈이 보낸 아름다운 황소와 부적절한 관계를 맺어 사람 몸에 황소의 머리를 가진 괴물 미노타우로스를 낳았습니다. 미노스는 이 치욕적인 사건을 숨기기 위해 다이달로스에게 미궁 라비린토스(labyrinthos)를 만들게 합니다. 미노타우로스를 영원히 가두기 위해 만들어진 이 미궁은 한 번 들어가면 출구를 찾을 수 없도록 아주 복잡하게 설계되었습니다.

그 무렵 크레타의 속국이었던 아테네는 9년에 한 번씩 7명의 젊은 남녀를 제물로 바치고 있었습니다. 크레타에서는 이들을 미노타우로스에게 먹이로 던져줬죠. 아테네의 영웅 테세우스는 이 잔인한 관행을 끝내기 위해 자원하여 크레타로 갔습니다. 그런데 미노스의 딸 아리아드네가 테세우스를 사랑하게 되어 그를 돕기로 결심합니다. 아리아드네는 다이달로스의 조언을 받아 테세우스에게 실타래를 주었는데, 입구에 실을 묶고 미로로 들어간 테세우스는 미노타우로스를 물리치고 이 실을 되감아 무사히 미로를 빠져 나옵니다. 분노한 미노스는 이 모든 일의 원인이 다이달로스라고 여기고는, 다이달로스와 그의 아들 이카루스를 미궁에 가두어 버립니다.

그대로 죽을 수 없었던 다이달로스는 주변에 떨어진 새의 깃털과 벌집에서 얻은 밀랍으로 커다란 날개를 만들어 이카루스와 함께 탈출을 시도합니다. 그때 다이달로스는 아들에게 너무 높거나 너무 낮게 날지 말라고 경고했습니다. 너무 높이 올라가면 태양열에 밀랍이 녹고, 너무 낮게 날면 바닷물에 날개가 젖기 때문입니다.

하지만 이카루스는 새처럼 하늘을 나는 것이 신나서 너무 높이 날아오르고 말았고, 태양열로 인해 밀랍이 녹아내리며 날개가 떨어져 나가고 맙니다. 결국 이카루스는 에게해 바다로 추락해 가라앉고 말았습니다. 다이달로스는 아들의 시신을 건져 올려 슬퍼하며 가장 가까운 섬에 묻었는데, 후에 이 바다는 이카루스의 이름을 따서 '이카리아 해'로, 이카루스가 묻힌 섬은 '이카리아 섬'으로 불리게 됩니다.

이 신화는 인간의 야망과 한계, 그리고 자연의 힘에 대한 경외심을 상징적으로 보여 줍니다. 이 때문에 오늘날에도 '이카루스의 날개'라는 표현은 인간의 과도한 야망이나 한계를 넘으려는 시도를 의미하는 관용구로 사용합니다.

앙리 마티스의 후기 작품 중 하나인 〈이카루스〉는 작품의 배경을 깊고 짙은 파란색으로 채워 밤하늘이나 깊은 바다를 연상시킵니다. 또한 무한한 공간감을 제공하죠. 본래 〈이카루스〉는 《재즈》라는 제목의 그림책을 위해 만들어진 20개의 컷 가운데 하나입니다. 《재즈》라는 제목에서 알 수 있듯이 재즈의 음악적 특성인 즉흥성과 리듬감을 암시하며, 이 특징은 마티스의 후기 작품 스타일과 연결됩니다. 〈이카루스〉를 포함한 이 시리즈의 작품들은 색채와 형태의 자유로운 조화

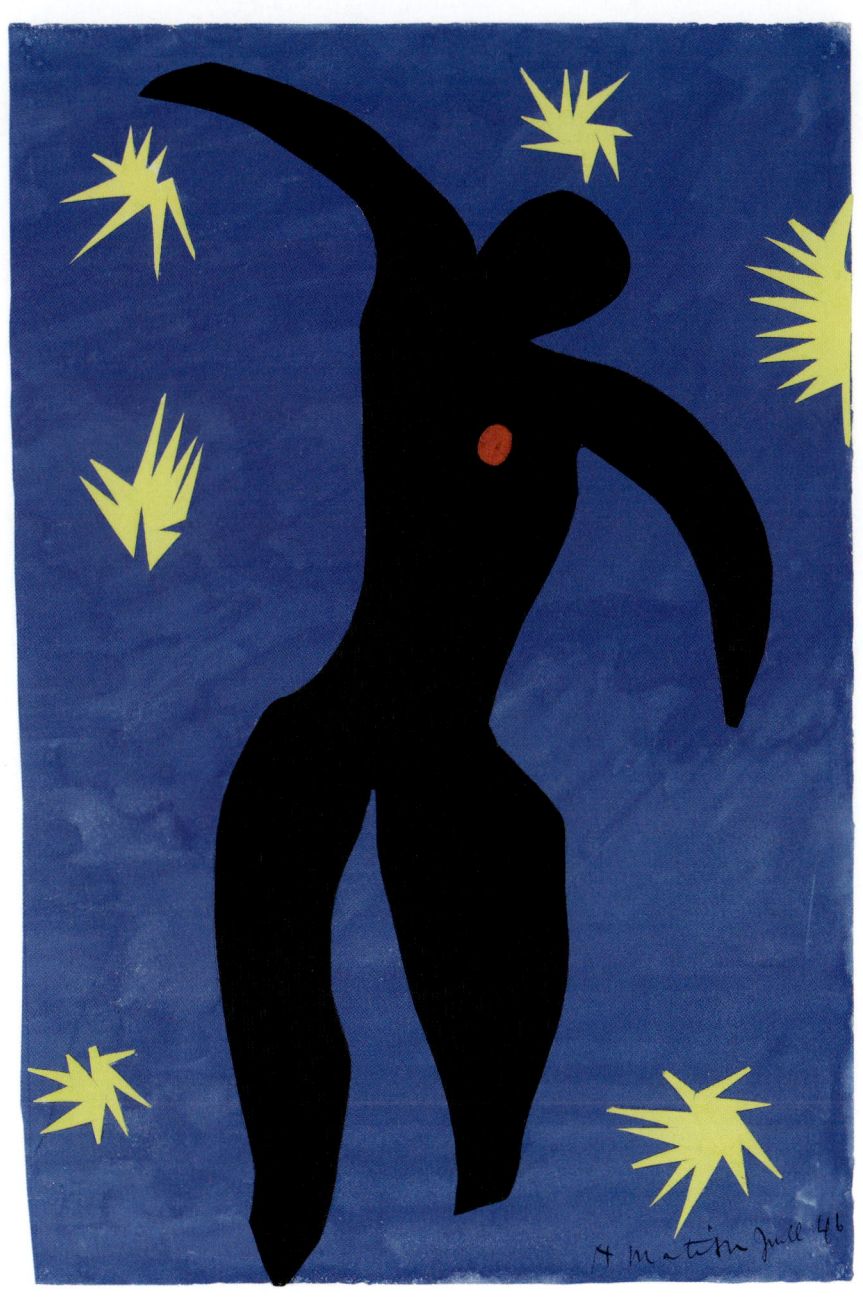

〈이카루스 Icarus〉, 1946
과슈를 칠한 색종이 콜라주, 34.1×43.4㎝, 파리 조르주 퐁피두 센터

를 통해 '시각적 음악'을 만들어 냅니다.

중앙에는 검은 실루엣의 인체 형상이 자리 잡고 있는데, 배경의 단일한 색채가 이 인물 형상을 더욱 돋보이게 합니다. 주위의 노란색은 태양이나 별, 깃털을 연상시키는데, 한편으로는 이카루스의 비행 궤적을 나타내는 것처럼 보이기도 합니다. 청색과 노란색의 강렬한 대비는 마티스가 야수파 시절부터 추구해 온 색채의 대담한 사용을 잘 보여 줍니다.

이카루스의 형상은 극도로 단순화되어 있습니다. 머리는 작은 검은 원으로 표현했고, 몸통은 굴곡진 형태로 마치 춤을 추는 듯한 동적인 느낌을 줍니다. 다리 역시 구부러진 형태로 표현되어 공중에 떠 있거나 움직이는 인상을 주며, 두 팔은 크게 벌리고 있어 마치 날개를 펼친 듯한 모습으로 보입니다. 오른쪽 팔은 거의 수평으로 뻗은 반면, 왼쪽 팔은 약간 위로 향하고 있어 비대칭적이면서도 균형감을 줍니다. 인물의 왼쪽 가슴 부분에 작고 붉은 원형은 심장을 상징하는데, 전체적으로 검은 실루엣 속에서 유일한 색채 요소로써 강렬한 대비를 이룹니다.

이렇게 단순화한 형태는 마티스의 후기 작품에서 자주 볼 수 있는 특징입니다. 마티스는 예술에서 가장 본질적인 것을 표현하기 위해서는 가능한 한 단순화해야 한다고 믿었습니다. 〈이카루스〉의 형태는 마치 어린아이의 그림이나 원시 미술을 연상시키며, 20세기 초 현대 미술가들이 추구했던 원초적 표현과 연결됩니다.

하늘을 향한
비상

마티스의 예술 세계는 그의 긴 생애만큼이나 다채롭고 풍부합니다. 법학을 공부하다 23세에 뒤늦게 미술에 입문한 마티스는 끊임없는 실험과 혁신을 통해 20세기 미술의 거장으로 자리매김했습니다.

마티스의 예술 세계는 크게 세 시기로 나눌 수 있습니다. 초기에는 인상주의의 영향을 받아 빛과 색채의 표현에 집중했습니다. 이후 1905년경부터는 강렬한 색채와 대담한 붓 터치를 특징으로 하는 포비즘(fauvism)의 선구자로 활동했고요. 마지막으로 말년에는 컷아웃 기법을 통해 색채와 형태의 순수한 조화를 추구했습니다.

마티스는 1941년 대장암 수술을 받은 후 휠체어 생활을 하게 되었습니다. 더 이상 이젤 앞에 서서 그림을 그리기 어려워졌습니다. 게다가 심한 관절염으로 붓을 쥐는 것조차 힘들어졌죠. 여러 신체적 제약 때문에 마티스는 새로운 예술 표현 방식을 모색하게 됩니다. 그 결과 개발하게 된 기법이 바로 '컷아웃(종이 오려내기)'입니다. 이 기법은 색종이를 오려 붙이는 방식으로, 회화와 조각의 경계를 넘나드는 새로운 예술 형식입니다.

"종이 오리기는 내가 색채로 직접 그림을 그릴 수 있게 한다. 선과 색채를 연결하는 하나의 움직임이다."

구체적인 과정은 이렇습니다. 먼저 마티스는 조수들의 도움을 받아

큰 종이에 과슈(불투명 수채화 물감)로 색을 칠합니다. 그 다음 이 색종이를 원하는 모양대로 가위로 잘라 냅니다. 마지막으로 잘라 낸 형태들을 다른 종이 위에 배치하고 붙입니다. 이 기법의 특성상, 작품의 윤곽선은 매우 날카롭고 명확합니다. 마티스의 초기 회화 작품들과는 다른 느낌을 주며, 더욱 대담하고 현대적인 인상을 만들어 낼 수 있죠. 이 기법은 마티스에게 여러 가지 장점을 제공했습니다.

- 첫째, 색채와 형태를 동시에 다룰 수 있게 되었습니다.
- 둘째, 형태를 자유롭게 변형하고 재배치할 수 있었습니다.
- 셋째, 큰 규모의 작품을 만들 수 있게 되었습니다.

마티스는 이 기법을 통해 자신의 예술을 새로운 차원으로 발전시켰으며, 〈이카루스〉가 속한 말년의 컷아웃 작품들은 마티스 예술의 정수라고 할 수 있습니다. 가위로 색종이를 자르고 붙이는 단순한 행위를 통해 마티스는 색채와 형태의 본질을 탐구하게 됩니다. 이 예술의 여정은 그의 유명한 말에 잘 요약되어 있습니다.

"나는 평생 동안 같은 것을 추구해 왔다. 표현의 명료함을."

이것은 〈이카루스〉에서 가장 극명하게 드러납니다. 단순화된 형태와 제한된 색채를 통해 인간의 열망과 도전이라는 복잡한 주제를 명쾌하게 표현해 냈기 때문입니다. 마티스의 생애와 〈이카루스〉를 연결

짓자면, 이 작품은 노년의 작가가 자신의 인생과 예술을 되돌아보며 만든 일종의 자화상으로 볼 수 있습니다. 젊은 시절부터 끊임없이 새로운 표현 방식을 모색하며 예술적 한계에 도전해 온 마티스의 모습이 하늘을 향해 비상하는 이카루스의 모습과 겹쳐집니다. 동시에 이 작품은 전쟁과 질병이라는 개인적, 사회적 고난 속에서도 예술을 통해 희망과 자유를 노래한 마티스의 불굴의 정신을 보여 줍니다.

마티스, 예술적 한계에 도전하다

〈이카루스〉는 그리스 로마 신화의 이카루스 이야기를 현대적으로 재해석한 것입니다. 전통적인 이카루스 이야기에서는 밀랍으로 만든 날개로 너무 높이 날아올라 태양에 가까워져 추락하는 비극적 결말을 맞이합니다. 주로 오만함에 대한 경고로 해석되어 왔죠. 그러나 마티스의 〈이카루스〉는 기존과는 다른 메시지를 전합니다.

첫째, 인간의 도전 정신과 열정을 긍정적으로 바라봅니다. 이 그림은 이카루스가 추락하는 모습이 아니라 비상하는 모습을 그리고 있습니다. 추락을 의도했다면 머리가 아래를 향하고 있었겠지요. 실패의 순간을 묘사하기보다는 도전의 순간, 꿈을 향해 날아오르는 인간 정신의 아름다움을 포착한 것으로 해석할 수 있습니다. 또한, 붉은 원으로 표현된 심장은 이카루스의 열정과 생명력을 상징하며, 주변의 노란 별들은 그의 꿈과 목표를 의미하는 것으로 볼 수 있습니다.

특히 주목할 만한 점은 이카루스의 형태입니다. 단순화된 인물 형

태는 특정 인종, 성별, 나이를 특정하지 않습니다. 단순화된 실루엣은 개인의 특성을 지운 채 보편적인 인간의 모습을 나타냅니다. 이것은 이카루스의 이야기가 그리스 신화 속 인물의 이야기를 넘어 모든 인간의 도전과 열망을 상징한다는 것을 암시합니다. 현대 사회에서 강조되는 다양성과 포용성의 가치와도 연결됩니다. 우리 모두가 각자의 방식으로 비상할 수 있음을 인정하고 존중하는 태도가 필요함을 상기시킵니다.

둘째, 예술의 힘을 의미합니다. 〈이카루스〉는 제2차 세계대전 중인 1943년에 제작되었습니다. 당시 마티스는 건강 문제로 니스에서 요양 중이었고, 나치의 점령으로 인해 어려운 상황에 처해 있었습니다. 이러한 배경은 작품의 의미를 더욱 깊게 만듭니다. 전쟁의 암울함 속에서도 마티스는 인간의 꿈과 열망, 자유를 향한 갈망을 표현했던 것입니다.

억압된 상황 속에서도 인간의 자유를 향한 열망은 꺾이지 않음을 보여 줍니다. 넓게 펼쳐진 이카루스의 팔은 마치 새의 날개와 같아 자유를 상징하며, 푸른 배경은 무한한 가능성의 하늘을 나타냅니다. 이것은 예술가의 역할이 현실을 반영하는 것뿐 아니라, 어려운 시기에도 희망과 영감을 주는 것임을 보여 줍니다. 또한, 건강 악화로 붓을 들기 어려워진 상황에서 창안한 새로운 예술 기법은 어떠한 제약 속에서도 창조성을 잃지 않는 예술가의 정신을 보여 주며, 동시에 예술이 가진 치유와 극복의 힘을 의미합니다.

셋째, 단순함의 미학입니다. 복잡한 세부 묘사 대신 본질적인 형태

와 색채만으로 강렬한 메시지를 전달하는 이 작품은, 마티스가 평생 추구해 온 '표현의 명료함'을 집약적으로 보여 줍니다.

"나는 표현의 단순화를 추구한다. 모든 불필요한 세부 사항은 생각을 방해할 뿐이다."

이는 현대 사회의 복잡함 속에서 본질에 집중할 것을 권유하는 메시지로 해석할 수 있습니다. 정보의 홍수 속에서 살아가는 현대인에게 〈이카루스〉의 단순함은 중요한 교훈을 줍니다. 일상에서 불필요한 것들을 덜어내고 진정으로 중요한 것에 집중하는 미니멀리즘 라이프 스타일과도 연결됩니다.

관점을 바꾸다

마티스의 〈이카루스〉는 추락이 아닌 비상의 순간을 포착함으로써, 예술과 삶에서 관점의 전환이 얼마나 강력한 변화를 가져오는지 몸소 보여 줍니다.

첫째, 제한에 대한 우리의 관점을 바꾸도록 유도합니다. 마티스는 건강 악화로 인한 신체적 제한이 어떠한 새로움을 탄생시켰는지 알게 되었습니다. 이는 우리 삶에서 마주치는 한계나 장애물을 바라볼 때 시각의 전환이 필요한 이유를 제시합니다. 제한된 상황이 오히려 창의성을 자극하고 혁신을 이끌어 낼 수 있다는 사실을 상기시키게 됩

니다.

둘째, 실패에 대한 인식의 변화를 알려 줍니다. 전통적으로 이카루스의 이야기는 실패와 몰락의 상징이었지만 마티스의 작품에서는 도전과 열정의 상징으로 탈바꿈했습니다. 이는 우리가 실패를 바라보는 관점을 전환할 필요가 있음을 시사하죠. 실패를 끝이 아닌 새로운 시작으로, 좌절이 아닌 학습의 기회로 볼 수 있다면, 우리의 삶은 더욱 풍요로워질 것입니다.

셋째, 단순함에 대한 우리의 인식을 바꿉니다. 현대 사회에서는 종종 복잡함과 정교함을 가치 있게 여깁니다. 그러나 마티스의 〈이카루스〉는 극도로 단순화된 형태로도 강력한 메시지를 전달할 수 있음을 보여 줍니다. 이는 우리 삶에서도 때로는 덜어내는 것이 더하는 것보다 중요할 수 있다는 점을 일깨웁니다.

넷째, 나이와 경험에 대한 고정관념을 깨뜨립니다. 〈이카루스〉는 마티스의 말년 작품임에도 불구하고 젊음과 도전의 에너지로 가득 차 있습니다. 창조성과 도전 정신에는 나이나 경험의 제한이 없다는 뜻이죠.

다섯째, 예술의 역할에 대한 우리의 관점을 확장합니다. 〈이카루스〉는 감상의 대상이 아니라 우리의 사고와 행동을 변화시키는 촉매제 역할을 합니다. 예술이 단지 미적 체험을 제공하는 것을 넘어, 우리의 세계관과 삶의 태도를 변화시킬 수 있는 강력한 도구가 될 수 있음을 보여 줍니다.

마지막으로, 성공의 의미를 다시 생각하게 합니다. 이 작품에서 이

카루스는 높이 날아오르는 모습으로 그려져 있지만, 비행의 결과는 알 수 없습니다. 성공은 단순히 목표 달성이 아니라 도전 자체에 있을 수 있다는 점을 강조합니다. 과정을 즐기고, 그 속에서 성장하는 것이 진정한 성공일 수 있다는 것이지요.

마티스의 〈이카루스〉처럼, 우리도 기존의 틀을 깨고 새로운 관점으로 세상을 바라본다면 어떤 어려움 속에서도 비상할 수 있는 힘을 발견할 수 있을 것입니다. 그리고 그 과정에서 우리는 자신의 한계를 뛰어넘고, 더 넓은 세상을 향해 날아오를 수 있습니다. 이제 우리에게 남은 과제는 이 메시지를 어떻게 일상에 적용하고 실천할 것인가 하는 것입니다. 모두가 자신만의 〈이카루스〉를 찾아 비상을 꿈꾸기를 바랍니다.

Q

- 〈이카루스〉처럼 내 인생을 단순한 형태로 표현한다면 어떤 모습일까요?
- 어려움 속에서도 창의성을 발휘했던 경험이 있나요?
- 〈이카루스〉의 노란색처럼 내 삶에 에너지와 생명력을 불어넣는 것은 무엇인가요?

자세히 보아야 보인다

드가, 〈무대 위 발레 리허설〉

에드가 드가 Edgar Degas (1834-1917)
프랑스의 화가. 인상주의의 창시자 가운데 하나로 평가받지만, 야외에서 그림을 그리지 않는 편이었다. 또한 스스로 '사실주의자'라고 불리기를 선호했으며, 주로 발레 무용수와 경주마를 소재로 삼았다. 작품들 중에는 고전주의와 사실주의 색채를 띠고 낭만주의의 영향을 받은 것들도 있다.

"완벽함이란 통제하는 게 아니야. 그냥 흘러가게 두는 것이기도 해."

나탈리 포트만을 아카데미 여우주연상의 주인공으로 만들어 준 영화 〈블랙 스완〉에는 이런 대사가 나옵니다. 〈블랙 스완〉은 발레리나의 세계를 그린 심리 스릴러인데, 영화는 발레리나들의 치열한 경쟁, 극한의 노력, 그리고 그 이면에 숨겨진 어두운 면을 드러냅니다. 영화

는 내내 화려한 무대 위의 모습과 달리 무대 뒤에서 벌어지는 긴장감 넘치는 현실을 대비시키죠. 마치 드가의 작품 〈무대 위 발레 리허설〉을 보는 듯합니다.

〈무대 위 발레 리허설〉은 표면적으로는 우아하고 아름다운 발레리나들의 모습을 그리고 있지만, 자세히 들여다보면 그 이면에 숨겨진 복잡한 현실을 엿볼 수 있습니다. 〈블랙 스완〉이 관객들에게 발레의 세계를 새로운 시각으로 바라보게 했듯이, 드가의 그림 역시 19세기 파리 발레의 세계를 독특한 시선으로 포착하고 있습니다.

드가의 작품 〈무대 위 발레 리허설〉은 제목 그대로 발레단의 리허설 장면입니다. 흰 여성발레복인 튜튜를 입은 발레리나들이 있는데 한 무용수는 머리를 뒤로 젖히고 있고, 다른 한 명은 다리를 뻗고 매무새를 다듬고 있습니다. 전경에 있는 발레리나는 등을 돌리고 앉아 있어서 발레복의 섬세한 디테일을 보여 주고 있습니다. 이들의 자세는 전형적인 발레 포즈와는 거리가 멀어 보입니다. 그저 자연스러운 모습입니다. 화면 속 인물들의 한 장면을 포착했지만 여전히 움직이고 있을 것 같은 생기 있는 모습입니다.

이 작품에서 주목할 점은 발레리나들의 표정과 자세입니다. 무대 위의 두 발레리나와 그 뒤의 두 발레리나는 우아한 자세를 취하고 있지만, 무대 옆에서 대기 중인 발레리나들은 피로한 기색이 역력합니다. 발레의 아름다움 뒤에 숨겨진 고된 노력과 현실을 보는 듯합니다. 드가는 이 작품을 통해 발레라는 예술 형식의 이면에 존재하는 노동의 현실을 드러내고 있습니다. 우아하고 아름다운 발레 공연의 이면

〈무대 위 발레 리허설 The Rehearsal of the Ballet Onstage〉, 1874?
캔버스에 잉크와 파스텔, 72.4×53.3㎝, 메트로폴리탄 미술관

에 숨겨진 고된 연습과 노력, 그리고 발레리나들의 일상을 있는 그대로 포착한 것입니다.

색채 면에서는 발레리나들의 흰색 의상과 무대 배경의 녹색, 그리고 무대 바닥의 갈색 톤이 주를 이루는데, 이러한 색채의 대비가 발레리나들을 더욱 돋보이게 만듭니다. 드가는 이 작품에서 파스텔을 사용하여 부드럽고 몽환적인 분위기를 자아냈는데, 파스텔의 특성상 윤곽선이 명확하지 않기에 색채가 서로 섞이는 효과를 줄 수 있습니다. 이 때문에 무대 위의 움직임과 빛의 변화를 효과적으로 표현할 수 있죠.

또한, 드가는 이 작품에서 붓 터치를 다양하게 사용했습니다. 발레리나들의 의상과 피부는 부드럽고 섬세한 터치로 표현된 반면, 배경은 상대적으로 거칠고 빠른 터치로 처리되었습니다. 관객의 시선을 자연스럽게 발레리나들에게 집중시키는 효과가 있습니다.

드가는 〈무대 위 발레 리허설〉을 통해 전통적인 구도를 벗어난 독특한 구성을 보여 줍니다. 화면의 중심이 약간 치우쳐 있고 인물들은 불규칙하게 배치되어 있습니다. 이러한 구도는 실제 리허설 현장의 즉흥적이고 역동적인 분위기를 표현하는 데 적합합니다. 마치 우연을 포착한 듯한 장면을 연출할 수 있는 것이죠.

논란을
넘어서다

19세기 중반, 유럽 미술계는 전통적인 표현 방식에서 벗어나 새로운 예술적 언어를 모색하고 있었습니다. 그러던 중 예상치 못한 영감

의 원천이 유럽에 도착했습니다. 바로 우키요에라 불리는 일본의 목판화였습니다. 우키요에가 유럽에 본격적으로 유입된 것은 1867년 파리 만국박람회였습니다. 이 박람회에서 일본 파빌리온이 큰 인기를 끌면서 '자포니즘(Japonisme)'이라는 문화 현상이 시작되었습니다.

우키요에의 대담하고 혁신적인 구도, 평면적인 색채 사용, 그리고 일상적 주제의 선택은 유럽 예술가들에게 신선한 충격을 주었습니다. 특히 우키요에의 '잘린 구도'는 유럽 화가들의 눈길을 사로잡았습니다. 전통적인 유럽 회화에서는 주요 대상을 화면 중앙에 배치하고 완전한 형태로 그리는 것이 일반적이었습니다. 그러나 우키요에는 과감하게 대상을 자르거나 화면 가장자리로 밀어내는 구도를 사용했습니다.

이러한 구도는 여러 가지 효과를 만들어냈습니다. 첫째, 마치 카메라로 순간을 포착한 듯한 즉흥성과 우연성을 부여합니다. 둘째, 화면 밖으로 이어지는 공간을 상상하게 만들어 작품의 확장성을 높입니다. 셋째, 불완전한 형태가 주는 긴장감으로 작품에 역동성을 더합니다.

드가는 이러한 우키요에의 영향을 가장 적극적으로 받아들인 화가 중 한 명이었습니다. 또한 열정적인 일본 미술 수집가이기도 했습니다. 드가의 작품, 특히 그의 발레리나 시리즈에서는 빈번하게 이 잘린 구도를 발견할 수 있습니다. 무대 위에서 춤추는 발레리나들의 모습이 화면의 가장자리에 걸쳐 잘려 있거나, 관객이나 오케스트라 단원들의 머리만이 화면 하단에 살짝 보이는 등의 구도가 우키요에의 영향을 받은 것입니다.

이러한 새로운 시도는 당시 유럽 미술계에 상당한 논란을 일으켰

습니다. 1874년, 모네, 르누아르, 시슬레, 드가를 포함한 젊은 화가들이 제1회 인상주의 전시회를 개최했을 때 기존 미술계의 관행과 기대를 완전히 뒤엎는 작품들을 선보였습니다. 이 대담한 도전은 미술 평론가들 사이에서 격렬한 반응을 불러일으켰는데, 그 중에서도 특히 '미완성'이라고 한 루이 르루아의 비평이나 "술 취한 사람이 그린 것 같다"라는 알베르 볼프의 혹평은 역사에 남을 만한 것이었습니다.

이러한 혹평들은 당시 미술계와 대중들이 인상주의라는 새로운 미술 운동을 얼마나 이해하지 못했는지를 잘 보여 줍니다. 르루아와 볼프 같은 영향력 있는 비평가들의 말은 대중의 인식을 형성하는 데 큰 역할을 했고, 초기 인상주의 화가들은 커다란 어려움과 저항을 받아야 했습니다. 그러나 역설적이게도 격렬한 비판이 오히려 인상주의에 대한 관심을 불러일으키는 계기가 되기도 했습니다. 많은 사람이 이 충격적인 그림들을 직접 보기 위해 전시회를 찾았고, 점차 이 새로운 예술 형식의 가치를 인정하는 이들이 늘어갔습니다.

시간이 흐르면서 인상주의는 현대 미술의 시작을 알리는 중요한 운동으로 자리 잡았고, 한때 미완성이라 불리던 드가를 비롯한 인상주의 화가들의 작품들은 오늘날 세계 최고의 미술관들을 장식하고 있습니다. 르루아와 볼프의 비평은 새로운 것에 대한 저항과 그것을 극복해 나가는 예술의 힘을 동시에 보여 주는 역사적 증거입니다.

드가의 발레 작품들, 특히 후기에 제작된 〈무대 위의 발레 리허설〉과 같은 작품들은 이러한 비평가들의 초기 반응에도 불구하고, 결국 인상주의 미술의 대표작으로 인정받게 됩니다. 예술의 가치가 때로는

동시대의 평가를 뛰어넘어 시간의 시험마저 견뎌야 한다는 것을 보여 줍니다.

드가는 인상주의 전시회에 적극 참여하면서도 스스로를 인상주의자로 규정하는 것을 거부했습니다. 그는 자신을 '독립적 리얼리스트' 또는 간단히 '리얼리스트'라고 불렀는데, 드가의 예술관은 "어떤 예술도 내 것만큼 계산되고 조합된 것은 없다"라는 말에서 잘 드러납니다. 이 말을 통해 그의 작품이 즉흥적이거나 우연의 산물이 아니라는 점을 알 수 있습니다. 자연의 순간적인 인상을 포착하려 했던 다른 인상주의 화가들과는 뚜렷이 구별되는 접근법이었습니다.

물론 이 한 마디가 드가의 모든 예술 철학을 대변한다고 보기는 어렵습니다. 그의 예술은 시간이 지남에 따라 변화하고 발전했으며, 복잡하고 다층적인 면모를 보입니다. 그럼에도 이 말은 드가의 작업 방식과 예술에 대한 접근을 이해하는 중요한 열쇠가 됩니다. 드가의 작품에서 보이는 정교한 구도와 세밀한 관찰, 그리고 끊임없는 반복과 수정의 흔적들은 이 말의 진실성을 뒷받침합니다.

드가의 예술 세계는 시간이 지나면서 더욱 독특한 방향으로 발전합니다. 후기 작품들은 인상주의의 틀을 넘어서, 오히려 후기 인상주의나 초기 모더니즘과 더 가깝다고 평가받기도 합니다. 발레리나 시리즈나 목욕하는 여인들을 그린 작품들은 형태의 왜곡과 대담한 구도로 20세기 미술의 선구자적 면모를 보여 줍니다. 현대의 미술사학자들은 드가를 인상주의 운동의 중요한 일원으로 인정하면서도, 동시에 그의 독특한 위치를 강조합니다.

우아함의 이면에
숨겨진 현실

19세기 파리에서 오페라 하우스는 공연장 이상의 의미를 가졌습니다. 이곳은 예술의 전당이자 사교의 장소였으며, 특히 상류층 남성들의 사교 클럽과 같은 역할을 했습니다. 그중에서도 '아보네(Abonnés)'라 불리는 정기 구독자들은 특별한 지위를 누렸는데, 이들에게는 좋은 좌석은 물론이거니와 공연 중 무대 뒤로 들어가 발레리나들과 교류할 수 있는 특권이 주어졌습니다. 드가의 그림에 자주 등장하는 검은 옷을 입은 남성들이 바로 이 아보네입니다.

이런 특권은 겉으로 보기에는 예술 후원의 일환으로 보일 수 있지만, 실제로는 많은 아보네가 이 특권을 이용해 발레리나들에게 사적인 만남을 요구했고 성적 착취로 이어지기도 했습니다. 발레리나들은 이러한 요구를 거부하기 어려운 처지에 있었습니다. 아보네의 후원이 그들의 경력에 결정적인 영향을 미칠 수 있었기 때문입니다.

발레리나들의 현실은 무대 위의 화려함과는 거리가 멀었습니다. 대부분 발레리나는 하위 중산층이나 노동자 계급 출신이었습니다. 그들의 급여는 턱없이 낮았고, 생계를 위해서는 추가 수입이 절실히 필요했습니다. 이로 인해 과거에는 발레리나라는 직업이 종종 매춘과 연관되어 인식되었습니다. 19세기 후반 파리의 사회적 분위기를 보면 더욱 복잡한 문제였는데, 급격한 도시화와 산업화 속에서 계급 간 격차가 심화되고 있었고, 여성의 사회적 지위는 매우 낮았습니다.

때문에 발레는 대중적인 오락거리였지만, 동시에 도덕적 논란의 대

상이기도 했습니다. 드가와 같은 예술가들은 이러한 현실을 작품에 반영했습니다. 드가의 발레리나 그림들은 겉으로는 우아해 보이지만, 자세히 들여다보면 그들의 고된 현실과 사회적 모순을 암시하고 있습니다. 〈무대 위 발레 리허설〉과 같은 작품들은 발레리나들의 피로한 모습과 그들을 지켜보는 남성의 시선을 포착함으로써, 아보네 시스템의 불편한 진실을 은유적으로 드러냅니다.

아보네 시스템과 발레리나의 현실은 우리에게 예술의 이면에 존재하는 사회적 모순과 불평등에 관해 끊임없이 질문하고 성찰해야 한다는 것을 상기시킵니다. 동시에 예술이 아름다움의 표현을 넘어 사회의 깊은 곳에 자리한 문제들을 드러내고 비판할 수 있는 강력한 도구가 될 수 있다는 것을 보여 줍니다.

〈무대 위 발레 리허설〉은 이러한 드가의 예술적 전환을 잘 보여 주는 작품입니다. 드가는 이 작품을 통해 발레의 두 가지 측면을 동시에 보여 주고 있습니다. 하나는 우리가 흔히 생각하는 발레의 우아함과 아름다움이고, 다른 하나는 그 이면에 숨겨진 고된 훈련과 노동입니다. 무대 위에서 춤추는 발레리나들의 모습은 전자를, 무대 옆에서 지친 듯 대기하고 있는 발레리나들의 모습은 후자를 상징합니다. 〈무대 위 발레 리허설〉은 현상 너머를 보려는 드가의 독특한 시선을 잘 보여 줍니다. 드가는 표면적인 아름다움이나 우아함을 넘어, 그 이면에 숨겨진 현실과 진실을 포착하려 애썼습니다.

드가는 이 작품을 위해 수많은 스케치와 습작을 남겼습니다. 그는 파리 오페라 하우스의 리허설실과 무대 뒤편을 자주 방문하여 발레리

(위에서부터)
〈두 명의 발레 무용수 Two Ballet Dancers〉, 1879, 종이에 파스텔, 117×46㎝, 쉘버른 미술관
〈기다림 Waiting〉, 1880-1882, 종이에 파스텔, 61×48.2㎝, 노턴 사이먼 미술관

나들의 모습을 관찰했습니다. 특히 〈두 명의 무용수〉와 〈기다림〉처럼 발레리나들이 지친 모습으로 쉬고 있거나, 스트레칭을 하는 순간들에 주목했습니다. 당시 다른 화가들이 주로 공연 중인 발레리나의 우아한 모습만을 그렸던 것과는 대조적입니다. 드가의 이러한 관찰 방식은 작품에 독특한 현실감을 부여했습니다.

드가는 발레리나들의 일상적인 모습을 포착함으로써, 예술의 완성된 모습 뒤에 숨겨진 노력과 고뇌를 보여 주고자 했습니다. 그는 화려한 무대 위의 모습도 그렸지만, 연습하는 장면이나 리허설 중인 발레리나들의 피곤하고 긴장된 모습, 대기실에서 피로한 다리를 풀며 휴식하는 모습 등을 주로 그렸습니다. 완성 뒤에 숨겨진 과정의 중요성을 강조했습니다.

드가의 작품은 관찰자의 시선에 대한 새로운 해석을 제시합니다. 그의 비대칭적이고 잘린 듯한 구도는 마치 관객이 무대 한편에서 이 장면을 훔쳐보고 있는 듯한 느낌을 줍니다. 우리가 어떤 현상을 바라볼 때 보이는 것만으로는 본질을 완벽하게 파악할 수 없다는 사실을 암시합니다. 우리의 시선은 항상 부분적이고 주관적일 수밖에 없기에 보이는 것 너머의 진실을 찾기 위해 노력해야 한다는 깨달음도 얻게 됩니다.

비판적 사고가 더 아름다운 이유

오늘날 우리가 이 작품 〈무대 위 발레 리허설〉을 마주할 때, 우리는

우리 자신의 삶과 사회를 되돌아보게 됩니다. 우리가 매일 마주하는 일상의 장면들, 우리가 당연하게 여기는 것들, 우리가 보지 못하고 있는 것들에 대해 다시 한번 생각하게 됩니다.

드가의 시선은 예술가의 역할에 대한 그의 생각을 반영합니다. 드가는 예술가가 그저 아름다운 것을 그리는 사람이 아니라, 현실을 날카롭게 관찰하고 그 이면의 진실을 포착하는 사람이어야 한다고 믿었습니다. 〈무대 위 발레 리허설〉은 이러한 드가의 예술관을 잘 보여 주는 작품입니다.

드가의 이러한 시선은 오늘날 우리에게도 중요한 메시지를 전달합니다. 우리가 세상을 바라볼 때 표면적인 아름다움이나 성공 뒤에 숨겨진 노력과 고난을 인식하고, 우리 사회의 구조적 문제들에 대해 비판적으로 사고하라고 말이지요. 이러한 시각은 오늘날 우리가 직면한 많은 사회적 이슈들을 이해하고 해결하는 데 필수적입니다.

〈무대 위 발레 리허설〉은 우리에게 예술의 진정한 가치와 역할이 무엇인지를 다시 한번 생각하게 합니다. 우리가 일상을 새로운 눈으로 바라보고, 우리 주변의 세계를 더 깊이 이해하며, 우리 사회를 더 나은 방향으로 변화시키는 데 기여할 수 있음을 일깨워 줍니다. 이것이야말로 드가의 작품이 오늘날 우리에게 전하는 가장 중요한 메시지일 것입니다.

Q ..
• 〈무대 위 발레 리허설〉 속 발레리나처럼 주변에서 간과되는 노동은 무

엇일까요?

- 예술 작품을 통해 우리 사회의 모습을 들여다볼 때, 어떤 점들에 주목하게 되나요?
- 삶에서 무대 위와 무대 뒤는 어떻게 다르고, 관점의 전환이 필요한 부분은 무엇일까요?

"과거를 잊은 민족에게 미래는 없다"

무하, 〈슬라브 서사시 연작 No. 1〉

알폰스 마리아 무하 Alphonse Maria Mucha (1860-1939)
체코의 화가이며 장식 미술가로, 아르누보 양식의 대표적인 일러스트레이터이다. 장식적인 문양과 풍요로운 색감, 젊고 매혹적인 여성 묘사는 아르누보의 정수로 평가받는다. 실용미술을 순수미술의 단계로 끌어 올리며 근대미술의 새로운 영역의 등장과 발전에 핵심적인 역할을 수행했다.

1932년, 중국 상해의 어느 공원에 도시락을 든 한 남자가 비장한 표정으로 서 있습니다. 일왕의 생일을 기념하는 일본군 장교들이 모인 자리에 그는 목숨을 건 결단으로 도시락 폭탄을 던졌습니다. 바로 조국을 위해 모든 것을 바친 독립투사 윤봉길 의사입니다. 그의 숭고한 투쟁 정신은 오늘날까지도 깊은 울림을 주며, 민족의 자부심을 되새

기게 합니다.

이러한 예를 통해 민족의 영혼을 일깨우는 힘이란 무엇일지 생각해 봅니다. 세대와 시대를 넘어 자유와 독립을 갈망하게 하고, 억눌린 민족의 자부심을 일으키는 그 힘은 어디에서 나올까요? 폴란드가 외세의 침략 속에서도 독립을 향한 의지를 놓지 않았던 것처럼, 인도가 영국의 식민 지배에 저항해 간디의 비폭력 운동을 중심으로 뭉쳤던 것처럼, 이 힘은 각 민족의 가슴속에서 솟구쳐 나옵니다.

미술에도 이러한 정신을 담아낸 작품이 있습니다. 바로 아르누보 양식(Art Nouveau, New Art)의 대표 작가이자, 독특한 양식으로 큰 인기를 얻은 체코의 위대한 화가 알폰스 무하의 〈슬라브 서사시(The Slav Epic)〉입니다. 이 작품은 시대를 초월해 슬라브 민족의 영혼을 일깨우는 위대한 작품으로 평가받습니다.

무하는 20점에 달하는 거대한 그림을 통해 슬라브 민족의 영광스러운 과거부터 고난의 역사, 그리고 희망에 찬 미래까지를 유려하게 담아냈습니다. 그의 목표는 단 하나, 억압받는 슬라브 민족에게 자부심을 되찾아 주고 민족의 의식을 깨워 더 나은 미래를 향해 나아가게 하는 것이었습니다.

1910년부터 1928년까지 약 18년을 바쳐 완성한 〈슬라브 서사시〉는 무하가 자신의 민족에게 바치는 찬가이자, 예술이 민족의 의식을 일깨우고 역사의 한 페이지를 새로이 장식할 수 있음을 보여 주는 증거라 할 수 있습니다.

슬라브의 정신을
일깨우다

무하의 작품 〈슬라브 서사시〉는 그의 다양한 예술적 경험과 철학이 반영된, 슬라브 민족의 역사와 정체성을 기리는 장대한 연작입니다. 초기의 무대 장식 경험에서 비롯된 웅장한 구성과 극적 연출, 파리에서 익힌 아르누보 양식의 우아한 선과 장식, 고향 체코를 향한 깊은 애정과 민족적 자긍심이 작품 전반에 녹아 있습니다. 이를 통해 무하는 장식적이고 상업적인 초기 작품 스타일에서 벗어나 깊이 있는 역사적, 철학적 주제를 다루며 예술적 성숙을 보여 주고자 했습니다.

약 6×8미터에 달하는 대형 캔버스로 제작되었으며, 이러한 스케일은 단순한 크기를 넘어 관람객을 작품에 몰입하게 만듭니다. 대형 캔버스는 슬라브 민족의 장엄한 역사를 시각적으로 압도하며, 관람자로 하여금 슬라브의 역사를 몸소 체험하는 듯한 감각을 선사합니다.

무하는 〈슬라브 서사시〉에 표현할 슬라브 민족의 역사를 4~6세기부터 시작하기로 했습니다. 당시 슬라브 부족은 비스툴라 강, 드네프르 강, 발트해와 흑해 사이의 습지에 살던 농경민족이었습니다. 이들을 지탱해 줄 정치 체제가 없었기 때문에 마을은 서쪽에서 온 게르만족의 끊임없는 공격을 받았습니다. 침략자들은 집을 불태우고 가축을 훔쳐 갔습니다.

멀리 그들의 마을에서 불길이 솟아오르며 별이 빛나는 밤하늘로 소용돌이치는 모습이 보입니다. 전경의 덤불 속에 숨은 흰 옷 입은 부부는 이러한 공격에서 살아남은 생존자입니다. 겁에 질린 두 인물은 주

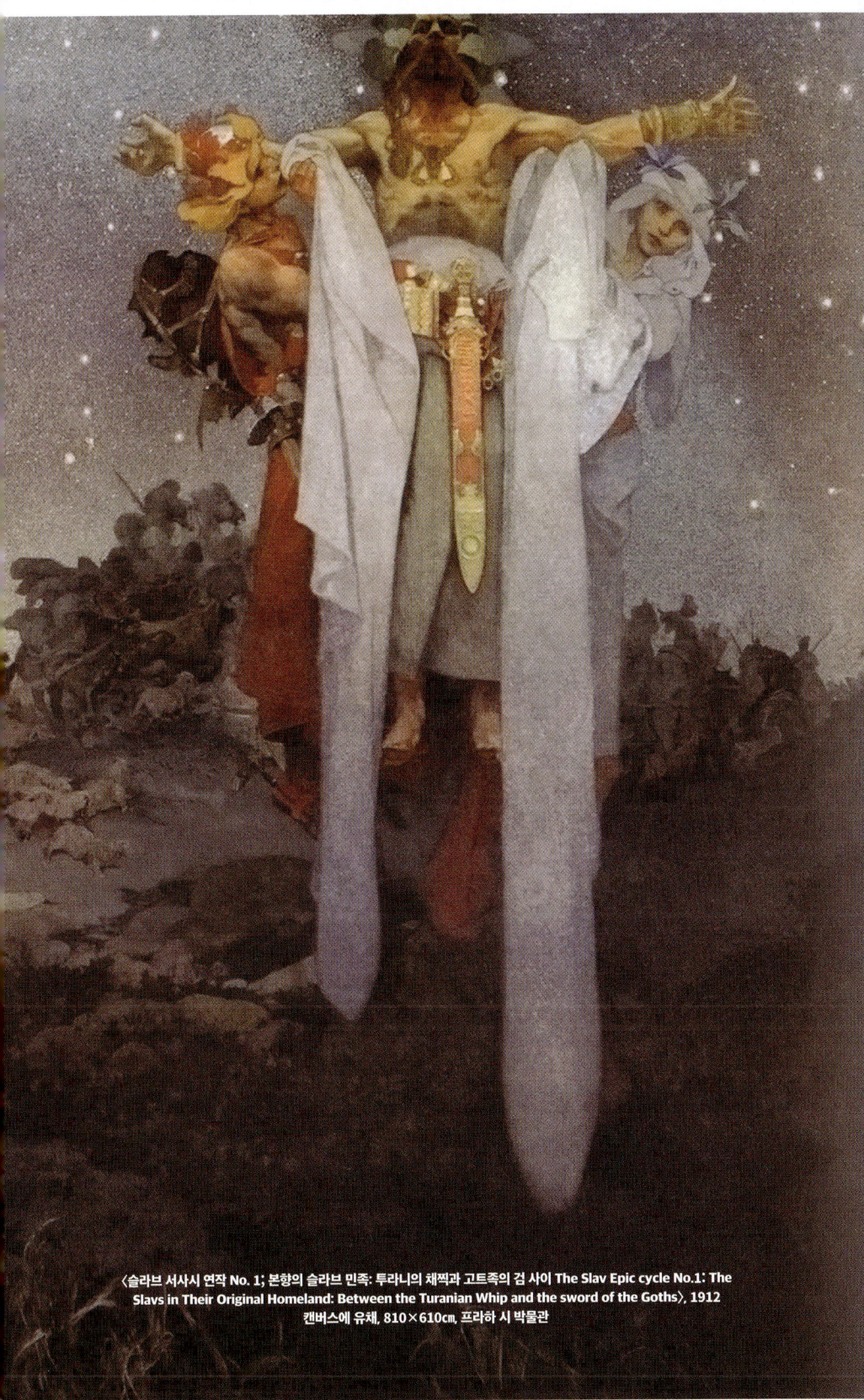

〈슬라브 서사시 연작 No. 1; 본향의 슬라브 민족: 투라니의 채찍과 고트족의 검 사이 The Slav Epic cycle No.1: The Slavs in Their Original Homeland: Between the Turanian Whip and the sword of the Goths〉, 1912 캔버스에 유채, 810×610㎝, 프라하 시 박물관

위의 어두운 덤불과 대조되는 흰색의 이미지를 주어 연약함과 순수함이 강조되었습니다. 이들의 눈에는 엄청난 두려움이 담겨 있으며, 모든 것을 잃고 앞으로 어떤 일이 벌어질지 전혀 알지 못합니다.

이 장면의 힘은 위치에도 있습니다. 두 인물은 6미터와 8미터 크기의 거대한 그림 하단에 위치해 있습니다. 관람객은 약 2미터 높이에 위치한 이들을 거의 눈높이에서 절망적으로 바라볼 수밖에 없습니다.

그림 오른쪽 상단에는 이교도 사제와 전쟁과 평화를 상징하는 두 명의 젊은이가 하늘에 떠 있습니다. 이 인물들은 전쟁을 통해 독립을 쟁취한 슬라브 민족에게 찾아올 평화와 자유를 예고합니다. 왼손 아래에는 평화의 상징인 녹색 화환을 든 소녀가 있습니다. 오른손 아래에는 정의로운 전쟁을 상징하는 젊은 전사가 있습니다. 그는 마치 십자가에 못 박힌 예수와 같은 자세를 취하고 있는데, 이는 슬라브족이 외세의 침략과 억압을 겪으면서도 견뎌내고 희생을 감내해 왔음을 상징한다고 볼 수 있습니다. 무하는 이 인물을 통해 슬라브 민족의 고통을 시각적으로 형상화하면서도 그들이 결코 패배하지 않고 견디며 살아남았음을 강조합니다.

그림의 배경과 전경에서 발견되는 두 가지 대조적인 요소는 절망과 희망의 공존입니다. 불타오르는 배경과 전쟁 속의 인물들은 슬라브족이 겪었던 역사적 고난을 상징하는 반면, 전경에 있는 인물들은 생존과 재건의 희망을 상징합니다. 슬라브 민족이 역경 속에서도 미래에 대한 희망을 버리지 않았다는 메시지를 전합니다.

〈슬라브 서사시〉는 단순히 슬라브 민족의 역사를 재현하는 것에 그

치지 않습니다. 그는 역사를 단순한 과거의 기록이 아닌, 현재와 미래를 위한 교훈이자 지침으로 삼아야 한다는 관점을 담았습니다. 이는 민족 간의 연대를 넘어 모든 인류가 평화롭게 공존하는 이상을 지향하는 무하의 철학과 연결됩니다. 그래서 작품 전체가 민족주의적 색채를 띠고 있으며, 특히 이 작품에서 나타나는 세밀한 묘사와 상징적인 표현은 슬라브 민족으로 하여금 자신들의 뿌리를 되새기고, 민족적 자긍심을 고취시키는 역할을 합니다.

파리를 매혹하다

무하는 1860년 오스트리아-헝가리 제국 시스라이타니아 보헤미아 왕관령 산하 모라바 변경백국(현재 체코)의 작은 마을 이반치체에서 여섯 남매 중 넷째로 태어났습니다. 어린 시절부터 그림에 재능을 보였지만, 가난한 집안 형편 때문에 정규 미술 교육을 받기는 어려웠습니다. 그러나 이러한 배경은 오히려 예술을 향한 그의 열정과 자기 계발 의지를 더욱 강하게 만들어 주었습니다.

1880년, 무하는 오스트리아 빈으로 가서 무대 배경과 극장 커튼 등 무대 세트를 제작하는 공방의 수습생으로 일하기 시작했습니다. 이 시기의 경험은 후에 〈슬라브 서사시〉에서 보여 주는 웅장한 구도와 극적인 연출에 큰 영향을 주었을 것으로 보입니다. 이후 프리랜서로 활동하며 장식 예술과 초상화를 그리던 중 그의 재능에 감명 받은 백작의 후원으로 1885년부터 뮌헨 미술원에서 공부할 수 있었습니다.

1887년, 무하는 프랑스 파리로 이동하여 쥴리앙 아카데미(Académie Julian)에서 공부했으나, 보수적인 교육 방식에 싫증을 느껴 쿠헨 백작의 도움으로 콜라로씨 아카데미(Académie Colarossi)로 옮겼습니다. 하지만 1889년 말, 백작이 지원을 중단하면서 무하는 생계를 위해 잡지와 광고 삽화를 그리기 시작했습니다. 1890년에 출간된 기 드 모파상의 단편 〈쓸모없는 아름다움〉의 표지도 무하가 그렸습니다.

파리에서의 생활은 무하의 예술 세계에 커다란 영향을 주었고, 특히 아르누보 양식과의 만남은 그의 예술 세계를 결정적으로 바꾸는 전환점이 되었습니다. 1889년의 무하는 이미 인기 있는 일러스트레이터로서 생계를 꾸릴 수 있었을 정도였습니다.

1894년, 프랑스 최고의 연극 배우였던 사라 베르나르는 자신이 출연하는 연극 〈지스몽다〉의 석판 포스터 제작을 무하에게 의뢰했습니다. 무하가 만든 포스터는 대담하고 아름다워 파리 시민들이 거리에서 모두 떼어가는 바람에 추가 인쇄가 필요할 정도로 큰 반향을 일으켰습니다. 이 작품을 통해 무하는 베르나르와 6년 계약을 맺고 더 많은 포스터를 제작하게 됩니다.

포스터는 당시 예상했던 것보다 훨씬 큰 2미터 높이로, 사라 베르나르의 실제 키보다 더 크게 제작되었습니다. 포스터 속 베르나르는 비잔틴 귀족 여성을 연상시키는 복장을 하고 머리에 꽃을 장식한 채 야자수 가지를 들고 있으며, 그의 이름이 적힌 아치가 후광처럼 배경을 이루어 시선을 집중시킵니다. 이 독창적인 아치 형태는 이후 극장 포스터의 상징으로 자리 잡게 됩니다.

(왼쪽 상단부터 시계 방향으로)
지스몬다 연극 포스터, 1895
잔다르크 연극 포스터, 1909
춘희 연극 포스터, 1896
모나코와 몬테카를로 여행을 광고하는 철도 포스터, 1897
JOB 담배 종이 포스터, 1898

1895년 1월 1일, 이 포스터가 파리 거리 곳곳에 붙자마자 엄청난 반응이 일어났습니다. 베르나르는 이듬해까지 포스터 4천부를 추가 주문했으며, 무하는 단숨에 파리 예술계에서 가장 주목받는 인물이 되었습니다.

그 뒤로 무하는 〈사계〉, 〈꽃〉 등의 유명한 포스터 시리즈와 함께 광고, 책 삽화, 보석, 카펫, 벽지 등 다양한 상업 디자인 작업을 통해 '아르누보의 대가'로 명성을 얻었습니다. '무하 스타일'로 불릴 정도로 독보적이었던 그의 작업에는 젊고 아름다운 여성이 신고전주의 양식의 옷을 입고 꽃으로 장식된 배경이 특징적으로 등장했으며, 이 스타일은 많은 예술가들에게 큰 영향을 주었습니다.

우아한 선, 풍부한 장식적 요소, 부드러운 색채로 대표되는 무하의 독특한 스타일은 그의 대작 〈슬라브 서사시〉에서도 계승되었습니다. 그러나 〈슬라브 서사시〉는 상업 디자인과 달리 슬라브 민족의 역사와 영혼을 진지하게 담아낸 작품으로, 무하 생전에는 오히려 구식이라는 평가를 받기도 했습니다.

민족적 정체성과
예술가로서의 소명

아르누보 양식의 대표 작가였던 무하는 모순적이게도 아르누보를 좋아하지 않았습니다.

"아르누보? 그게 뭐지? 예술은 결코 새로운 것이 될 수 없어."

"나는 이전의 작품에서 진정한 만족감을 찾지 못했다. 나는 나의 길이 조금 더 높은 다른 곳에서 찾을 수 있다는 것을 알았다."

상업적인 성공을 이루었지만 그 화려한 성취에도 불구하고 무하의 마음속에는 항상 고향과 슬라브 민족을 향한 깊은 애정과 예술적 사명감을 품고 있었습니다. 1900년 파리 만국박람회에서 오스트리아-헝가리관의 보스니아관 내부 장식을 맡은 무하는 외세의 점령으로 고통받는 슬라브 민족의 고통을 벽화로 담아내려 했지만, 전시회 후원자인 오스트리아 정부는 너무 어둡다며 이를 반대했습니다. 결국 가톨릭, 정교회, 무슬림이 조화롭게 사는 발칸 반도의 미래를 그리는 것으로 변경하였으나, 무하는 벽화 상단의 아치형 띠에 고통 받는 보스니아인의 모습을 조심스럽게 포함시켰습니다.

1904년부터 1910년까지 미국에서 다양한 예술 활동을 펼친 무하는 〈슬라브 서사시〉를 위한 자금을 모으고자 했습니다. 이 시기 동안 그는 다양한 예술 활동을 펼쳤고, 예술적 시야가 넓어지는 계기가 되었습니다. 이때 무하는 미국의 사업가이자 슬라브 문화에 관심이 많았

1900년 파리 만국 박람회의 보스니아-헤르체고비나 파빌리온 장식, 1900, 파리 쁘띠 팔레 박물관

던 백만장자, 찰스 리처드 크레인을 만나게 됩니다. 크레인은 시카고의 배관 부품 거대 제조 기업인 R.T. 크레인 앤 브로의 설립자 리처드 T. 크레인의 장남이었습니다. 그는 동유럽과 중동에 관심이 많았는데, 특히 슬라브 민족주의에 관심이 많았습니다.

그는 무하에게 슬라브 전통 양식으로 딸의 초상화를 그려 달라고 의뢰합니다. 크레인은 무하와 대화를 나누던 중 그가 오랜 기간 고안해 왔던 〈슬라브 서사시〉 프로젝트의 이야기를 듣고 그 비전에 감동받아 프로젝트에 필요한 자금을 지원하기로 결정합니다. 이는 무하가 〈본향의 슬라브 민족〉을 포함한 대규모 연작을 시작하게 된 결정적인 계기가 되었습니다.

크레인의 후원 덕분에 무하는 18년 동안 오로지 이 프로젝트에만 전념할 수 있었으며, 훗날 무하가 "나는 내 민족의 역사를 그림으로 남기고 싶었다"라고 회고했듯, 이 만남은 그의 예술적 소명과 민족적 정체성을 결합한 작품을 실현할 수 있는 중요한 계기가 되었습니다.

고향에 돌아간 무하는 1910년부터 오로지 〈슬라브 서사시〉 제작에 매진했습니다. 수년간 도서관과 박물관을 돌아다니며 슬라브인들의 역사와 문화에 대한 자료를 수집했고, 심지어 러시아와 발칸 반도를 직접 여행하며 현장 조사하기도 했습니다. 〈본향의 슬라브 민족〉에 묘사된 의복, 장신구, 풍습은 이러한 치밀한 고증의 결과물이었습니다.

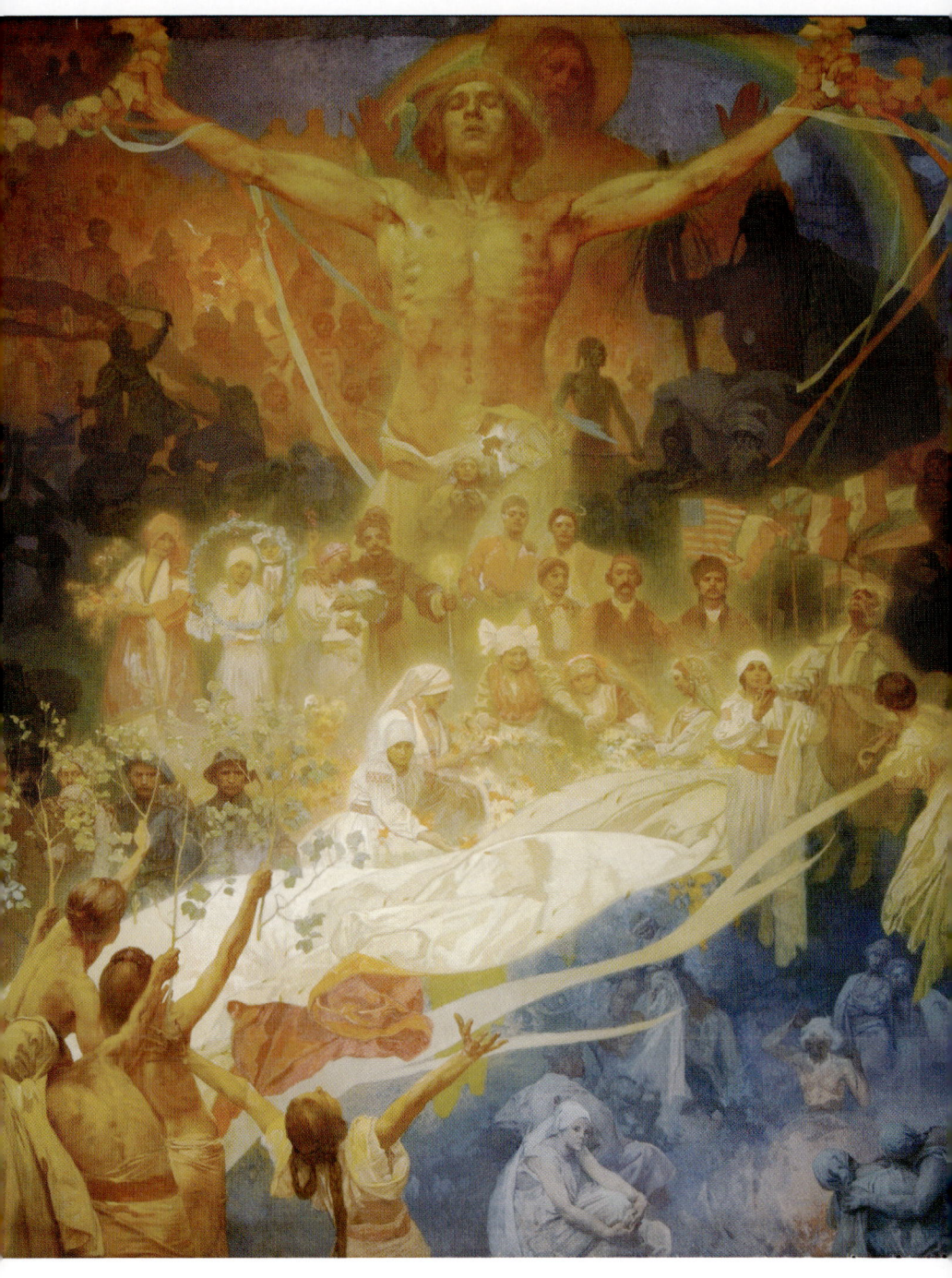

〈슬라브 서사시 연작 No. 20; 슬라브 민족의 아포테오시스: 인류를 위한 슬라브 민족 The Slav Epic cycle No.20: The Apotheosis of the Slavs: Slavs for Humanity〉, 1926
캔버스에 유채, 405×480㎝, 프라하 시 박물관

억압을 넘어선
예술의 힘

1914년 제1차 세계대전이 발발했을 때, 무하는 파리에서 작업 중이었습니다. 전쟁의 혼란 속에서도 그는 작업을 멈추지 않았습니다. 오히려 이 시기에 그의 작품은 더욱 애국적이고 정치적인 성향을 띠게 되었습니다. 무하는 전쟁 중에도 슬라브 민족의 독립과 자유를 위한 메시지를 자신의 그림에 담았습니다.

1928년 작품이 완성된 후, 무하는 이를 체코슬로바키아 정부에 기증했습니다. 그런데 전쟁 직후의 공산주의 정부는 〈슬라브 서사시〉를 전시하는 데 거의 관심이 없었습니다. 그래서 작품은 수년 동안 작품을 공개되지 않은 채 방치되었으며, 여러 해 동안 임시 전시장을 전전해야 했습니다.

무하는 크게 실망했지만 끝까지 자신의 작품이 체코 국민들에게 전달되기를 희망했습니다. 그의 바람은 프라하 성에 전용 전시관을 만드는 것이었습니다. 하지만 프라하 시는 〈슬라브 서사시〉를 위한 영구 전시 공간을 제공할 의향이 전혀 없었고 1935년 임시 전시를 마치고 캔버스를 말아서 창고에 보관했습니다.

1930년대의 체코슬로바키아는 정치적 혼란기였기에 무하의 업적은 거의 주목받지 못했습니다. 체코슬로바키아가 1918년에 독립하면서 이후 사람들의 관심사가 달라졌고, 20세기 초반의 현대 미술 사조와도 맞지 않았기 때문이지요.

다행히도 시간이 지나면서 사람들에게 점점 작품의 가치를 인정받

기 시작합니다. 1936년 파리의 주 드 포메 박물관에서 〈슬라브 서사시〉 세 점을 포함하여 총139점의 작품이 전시되는 대규모 회고전까지 열렸습니다.

1939년, 나치 독일이 체코슬로바키아를 점령했을 때 나치는 무하의 민족주의적인 그림을 위험 요소로 보았고, 결국 그는 게슈타포에 체포되어 고문을 받았습니다. 이 사건으로 건강이 악화된 무하는 같은 해 7월 14일 프라하에서 생을 마감했습니다. 그의 장례식은 나치의 감시 속에서도 수많은 체코인이 참석한 민족적 행사가 되었습니다.

무하가 사망한 지 11년이 지난 1950년, 〈슬라브 서사시〉는 그의 고향인 이반치체 근처의 모라브스키 크룸로프에 옮겨졌습니다. 그 뒤 1963년에 거의 30년 만에 이 시리즈의 첫 번째 그림 아홉 점이 전시되었고, 1967년 마침내 전체가 공개 전시로 돌아왔습니다. 결국 2012년에 이르러서야 〈슬라브 서사시〉는 프라하 국립미술관의 정식 소장품이 되었습니다. 이 에피소드는 예술가의 비전과 현실 사이의 간극, 그리고 시대를 앞서간 작품이 인정받기까지의 어려움을 보여 줍니다.

〈슬라브 서사시〉가 우리에게 전달하는 메시지는 시대를 초월합니다. 무하는 이 작품을 통해 예술이 단순한 장식이나 오락을 넘어 생각을 자극하고 감정을 움직이며, 나아가 사회적 행동을 촉구하는 강력한 도구임을 보여 줍니다.

자신의 뿌리에 대한 이해와 애정, 다양성 속에서의 통일성, 예술의 사회적 책임, 더 나은 미래를 위한 비전 등은 오늘날에도 깊이 공감할 수 있는 가치들입니다. 무하의 "예술은 영혼의 교육이다"라는 말처럼,

이 작품은 더 깊은 이해와 공감으로 나아가게 합니다. 또한, 〈슬라브 서사시〉는 우리가 서로 존중하고 협력하는 공동체의 일부임을 상기시키며, 함께 나아가는 가치와 책임을 되새기게 합니다.

무하가 그의 예술로 민족과 인류에게 기여했듯이, 우리도 각자의 방식으로 세상에 기여할 수 있습니다. 일상 속에서, 직업 속에서, 관계 속에서 우리는 각자의 의미 있는 서사시를 써 내려 가며 더 나은 사회를 만들 수 있습니다.

예술의 힘, 역사의 중요성, 문화적 정체성의 가치, 그리고 개인이 공동체에 기여할 수 있는 무한한 가능성 등 이 작품이 전하는 메시지를 가슴에 새기며, 우리 각자가 자신만의 의미 있는 서사시를 만들어 나가길 바랍니다.

Q

- 알폰스 무하가 〈슬라브 서사시〉를 통해 자신의 정체성을 표현하고자 한 것처럼, 나의 정체성을 표현하는 것은 무엇인가요?
- 문화적 배경이나 뿌리가 주는 긍정적인 힘은 무엇인가요?
- 〈슬라브 서사시〉처럼 신념을 일상 속에서 표현하고 실천하기 위해 필요한 것은 무엇일까요?
- 내가 속한 공동체나 사회에 어떻게 기여하고 싶은가요?

매일 똑같던 것에
새로운 의미를 부여한다면

벨라스케스, 〈라스 메니나스〉

디에고 벨라스케스 Diego Velázquez (1599-1660)
17세기 스페인의 화가이다. 압스부르고 왕조 말기인 펠리페 4세 시절, 궁정화가가 된 이후 평생 궁정화가로 지냈다. 바로크 시기 최고의 화가 중 한 명으로 손꼽힌다. 스페인 왕족 다수의 초상화를 그렸으며, 그외에도 유명한 유럽 의원을 비롯해 수많은 사람의 초상화을 그렸다.

17세기 스페인 왕실의 화려한 궁정에서 한 화가가 붓을 들어 올립니다. 그의 눈빛은 날카롭고 한 곳에 집중되어 있습니다. 화가가 그리고 있는 것은 무엇일까요? 그의 시선을 따라가면 우리는 그림 속 인물들과 마주하게 됩니다. 우리만 그들을 보는 게 아니라 마치 그들도 우리를 바라보고 있는 듯합니다. 이 순간, 우리는 관람자가 아니라 그림

의 일부가 되어버립니다. 이것이 바로 디에고 벨라스케스의 걸작 〈라스 메니나스〉가 우리에게 선사하는 마법 같은 경험입니다.

〈라스 메니나스〉는 스페인어로 '시녀들'이라는 뜻입니다. 이 작품은 17세기에 〈가족〉이라고 불렸다가 나중에 〈시녀들〉이라는 제목으로 알려지게 되었습니다. 오늘날의 스냅사진처럼 자연스러운 순간을 포착하고 있는 이 작품은 복잡하면서도 정교한 구도로 유명합니다.

그림의 오른쪽에는 두 명의 난쟁이가 있습니다. 그중에서 개를 발로 건드리고 있는 이는 훗날 왕의 시종이 됩니다. 엎드린 개는 영국의 제임스 1세가 1604년에 펠리페 3세에게 선물한 마스티프 견종의 후손으로 알려져 있습니다. 당시 유럽 왕실 간의 복잡한 외교 관계를 보여주는 흥미로운 장치인데, 이 개의 후손들은 현재까지도 스페인 왕실에서 기르고 있다고 합니다. 이 개의 존재는 그림에 일상적이고 친근한 요소를 더하며, 엄격한 궁정 분위기 속에서도 인간적인 면모와 생동감을 더해 줍니다.

그림의 중앙에는 벨라스케스가 '꼬마 천사'라고 표현하며 가장 자주 그렸던 마르가리타 테레사 공주가 서 있습니다. 공주가 5세 때의 그림입니다. 마르가리타의 양쪽에는 두 명의 시녀(메니나)들이 있는데, 이들이 그림 제목의 유래가 되었습니다.

벨라스케스는 비르투오소 화법으로 공주의 화려한 의상을 묘사했고, 공단의 빛나는 질감과 화려한 세부 장식들을 담아냈습니다. 또한 브라부라 기법을 과시했는데, 자유롭고 대담하며 신속하고 암시적인 붓질이었던 이 기법은 이후 19세기 화가들이 즐겨 모방했습니다.

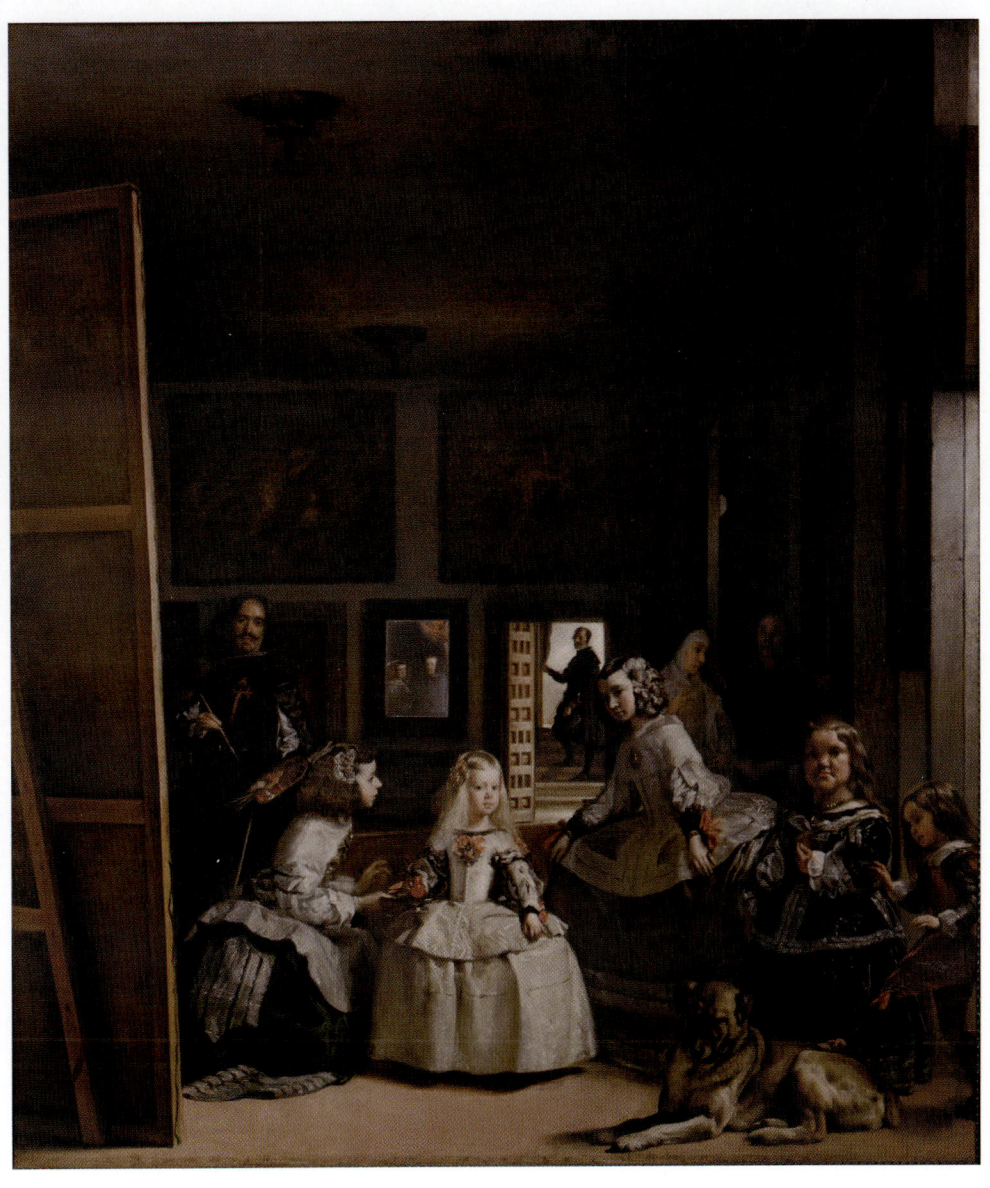

⟨라스 메니나스 The Maids of Honour⟩, 1656
캔버스에 유채, 276×318㎝, 프라도 미술관

왕비와 왕녀의 시녀는 귀족가 소녀들이 최고로 명예롭게 생각하는 직책이었습니다. 인맥을 쌓고 정보 교류를 하고 교양을 쌓는 장으로 여겼기 때문입니다. 프랑스 루이 14세 시기에 궁중 시녀장은 최소 백작부인 이상의 신분을 가진 귀부인만이 맡을 수 있었을 정도입니다. 이들은 왕비나 왕녀를 최측근에서 보좌하고 수행하며 기분을 파악하거나 비밀 조언자가 되었고, 옷 입기와 벗기, 의복과 보석 관리 등을 담당했습니다. 왕족의 몸에 손을 대는 것이기 때문에 시녀는 하층민이나 평민이 아니라 매우 지체 높은 가문의 부인이나 영애가 맡았습니다.

그들 뒤로는 상복을 입은 마르가리타 공주의 샤프롱(chaperon)과 공주의 호위관이자 바스크 고위 성직자가 보입니다. 샤프롱은 어린 공주나 귀족 자녀들을 보호하고 감독하는 중요한 역할을 맡던 사람들입니다. 그림 뒤쪽의 열린 문에는 한 남자가 서 있는데, 벨라스케스의 친척이자 왕실의 시종장인 호세 니에토 벨라스케스로 추정됩니다. 그의 뒤로 보이는 밝은 빛은 그림에 깊이감을 더해 줍니다.

당시 시녀, 샤프롱, 시종 등의 직책은 단순한 하인이 아니라 왕실과 가까이에서 일하며 영향력을 행사할 수 있는 중요한 위치였습니다. 벨라스케스는 초반에는 궁정화가였지만, 훗날 펠리페 4세의 최측근인 시종장이 되어 궁정의 건축과 장식, 예술 작품 확보 등 많은 일을 하게 됩니다.

그림의 왼쪽에는 화가인 벨라스케스 자신이 커다란 캔버스 앞에 서서 팔레트와 붓을 들고 있는 모습으로 등장합니다. 그림 속 벨라스케

스의 시선은 왕과 왕비를 보는 동시에 그림 밖 관람객을 향하고 있어 마치 그림을 보고 있는 관람자를 마주 보며 그리고 있는 듯한 인상을 줍니다.

벨라스케스의 가슴에 그려진 붉은 십자가는 산티아고 기사단의 문장입니다. 현대까지도 스페인 왕실이 명예 기사 작위를 수여하는 4개 기사단(산티아고, 칼라트라바, 몬테사, 알칸타라 기사) 가운데 하나이며 가장 규모가 큽니다. 〈라스 메니나스〉 그림을 그릴 당시에는 기사 작위를 받기 전이었기에 벨라스케스의 가슴에 있는 산티아고 기사단의 붉은 십자가는 실제로 그림이 완성된 지 3년 후에 덧칠되었다고 합니다.

당시 화가는 기술자로 여겼고, 귀족 작위를 받는 것은 매우 드문 일이었습니다. 벨라스케스가 산티아고 기사단의 기사 작위를 받은 것은 그의 예술적 업적에 대한 인정이자, 예술가의 사회 지위 향상을 상징하는 사건이었습니다. 실제로 기사단 작위를 받는 과정이 무척이나 힘들었는데, 산티아고 기사단참사회는 벨라스케스에게 수여된 특혜들이 정당한지 오랫동안 조사했습니다.

귀족이 아닌 벨라스케스가 기사 작위를 받는 것은 쉽지 않은 일이었습니다. 지원자는 혈통에 문제가 없어야 하고, 예술가의 경우 그림을 사고팔지 않았어야 합니다. 하지만 펠리페 4세의 적극적인 의지와 동료 화가들의 지지, 교황의 특별허가증, 그리고 벨라스케스가 가게를 연 적이 없고 귀족들의 운동이었던 승마를 할 줄 안다는 사실이 중요한 참고사항이 되어 결국 1659년 벨라스케스는 기사단의 제복을 입게 됩니다.

철저한 계급사회였던 17세기 에스파냐에서 그토록 원하던 신분이 되어 벨라스케스가 느꼈을 자부심과 뿌듯함은 그림에 덧칠을 할 정도로 격했습니다. 자신의 가슴에 붉은 십자가를 그려 넣을 때 벨라스케스의 기분이 어땠을지 상상해 보세요.

존재와
부재의 경계

엑스레이 분석 결과 그림 왼쪽 부분에는 고친 흔적이 많았습니다. 원래는 마리아 테레사가 마르가리타의 왼쪽에 그려질 예정이었지만 에스파냐-프랑스 평화 협정의 징표로 루이 14세와 결혼하게 되면서 빠지게 되었습니다. 그래서 뒤쪽으로 물러나있던 벨라스케스가 공주와 같은 선상에 서게 된 것이지요. 펠리페 4세가 벨라스케스를 얼마나 아꼈는지, 그리고 벨라스케스의 궁중 직위가 얼마나 높았는지 예상할 수 있습니다. 그리고 왕실 초상화 분위기가 아닌 자연스러운 분위기로 그릴 수 있었던 것도 애초에 펠리페 4세의 허락이 있었기 때문입니다.

가장 흥미로운 부분은 뒷벽에 걸린 거울입니다. 마치 관람객을 정면으로 바라보는 듯한 위치에 있죠. 이 거울에는 펠리페 4세과 왕비 마리아나의 모습이 희미하게 비치고 있습니다. 거울의 위치와 방향으로 보아 이들이 그림 밖 관람객의 위치에 서 있음을 암시합니다. 이 작은 거울 속 인영은 수세기 동안 많은 논란과 해석을 불러일으켰습니다. 이 그림의 복잡한 구도와 등장 인물들의 배치는 여러 가지 해석을 가능하게 합니다.

일부 학자들은 이것이 벨라스케스가 그리고 있는 그림이 반사된 모습이라고 주장합니다. 즉, 벨라스케스는 왕과 왕비의 초상화를 그리고 있었고 그 모습이 거울에 비친 것이라는 해석입니다. 왕과 왕비는 이 방에 없다는 해석이지요.

다른 주장으로는 실제 왕과 왕비가 그 자리에 서 있었다는 해석이 있습니다. 이에 따르면 그림의 관람자는 왕과 왕비의 위치에 서게 되므로 관람자를 작품의 일부로 끌어들이는 효과를 만듭니다. 이 해석에 더하여 왕과 왕비는 그림 밖에 서 있고, 공주와 시녀들은 그들을 즐겁게 하기 위해 왔다는 것입니다. 비슷한 주장으로는, 공주의 초상화를 그리고 있는데 왕과 왕비가 방문했다는 해석도 있습니다. 이러한 모호성은 〈라스 메니나스〉의 가장 매력적인 요소 중 하나입니다.

그러나 이러한 해석을 넘어서 〈라스 메니나스〉는 회화의 본질과 현실의 재현에 대한 깊은 철학적 질문을 던집니다. 그림 속 인물들의 시선과 거울 속 반영은 관람객을 그림의 일부로 끌어들이며, 현실과 재현의 경계를 모호하게 만듭니다. 벨라스케스는 이렇게 회화가 단순한 현실의 모방이 아니라, 현실을 재구성하고 새로운 현실을 창조할 수 있는 강력한 매체임을 보여 줍니다.

또한, 화가 자신을 그림의 중요한 인물로 등장시킴으로써 예술가의 지위에 대한 문제를 제기합니다. 당시 화가는 손을 쓰는 기술자로 여겨졌지만, 벨라스케스는 자신을 왕족 및 귀족들과 같은 공간에 위치시켜 예술가의 지적, 창조적 능력을 강조했습니다.

빛의 처리도 주목할 만합니다. 오른쪽 창문에서 들어오는 빛은 공

주와 시녀들을 밝게 비추는 반면, 벨라스케스 자신은 그림자에 가려져 있습니다. 현실과 재현, 존재와 부재의 대비를 더욱 강조하는 것입니다. 〈라스 메니나스〉와 같은 구도의 그림을 그리기 위해서는 첫째, 벨라스케스를 제외한 모든 등장인물은 그대로 있어야 하고, 둘째, 화가인 벨라스케스는 그림에서처럼 '왕과 왕비를 바라보는 시점'과 '왕과 왕비의 위치에서 공주를 바라보는 시점'을 오가며 그림을 그려야 합니다. 왕과 왕비는 거울을 통해 희미하게 보이기에 벨라스케스는 그림에서 보이는 위치보다 관람객의 위치에서 바라볼 수밖에 없습니다. 결국 이 그림 속에서 벨라스케스 자신은 부재자이자 동시에 재현된 존재입니다.

그림의 구도는 관람객의 시선을 끊임없이 움직이게 합니다. 중앙의 공주, 왼쪽의 벨라스케스, 오른쪽의 난쟁이들, 뒤의 거울 등 시선을 잡아끄는 요소들이 골고루 배치되어 있어, 계속해서 그림을 탐험하게 합니다. 이 또한 시각적 즐거움을 넘어, 그림의 의미를 쭉 생각하게 만드는 장치입니다.

그림의 중심에 서 있는 5세의 귀여운 마르가리타 공주는 후에 신성로마제국의 황후가 되었습니다. 그러나 겨우 21세에 사망했습니다. 이 그림은 그의 어린 시절을 가장 생생하게 보여 주는 작품으로 남았습니다. 마르가리타 공주의 운명은 이 그림에 또 다른 차원의 의미를 더합니다. 벨라스케스가 포착한 이 순간은 영원히 지속되는 예술의 힘과, 덧없이 흐르는 인간의 삶 사이의 대비를 보여 줍니다. 그림 속 공주의 모습은 시간이 멈춘 듯 영원히 그 자리에 있지만, 실제 공주는

짧디 짧은 생을 살다 갔습니다. 예술의 영원성과 인간 삶의 유한성의 차이에 대한 깊은 성찰을 불러일으킵니다.

인생과 예술 세계 전체를 담다

벨라스케스는 1599년 스페인 세비야에서 태어났습니다. 포르투갈계 유대인 출신 공증인이었던 아버지 후안 로드리게스 데 실바와 스페인의 시골 하급귀족(hidalgo) 출신인 어머니 헤로니마 벨라스케스 사이에서 첫째로 태어났습니다. 스페인에서는 어머니의 혈통이 드러나게 하기 위해 장남이 어머니의 성을 함께 쓰기 때문에, 그의 전체 이름은 디에고 로드리게스 데 실바 이 벨라스케스(Diego Rodríguez de Silva y Velázquez)입니다. 소위 말하는 귀족에 끼지 못하는 하급귀족 계층에 속했던 벨라스케스의 신분은 그가 평생 진정한 귀족 신분을 갈망하게 만들었습니다.

어린 시절부터 미술에 뛰어난 재능을 보인 벨라스케스는 13세에 프란시스코 파체코의 화실에서 수업을 받기 시작했습니다. 파체코는 벨라스케스의 스승이자 후에 장인이 되었는데, 그의 영향으로 벨라스케스는 주로 종교화와 풍속화를 그리며 철저한 사실주의적 화풍을 익혔습니다. 이러한 초기 훈련의 영향은 〈라스 메니나스〉의 정교한 세부 묘사에서 잘 드러납니다. 특히 인물들의 의상이나 얼굴 표정, 공간의 질감 등을 표현하는 데 있어 그의 뛰어난 사실주의적 기술이 빛을 발합니다.

1623년, 드디어 벨라스케스의 인생에 큰 전환점이 찾아옵니다. 펠리페 4세를 처음으로 알현하여 초상화를 그렸는데, 예술에 대한 열정이 가득하고 조예가 깊었던 펠리페 4세가 자신과 또래인 젊은 화가가 군주다운 모습을 그림으로 훌륭하게 표현한 것을 기뻐하며 벨라스케스를 궁중화가로 임명한 것입니다. 이때부터 펠리페 4세는 벨라스케스의 든든하고도 막강한 후원자이자 지지자가 됩니다. 그에 대한 믿음과 신뢰를 거두지 않고 평생 동안 그의 방패가 되어 주었습니다.

벨라스케스는 펠리페 4세와 가까운 관계를 유지하며 다양한 왕실 초상화를 그렸습니다. 약 30년간의 궁정 생활은 벨라스케스에게 왕실의 내밀한 모습을 관찰할 수 있는 기회였습니다. 〈라스 메니나스〉에 묘사된 궁정의 일상적인 모습, 인물들 간의 미묘한 관계, 그리고 왕실의 분위기 등은 이러한 오랜 경험의 결과물이라고 할 수 있습니다.

벨라스케스의 예술적 성장에 큰 영향을 미친 것은 두 차례의 이탈리아 여행이었습니다. 이 여행들을 통해 그는 르네상스와 바로크 미술의 정수를 직접 접할 수 있었습니다. 특히 티치아노 베첼리오, 틴토레토, 카라바조 등의 작품에서 큰 영감을 받았죠. 이 경험은 그의 화풍을 더욱 성숙시켰고, 색채와 빛의 사용에 있어 새로운 접근을 가능케 했습니다. 〈라스 메니나스〉에서 보이는 복잡한 구도, 풍부한 색채, 그리고 미묘한 빛의 처리 등은 이러한 이탈리아 경험의 영향을 받은 것으로 볼 수 있습니다.

이탈리아를 두 번째 방문하고 돌아오면서 노예이자 자신의 조수였던 후안 데 파레하를 해방시킵니다. 파레하가 조수로 일하며 물감을

정확하게 섞어 조색하는 것을 봐온 벨라스케스가 파레하의 화가로서의 가능성을 본 것이지요. 그 후 자신이 파레하를 노예에서 해방한 것처럼 펠리페 4세도 자신을 낮은 신분에서 해방해 주어야 한다는 신념이 생겼습니다. 산티아고 기사단의 제복을 입고 왕궁에서 높은 자리를 차지하는 것이 자신의 능력을 고위 귀족들에게 증명하는 길이라고 믿게 됩니다.

〈라스 메니나스〉는 벨라스케스의 사회적 지위 향상에 대한 열망과 밀접한 관련이 있습니다. 그는 오랫동안 산티아고 기사단의 기사 작위를 얻고자 노력했습니다. 개인적인 신분 상승에 대한 욕망일 뿐 아니라, 예술가의 사회적 지위 향상을 위한 노력이었습니다. 〈라스 메니나스〉에서 자신을 중요한 인물로 묘사하고, 후에 산티아고 기사단의 붉은 십자가 문장을 추가한 것은 이러한 맥락에서 이해할 수 있습니다. 그의 이러한 마음은 동료 화가들에게도 전해졌나 봅니다. 기사단 심사에서 어려움을 겪을 때 많은 동료 화가가 그의 손을 들어 주었습니다.

〈라스 메니나스〉가 그려진 1656년경 벨라스케스는 이미 궁정에서 중요한 인물이었습니다. 그는 1627년에 시종으로 임명되었고 궁정 화가이자 왕의 개인 비서이자 궁정의 숙소 담당관인 시종으로서 다양한 역할을 수행하고 있었습니다. 후에는 시종장의 직책까지 얻었습니다. 앞서 말한 것처럼 왕과 왕비의 최측근 수행원이자 보좌관인 시종의 신분은 높았습니다. 이러한 지위는 그에게 왕실의 내밀한 모습을 표현할 수 있는 자유와 자신감을 주었을 것입니다. 〈라스 메니나스〉에

서 보이는 왕실의 사적인 모습, 그리고 화가 자신을 당당히 묘사한 것은 이러한 배경에서 비롯된 것입니다.

펠리페 4세는 벨라스케스를 "나의 화가"라고 부르며 매우 신뢰했습니다. 보편적으로 군주가 신하를 신뢰하는 것 이상으로 그를 존중하고 아꼈으며 함께 대화 나누는 것을 좋아했습니다. 왕과 신하의 관계를 넘어서는 개인적인 친분을 쌓은 것이죠. 펠리페 4세는 첫 이탈리아 방문을 마치고 돌아온 벨라스케스에게 화실을 마련해 주었는데, 거의 매일 화실에 와서 조용히 벨라스케스의 그림 작업을 감상했습니다. 이탈리아에서 돌아온 벨라스케스는 곧바로 왕세자의 초상화를 그려야 했습니다. 벨라스케스가 없는 동안 펠리페 4세가 자신을 포함하여 그 누구의 초상화도 다른 사람이 그리지 못하게 했기 때문입니다.

또한, 펠리페 4세가 벨라스케스에게 상당한 예술적 자유를 허용했기에 〈라스 메니나스〉 같은 혁신적인 작품이 탄생할 수 있었습니다. 대부분 유럽 왕실의 초상화는 포즈를 취한 모습을 그린 정적인 분위기가 대부분이지만, 〈라스 메니나스〉는 그림을 보다가 눈을 떼면 마치 등장인물들이 금방이라도 움직일 것 같은 생동감이 느껴집니다.

벨라스케스의 철학적 성숙도 이 작품에 큰 영향을 미쳤습니다. 오랜 궁정 생활과 두 차례의 이탈리아 여행을 통해 그는 예술, 현실, 재현 등을 깊이 고민했습니다. 〈라스 메니나스〉에 담긴 현실과 재현에 대한 성찰, 예술의 본질에 대한 탐구는 이러한 지적 성숙의 결과물이라고 할 수 있습니다.

〈라스 메니나〉에 등장하는 인물들과 벨라스케스의 개인적 관계도

(위에서부터)
〈분홍 가운을 입은 마르가리타〉, 1653, 캔버스에 유채, 99.5×128㎝, 빈 미술사 박물관
〈은사로 수놓은 흰 드레스를 입은 마르가리타〉, 1656, 캔버스에 유채, 88×105㎝, 빈 미술사 박물관
〈푸른 드레스를 입은 마르가리타 공주〉, 1659, 캔버스에 유채, 107×127㎝, 빈 미술사 박물관

매우 흥미롭습니다. 특히 중앙에 위치한 마르가리타 공주와 벨라스케스의 관계는 특별했습니다. 벨라스케스는 마르가리타 공주가 어릴 때부터 여러 차례 그의 초상화를 그렸는데, 이를 통해 쌓인 친밀감이 〈라스 메니나스〉에서 마가리타 공주를 중심인물로 배치하고 그를 따뜻한 시선으로 묘사하게 한 것으로도 볼 수 있습니다. 여기에는 물론 펠리페 4세가 '귀여운 내 강아지'라고 부르며 사랑한, 늦게 얻은 자녀인 이유도 큽니다.

이처럼 〈라스 메니나스〉는 벨라스케스의 인생 전체를 응축해 놓은 듯한 작품입니다. 그의 예술적 성장, 사회적 지위의 변화, 철학적 성찰, 그리고 인간관계가 모두 이 한 작품 속에 녹아들어 있습니다. 이 작품은 궁정 초상화를 넘어, 한 위대한 예술가의 인생과 예술 세계 전체를 담아낸 걸작임을 보여 줍니다.

펠리페 4세는 이 작품이 완성되자 알카사르 궁 남쪽의 호화로운 방이 아니라 머릿속이 복잡할 때 왕궁에서 빠져나와 조용히 머물던 궁 북쪽의 방에 걸었습니다. 덕분에 1734년에 있었던 대화재에서 살아남아 오늘날까지도 우리가 볼 수 있게 되었습니다.

현실을
재구성하는 힘

벨라스케스의 〈라스 메니나스〉는 그저 아름답거나 기술적으로 뛰어난 그림 이상으로 회화의 본질에 대해 고민하게 하는 작품입니다. 이 작품을 통해 전통적인 회화의 틀을 과감히 벗어나, 현실과 재현, 작

가와 관람자, 존재와 부재의 경계를 모호하게 만듦으로써 회화의 새로운 가능성을 제시했습니다. 벨라스케스는 회화가 현실의 모사가 아니라, 현실을 재구성하고 새로운 현실을 창조할 수 있는 강력한 매체임을 보여 줍니다. 복잡한 구도와 시선 처리, 거울의 사용 등을 통해 2차원 평면에 3차원적 깊이를 부여하고, 나아가 시간과 공간의 경계마저 허물어 버립니다.

또한, 예술가로서의 자의식을 당당히 드러내며 회화의 창조 과정 자체를 작품의 주제로 삼았습니다. 자신을 그림의 중요한 인물로 등장시키고 캔버스 뒷면을 보여 줌으로써 회화의 제작 과정을 작품의 일부로 만들었습니다. 회화가 결과물이 아니라 창조의 과정 자체라는 것입니다.

벨라스케스는 관람자의 역할에 대해서도 새로운 시각을 제시합니다. 그림 속 인물들의 시선과 구도를 통해 관람자를 작품 속으로 끌어들이고, 더 나아가 관람자를 작품의 의미 생성에 참여하는 능동적인 주체로 만듭니다. 회화가 작가와 관람자 사이의 상호작용을 통해 완성되는 것을 암시하며, 현대 미술에서 중요하게 다루어지는 '관람자의 참여' 개념을 보여 줍니다.

결과적으로 〈라스 메니나스〉는 회화의 역사에 새로운 장을 열고, 현대 미술의 발전에 큰 영향을 미친 작품이 되었습니다. 벨라스케스의 혁신적인 접근은 후대의 많은 예술가에게 영감을 주었고, 현대 미술의 거장들에 의해 끊임없이 재해석되었습니다.

피카소는 10대 때부터 프라도 미술관에서 〈라스 메니나스〉를 연구

했고, 1757년에 〈라스 메니나스〉를 재해석한 58점의 작품 시리즈를 제작했습니다. 살바도르 달리는 평생 〈라스 메니나스〉로부터 기법, 구성, 색상 등을 참고했다고 합니다. 재해석 작품인 〈시선의 게임〉에서는 붓만을 허공에 그려 넣어 마치 한 발 물러나 모든 것을 초월하는 듯한 모습을 보여 줍니다. 그리고 붓을 든 누군가를 상상하게 함으로써 벨라스케스의 〈라스 메니나스〉에서 그랬던 것처럼 캔버스 밖으로 그림을 연장합니다.

> 벨라스케스는 화가들의 화가다.
>
> _에두아르 마네

벨라스케스의 〈라스 메니나스〉는 우리에게 미술사적 지식을 넘어 일상과 삶의 자세에 적용할 수 있는 귀중한 교훈들을 줍니다. 그가 보여 준 혁신적 사고와 고정관념의 탈피 등을 위한 새로운 방식의 창조는 우리에게 일상에서 마주치는 문제들을 관습적으로 해결하는 방법을 넘어 혁신적인 접근을 제안합니다.

또한, 자기 성찰적 태도 역시 현대를 살아가는 우리에게 매우 중요한 가르침을 줍니다. 그가 자신을 그림의 주요 인물로 등장시키며 예술가로서의 정체성을 탐구한 것처럼, 우리도 끊임없이 자신의 역할과 위치에 대해 성찰하고 발전을 추구할 수 있습니다. 직업적 성공 그 너머에 있는 삶의 의미와 목적을 찾는 데 도움이 될 것입니다.

벨라스케스의 작품이 보여 주는 복잡성과 다층적 의미는 우리에게

세상을 바라보는 새로운 시각을 제시합니다. 현대 사회의 복잡한 문제들을 다룰 때, 이분법적 사고가 아니라 다각도의 접근과 깊이 있는 분석이 필요함을 인식할 수 있습니다. 현실과 이상의 조화 역시 삶에서 균형의 중요성을 강조합니다. 현실적인 목표와 이상적인 꿈 사이에서 적절한 균형을 찾는 것, 그리고 세부적인 일상의 과제들에 충실하면서도 큰 그림을 잃지 않는 것이 중요하다고 말하는 듯합니다.

벨라스케스는 평생 끊임없이 배우고 익히며 자신의 분야를 연구했습니다. 자신의 영역에서의 깊은 전문성과 자부심은 우리에게 평생학습의 중요성과 새로운 경험, 그리고 직업에 대한 자세를 돌아보게 합니다. 급변하는 현대 사회에서 나이와 지위에 관계없이 새로운 것을 배우고 경험하려는 자세와 자신의 일에 대한 깊은 이해와 자부심의 중요성을 강조합니다.

〈라스 메니나스〉가 시대를 초월하는 가치를 창조한 것처럼, 우리도 일시적인 성과나 인정을 넘어 지속적이고 보편적인 가치를 추구해야 합니다. 벨라스케스의 예술이 우리에게 전하는 이 깊은 통찰은, 현대 사회를 살아가는 우리가 잊지 말아야 할 가장 중요한 지침일지도 모릅니다.

Q
- 〈라스 메니나스〉는 독창적인 구도와 시선을 통해 새로운 해석을 이끌어 냈습니다. 지금 내 삶의 문제는 어떻게 새롭게 바라볼 수 있을까요?
- 〈라스 메니나스〉 속 인물 배치는 균형과 조화를 이루며 동시에 긴장감

을 줍니다. 삶에서 다양한 관계와 역할 간의 균형을 어떻게 유지할 수 있을까요?
- 벨라스케스는 예술가로서 당대의 틀을 깨고 자신만의 스타일을 개척했습니다. 내 삶을 주체적으로 살아가기 위해 어떤 용기가 필요할까요?
- 지금 나를 망설이게 하는 두려움이 있나요? 이를 극복하기 위해 할 수 있는 작은 행동은 무엇인가요?
- 벨라스케스가 〈라스 메니나스〉를 통해 화가로서 자신의 위상을 높인 것처럼 내 삶에서 성장을 위해 도전하고 싶은 영역은 무엇인가요?

| 나가는 글 |

일상을 예술로 만드는 그림의 힘

우리는 이 책을 통해 그림과 '만나고', '대화하고', 그리고 우리 자신을 '발견'했습니다. 이 그림들은 우리에게 삶에 대한 깊은 질문을 던졌고, 우리는 그 질문의 답을 고민하며 삶을 돌아보았을 것입니다.

모네를 통해 우리는 순간의 아름다움을 있는 그대로 바라보는 법을 배웠습니다. 아침에 마주하는 일출은 매일 똑같은 풍경이지만, 어떤 새로운 빛과 색채가 보일지도 모릅니다. 또, 드가를 통해 예술이 가진 강력한 사회적 메시지 전달력을 경험했습니다. 사회의 부조리와 불의에 대해 우리의 작은 행동이 세상을 변화시킬 수 있다는 믿음이 생기지 않았나요? 그리고 르누아르를 통해서는 일상의 순간을 영원으로 만드는 예술의 마법을 보았습니다. 가족과의 저녁 식사, 친구와의 대화, 혼자만의 조용한 시간… 이 모든 순간이 얼마나 아름답고 의미 있는지 깨닫게 되지 않았나요?

우리는 종종 예술 작품을 통해 새로운 시선을 얻고, 삶에 대한 중요한 통찰을 키우게 됩니다. 이 책의 그림은 화가들이 평생을 바쳐 던진 질문과 응답의 결과물이자, 우리에게 주는 귀한 메시지입니다.

미술은 결코 어려운 것이 아닙니다. 화가의 삶과 철학, 그들이 추구

한 가치들이 녹아 있는 그림은 그 자체로 마음을 울립니다. 예술 작품을 통해 과거와 현재, 나와 타인을 연결하는 힘이 생기면 우리가 계속해서 인문학적으로 자신을 돌아보고 더 나은 삶을 꿈꾸게 만듭니다.

예술은 답을 제공하지 않지만, 그 답을 찾아가는 과정을 돕습니다. 그리고 그 과정에서 우리는 자신만의 이야기를 만들어 갑니다. 어떻게 살아가야 할지, 무엇을 중요하게 생각하며 살아가야 할지에 대한 고민은 예나 지금이나 변함없이 존재합니다. 마지막 책장을 덮은 여러분이 예술을 통해 삶을 돌아보고 각자의 인생 궤적에 새로운 의미를 부여할 수 있었기를 바랍니다.

그러면 일상이 예술이 되는, 삶이라는 캔버스에 그려질 새로운 그림을 우리는 어떻게 그려야 할까요? 어떻게 하면 이 책에서 얻은 통찰과 감동을 우리의 삶 속에서 계속 이어갈 수 있을까요?

첫째, 일상에서 보는 것을 넘어 관찰하는 습관을 들여 보세요. 모네가 했던 것처럼 같은 대상이라도 시간과 빛에 따라 어떻게 달라지는지 관찰해 보세요.

둘째, 예술 일기를 시작해 보는 것은 어떨까요? 글이 될 수도 있고, 그림이 될 수도 있고, 사진이 될 수도 있습니다. 중요한 것은 우리가 본 것, 느낀 것, 생각한 것을 표현하는 습관을 들이는 것입니다.

셋째, 예술을 통해 타인과 소통하고 공감하는 방법을 익혀 보세요. 어떤 작품을 보고 당신이 느낀 감정을 솔직하게 표현해 보세요. 그리고 다른 사람들의 감상도 열린 마음으로 들어 보세요. 이 과정을 통해

우리는 서로를 이해하고 존중하는 법을 배울 수 있습니다.

넷째, 나만의 인생 갤러리를 만들어 보세요. 이 책에서 소개된 작품들 중 가장 마음에 드는 작품들, 그리고 당신이 별도로 발견한 작품들로 구성된 개인 컬렉션을 만들어 보세요. 이 갤러리는 당신의 취향, 가치관, 인생 철학을 반영하는 거울이 될 것입니다.

다섯째, 삶의 중요한 순간들을 큐레이션해 보세요. 미술관의 큐레이터가 전시회를 기획하듯 선별하는 과정에서 자신의 삶의 가치를 재발견할 수 있을 것입니다.

마지막으로, 가장 중요한 것은 자신만의 방식으로 예술과 삶을 연결하는 것입니다. 이 책에서 제시한 방법은 하나의 제안일 뿐입니다. 당신만의 고유한 방식으로 예술을 삶에 통합하는 방법을 찾아보세요.

이 책을 통해 우리는 예술이 인생을 풍요롭게 만들고 나를 더 나은 인간으로 성장시키는 강력한 도구라는 것을 알게되었습니다. 이제부터 일상이 예술이 되고, 삶이 하나의 걸작이 되기를 바랍니다. 그리고 언젠가 누군가가 당신의 삶을 바라보며 이렇게 말할 수 있기를 바랍니다. "당신의 삶은 정말 아름답군요. 반 고흐의 〈별이 빛나는 밤〉처럼 열정적이고, 모네의 〈수련〉처럼 평화롭고, 프리드리히의 〈안개 바다 위의 방랑자〉처럼 의미 있는 삶이었어요."

계속해서 질문을 던지고, 답을 찾아가는 여정을 이어가기를 바랍니다. 화가들이 평생을 걸쳐 자신만의 예술 세계를 구축해 갔듯이, 우리도 평생에 걸쳐 자신만의 삶의 철학과 방식을 만들어 가는 것이지요.

그 과정에서 예술은 언제나 당신의 든든한 동반자가 되어줄 것입니다.

이제 책을 덮고 밖으로 나가보세요. 거리의 풍경, 사람들의 표정, 하늘의 구름, 나무의 잎사귀 같은 모든 것이 새로운 모습으로 다가올 것입니다. 그리고 깨닫게 될 것입니다. 우리의 삶이 얼마나 아름답고 경이로운지를. 결국, 삶이란 예술과 마찬가지로 끊임없이 고민하고 변화하며 완성되지 않는 과정입니다. 이 책이 그 과정에 조금이나마 도움이 되기를 바랍니다. 이제 그림을 더 이상 지식의 도구로만 보지 않고, 자신의 삶과 연결된 하나의 거울로서 바라볼 수 있게 되었기를 바랍니다.

이 책이 세상에 나오기까지 많은 분의 도움이 있었습니다. 먼저 부족한 원고를 꼼꼼히 읽어 주시고 날카로운 통찰로 방향을 제시해 주신 유노책주 김세민 팀장님께 깊은 감사를 드립니다. 팀장님의 전문적인 조언과 격려가 없었다면 이 책은 완성되지 못했을 것입니다. 또한 교정과 교열 과정에서 세세한 부분까지 신경 써 주신 편집부 여러분께도 감사드립니다. 그리고 늘 제 곁에서 가장 큰 힘이 되어준 가족들에게 특별한 감사의 마음을 전합니다. 집필 기간 내내 따뜻한 응원을 보내준 다정한 반려 상군에게 미안함과 고마움을 전합니다. 특히 항상 제 선택을 지지해 주시는 부모님께 이 자리를 빌어 깊은 감사를 드립니다. 앞으로도 더 나은 글을 쓰기 위해 정진하며, 받은 사랑과 도움에 보답하겠습니다.

참고문헌

1. 서양미술사 | 에른스트 곰브리치 지음 | 백승길,이종숭 옮김 | 예경
2. 서양미술사 | H.W.잰슨 지음 | 이일 옮김 | 미진사
3. 예술과 환영:회화적 재현의 심리학적 연구 | 에른스트 곰브리치 지음 | 차미례 옮김 | 열화당
4. 꼭 읽어야 할 예술이론과 비평 40선 | 도널드 프레지오시 지음 | 정연심,김정현 옮김 | 미진사
5. 시각예술의 의미 | 에르빈 파노프스키 지음 | 임산 옮김 | 한길사
6. 게릴라걸스의 서양미술사 | 게릴라걸스 지음 | 우효경 옮김 | 마음산책
7. 불안의 개념/죽음에 이르는 병 | 키르케고르 지음 | 강성위 옮김 | 동서문화사
8. 에드바르 뭉크 | 울리히 비쇼프 지음 | 반이정 옮김 | 마로니에북스
9. 에드바르 뭉크 | 요세프 파울 호딘 지음 | 이수연 옮김 | 시공아트
10. 에드바르 뭉크 - 세기말 영혼의 초상 | 수 프리도 지음 | 채운 옮김 | 을유문화사
11. 뭉크 뭉크 | 에드바르 뭉크 지음 | 이충순 옮김 | 다빈치
12. 프리다 칼로 | 수잔 바르브자 지음 | 박성진 옮김 | 북커스
13. 프리다 칼로, 내 영혼의 일기 | 프리다 칼로 지음 | 안진옥 옮김 | 비엠케이(BMK)
14. 프리다 칼로 | 클라우디아 바우어 지음 | 정연진 옮김 | 예경
15. 벽을 그린 남자(디에고 리베라) | 마이크 곤잘레스 지음 | 정병선 옮김 | 책갈피
16. 프리다 칼로 & 디에고 리베라 | J.M.G. 르 클레지오 지음 | 백선희 옮김 | 다빈치
17. 반 고흐, 영혼의 편지 | 빈센트 반 고흐 지음 | 신성림 옮김 | 위즈덤하우스
18. 고흐 영혼의 편지 | 빈센트 반 고흐 지음 | 김유경 옮김 | 동서문화사
19. 고흐의 편지 | 빈센트 반 고흐 지음 | 정영일 옮김 | 선영사
20. 세상에서 가장 아름다운 편지 | 빈센트 반 고흐 지음 | 박홍규 옮김 | 아트북스
21. 다른 방식으로 보기(Ways of Seeing) | 존 버거 지음 | 최민 옮김 | 열화당
22. 초상들 - 존 버거의 예술가론 | 존 버거 지음 | 김현우 옮김 | 열화당
23. 카라바조: 극적이며 매혹적인 바로크의 선구자 | 로돌포 파파 지음 | 김효정 옮김 | 마로니에북스
24. 카라바조 | 질 랑베르 지음 | 문경자 옮김 | 마로니에북스
25. 카라바조의 비밀 | 틸만 뢰리히 지음 | 서유리 옮김 | 레드박스
26. 여기, 아르테미시아 최초의 여성주의 화가 | 메리 D. 개러드 지음 | 박찬원 옮김 | 아트북스
27. 불멸의 화가 아르테미시아 | 알렉상드라 라피에르 지음 | 함정임 옮김 | 민음사
28. 앙리 루소 | 코르넬리아 슈타베노프 지음 | 이영주 옮김 | 마로니에북스
29. 앙리 루소- 붓으로 꿈의 세계를 그린 화가 | 앙겔라 벤첼 지음 | 노성두 옮김 | 랜덤하우스코리아
30. 숭고와 아름다움의 관념의 기원에 대한 철학적 탐구 | 에드먼드 버크 지음 | 김동훈 옮김 | 마티

31. 판단력 비판 | 칸트 지음 | 백종현 옮김 | 아카넷
32. Caspar David Friedrich | Johannes Grave 지음 | Prestel Publishing
33. Caspar David Friedrich and the Subject of Landscape | Joseph Leo Koerner 지음 | Reaktion Books
34. Caspar David Friedrich | Norbert Wolf 지음 | Taschen
35. 한스 홀바인 | 노르베르트 볼프 지음 | 이영주 옮김 | 마로니에북스
36. 조르주 쇠라 | 정금희 지음 | 재원
37. 쇠라 | 오광수 지음 | 서문당
38. 알브레히트 뒤러 | 노르베르트 볼프 지음 | 김병화 옮김 | 마로니에북스
39. 알브레히트 뒤러 | 모나 혼캐슬 지음 | 김경연 옮김 | 현암사
40. 알브레히트 뒤러 | 재원 편집부 지음 | 재원
41. 알브레히트 뒤러 – 가짜 코뿔소를 그린 화가 | 디터 잘츠게버 지음 | 노성두 옮김 | 랜덤하우스코리아
42. 라파엘로 | 니콜레타 발디니,미켈레 프리스코 지음 | 이윤주 옮김 | 예경
43. 라파엘로 | 크리스토프 퇴네스 지음 | 이영주 옮김 | 마로니에북스
44. 라파엘로, 정신의 힘 | 프레드 베랑스 지음 | 정진국 옮김 | 글항아리
45. 렘브란트예술철학적 시론 | 게오르그 짐멜 지음 | 김덕영 옮김 | 길
46. 렘브란트: 영혼을 비추는 빛의 화가 | 크리스토퍼 화이트 지음 | 김숙 옮김 | 시공아트
47. 렘브란트 | 드 브리스 지음 | 박현민 옮김 | 한명출판
48. 렘브란트: 빛과 혼의화가 | 파스칼 보나푸 지음 | 김택 옮김 | 시공사
49. 렘브란트, 빛의 화가 | 타이펙스 지음 | 박성은 옮김 | 푸른지식
50. 렘브란트: 영원의 화가 | 발터 니그 지음 | 윤선아 옮김 | 분도출판사
51. 구스타프 클림트 | 질 네레 지음 | 최재혁 옮김 | 마로니에북스
52. 구스타프: 클림트세기말 빈, 에로티시즘으로 물들인 황금빛 화가 | 패트릭 베이드 지음 | 엄미정 옮김 | 북커스
53. KLIMT(구스타프 클림트) | 게르베르트 프로들 지음 | 정진국, 이은진 옮김 | 열화당
54. 클림트: 분리주의와 오스트리아 제국의 황금빛 황혼 | 타탸나 파울리 지음 | 임동현 옮김 | 마로니에북스
55. 이것은 라울 뒤피에 관한 이야기 | 이소영 지음 | 알에이치코리아
56. 바르비종과 사실주의: 바르비종 들녘에 뜬 7개의 별과 2개의 해 | 전하현 지음 | 생각의 나무
57. 장 프랑수아 밀레 | 박서보 지음 | 재원
58. 자연을 사랑한 화가 밀레 | 알프레드 상시에 지음 | 정진국 옮김 | 곰
59. 클로드 모네 | 크리스토프 하인리히 지음 | 김주원 옮김 | 마로니에북스
60. 클로드 모네 | 재원아트북 편집부 지음 | 재원
61. MONET(클로드 모네)(위대한 미술가의 얼굴) | 소피 포르니-다게르 지음 | 김혜신 옮김 | 열화당
62. 인상주의 Impressionism – 서양미술을 완전히 바꾸어 놓은 사조 | 베로니크 부뤼에 오베르토 지음 | 하지은 옮김 | BOOKERS(북커스)
63. 인상주의 – 일렁이는 색채, 순간의 빛 | 헤일리 에드워즈 뒤자르댕 지음 | 서희정 옮김 | 미술문화
64. 인상주의 | 모리스 세륄라즈 지음 | 최민 옮김 | 열화당

65. 모던 유럽 아트 - 인상주의에서 추상미술까지 | 앨런 보네스 | 이주은 옮김 | 시공아트
66. 낭만과 인상주의: 경계를 넘어 빛을 발하다 - 19C 그림 여행 | 가브리엘레 크레팔디 지음 | 하지은 옮김 | 마로니에북스
67. 후기인상주의 | 빌린다 톰슨 | 신방흔 옮김 | 열화당
68. 인상주의 화가의 삶과 그림 | 시모나 바르톨레나 지음 | 강성인 옮김 | 마로니에북스
69. 인상주의 | 다이애나 뉴월 지음 | 엄미정 옮김 | 시공아트
70. 르누아르빛과 색채의 조형화가 | 안 디스텔 지음 | 송인경 옮김 | 시공사
71. 르누아르 | 재원아트북 편집부 지음 | 재원
72. 르누아르 | 페터 H. 파이스트 지음 | 권영진 옮김 | 마로니에북스
73. 미켈란젤로 | 질 네레 지음 | 정은진 옮김 | 마로니에북스
74. 미켈란젤로: 인간의 열정으로 신을 빚다 | 엔리카 크리스피노 지음 | 정숙현 옮김 | 마로니에북스
75. 미켈란젤로 | 재원아트북 편집부 지음 | 재원
76. 미켈란젤로 | 클라우디오 감바,에우제니오 바티스티 지음 | 최경화 옮김 | 예경
77. 미켈란젤로 | 바네스 가비올리 지음 | 이경아 옮김 | 예경
78. 미켈란젤로 | 폰 아이넴 지음 | 최승규 옮김 | 한명출판
79. 앙리 마티스 | 폴크마 에서스 지음 | 김병화 옮김 | 마로니에북스
80. 앙리 마티스 | 캐릴라인 랜츠너 지음 | 김세진 옮김 | 알에이치코리아(RHK)
81. Henri Matisse | Muller, Markus 지음 | Hirmer Verlag GmbH
82. Henri Matisse: The Cut-Outs | Karl Buchberg 지음 | Tate
83. 에드가 드가 | 베른트 그로베 지음 | 엄미정 옮김 | 마로니에북스
84. DEGAS 에드가 드가 | 피에르카반느 지음 | 김화영 옮김 | 열화당
85. 알폰스 무하, 유혹하는 예술가 | 로잘린드 오르미스턴 지음 | 김경애 옮김 | 씨네21북스
86. 알폰스 무하와 사라 베르나르 | 이동민 지음 | 재원
87. 아르누보, 어떻게 이해할까? | 카린 자그너 지음 | 심희섭 옮김 | 미술문화
88. 알폰스 무하 | 조명식 지음 | 재원
89. 벨라스케스 | 재원아트북 편집부 지음 | 재원
90. 디에고 벨라스케스 | 노르베르트 볼프 지음 | 전예완 옮김 | 마로니에북스
91. Velázquez. the Complete Works | Lopez-Rey/Jose/Delenda/Odile 지음 | Taschen
92. https://www.smithsonianmag.com/smart-news/the-starry-night-accurately-depicts-a-scientific-theory-that-wasnt-described-until-years-after-van-goghs-death-180985116/
93. 위키피디아 https://en.wikipedia.org/

나를 더 나은 사람으로 만드는 인생 그림
그림의 쓸모

© 윤지원 2024

인쇄일 2024년 11월 18일
발행일 2024년 11월 25일

지은이 윤지원
펴낸이 유경민 노종한
책임편집 김세민
기획편집 유노책주 김세민 이지윤 **유노북스** 이현정 조혜진 권혜지 정현석 **유노라이프** 권순범 구혜진
기획마케팅 1팀 우현권 이상운 **2팀** 이선영 김승혜 최예은
디자인 남다희 홍진기 허정수
기획관리 차은영
펴낸곳 유노콘텐츠그룹 주식회사
법인등록번호 110111-8138128
주소 서울시 마포구 월드컵로20길 5, 4층
전화 02-323-7763 **팩스** 02-323-7764 **이메일** info@uknowbooks.com

ISBN 979-11-7183-069-5 (03600)

- — 책값은 책 뒤표지에 있습니다.
- — 잘못된 책은 구입한 곳에서 환불 또는 교환하실 수 있습니다.
- — 유노북스, 유노라이프, 유노책주는 유노콘텐츠그룹의 출판 브랜드입니다.